探 索 电 影 文 化

培文·电影

BLUE BOOK
OF CHINA FILM
2022

中国电影蓝皮书 2022

陈旭光 范志忠 主编

图书在版编目(CIP)数据

中国电影蓝皮书. 2022 / 陈旭光，范志忠主编. —北京：北京大学出版社，2022.10
（培文·电影）
ISBN 978-7-301-33297-9

Ⅰ. ①中… Ⅱ. ①陈… ②范… Ⅲ. ①电影事业-研究报告-中国-2022 Ⅳ. ① J992

中国版本图书馆 CIP 数据核字 (2022) 第 160167 号

书　　　名	中国电影蓝皮书 2022 ZHONGGUO DIANYING LANPISHU 2022
著作责任者	陈旭光　范志忠　主编
责 任 编 辑	李冶威
标 准 书 号	ISBN 978-7-301-33297-9
出 版 发 行	北京大学出版社
地　　　址	北京市海淀区成府路205号　100871
网　　　址	http://www.pup.cn　新浪微博：@北京大学出版社 @培文图书
电 子 信 箱	pkupw@qq.com
电　　　话	邮购部010-62752015　发行部010-62750672　编辑部010-62750883
印 　刷 　者	天津联城印刷有限公司
经 　销 　者	新华书店
	787 毫米 ×1092 毫米　16 开本　21.75 印张　380 千字 2022 年 10 月第 1 版　2022 年 10 月第 1 次印刷
定　　　价	98.00 元

未经许可，不得以任何方式复制或抄袭本书之部分或全部内容。
版权所有，侵权必究
举报电话：010-62752024　电子信箱：fd@pup.pku.edu.cn
图书如有印装质量问题，请与出版部联系，电话：010-62756370

主编：
陈旭光、范志忠

评委（按姓氏汉语拼音字母为序）：
曹峻冰、陈奇佳、陈犀禾、陈晓云、陈旭光、陈阳、戴锦华、戴清、丁亚平、范志忠、高小立、胡智锋、黄丹、皇甫宜川、贾磊磊、李道新、李跃森、厉震林、刘藩、刘汉文、刘军、陆绍阳、聂伟、彭涛、彭万荣、彭文祥、饶曙光、沈义贞、司若、谭政、王纯、王丹、王海洲、王一川、吴冠平、项仲平、姚争、易凯、尹鸿、虞吉、俞剑红、张阿利、张德祥、张国涛、张卫、张颐武、赵卫防、周安华、周斌、周星、左衡

统筹、统稿：
周红、晏然、张明浩

撰稿（按姓氏汉语拼音字母为序）：
陈鸣、丁璐、胡正东、李雨谏、刘强、刘婉瑶、刘祎祎、乔慧、石小溪、宋法刚、田亦洲、拓璐、薛精华、张立娜、张明浩

英文目录翻译：
李滨

新媒体平台支持：
1905电影网

目 录

主编前言 001
导论　2021年中国电影报告：产业与艺术 003

2021年中国影响力电影分析案例一：《长津湖》 025
　"新主流"视野下战争类型电影的工业美学启示
　　——《长津湖》分析 027
　　附录：《长津湖》导演、监制访谈 053

2021年中国影响力电影分析案例二：《你好，李焕英》 057
　情感的突围：悲情故事的喜剧化表达
　　——《你好，李焕英》分析 059
　　附录：《你好，李焕英》编剧访谈 081

2021年中国影响力电影分析案例三：《悬崖之上》 085
　献礼片的价值向度、类型拓新与宣发得失
　　——《悬崖之上》分析 087
　　附录：《悬崖之上》导演访谈 114

2021年中国影响力电影分析案例四:《刺杀小说家》 …… 119
 双重世界的寓言、影游融合的动向
 ——《刺杀小说家》分析 …… 121
 附录:《刺杀小说家》导演访谈 …… 149

2021年中国影响力电影分析案例五:《雄狮少年》 …… 153
 自创当代"神话"与想象力的"现实向"探索
 ——《雄狮少年》分析 …… 155
 附录:《雄狮少年》导演访谈 …… 178

2021年中国影响力电影分析案例六:《我的姐姐》 …… 183
 女性视角、现实题材及其大众化道路
 ——《我的姐姐》分析 …… 185
 附录:《我的姐姐》导演、编剧访谈 …… 212

2021年中国影响力电影分析案例七:《扬名立万》 …… 215
 电影工业美学视域下的类型实验、影游融合与项目运作
 ——《扬名立万》分析 …… 217
 附录:《扬名立万》制片人访谈 …… 241

2021年中国影响力电影分析案例八:《我和我的父辈》 247

 写就追忆父辈的百年诗篇

 ——《我和我的父辈》分析 249

 附录:《我和我的父辈》总监制访谈 277

2021年中国影响力电影分析案例九:《1921》 281

 献礼片的创新实践

 ——《1921》分析 283

 附录:《1921》导演访谈 299

2021年中国影响力电影分析案例十:《穿过寒冬拥抱你》 307

 后疫情时代新主流电影的创作突围

 ——《穿过寒冬拥抱你》分析 309

 附录:《穿过寒冬拥抱你》导演、编剧访谈 332

Contents

Preface of the Chief Editor 001

Introduction:
2021 China Film Report: Industry and Art 003

Case Study One of 2021 China Influence Film Analysis: *The Battle at Lake Changjin* 025
Enlightenment on Industrial Aesthetics of War Films in the "New Mainstream" Perspective
——Analysis on *The Battle at Lake Changjin* 027
Appendix: An Interview with the Director and the Supervisor of *The Battle at Lake Changjin* 053

Case Study Two of 2021 China Influence Film Analysis: *Hi, Mom* 057
Emotional Breakthrough: A Comedic Expression of a Sad Story
——Analysis on *Hi, Mom* 059
Appendix: An Interview with the Scriptwriter of *Hi, Mom* 081

Case Study Three of 2021 China Influence Film Analysis: *Cliff Walkers* 085
Value Orientation, Genre Innovation and Promotional Gains and Losses of Tribute Films
——Analysis on *Cliff Walkers* 087
Appendix: An Interview with the Director of *Cliff Walkers* 114

Case Study Four of 2021 China Influence Film Analysis: *A Writer's Odyssey* 119
Allegory of the Double World and the Movement of Film-Game Fusion
——Analysis on *A Writer's Odyssey* 121
Appendix: An Interview with the Director of *A Writer's Odyssey* 149

Case Study Five of 2021 China Influence Film Analysis: *I Am What I Am* 153
Self-creating Contemporary "Myths" and Imaginative "Reality-oriented" Explorations
——Analysis on *I Am What I Am* 155
Appendix: An Interview with the Director of *I Am What I Am* 178

Case Study Six of 2021 China Influence Film Analysis: *Sister* 183
Female Perspective, Realistic Theme and Their Popularization Path
——Analysis on *Sister* 185
Appendix: An Interview with the Director and the Scriptwriter of *Sister* 212

Case Study Seven of 2021 China Influence Film Analysis: *Be Somebody* 215
Genre Experimentation, Film-Game Fusion and Project Operation in the Context of Film Industry Aesthetics
——Analysis on *Be Somebody* 217
Appendix: An Interview with the Producer of *Be Somebody* 241

Case Study Eight of 2021 China Influence Film Analysis: *My Country, My Parents* 247
Writing a Century of Poetry in Memory of Our Fathers
——Analysis on *My Country, My Parents* 249
Appendix: An Interview with the Chief Supervisor of *My Country, My Parents* 277

Case Study Nine of 2021 China Influence Film Analysis: *1921* 281
Innovative Practice of Tribute Films
——Analysis on *1921* 283
Appendix: An Interview with the Director of *1921* 299

Case Study Ten of 2021 China Influence Film Analysis: *Embrace Again* 307
The Creative Breakthrough of New Mainstream Films in the Post-Epidemic Era
——Analysis on *Embrace Again* 309
Appendix: An Interview with the Director and the Scriptwriter of *Embrace Again* 332

主编前言

2021年的中国影视业，虽历经疫情反复，但稳步前行，表现出强劲的生命力与可观的发展前景。

《中国电影蓝皮书》《中国电视剧蓝皮书》是由北京大学影视戏剧研究中心与浙江大学国际影视发展研究院合作推出的年度"影响力影视剧"案例报告，从2018年开始至今已步入第五届。

蓝皮书通过影/剧迷（1905电影网平台）、北大/浙大学生、50余位国内知名影视专家的三轮票选，选出年度电影十佳与电视剧十佳，产生"中国影视影响力排行榜"。进而以这20部作品为个案，以点带面，以个案见一般，深入剖析中国电影、电视剧行业年度重要现象，从中学理研判、归纳总结中国影视产业创作与发展的特征和规律，以此见证并助推中国影视创作的质量提升、影视产业的升级换代，以及电影工业美学的理论建构与批评实践。

蓝皮书"十大影响力电影""十大影响力电视剧"的评选标准，不同于票房、收视率等商业指标，也不同于纯艺术标准。"中国影视影响力排行榜"兼顾商业与艺术，主要考察作品的影响力、创意力、运营力，以及深入分析探讨可持续发展的标本性价值，充分考虑影视作品类别、类型的多样性与代表性。

尤其此次蓝皮书的评选继续与1905电影网通力合作，更为注重广大普通网民影迷的意愿，以"影响力"为关键词，充分考虑后疫情时代影视行业的变化与新现象，在作品把控（保证作品的多样性、影响力）、投票人数、民意调查、数据整合、涉及题材范围等诸多方面均更上层楼。因此，参与本次网络评选的影迷观众非常踊跃，投票量极大；参与最终评选的50余位影视界专家学者星光熠熠，组成了颇具学术研究和评论话语影响

力的强大评审阵容。

榜单评选不是回顾的终点，而是展望未来的开始。此次获选年度"十大影响力电影"及"十大影响力电视剧"的作品发布后，我们会聚影视行业专家学者和北大、浙大的博士生、博士后等对其进行了深入分析，内容涵盖创意、剧作、叙事、类型、文化、营销、产业等方面，撰写完成《中国电影蓝皮书2022》及《中国电视剧蓝皮书2022》。

与现有的一些年度报告重视全局分析、数据梳理与艺术分析相比较，《中国电影蓝皮书2022》与《中国电视剧蓝皮书2022》侧重于以个案切入来分析年度影视业的十大现象，选取的作品包括但不限于最具艺术性与文化内涵之作、票房冠军与剧王、最佳营销发行案例、最佳国际合拍之作与最佳网台联动剧集等。无论从哪个维度切入，每篇文章都将结合具体文本，归纳出该作品的核心创意点，进行全案整合评估，总结其可持续发展性。这不仅具有较高的学术价值，还具有一定的实践指导意义。

蓝皮书深入剖析年度中国影视业的发展、成就、问题、症结与未来趋向，为中国影视产业的可持续、良性发展提供了类似于哈佛案例式的蓝本。

丛书由北京大学出版社出版，并特别感谢1905电影网和北大培文的鼎力支持。

我们相信，"中国影视蓝皮书"与中国影视行业发展的辉煌、曲折和顽强都休戚相关、命运与共并共同成长，它始终镌刻、见证着中国影视的远大前程，为建设中国影视的新时代贡献智慧与力量。

2021年过去了，我们会迎来一个美好的新时代。

北京大学影视戏剧研究中心
浙江大学国际影视发展研究院
2022年3月

导论

2021年中国电影报告：产业与艺术

一、引言：如期而至的十大影响力电影榜单

2022年1月19日，经过20余天，共计73.95万影/剧迷、数百名北大/浙大影视专业学生代表、50余位国内知名影视专家的三轮依次票选，由北京大学影视戏剧研究中心、浙江大学国际影视发展研究院、1905电影网、北京大学出版社、北大培文合作推出的《中国影视蓝皮书2022》之"2021年度中国十大影响力影视剧"诞生！

2021年度十大影响力电影分别是（按第三轮50余位专家票选票数排序）：《长津湖》（46票）、《你好，李焕英》（42票）、《悬崖之上》（41票）、《刺杀小说家》（36票）、《雄狮少年》（35票）、《我的姐姐》（31票）、《扬名立万》（31票）、《我和我的父辈》（28票）、《1921》（25票）、《穿过寒冬拥抱你》（22票）。

网民影迷、网民剧迷投票非常踊跃，积极性很强，投票总人数达73.95万。据统计，在第一轮投票仅五天期间（2022年1月8日至2022年1月12日），1905电影网投票通道累计投票数为704.19万，累计浏览量为161.49万，单个设备累计投票（投票人数）为73.95万。因为限制每人只能投10部，所以单个作品投票总数呈现出分散性。但在此前提条件下，受到受众喜爱的作品依旧表现出彩，电影方面，《你好，李焕英》（投票数18.69万）拔得头筹，位列榜首！

此次蓝皮书评选前期筹备数月，从作品的多元性、影响力、话题性、工业美学等多个维度进行考察，进而从2021年电影中挑选出50部供第一轮网民"全民公选"。

第一阶段，通过1905电影网发布50部年度电影，由影迷先在50部电影中选择出"前30"；

第二阶段由北大、浙大学生参照第一轮票选结果，并结合艺术性、可研究价值、影响力、商业性、话题性等分别在30部电影中选出"前20"；

第三阶段由影视专家在北大、浙大学生票选的20部电影的基础上进行终选，并参考第一轮影迷的选择结果。

此次评选结果类型多元、样式丰富，基本反映了中国影视产业、创作的格局和现状，对有关影视产业、艺术、文化的研究提供了重要的依据。

无疑，《中国电影蓝皮书2022》（以及同时运作的《中国电视剧蓝皮书2022》）将成为当代中国的历史见证，它将见证中国影视的发展进程，为建设中国影视的新时代贡献智慧与力量！

2021年的中国电影虽历经疫情反复，但稳步前行；尽管遭遇了很多危机，但也创造了很多奇迹，表现出强劲的生命力与可观的发展前景。

本年度，中国电影市场票房达到472.58亿元，连续两年成为全球票房冠军；全国银幕数达到82248块，成为世界第一。此外，生产电影740部；城市院线观影总人次为11.67亿；国产电影票房399.27亿元；《长津湖》以57.75亿元的票房成为中国影史票房榜榜首；元旦档（13.03亿元）、春节档（78.42亿元）、清明档（8.2亿元）、五一档（16.7亿元）均刷新了中国影史档期票房纪录。这些数据和业绩都表现出中国电影的生命力与巨大的市场潜力。新主流电影不断开辟题材、主题的新领域，探索集锦式、多导演合作等新的叙事形态和工业美学业态；想象力消费类电影在网络电影领域表现突出；共情式、情感向电影表现突出；动画电影、类型电影也有新的尝试与突破……

在困难重重的2021年，中国电影交出了一份值得称道的答卷。

二、年度电影产业分析：在疫情中突围与发展的2021年中国电影市场

2021年是不平凡的一年。中国电影在疫情和自然灾害的考验中表现出顽强的生命力，并创造了一个又一个新成绩——全年生产电影740部，年度电影总票房472.58亿元，城市院线观影总人次11.67亿，国产电影票房399.27亿元，银幕数82248块。[1]

[1] 数据来源：1905电影网《2021中国电影年度调查报告》，2022年1月1日（https://www.1905.com/special/s2021/moviereport/）。

(一)"全球第一票仓"的蝉联与上映数量的新高度：后疫情时代的稳步提升

2021年中国电影年度票房达到472.58亿元，恢复至疫情前2019年的74%（641.5亿元）。对比近五年中国电影的年度票房（2016年503亿元，2017年518亿元，2018年559亿元，2019年611亿元，2020年365亿元[1]）而言，在疫情与自然灾害双重影响下的2021年，能够取得472.58亿元的成绩颇为不易，更预示了我国电影市场顽强的生命活力和未来潜力。

2021年中国电影以超70亿美元的成绩蝉联全球冠军，不仅如此，中国电影市场在全球电影市场的份额占比也从去年的42.49%上升到50.32%。并且，中国电影市场的表现对于全球市场来讲可谓一骑绝尘：2021年全球电影市场票房前十名分别为：中国（72.53亿美元）、北美（42.89亿美元）、法国（5.01亿美元）、日本（4.85亿美元）、英国（4.66亿美元）、俄罗斯（3.34亿美元）、澳大利亚（3.07亿美元）、韩国（2.98亿美元）、德国（2.47亿美元）、墨西哥（2.33亿美元）。[2]这一数据不仅显示出中国电影市场的顽强生命力，更表现出中国电影市场的巨大潜力。显然，在国际疫情情势不乐观、国内疫情反复、灾难频发的2021年，中国电影以72.53亿美元遥遥领先，一定程度上表现了中国电影市场的自愈能力和强劲生命力，但这与中国观众的基数、全球疫情背景下中国独特的清零化抗疫语境等都有关系。这也许是非常态语境下的一次特殊、暂时的世界电影生态格局重组。我们宁可居安思危、盛世危言，也不必沾沾自喜。

与票房稳健恢复同步，2021年中国电影上映片数也稳健提升，供给侧稳定充足。2021年共生产电影故事片565部，影片总产量为740部，上映片数697部。对比2016—2020年度上映（供给）数据（2016年503部，2017年518部，2018年559部，2019年611部，2020年365部），2021年的影片供给甚至远远超过了2019年。生产的稳健、供给的提升，都表现出中国电影市场体系的完善化、制作的有序化以及强大的抗灾能力。但相对于2019年仅611部电影就收获641.5亿元票房而言，2021年中国电影虽数量不少，但总体收益却不高，影片的高质量发展、强影响力不足等问题需要关注和解决。

(二)影院新发展：影院建设趋理性化，数字影院稳步增加与影院下沉

相对于前几年影院的新建趋势，2021年影院新建数有所放缓，或者说理性增长，呈

[1] 数据来源：灯塔专业版《2021年中国电影市场年度报告》，2022年1月1日（https://m.taopiaopiao.com/tickets/dianying/pages/alfheim/content.html?id=2087831&displayType=mvp）。
[2] 数据来源：1905电影网《2021中国电影年度调查报告》，2022年1月1日。

现为数字影院及特殊影厅增长、影院下沉等趋势。这与疫情下影院受到冲击、受众审美需求变化及整体经济状况等因素有关。根据拓普数据显示，2021年新增影院1075家，新增银幕数6667块。反观2018年新增影院1460家，新增银幕数9473块；2019年新增影院1430家，新增银幕数8972块；2020年新增影院954家，新增银幕数5793块。[1]由此可见，2021年尽管受疫情影响，但影院、银幕数还是在稳步增长。

2021年特殊影厅的建设表现出理性增长的趋势。2021年特殊影厅占比总厅数的额度达到了10.6%，其中，巨幕影厅达到5235个（2020年为4759个，2019年为4379个）、音效影厅达到3018个（2020年为2923个、2019年为2757个）。[2]无论是巨幕影厅的增长还是音效影厅的增长，都表现出中国电影市场在视听技术层面的巨大提升。特殊影厅的建设有利于电影向更为沉浸式、体验化的呈现效果发展，也有利于工业提升、电影技术提升及受众审美的培养与拉动。据拓普数据显示，2021年全国IMAX影厅新增49个，同比增加2.1%；LUXE影厅新增25个，同比减少35.9%；中国巨幕影厅新增19个，同比增加35.7%；CINITY影厅新增14个，同比增长250%；4DX影厅新增9个，同比减少25%；杜比影院影厅新增6个，同比增长50%；MX4D影厅新增1个，同比下降50%。尽管在同比增长上有的影厅呈现出负增长的情况，但在疫情等特殊情况下，耗资巨大的特殊影厅还能取得如此成绩，说明中国电影观众对体验化、沉浸式观影的巨大需求，也符合互联网数字技术时代游生代受众新的观赏方式和审美需求，从产业的角度看，体现了电影产业的"影游融合"[3]新业态发展的必然趋势。

另一方面，在影院建设过程中，影院下沉明显。2021年一线城市新建影院70家，同比减少10.3%；二线城市新建影院463家，同比增加27.5%；三线城市新建影院254家，同比增加6.3%；四线城市新建影院174家，同比增加6.7%。[4]

影院建设下沉与票房下沉呈现正相关。2021年三四线城市产出票房在总票房中占比39%，二线城市占比44%，一线城市占比17%。相比于2020年，则是三四线城市产出票房在总票房中占比36%，二线城市占比45%，一线城市占比18%；2019年三四线城市产出票房在总票房中占比35%，二线城市占比46%，一线城市占比19%；[5]如上述数据可

[1] 数据来源：拓普数据《2021年中国电影市场研究报告》，2022年1月1日。
[2] 同上。
[3] 笔者在2018年获批立项的国家社科基金艺术学重大项目招标课题"影视剧与游戏融合发展及审美趋势研究"（项目编号：18ZD13），无疑体现了国家层面上对影游融合新趋势、新业态、新技术的重视。
[4] 数据来源：拓普数据《2021年中国电影市场研究报告》，2022年1月1日。
[5] 同上。

见，一线城市票房占比不断缩减，三四线城市票房占比不断攀升。

这说明我们的电影创作应特别关注三四线城市、小镇青年的喜好，更应抓住变化趋势，赢得新兴力量的喜爱。

（三）对成绩背后隐含问题的反思及启示：稳定票价、提升上座率

2021年中国电影平均票价为40.3元，其中，一线城市平均票价48.9元，二线城市39.6元，三线城市38.2元，四线城市38.3元。一方面，全国平均票价呈现出稳定上升的趋势：2017年34.4元、2018年35.3元、2019年37元、2020年37元、2021年40.3元；另一方面，四线城市票价上升势头最大，2016年29.7元、2017年31.5元、2018年32.8元、2019年34.5元、2020年34.6元、2021年38.3元。[1]四线城市票价的不断攀升，预示着其城市电影消费能力的上升，更与前文所说的影院、票仓等下沉有密切关系。

但与票价上升同步的却是上座率的下降。2021年中国电影平均上座率为8%，相对于2016年的14%、2017年的13%、2018年的12%、2019年的11%、2020年的8%，2021年的上座率的确不高。且疫情趋于好转的2021年上座率与疫情严重的2020年上座率相同。上座率关系到影院、单场次票房、电影总体票房等，如何进一步提升上座率，加大受众影院观看的兴趣，是中国电影发展的重要问题。

实际上，尽管2021年中国电影总体票房提升，但其中票价提升起到了重要作用，而票价上涨、票房增长背后的现实是观众数量和观片人次的减少。从长远看，稳定票价、提升上座率才是中国电影发展的关键和长远之策。票价过高，超出普通民众的承受能力，在当前多种娱乐方式竞争激烈的情况下，电影、影院并无优势。观众是电影的根本，靠高票价提升电影总体票房，说得重一点，不亚于杀鸡取卵、饮鸩止渴。

（四）后疫情时代中国电影市场的有序恢复与政策护航

2021年，中国电影市场创造了很多奇迹。元旦档（13.03亿元）、春节档（78.42亿元）、清明档（8.2亿元）、五一档（16.7亿元）均打破以往年度节假档期成绩。不仅如此，2021年2月的单月票房（122.69亿元）刷新了全球单月票房成绩，而大年初一（2021年2月12日）的单日票房达到了16.93亿元，创造了历史单日最高。特殊档期、节假日的强大票房号召力也许表征了中国电影所承担的特殊的社交属性、节日狂欢属性，

[1] 数据来源：灯塔专业版《2021年中国电影市场年度报告》，2022年1月1日。

尤其在央视春节联欢晚会渐趋衰落之际，原本由央视春晚承担的合家欢、公共文化空间、共同体美学等功能很大程度上为春节档的合家欢电影所承担，这也就是《你好，李焕英》能以小博大、创造奇迹的根本原因。《你好，李焕英》喜剧性、情感向的合家欢气质是创造这个奇迹的不二法宝。

国家层面各项政策也为中国电影发展提供了强力保障。新修订的《中华人民共和国著作权法》对原创保护力度的加大、对各项要求的细化，为文化创意产业尤其是很多时候难以界定的电影创作提供了法律保障。国家电影局与中国科协联合发布的"科幻十条"，在政策层面激励了科幻电影产业的发展。国家电影局印发《关于开展庆祝中国共产党成立100周年优秀影片展映展播活动的通知》使历史与当下的优秀影片"飞入寻常百姓家"，促进了优秀电影的传播，并为今后电影人的创作给予信心。而《关于进一步加强"饭圈"乱象治理的通知》《关于规范演出从业行为加强市场监督促进首都文艺舞台健康繁荣有序发展的通知》的颁布，又进一步规范了艺人行为，为电影制作规范（避免片酬占比过大等）提供了有力支撑。《"十四五"中国电影发展规划》为电影发展提出了明确要求，指明了方向。其中对科幻电影、科技＋电影、电影职能、数字化电影制作等方面的支持，为今后中国电影走向文化强国、电影强国奠定了基础。

三、年度电影产业分析之二：短视频营销新模式的兴起与新机遇

以抖音为代表的短视频平台近年来呈现强势发展的态势。据《2021抖音数据报告》显示，抖音已经成为大众记录生活的重要媒介。无疑，以抖音、快手等为代表的短视频平台借助碎片化、沉浸式、狂欢式优势，具有天然的受众黏性。我们也许正在步入一个短视频时代。

近年来，抖音从自媒体快速剪辑拼贴及生活记录，逐渐扩展到影视作品再阐述、解读、宣传，这为影视作品宣发提供了天然的空间。一方面，以制作方为代表的宣发不断跟进；另一方面，也有很多自媒体账号为了热度、话题性而自发成为影片的"自来水"。如2020年《八佰》《我和我的家乡》等影片都在抖音平台取得了不错的曝光度。

2021年电影利用抖音进行宣发成为常态。截至2022年1月7日，《长津湖》抖音官方账号粉丝277.8万人，获赞7658.3万次，共发布作品84个，话题累计阅读126.9亿次。《你好，李焕英》抖音官方账号粉丝274.6万人，获赞9925万次，共发布作品307个，话题累

计阅读241.1亿次。《唐人街探案3》抖音官方账号粉丝269.9万人，获赞7140.9万次，共发布作品569个，话题累计阅读96.7亿次。《我和我的父辈》抖音官方账号粉丝108.5万人，获赞4057.8万次，共发布作品103个，话题累计阅读52.4亿次。《穿过寒冬拥抱你》抖音官方账号粉丝82万人，获赞3632.4万次，共发布作品229个，话题累计阅读25.2亿次。《扬名立万》抖音官方账号粉丝34.8万人，获赞2243.3万次，共发布作品419个，话题累计阅读20.2亿次。由此可见，2021年中国电影对短视频营销的自觉探索及张力式实践。这种自觉尊重网络受众、有的放矢的宣发策略，也体现出新力量导演及老导演的一种网络化生存、市场化生存的工业美学特征。

具体而言，各类型电影进行短视频营销时虽各有所侧重，但也有相似之处：

一是自觉进行渐进式宣发。如以小博大的《扬名立万》，2021年4月30日发布了预告片及定档短视频"这次玩大了！命案拍成电影，凶手竟然也来到了现场？"等七个短视频，并以此为开端逐渐过渡——从预告片、搞笑片花、拍摄趣事到临近上映时的正片内容。这种方式也被《长津湖》《我和我的父辈》等影片所采用。《长津湖》短视频账号从2021年5月25日开始发布杀青短视频（获赞4.7万），6月发布一条路演抖音短视频（获赞140万）和一条动态电影海报（获赞4.6万）。从7月开始，《长津湖》在抖音上发布一些电影片段与演员采访视频、演员表演实录等短视频，平均每条点赞量都在10万以上。10月2日发布的"真实影像对比电影影像"的抖音短视频最高点赞量达到326.1万。相对于《长津湖》从5月就开始议程设置式的短视频发布，《我和我的父辈》抖音短视频公众号的第一个视频发布时间是2021年8月13日，发布的主要内容是对导演敬业精神的宣传，如第一条"中国电影梦之队"就展现了各位导演的工作状态，获赞6.2万。《我和我的父辈》的短视频内容多为导演拍摄、演员表演、路演采访、部分片段等。

二是自觉探索短视频受众喜好，自觉进行"标签化＋演员重点渲染"的营销策略。《长津湖》的很多短视频涉及易烊千玺，易烊千玺作为近年来影响力巨大的年轻演员，话题性很高，《长津湖》很好地抓住了这一点。

在《我和我的父辈》短视频账号中，置顶的三个短视频分别是"吴磊片场剃头"（获赞280.7万，评论8.7万，收藏5.2万，转发10.2万）、"章子怡教五岁小演员说台词，耐心值拉满，一句台词示范18遍"（获赞121.3万，评论1.3万，收藏7902，转发9730）、"张艺谋时隔24年再演戏，一场戏一句词，字斟句酌，差一点都不行！"（获赞202.1万，评论3.2万，收藏1.8万，转发2.9万）。从这三个置顶短视频可以看出短视频营销对话题的自觉借用与自主营造，用标签化标题达到大众传播的效果；对演员加以重点渲染，

利用演员的话题性来讲述拍戏时的用心、用力、用情。

三是注重长尾效应。如《我和我的父辈》上映后还一直在发布物料（拍摄现场访谈等）。《长津湖》更是从上映起一直延续到12月30日还在发布短视频，并且注重短视频对新作品、IP延续作品的宣传，如最后一支短视频是"长津湖的战斗尚未结束，七连将奔赴水门桥，执行更加艰巨的任务"，既延续了自身的热度，又带动了续篇《长津湖之水门桥》的关注度。

总之，在当下短视频热潮中，中国电影营销迎来了新机遇、新空间，这种机遇不只体现在电影宣发上，还拉动了许多商机，使得当今电影的全产业链、全方位营销更为名副其实。

短视频营销也是青年文化的一种表征。"短视频的媒体跨越、重组、融合引发用户或受众视听感享受的狂欢。这是青少年文化的狂欢，也是主流文化与青少年文化和资本文化联手合谋的狂欢。如果参照约翰·费斯克的'两种经济'理论，作为文化产品的短视频也在两种不同的经济即金融经济和文化经济中流通，分别运载两种不同的内容，进行两种消费：符号、感性美学的消费和经济、金融的消费。"[1]作为一种媒介文化，短视频反映和贯穿了某种后现代文化逻辑与精神，把这种微、短、感性、身体展示等特征融入我们日常生活和思维之中，把一切文化都变成消费，把一切东西都经过短视频的包装而变成"符号的消费品"和经济消费。

四、电影导演代际生态与创作格局：新力量导演的多元类型创作与老导演的探索

2021年中国电影的创作格局，新老导演同台竞技，各显风骚，展现了各自的实力或锐气。

老一辈导演积极创作，继续创新，在新主流大片领域表现尤为突出。《长津湖》（陈凯歌、徐克、林超贤）、《悬崖之上》（张艺谋）、《中国医生》（刘伟强）、《1921》（黄建新、郑大圣）等几部新主流大片，都或在叙事、或在题材、或在形式等层面不乏新拓展。《长津湖》由内地、香港不同风格的几位大导演合作完成，各取所长，优势互补，融合英雄成长叙事与家国战争叙事，在宏大的战争背景下叙述个体英雄成长的战争传

[1] 陈旭光：《短视频：能指狂欢、互文指涉的消费美学与文化生产》，《现代视听》2021年第12期。

奇，打造视听奇观、动作奇观，渲染家国亲情的感染力。

《悬崖之上》融合谍战类型和红色主题，兼有影像造型美学的作者风格，代表了老导演的衰年变法，宝刀不老。《1921》将共产党成立的一大事件化、情节剧化、类型化，几乎成为一部悬疑惊险类型片。

以张艺谋、陈凯歌、黄建新等为代表的第五代导演，由偏于文艺到创作新主流电影，表现出他们积极靠拢主流，与时代同步，追求"体制内生存"，主动探索主流/艺术/商业多重平衡和建构多元性文化共同体的创作取向。

然而，娄烨（《兰心大剧院》）、贾樟柯（《一直游到海水变蓝》）等中生代导演则仍然在或主流化、或商业化的潮流中落寞而姿态性地坚持自己的作者风格。《一直游到海水变蓝》一以贯之贾樟柯的记录美学、社会关怀和人道主题；《兰心大剧院》则在谍战类型里交织着几乎浓得化不开的多线叙事和复杂意蕴表达，以及几乎贯穿其所有影片的作为娄烨作者性标记的晃镜头美学。

新力量导演[1]更是无论在人数上还是影片数上都成为创作主力与市场主力。

他们是想象力消费[2]类电影的主要力量。路阳的《刺杀小说家》融合现实、虚拟双重世界，以工业化、技术化支撑下的视觉奇观呈现及虚拟想象力消费满足赢得受众喜爱。此外，网络电影《硬汉枪神》（胡国瀚、周思尧）、《鬼吹灯之黄皮子坟》（陈聚力）、《白蛇：情劫》（刘春）等作品的导演也都为青年导演。具有魔幻、科幻、玄幻、超现实性质的想象力消费类电影，终归是属于青少年的，而新力量导演恰好能够从自身年龄与互联网成长经历出发，创作出天然属于他们这些网生代或游生代的想象力消费作品。

他们是动画电影创作的主力军。《白蛇2：青蛇劫起》（黄家康）、《新神榜：哪吒重生》（赵霁）等探索神话的IP转化，以及或叠加科幻元素或融合游戏；《雄狮少年》则自创神话，探索动画片的现实关怀。

他们表现出创作悬疑/探案/犯罪类作品的实力。《扬名立万》（刘循子墨）、《古董局中局》（郭子健）、《误杀2》（戴墨）、《秘密访客》（陈正道）等作品都表现不俗，很有话题性。此类作品恰好与近年在网剧中盛而不衰的悬疑剧集（如爱奇艺"迷雾剧场"）遥相呼应，表现出当下时代悬疑作品的良好市场及新力量导演创作此类作品的巨大潜力。

[1] 陈旭光等：《新世纪 新力量 新美学：中国电影新力量导演研究》，江西：百花洲文艺出版社，2021年版。
[2] 陈旭光：《论互联网时代电影的"想象力消费"》，《当代电影》2020年第1期。

文艺电影是新导演探索新美学的重要演武场。《乌海》(周子阳,第68届圣塞巴斯蒂安国际电影节费比西国际影评人奖)、《吉祥如意》(大鹏,第23届上海国际电影节最佳影片提名等)、《野马分鬃》(魏书钧,第64届伦敦国际电影节最佳影片提名等)、《又见奈良》(鹏飞,第23届上海国际电影节最佳影片提名等)、《人潮汹涌》(饶晓志,第13届澳门国际电影节最佳影片提名)等作品都在题材、类型领域探索文艺类电影的新形式,并且表现出某种"电影节生存"[1]的特征。

青春/爱情片当然是青年导演擅长的艺术领地。《你的婚礼》(韩天)、《盛夏未来》(陈正道)、《我要我们在一起》(沙漠)、《当男人恋爱时》(殷振豪)、《五个扑水的少年》(宋灏霖)、《以年为单位的恋爱》(黎志)等都由青年导演操刀,票房表现与口碑评价均不错。

值得指出的是,"体制内生存"的新导演同样积极融入主流需求,探索新主流电影的生产。《革命者》(徐展雄)、《我和我的父辈》(吴京、章子怡、徐峥、沈腾)、《峰爆》(李骏)、《浴血无名川》(翌翔、郭勇)等均为青年导演创作。但对比《长津湖》《悬崖之上》等老导演操刀的作品,青年导演的新主流作品在叙事流畅度、人物塑造等方面尚有功力不足之处,还有很大的发展空间。

五、新主流电影:头部集中、题材多样与类型拓展

近年来,颇具中国特色的新主流电影继续发展与拓新,且应时应势表现出强大的影响力与号召力。同时,新主流电影还继续实践一种新型电影工业美学运作模式,即"政府牵头、国家主题、'国家队'主体与民企'地方队'合作、集中优势人才、多导演通力合作的新型电影工业模式"[2]在《我和我的祖国》《金刚川》《我和我的家乡》等影片中已经有过实践,在《我和我的父辈》《长津湖》中继续进行。

新主流电影在题材、类型、创意、叙事等多方面有自己的新探索和新拓展。

作为本年度新主流大片当仁不让的头部,《长津湖》代表了战争历史大片动作传奇化、家国一体叙事、内地电影文化与香港电影文化融合等探索方向。

[1] 李卉、陈旭光:《新力量导演的"电影节生存"与艺术电影的多元样貌——中国新力量导演系列研究之一》,《长江文艺评论》2020年第4期。
[2] 陈旭光:《绘制近年中国电影版图:新格局、新拓展、新态势》,《中国文艺评论》2021年第12期。

《长津湖》把战争与温情、历史与小人物相结合，既有宏大的战争场面，也有令人眼花缭乱、血脉喷涌的短兵器与冷兵器相接的近身搏杀空间，更内含了个人成长的叙事原型和连队如家、共和国为家的超越血缘关系的温暖亲情。

《长津湖》超越了苏联战争电影场面宏大的模式，借鉴世界优秀战争片着重描写战争中的人的努力，追求英雄的性格成长史与战争进程（即情节发展过程）的交织叠合。影片还通过部队的小单位——连队来表现中国志愿军，国之大"家"与具有阶级情谊的连队"小家"相互指涉，融为一体，并在战争记忆中思考为谁而战、为何而战的命题。影片实践了多导演与监制、制片人合作的新型电影工业美学机制，力图使得各个导演取长补短、优势互补，在满足视觉审美和传奇叙事需求的同时，把握历史的内涵，以满足不同层次的受众需求，在国庆档营造出了某种合家欢的效果。从电影文化的角度说，陈凯歌、黄建新与徐克、林超贤的合作也体现了内地电影文化与香港电影文化的融合。

《悬崖之上》是一部叙事扣人心弦、节奏紧张且富有张力的谍战片，但因为对爱国主题、民族情感、革命意志等因素的强化又使之与主流化靠拢，显然不能视作一部单纯商业化的谍战大片。影片讲述了从苏联特训回国执行乌特拉秘密行动的四人小分队因出现叛徒而在艰苦卓绝的考验中完成任务的故事。任务似乎并非影片重点，影片重点刻画的是四位特工完成任务的过程及面临突如其来的背叛时处理问题的反应。影片开宗明义介绍敌我双方，使受众从一开始便进入紧张情绪，带来了悬念惊悚的效果。

《悬崖之上》努力探索一种"群像叙事"。张艺谋曾言："谍战类型的表演讲究隐忍，一个瞬间一个眼神，三秒钟过后就没有了。"[1]相对于动辄几十集的谍战剧的群像塑造而言，谍战片塑造群像是困难的，但张艺谋做到了在有限时间、空间、情节中让每一个角色都立体形象，可谓一次谍战片的新探索与新突破。备受酷刑与敌人同归于尽的张宪臣，表面被糊弄但实际暗暗行动的王郁，潜伏在伪满洲国、谨慎却有手段的周乙，具有超强记忆力的张兰，等等，这些角色都使人印象深刻。

《悬崖之上》还呈现了张艺谋一贯的注重风格化画面的造型美学。在冰天雪地的东北地区，雪的画面及意象贯穿影片始终，并常常渗入剧情，成为剧情展开的影调和现实背景，但又独具美感。同时，唯美的雪与暗流涌动、剑拔弩张的特工行动形成对比，一

[1] 张艺谋、曹岩、王传琪：《〈悬崖之上〉："群像叙事"的谍战片新探索——张艺谋访谈》，《电影艺术》2021年第3期。

张一弛，加强了影片的紧张气氛和叙事节奏。

从某种角度看，百变张艺谋积极拥抱市场但又保持自己某种风格（如冰雪影像、造型美学的追求等）的创作，与笔者近年来所提倡的原本更适合新力量导演的电影工业美学[1]理论可谓不谋而合，包括尊重受众/市场、类型化方向、"体制内作者"风格、中等电影投资的中层电影工业美学等内容。2022年张艺谋、张末新片《狙击手》也进一步代表了张艺谋的追求，尤其是中层电影工业美学和类型化方向。[2]

2021年为中国共产党建党100周年，在此节点上，涌出了《1921》《革命者》《红船》等以建党或共产党历史伟人为故事原型的作品。

《1921》从一个戏剧性冲突激烈的横截面入手，表现重大历史事件。不同于《建党伟业》的顺序时间历史叙事方式，《1921》选取中国共产党第一次代表大会的召开这一横截面，重点讲述各地青年共产党员突破国际/国内复杂监控局面，辗转多次，突破重围，顺利参加一大，见证中国共产党成立的故事。

悬疑化与青春化是《1921》的重要美学特征。该片以近乎谍战类型的叙事讲述建党传奇，悬疑化处理了国内外波诡云谲的政治局面：国际共产党代表被追踪及反侦察等段落的设计在宏大主题的背后增添了一层惊险质感，追车、逃跑等动作场面使影片更具悬疑侦破片的类型性。同时，影片以平均年龄28岁的青年党员为叙事中心，传达出一种青春热血、青年理想的价值观念。

《红船》以毛泽东为切入点讲述党史，把他还原为一个普通青年，展现他的理想、拼搏、执念、挫折与觉醒。由此，影片从个体的"人"出发，探寻建党题材的温度、独特的叙事视角及线性紧凑的叙事方式，以点带面，以一线贯穿整个历史事件。

《革命者》是双线叙事，即现实解救与从1916年至1927年的十二年间的历史回忆。前一条为我党积极营救李大钊与敌方纠缠的顺序线；后一条为非线性叙事的回忆线，展现了开滦煤矿工人大罢工、段祺瑞政府镇压学生等历史事件，以及革命伟人之间的故事（如李大钊和孙中山、毛泽东等）。当然这种无序和非线性会使不了解这段历史的受众不太好理解。影片依靠旁白讲解故事，人物较多且不太形象，时间线也不清晰。影片

[1] 参见陈旭光：《电影工业美学研究》，北京：中国电影出版社2021年版。
[2] 如笔者谈道："《狙击手》是一部非常独特的电影，在今年春节档的群雄角逐中，它注定以自己鲜明的特色让人为之侧目。影片虽有张艺谋的标签，却一反张艺谋的色彩造型、意象化象征、抒情表意风格，更无人海战术，与他特别重视情节但仍夹杂着造型写意美学遗韵的谍战片《悬崖之上》也不一样。这是一部轻盈、别致、灵巧的电影，可谓创意取胜，剧作为王，类型加强而独步影坛。"参见陈旭光：《〈狙击手〉：叙事自觉、类型加强与新主流电影的"可持续发展"》，《电影艺术》2022年第2期。

这种碎片式影像拼贴和无序、非线性叙事的探索略显曲高和寡。

《我和我的父辈》以父与子的主题贯穿四个短片和整部电影，通过四个不同时代的父子亲情故事折射了更为深蕴的情愫，甚至指向未来。

近两年，疫情与抗疫是世界性的主题，甚至成为与我们密切共存的生活本身，但中国的抗疫题材电影（除了若干纪录片）并不多见。

《中国医生》与《穿过寒冬拥抱你》是新主流电影抗疫题材的重要收获。前者聚焦医院医护人员，全景式展现了抗疫的辛劳，后者则以处于疫情中的四组普通人的真实生活为切口。

《中国医生》展现了灾难时刻具有职业精神的英雄的抉择与成长。《穿过寒冬拥抱你》细腻地表现了疫情下武汉的普通人，表现他们的坚守、爱情、亲情及灾难中的人生感悟，温婉动人。影片中这些素不相识，在匆匆人生道路上时常擦肩而过的普通人，在抗疫和爱的主题下，在反复出现并富有视觉造型感的拥抱动作中，汇成了影像艺术世界的命运共同体。

这种从普通人入手书写疫情下芸芸众生的故事更具共情力，但影片多线叙事下的群像描写也容易曲高和寡，不利于受众接受。

作为反腐新主流电影的代表（电视剧有《扫黑风暴》），《扫黑·决战》讲述了一个由征地案牵扯出来的县城政治腐败的故事。影片以沉稳、平和、记录的叙事方式，真实还原了一个县城腐败官员体系的形成。影片在人物处理上采取抓典型的方式，揭露力度很大，但也有反面人物单一化、三条叙述线索太复杂等不足。

《峰爆》则堪称新主流灾难大片。灾难片在中国发展得比较一般。与几年前的主流灾难电影《中国机长》相似，《峰爆》不同于以往的末日灾难、火灾、航空灾难等题材，而是选取基础工程建设将要竣工之时遭遇山体地震这一自然灾害作为故事情节点，表现了铁道兵父亲与隧道基础工程师儿子之间父子传承的精神。

在新主流电影蓬勃发展的态势之下，我们应该冷静反思，新主流电影如何才能可持续化发展。毋庸讳言，近年来新主流大片占据了重大节庆日、政府主导、多方合作、名导加持、明星扎堆等几乎所有资源和优势。但如果失去这些优势，其受众面是否还会宽广如是？《红船》《革命者》《守岛人》等作品也基本为名导或名编剧、明星加持，口碑虽然不错（《守岛人》还收获了金鸡奖最佳故事片奖），但票房成绩却颇为一般。

虽然我们不能以票房论英雄，以票房作为唯一评价标准，但票房高一定程度上代表了观众的接受度，以及影片的影响力和传播力。从目前豆瓣受众对部分新主流大片的评

价来看，一些冠以新主流的作品，已经引起部分受众的审美疲劳。例如，有受众说《守岛人》节奏缓慢、无聊；说《扫黑·决战》是一部说教片，毫无新意；说《革命者》是空有形式的"假大空"；说《悬崖之上》是作者的"喃喃自语"；说1921》"不知所云"；说《长津湖》"又臭又长"；等等。[1]

新力量电影的可持续发展之道，可谓急迫而又任重道远。

六、想象力消费类电影：多方探索，蓄势待发

所谓想象力消费类电影，包括魔幻、玄幻、科幻、影游融合等类型的电影，能够满足受众虚拟消费、文化消费、经济消费与意识形态再生产的消费诉求。[2]2021年想象力消费类电影呈现了类型融合、多元探索、题材创新等特征，具体表现在如下几个方面：

1. 想象力消费类电影持续蝉联网络电影的头部

2021年网络电影TOP20之中，有11部都为想象力消费类电影，如《兴安岭猎人传说》《硬汉枪神》《鬼吹灯之黄皮子坟》《白蛇：情劫》《重启之蛇骨佛蜕》《黄皮幽冢》《龙棺古墓：西夏狼王》、《封神榜：决战万仙阵》《九叔归来2》等。其中，魔幻、玄幻类占比将近10部，由此可以看出，在网络电影市场中魔幻、玄幻等想象力消费类电影的强大市场潜力。

2. 想象力消费类电影积极探索影游融合及双时空叙事

2021年想象力消费类电影积极探索"现实+想象+游戏"的双时空平行叙事模式，如《刺杀小说家》《白蛇2：青蛇劫起》《新神榜：哪吒重生》《硬汉枪神》等影片都涉及现实、想象双时空。

《刺杀小说家》在小说家空文因写作产生的虚拟时空与他所身处的现实时空这两重平行时空中交替讲故事，赤发鬼与空文的二人恩怨是叙事推动力。"小说影响现实"的设置将现实与虚拟相互链接。影片还表现了拐卖儿童、寻亲等现实问题和父爱主题，反思个人崇拜（如虚拟世界群众盲目崇拜赤发鬼），具有哲学意味。

[1] 此处评价为笔者检索相应影片后，整合豆瓣占比较高的评论而来。
[2] 陈旭光、张明浩：《论电影"想象力消费"的意义、功能及其实现》，《现代传播（中国传媒大学学报）》2020年第5期。

《刺杀小说家》堪称游生代[1]想象力消费的重要代表。影片中无论是加特林机枪、斩马脚战术、吹笛子召唤故人等游戏意象（或曰游戏梗），还是层层过关斩将领、弑神闯关卡的设置，以及在道具、人物行动与叙事进程上的游戏感，都使影片呈现出鲜明、自觉的影游融合追求。

网络电影《硬汉枪神》（豆瓣2.5万人评分7分）也积极探索"影游融合+现实反思"的叙事新形式。影片以"现实时空+游戏时空"双时空平行叙事的方式，讲述了生活不易的游戏大神肖汉，为买学区房以争夺儿子抚养权，而被迫参加奖金500万元的"吃鸡"比赛的故事。影片真实还原游戏、反思游戏：一是影片将游戏实景与特效结合，打造工业式震撼场景；二是传输正确的竞技、体育理念——不以输赢论英雄；三是将亲情内置于主人公的行动之中，使影片更有逻辑性与共情性；四是将游戏虚拟与现实真实形成鲜明对比，如人物的游戏名与现实生活中性格的对比、现实生活与游戏生活的对比，让受众明确感知何谓真实、何谓虚拟，并为游戏玩家正名；五是将游戏与婚姻关系、父子关系、孩子上学等现实问题相结合，体现了游戏的某种落地趋向。

3. 科幻电影的缺席与科幻元素的泛化

2021年中国并没有出现令人瞩目的科幻电影，但有令人眼前一亮的软科幻，还有一种科幻元素泛化的趋势。

提到国内科幻电影的发展，不得不提及今年的《沙丘》现象。作为著名IP改编且大制作的《沙丘》在中国市场却表现一般。影片最大的问题在于时间与空间的不对等：影片设置时间为几万年后，但在空间呈现上并没有科幻感，反而是一种现实感的末日沙漠。受众明显无法感觉出影片的科技感、未来感，反而使人联想到殖民主义、帝国争斗等较为原始的黑暗记忆。并且，影片在宏大科幻世界观架构的过程中没有讲明白故事，使受众看完感觉不知所云。这启示我们，未来时间与现代空间的冲突、宏大故事的拖延以及缺乏共情的情节设置、近乎意识流的叙事方式，都不是中国未来科幻电影的道路。[2]

《我和我的父辈》中的《少年行》一段呈现了"来自未来的机器人父亲"与"处于当下的人类儿子"之间的父子情，讲述了来自2050年的机器人与2021年追求科学梦想的小小这对临时父子相互学习的故事。机器人适应了人类生活甚至爱上了人类，以及人

[1] 陈旭光、李典峰：《技术美学、艺术形态与"游生代"思维——论影游融合与想象力消费》，《上海师范大学学报》2022年第2期。

[2] 陈旭光：《从〈沙丘〉看中国科幻电影之路》，《世界电影》2022年第1期。

类化的机器人、合家欢的处理，这种"喜剧+想象力+软科幻"的精巧编排值得学习。

与此同时，2021年部分动画电影也在积极探索科幻化。

《白蛇2：青蛇劫起》中有很多青蛇骑摩托闯关，以及重机械阻碍青蛇行动的桥段。影片中困住小青的修罗城幻境里处处高楼大厦，妖怪也大多带有机械翅膀或者骑着重机械、摩托车，而城市的"四劫"类似于科幻电影中常常涉及的世界末日，洪水、楼房倒塌、世界重构等元素使其具有末日科幻感。

《新神榜：哪吒重生》展现了"赛博朋克+虚拟想象"的双重世界。片中既有身穿机械的现代人，又有身形灵动的魔幻玄幻妖怪；现实中的李云祥要与神话传说中的哪吒合体共同抵抗龙族……这些设置使这部取材于神话IP的电影具有了时尚感、梦幻感与青春感。而影片中诸多的机车、摩托、重机械以及主人公使用的技术性武器（如哪吒的机械盔甲）等，都表现出了科幻感和游戏感。

科幻元素的灵活运用，以及动画电影积极探索科幻、游戏的趋势，预示着想象力消费良好的发展态势。

4.想象力奇幻元素的泛化

近年来，奇幻元素不断泛化到爱情片（如《我在时间尽头等你》）、喜剧片（如《李茂换太子》）、家庭伦理亲情片（如《你好，李焕英》）等各类型之中。

《你好，李焕英》虽为家庭伦理亲情题材，但也运用穿越这一奇幻桥段呈现母女之情。女儿直接穿越到母亲的青年时期，而母亲又恰好穿越回自己的青年时期，由此母女在"青春"相遇，影片以女儿为弥补母亲青年时期的遗憾为行动出发点，但最后的反转却是母亲为满足女儿心愿的表演。母女之间的情感以及影片的反转、巧合、动人之处，都在这一穿越行为上。这一具有奇幻感的想象力设置，使影片整体故事变得有趣、好玩、动人。

七、多元类型共生的电影生态版图

2021年中国电影类型生态版图较为多元平衡，战争/历史、爱情、动画、喜剧、悬疑、魔幻玄幻、文艺等多个类型共同发展，并且呈现出积极的创新态势。

前面已经对战争/历史、魔幻玄幻、喜剧等类型进行了概述与总结，此部分将主要归纳上文中尚未涉及的家庭伦理亲情、爱情/青春、悬疑/探案、文艺等几大类型。

1. 家庭伦理亲情片

普适性的家庭伦理亲情的主流表达一直是中国观众的刚需。本年度这一题材或主题的电影收获颇丰。此类作品融合喜剧、合家欢、亲情等元素，共情能力极强。

《你好，李焕英》是2021年当仁不让的头部电影，堪称奇迹。尤为值得称道的是，该片由小品演员贾玲初执导筒，取得出人意料的高票房，主要凭借的还是对于母女亲情的真实体悟和真切表达。虽然叙事不那么成熟、结构小品化，但影片靠的是口碑，是春节档观众的强烈共振和真心喜欢。也就是说，它的票房爆红并未沾主流性、国家化主题的光，而是依凭真情，从母女感情入手，传递普世的亲情主题，缝合受众心理，让观众与影片中的人物在温暖、温馨、感人之中实现共情。而穿越的创意、想象力和青年时尚化的假定性结构设置，又使得影片所表达的"子欲孝而亲不在"的有些悲催的意涵有了陌生化、新奇性的重述。

《我的姐姐》以姐弟关系为叙事核，但又跳脱个体命运的悲剧，也超越了简单的姐弟伦理亲情关系，而是触及不少社会问题，是一部深刻揭示社会伦理及其变迁的影片。张子枫姐弟的表演颇为精彩，展现了细腻复杂的亲情关系，为影片加分不少。

《乌海》具有艺术电影的基本定位，也曾获不少国际奖项。影片融合了犯罪、悬疑、爱情、家庭、社会等多种类型元素，尤其关注家庭伦理问题，融合艺术电影、现实题材和纪实美学，可谓延续了从导演的成名作《老兽》开始的面向现实的体制内作者的电影路向。

2. 青春爱情片

以《你的婚礼》《盛夏未来》为代表的部分爱情片讲述爱情的唯美/遗憾，也表现了青春的美好。以《五个扑水的少年》为代表的青春片则积极探索青春正能量。

《你的婚礼》（票房7.89亿元，豆瓣评分4.7分）讲述了男女主角的三段恋爱——懵懂的高中恋爱、轰动的大学恋爱、相爱但错过的成年恋爱，表现了男女主角的人生成长以及对爱情的坚守与迷茫。暴雨天比赛一场戏运用平行叙事的方式，将双方的情感推到顶点。影片以女方结婚、男方参加婚礼为结局，寓指青春、爱情的遗憾。但影片在情节设置、人物塑造上还有待提升。

同样表现青春美好与爱情遗憾的还有《盛夏未来》。影片讲述了因母亲"外遇"而备受打击的好学生陈辰与校园网红郑宇星因绯闻而生发出懵懂暧昧情感的故事。两个主人公互补、"互救"，但最终因为男主角喜欢男生而没有终成眷属，留下青春的遗憾。

《盛夏未来》还是一部颇为时尚的校园青春片。影片关注当下Z世代（即网络时代

成长起来的青少年）的学习、生活、爱情观念等，通过玩手机、刷抖音、电音节等情节设置，使影片具有时尚感与青春感。影片传达了正确认识自己、追逐自己内心的价值观念，并隐晦地传达了一种耽美文化。

《五个扑水的少年》讲述了五名少年因各种原因组成男子花样游泳队，虽遭遇重重困难，但最终取得成功、超越自己的故事。不同于以往青春片多表现青春残酷、青春黑暗，该片没有校园暴力、校园恋爱等内容，有的是五个为梦想而执着、努力、奋斗、不放弃的青少年，大家都从这次比赛中收获了成长。影片表现了青少年的青春朝气与生命活力，可谓一种青春新主流。但影片在宣发上明显不足，十一档期也不是很合适，导致了这部有黑马潜质作品的哑火。

与上述青春爱情片有所不同的是《爱情神话》，这是一部表现中年人爱情的电影，也有着明显的女性主义视角。影片是一次上海风情味特别浓郁的"空间生产"，堪称海味电影，几乎活现了现代上海中年人的生活与感情。影片没有煽情，也没有道德绑架和价值评判；电影语言质朴，但溢满生活气息，是对上海这座城市和上海市民的精准刻画。

3. 悬疑/探案片与影游融合探索

2021年，《扬名立万》《古董局中局》《误杀2》《秘密访客》等中小成本的悬疑/探案类型电影取得了较为不错的成绩。《扬名立万》更堪称年度黑马（9.24亿元票房，猫眼评分9.1分）。这类电影的票房成绩和多元题材的发展趋势，预示着它们未来的蓬勃发展趋势。其中，以《扬名立万》《古董局中局》为代表的一些作品还表现出影游融合的趋势。

《扬名立万》可谓"剧本杀游戏"电影。影片讲述了一群没落的名流被聚集在一个杀人现场，合力推理案发情节以拍摄电影的故事。影片主要场景长桌、杀人密室都类似于线下剧本杀的设计——一群人在一张长桌边或一个空间里推理案件真相，找到真凶，还原案件。剧本杀推理式的剧作结构，使该片情节集中、节奏紧张、环环相扣。影片的最终转折颇有意思，当所有人以为真实还原了真相时，却不料一开始就被齐乐山（这场游戏中的被审视者，充当这些人推理的"游戏工具"或"游戏猎物"）欺骗了。影片中的推理游戏颇为有趣，有很强的游戏可玩性、烧脑推理性和紧张刺激感。

《古董局中局》可谓"密室逃脱游戏"电影，也是一个寻宝（佛头）故事。影片以二人分别行动寻找真正的佛头线索为叙事线，以各种机关、线索、工具、闯关等为行动线：二人首先需要运用鉴别真假古董的技术解谜父亲留下的古董摆件，解开后的密码

又指向另一个待解谜的地点或人物，并再次闯关，找到线索，如此循环往复。这种环环相扣的情节设置、代入性极高的游戏闯关以及解谜式设定，使影片的游戏感变得较强。

结合电视剧领域《谁是凶手》《真相》等悬疑作品的高影响力及近年来中国刑侦悬疑类网剧的强势发展来看，以《扬名立万》《古董局中局》为代表的中小成本的悬疑片，应该会有较好的发展前景。

4. 文艺片

2021年，《白蛇传·情》《兰心大剧院》《梅艳芳》《吉祥如意》《野马分鬃》《又见奈良》《诗人》《一直游到海水变蓝》《乌海》等文艺片表现出持续创新、不断探索的势头，但总体而言，此类作品受众面狭小，传播不广。

一方面，文艺电影积极探索新形式、新题材。《吉祥如意》关注普通人的家庭生活及社会问题，并打破了纪录片与剧情片之间的壁垒；《诗人》关注诗人的成长、执着与爱情，反思社会变革；《一直游到海水变蓝》以18个章节讲述1949年以来的中国往事；等等。这些都表现出一种题材创新、类型拓展的趋势。以《白蛇传·情》为例，作为首部4K全景声粤剧电影，表演者皆为戏曲演员，糅合了戏曲的意境与电影的超真实感，使整部影片如水墨画一般娓娓道来，传承中国国粹、文化瑰宝的同时革新了戏曲电影的表现形式。影片中的唱腔、舞步等表演都有利于扩大戏曲的影响力。影片中青蛇的直爽泼辣、反抗权力与白蛇的处事圆润、委曲求全形成对比，呈现了两种女性精神，并反思了权力、伦理等问题。青蛇的口头禅"我呸"可谓经典，不仅是对以法海为代表的权力集团的不屑，更是对以许仙为代表的胆小怕事、不负责、没骨气的男人的不屑。戏曲元素、女性主义与权力反思等内核使该片颇为亮眼、新颖。

另一方面，文艺电影也需要积极探索如何普适传播、接地气。《吉祥如意》关注的是普通人，但整体叙事缓慢冗长；《诗人》讲述了时代变迁，但故事前后节奏不统一；《野马分鬃》讲述了别样青春，但人物（男主角自负又固执）无法使人共情，似乎仅是依靠意象（车、野马）来增加文艺感，缺少故事内核。此外，《兰心大剧院》讲述了一个女演员在排练话剧，但实际上却有着间谍任务的故事。黑色电影的特征、戏中戏的叙事结构，以及对乱世中浮游个体的关注都是《兰心大剧院》的亮点，但极强的作者风格、令人费解的故事与虚飘的人物也都存在一些问题。

八、结语：经验与启示、问题及愿景

2021年中国电影在票房成绩、类型格局、题材多样性等方面都有尚可的表现。新主流电影的一马当先及强势引领、想象力消费类电影的蓄力待发、伦理情感题材的持久普适，IP品牌强大效应的昭示，都足以沉淀经验，也可以寻求启示，且让我们对中国电影的发展充满信心。但"盛世"也需要"危言"，我们在欣喜的同时尤需冷静，反思总结才是提升之王道。我们有如下几个反思、总结兼展望、建议。

其一，电影生产布局即生态格局的平衡问题。很显然，仅仅依靠几部大片作为超大之头部，腰部力量屡弱，大量电影亏损、"一日游"或根本就"不游"等状况亟须面对，亦需要顶层设计，多方合作，尽快解决。虽然市场有自动调节的功能，但在中国的电影产业中国家因素还是非常强大的，国家顶层设计、宏观调控的功能依然很强。很明显，很多头部作品的票房神话是需要各种机遇、巧合等不确定元素的，往往国家因素也在其中起到重要作用。那么在未来的中国电影产业发展过程中，如何妥善处理国家任务、国家指导和市场经济的关系、国营经济与民营影视企业的关系等，都是需要考虑的问题。故宜平衡产业格局和电影生态，鼓励腰部电影，即中小成本电影，积极探索中度工业美学原则，鼓励支持多类型、多题材发展，在政策的保驾护航下，以百花齐放之生态，满足最广大人民群众的最广泛的文化、审美、娱乐、消费需求。

其二，要寻找新主流电影的可持续发展之道，不能满足于一两部头部电影的票房奇迹。新主流电影占尽天时地利人和及时事的便利而蓬勃发展之余，也容易引发各种投资蜂拥而至。而在部分电影成功之余，也有不少影片陷入低级重复、亏损、影响力低、评价低等窘境。适量而行，切勿使受众审美疲劳是新主流创作需要注意的。

其三，喜剧的合家欢、情感向、中国故事、中国情感是硬道理，《你好，李焕英》是春节档纯粹通过市场大赢的典型案例，有偶然更有必然。应重视中小成本情感向作品的开发，但喜剧类型、风格还应多样化，类型可叠合。

其四，要大力开发颇具发展潜力的悬疑/探案这一电影类型。笔者认为，悬疑/探案类具有游戏、解谜性质的作品将会成为下一个红利类型，因为它们能够满足受众不断增长的想象力消费、探案解谜消费等文化消费需求。

其五，要积极适应观众不断年轻化的现实和未来，尊重青少年受众，如网生代、游生代受众的消费需求。网生代、游生代受众对游戏、想象力、青年亚文化等巨大的消费诉求及潜力是需要重视的。应继续信任并加大扶持新导演，大力支持科幻电影创作，争

取再造《流浪地球》式的辉煌。此外,电影受游戏影响越来越大,影游融合趋势增强。应大力扶持玄幻、魔幻、科幻及影游融合等面向青少年观众的想象力消费类电影。

其六,在产业、工业、技术方面,要注重与互联网时代的完全拥抱,全身心投入,加大加深电影与互联网的融合,注重IP开发和品牌维护。要打造品牌矩阵,维护品牌,要重视互联网短视频营销。应总结短视频时代各类拼盘式电影的得失,总结多导演与制片人、监制合作制等新模式。

总之,要以人民为中心,瞄准观众需求,控制生产成本,利用好互联网新媒体与国内潜力无限的观众市场红利,拓展题材主题、风格美学、类型样式均丰富多样的电影生产,融合多元文化,打造共同体文化。

聚会是为了告别的聚会,总结则是为了明天的总结。

2022年已经来临。我们回眸2021,我们更期待2022!

2022年3月11日

2021年
中国影响力电影分析案例一

《长津湖》
The Battle at Lake Changjin

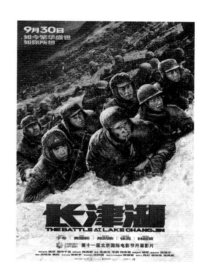

一、基本信息

类型：历史、战争

片长：176 分钟

票房：57.75 亿元

上映时间：2021 年 9 月 30 日

评分：豆瓣 7.4 分

二、主创与宣发信息

导演：陈凯歌、徐克、林超贤

编剧：兰晓龙、黄建新

主演：吴京、易烊千玺、朱亚文、李晨、胡军、韩东君

出品人：刘绍勇

制片人：于冬

监制：黄建新

摄影：罗攀、高虎等

出品公司：华夏电影发行有限责任公司、中国电影股份有限公司、上海电影集团有限公司、阿里巴巴影业（北京）有限公司、北京登峰国际文化传播有限公司

三、提名及获奖信息

第 11 届北京国际电影节开幕式影片

2021 年国防军事电影盛典优秀影片奖　获奖

第 2 届"光影中国"荣誉盛典 2020—2021 年度荣誉推介电影、荣誉推介男演员、媒体关注十大电影　获奖

第 13 届澳门国际电影节金莲花最佳故事片大奖　获奖

第 16 届中国长春电影节最佳影片奖、最佳剪辑奖　获奖

新时代国际电影节·金扬花奖百年百部优质电影　获奖

第 40 届中国香港电影金像奖最佳剪辑、最佳音响效果、最佳视觉效果　提名

"新主流"视野下战争类型电影的工业美学启示

——《长津湖》分析

一、前言

2021年国庆前夕,《长津湖》登陆全国院线。经过几年的剧本准备、艰苦拍摄、繁重后期与档期调整,这部被称为国产战争片里程碑的影片,不仅在疫情时期电影整体市场表现平淡的局面下成功救市,更以57.75亿元的票房一举超越《战狼2》,成为中国电影票房总榜第一位。《长津湖》取材于抗美援朝战争这一重大历史事件,全景史诗般还原了71年前于朝鲜战场东线,即长津湖地区爆发的惨烈战役。影片聚焦的历史主体为中美两军的王牌部队——志愿军第九兵团和以美陆战第一师、步兵第七师为主力的第十军。[1]正是这场战况激烈、牺牲巨大的长津湖战役,最终迫使美军对鸭绿江的战略图谋退回到三八线,成为抗美援朝时期第二次战役中具有决定性意义的战斗。

从2009年上映的《建国大业》开始,近年来中国电影整体格局中不断涌现出主旋律电影商业化创作的成功作品,此类影片被学界称为新主流电影,与此前偏重意识形态输出与宣教功能的主旋律电影不同,"此类电影开始尊重市场、受众,通过商业化策略,包括大投资、明星策略、戏剧化冲突、大营销等,弥补了主旋律电影一向缺失的'市场'之翼。而商业化运作的结果,票房上升与传播扩展也促进了主旋律电影所承担的主流意识形态宣传功能的实施"[2]。此次《长津湖》的创作,同样将类型创作方法与时代主流价值相互交融,在剧作文本、视听呈现、文化视野、市场运作等多个方面,均在以

[1] 影视独舌:《〈长津湖〉:新主流大片的天花板?》,2021年10月1日,搜狐网(https://www.sohu.com/a/493128921_116162)。

[2] 陈旭光:《中国新主流电影大片:阐释与建构——以〈战狼2〉等为例》,《艺术百家》2017年第6期。

往主旋律电影的基础上实现传承与创新。[1]在充满传奇性、沉浸式的视听呈现下,既展现了志愿军保家卫国、捍卫主权的英勇精神,同时也强调了中华民族抵抗侵略与反思战争相统一的价值观。此外,无论是工业制作层面还是产业运作维度,本片的制作投资规模、拍摄时间跨度、参与人员数量都创下了中国影史之最。在艺术与商业的融合中,无论是来自内地和香港的三位导演的合作模式,还是后期宣传推广的丰富路径,都堪称战争类型新主流大片的重要实践。

上映以来,学界对于本片也产生积极的探讨。詹庆生认为:"影片以震撼磅礴的银幕奇观,将国产战争片工业化规格推向新高度,并以全景视野与家国叙事,塑造了真实可感、血肉饱满的全新集体英雄群像。"[2]贾磊磊认为:"《长津湖》力求完成一部'真正意义'上的战争片制作,影片以坚韧不屈、保家卫国的价值信念,调动民族集体潜意识,反思战争之残酷与和平之可贵。"[3]王一川认为,本片最新和最高观影业绩背后隐伏着中式大片在民族美学范式探索上的定型及启迪:中式大片需要更加坚决而扎实地沿着这条新定型的影像民族美学范式道路前行,拓展出更加多样且更为成熟的民族影像美学风格的力作。[4]相应地,也有人提出了本片存在的一些问题。峻冰认为影片在宏大事件的全景展现与情节结构的合理营建方面存有不如人意之处,过度背景化、私人化导致宏大逻辑断裂而使具体事件显得零碎和缺乏有机性。[5]中国传媒大学戴清认为,电影中的人物塑造不够丰满,如表现战役时领袖戏有些弱,战士的人物性格有相似性,群像戏可以塑造得更加深厚。[6]苏州大学张建认为影片的结尾叙事潦草,未能将三线叙事的机制贯穿始终,影片陷入对战争及历史的浅层次说明。[7]总体而言,《长津湖》以真实历史事件抗美援朝战争为剧作底色,以"三幕式叙事"和"三线合流"共同搭建出全景视野下的叙事框架,统一宏观历史与微观视角,将诗意化家国情怀与写实性战争展现相

[1] 陈旭光、刘祎祎:《论中国电影从"主旋律"到"新主流"的内在理路》,《编辑之友》2021年第9期。
[2] 詹庆生:《〈长津湖〉:战争巨制的全景叙事与共同体想象》,《电影艺术》2021年第5期。
[3] 徐克、黄建新、贾磊磊:《〈长津湖〉:新时代战争巨制的创新与挑战——徐克、黄建新访谈》,《电影艺术》2021年第6期。
[4] 王一川:《〈长津湖〉:中式大片民族美学范式的定型之作》,《电影艺术》2022年第1期。
[5] 峻冰:《〈长津湖〉〈长津湖之水门桥〉之于国产战争电影升级换代的美学意义》,《四川经济日报》2022年2月24日第4版。
[6] 《〈长津湖〉:新主流大片的新突破——电影〈长津湖〉作品研讨会在京举行》,2021年10月6日,搜狐网(https://www.sohu.com/a/493684283_121123838)。
[7] 张健、曹云龙:《战争历史电影的规约延展与负性征候——爱国主义影片〈长津湖〉的叙事评析》,《传媒观察》2021年第11期。

互联结。影片巧妙结合历史真实与影像真实，将文化价值与战争反思延展出更加普世的意义。同时，在电影工业美学层面的建构与突破，都实现了对以往主旋律战争题材的承继与创新。本文试从剧作、美学、文化、工业、产业等多个维度与影片案例结合进行分析，希冀将《长津湖》作为新主流电影与类型创作融合发展的标志与契机，探寻根植于真实历史的民族影像在当下展示的美学追求、文化价值、产业启发与现实意义。

二、剧作分析

（一）全景视野与三线合流

对于《长津湖》而言，其面临的是以抗美援朝为背景的体量庞大的历史叙事与战争态势，文本素材内容量极为丰富。以往同类影片中，无论是为人熟知的《上甘岭》，或是近年来的《金刚川》等，影片都选择聚焦某次小战役来进行小切口叙事。而《长津湖》选择将内部视角与外部视角相结合的叙事模式，将宏观历史、微观人物与作战敌方三条文本线加以整合并置，从而实现一种"正史化"的影像叙述。

在叙事难度上，《长津湖》作为新主流大片，经历了中国电影几十年的工业化、产业化进程后，其不可回避地具有商业类型电影的风格特点与市场要求：既要强调叙事性，同样面临电影戏剧化表达与历史事实叙述彼此发生挤压的难题。这要求影片文本采用虚实结合的方式：一方面，架构起更加宏大的叙事轮廓与高工业化的美学呈现；另一方面，具体的人物特点、情感细节、叙事节奏同样不可忽视。既要还原新中国成立初期的真实历史状态，同时不能沉湎于史料的庞杂，而要在其中尽量从容地铺叙情节与刻画人物。于是，在整体故事结构上，影片立体化地将以国家主席为代表的高层战略、七连官兵为主体的基层志愿军与美军将士的作战视角相互连接，用扎实的框架与丰富的细节来全面展现抗美援朝战争的复杂情势。由此让影片区别于《英雄儿女》等片所展现的英雄人物个体塑造，而更加具有全景式、史诗性的格局与质感。

《长津湖》采用了三线合流的叙事范式，让整部影片更加丰富生动，在贴近史实的基础上，增强剧作的可看性。热奈特在《叙事话语》中将叙事视角分为零度聚焦、内部聚焦、外部聚焦三种类型。[1]《长津湖》采用的宏观叙事与微观叙事相结合的方法，正

[1] 杨宝荣：《新主流电影〈长津湖〉的艺术审美建构》，《视听》2022年第1期。

表1 关键时间与事件节点表

时间点	事件点
第10分钟	仁川登陆
第16分钟	中南海开会
第20分钟	毛岸英请战
第32分钟	火车出发去前线
第56分钟	乱石阵遭突袭
第68分钟	村庄夜战，攻占信号塔
第101分钟	电台送达，夜穿雪山，美军圣诞节
第115分钟	毛岸英牺牲
第130分钟	发起总攻
第146分钟	击溃北极熊团
第155分钟	雷公牺牲
第165分钟	冰雕连、杨根思连

对应着将内部聚焦与外部聚焦相统一的视角策略。影片采用由高层决策的宏大叙事线、基层官兵的微观叙事线、美军视角的他者叙事线三线并行的叙事架构，在这样的套层结构中，用长达三小时的篇幅展现战役的前后过程与复杂面向，让观众在了解历史真实背景的基础上，感受战争的艰难残酷与惊心动魄。与此同时，这样的处理方式需要在"军事论文"与"细腻体验"的中间地带保持平衡，三线并行中讲述大时代与小人物的故事，本身也是对编剧功力与观众耐力的一大考验。

在影片的宏观叙事框架下，即外部聚焦的视角中，着重追溯了新中国成立初期，毛泽东主席等国家领导人集体审慎研究后，决定出兵朝鲜支援作战的政治决策。这是中国电影中首次对抗美援朝战役的参战原因做出正面回应，也是第一次将战争筹划与经过的全过程呈现于大银幕。"高层决策制定的叙事过程与美军轰炸中国东北边境的画面反复交叉蒙太奇的段落形成了强烈的呼应与对比，为影片叙事奠定了反抗帝国主义霸权、保家卫国的历史基调。"此举意在还原历史事实的真相，以客观理性的态度提供清晰、准确、全面的历史视野，从"胜利者叙事"的视角重新呈现抗美援朝战役"打得一拳开，免得百拳来"的必要性与正义性。

与此同时，影片对于美军不再是脸谱化的片段呈现，而是给予敌方一条完整故事线。运用对比的手法，以镜头语言一方面表现出1950年两国悬殊的军事力量与国力差距，另一方面表现出从两国元首到参战将领与官兵同样巨大的心理差距。比如在志愿军战士啃着冷土豆的时候，美军端上餐桌的是感恩节的丰盛佳肴。伍千里回家探亲看到的是积贫积弱、百废待兴的新中国，而对比下一个镜头便是美军带着航母、飞机、坦克与全副武装的士兵在仁川登陆。与强烈的硬件实力差距形成更鲜明反差的是，在仁川登陆部分中，志愿军抱着保家卫国的战斗信念，而美军士兵则认为上司麦克阿瑟只是急着战斗立功，"赶在圣诞节前"的宣言更像是将战争视为实现政治野心的筹码。这种对于战争意义的揭示，在军队内部形成了双方士兵心理状态的巨大对比，而这种对比恰恰是在一次次惨烈的阻击与绞杀中形成的。我军战士明知困难重重，仍旧前仆后继发动冲锋的内在原因与心理动机，正是为家国而战，为人民而战。

（二）三幕式叙事的承袭与反思

电影的叙事主线多以时间进展为叙事方向进行情节内容的延伸，而副线通常是作为外延指向的主角的感情升华、人物的性格转变、叙事的细节策略等，让整体剧作更加丰富。《长津湖》便是采用典型的线性结构，以抗美援朝战争为主线，所有叙事视角与细节均由此展开，以故事文本，即真实战争阶段的时间脉络逐层向前推进。随着副线中事件与细节的不断增多，叙事格局与视野也开始变得开阔，环环相扣推进至戏剧高潮点。

在《长津湖》的战争主线叙事中，剧作采用了经典的好莱坞三幕式叙事。著名编剧悉德·菲尔德曾提出，所谓好莱坞叙事便是在时间链条上故事沿着开端、发展、高潮、结局的顺序来展开。他将剧本的叙事结构划分为三幕，分别是建置部分、对抗部分、解决部分。[1] 知名电影学者路易斯·贾内梯也曾写道："亚里士多德在其著作《诗学》中所描写的古典戏剧结构，直到19世纪才被德国学者古斯塔夫·傅莱塔用倒V字形叙事结构表述出来。这种叙事结构始于外在冲突，这个冲突会随戏剧动作与场景的逐渐开展而更加剧烈，与此无关的细节全被剔除或视为偶发。主角和反派一路攀升至冲突高峰。结尾故事告一段落，生活归于平常，动作也由此完结。"[2]

由此可见，《长津湖》一片在时间点、情节点的安排上都遵循了好莱坞的三幕叙事

[1] ［美］悉德·菲尔德：《电影剧本写作基础（修订版）》，北京：世界图书出版公司2012年版，第7页。
[2] ［美］路易斯·贾内梯：《认识电影》，北京：世界图书出版公司2007年版，第297页。

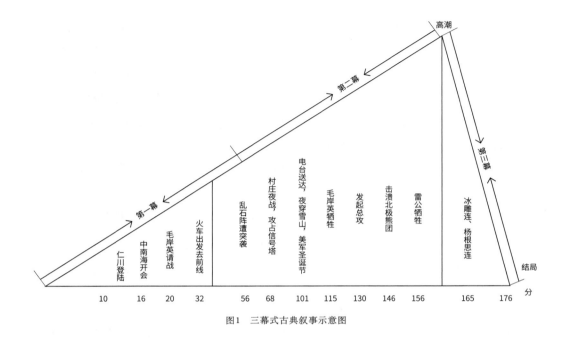

图1 三幕式古典叙事示意图

结构和古典主义叙事模式。在此,笔者对《长津湖》的叙事进程按照三幕结构和古典主义叙事模式进行拆解。影片共176分钟,其中0—55分钟属于建置部分(从伍千里返乡探亲到火车开往朝鲜);55—155分钟属于冲突对抗部分(从火车被炸到袭击北极熊团、雷公牺牲);155—176分钟属于解决部分(从冰雕连、杨根思牺牲到结尾)。三幕当中有很多串联点。例如,对于"为何而战"的解读,毛主席等高层认为这场"不得不打"的战役,关乎国家民族未来的长治久安;指导员梅生、战士平河以及影片后段伍千里都表示过"希望我们的后代,不用再打仗"这样的愿景。数次呈现都指向了抗美援朝战争的正义性,既交代了剧作的叙事动机,也实现了影片意识形态层面的宣教效果。

然而,根据图示我们同样能够发现剧作层面存在的一些问题。首先《长津湖》三幕的比例分配存在瑕疵:第二幕的篇幅远超50%,而第一幕和第二幕加起来长达155分钟。这就导致第三幕结尾的叙事走向过于散乱,包括冰雕连、杨根思连在内的许多民间耳熟能详的故事都缺乏铺垫,仓促交代,潦草收尾。也许是因为《长津湖》原本计划有上下两部体量的缘故,整个故事中的矛盾冲突并未完全解决,而是留下一个充满待续感的结尾,难掩突兀之感。此外,三幕中除了长津湖地区的低温寒冷以外,剧情中我方均因没有制空权而承受了巨大的战斗损失。无论是乱石滩扫射、毛岸英牺牲,还是最后总攻段

落的敌人反扑,都让我们感到因无法掌控空权而面临的被动境地。虽然在真实战场上确实是因为如此才导致我军困难重重,但这样的剧作安排难免过于单一,对于关键性冲突矛盾的处理不够立体。

(三)人物塑造:英雄成长与群像图谱

史蒂芬·普林斯将战争片分为三种类型,分别是战争史诗片、作战片和家庭——前线剧情片,《长津湖》无疑属于第一种。在这一类型中,影片的叙事往往涉及多个方面,从高级作战指挥到前线作战,全面展现战争状况。[1]如此一来,编剧需要在多条叙事脉络中进行整合与处理,既不失宏观叙事的历史格局,同样要有以人为本的细腻情感与人文思考。在抗美援朝的战争主线之外,《长津湖》选择的副线是以战士群体为主的微观视角。导演陈凯歌曾说:"我在创作《长津湖》的过程中,体会最深刻的就是,写戏要写人,写戏先写人。只有人物成功了,才能带领观众走进战争,观众才会和银幕上的战士共情,在几个小时里同生死、共患难,心为他们痛,泪为他们流。《长津湖》也不例外,我们要让观众的情感体验建立在对人物的认同之上。"[2]

具体到《长津湖》当中,若要观众在观影时实现共情化的心理效果,同样需要以人物为轴加强影片的可代入感,故叙事落点自然聚焦到志愿军战士身上。然而,作为一支在保家卫国的正义使命下战斗经历丰富的出色队伍,钢七连战士的角色设定相对比较清晰,可承载剧作矛盾与高潮的人物弧光也相对较短。于是,真实历史背景与虚构人物角色需要实现融合,从而催化出影片戏剧性的矛盾冲突——伍万里这个角色便必然成为影片的重要切入点。在人物的设定上,编剧兰晓龙习惯于低起点叙事。这样的叙事策略能够为人物预留出更多的成长空间,同时,也为观众对于人物的认同提供了更多的心理时间。影片虚构了片中唯一有着完整人物弧光的角色——伍万里,并在其人物线上书写了典型的英雄成长叙事。例如,全片最初的叙事矛盾便以哥哥伍千里和弟弟伍万里之间的冲突开始,原本调皮叛逆、不守规矩的伍万里为了"让哥哥瞧得起自己"才临时参军,却在全连官兵的共同帮助下,结交了深厚的友谊,感受到战场的残酷,同时也获得了人性品格的锤炼与精神境界的升华。

这一英雄成长历程是整部影片在微观叙事中最为清晰重要的一条主线。伍万里这一

[1] [美]史蒂芬·普林斯:《电影的秘密:形式与意义》,北京:文化发展出版社2018年版,第287页。
[2] 陈凯歌:《〈长津湖〉创作:写戏先写人》,2021年10月5日,光明网(https://wenyi.gmw.cn/2021-10/05/content_35211648.htm)。

角色身上同样承担着观众代入的视点功能，大家可以借此观察他从莽撞参军、惊恐畏惧的野孩子，成长为英勇进攻、坚毅前行的真战士的全部过程。伍万里也被具象化为符号，指涉新中国千千万万的少年，在历经成长阵痛后蜕变为有能力为中华崛起而做出贡献的新青年。"这一成长式人物的设置对全片人物群像塑造来说极为重要，既展示了我军英雄典型代代相传的谱系，契合于百余年来中国文化现代性中有关现代民族英雄或中华脊梁式人物的文化想象传统，同时又向当代青少年发出成为"百年未有之大变局"时刻中华民族脊梁式英雄的深切召唤。"[1]

在人物群像塑造层面，本片没有局限于伍家兄弟的个体塑造，而是选择将每一个具体人物写得更加饱满，意在刻画出七连将士生动的面貌，从而塑造战场英雄图谱。他们或爽朗勇敢，或善良温暖，或机智冷静，每个角色身上都能挖掘出更富深意的性格特点与面向，进而呈现更加多元的影片层次。于是，在宏大叙事作为主线之余，是丰富可感的人物群像，保证了影片刚柔结合的"气口"，也适当调剂了节奏。他们并非以往王成式高大全英雄人物的翻版，而是有自己独特个性的真实人物。除了智勇双全的伍千里，还有连队的大家长，同时也是战场硬汉的雷睢生，他私下豁达可爱的性格给人留下鲜明的印象，他英勇牺牲亦贡献了全片高潮的泪点；机智儒雅的指导员梅生，既能自学英语在战场上巧妙地吸引敌人的注意力，同时拥有毫不逊色的作战技能。除此以外，还有乐观开朗的余从戎、沉默坚毅的神枪手平河、英勇献身的杨根思等。在这些人物身上，作战时的坚毅刚硬和私下里的活泼细腻达成了良好的融合。影片以历史背景作为依托，赋予每个人物鲜明的个性特点，突出了以人为本的对于生命的观照。在揭示战争残酷痛苦的同时，以高识别度的群像塑造，突破了以往战争片重武轻文的局限，增强了影片的情感张力与整体表现力。

三、美学分析

（一）工业美学视野下内地与香港合作的美学融合与类型集成

新世纪以来，香港导演"北上创作"成为华语电影格局中不容忽视的一大重要趋势。"2003年CEPA签署以后，内地与香港的合拍片经历了最初的水土不服到如今渐入

[1] 王一川：《〈长津湖〉：中式大片民族美学范式的定型之作》，《电影艺术》2022年第1期。

佳境,将香港类型片美学与内地的主流价值观对接的新主流大片更是这一相互交流合作的产物。"[1]从2009年由陈德森执导的《十月围城》开始,其后《智取威虎山》(徐克,2014)、《湄公河行动》(林超贤,2016)、《红海行动》(林超贤,2018)、《中国机长》(刘伟强,2019)、《夺冠》(陈可辛,2020)等新主流影片,共同勾勒出"港人北上"的主旋律题材创作图谱。经过多年实践,如今内地、香港两地合作的影片已经超越了单纯的技术制作、产业资本层面的联合,而是以资源与人员的强强整合、有效配置为前提,在内容视野中形成了具有自身特色的美学语汇与创作风格。

作为中国电影工业逐步成熟的体系支撑下"重工业美学"的实践者,《长津湖》在美学层面的一大特点在于,创造性地在同一部影片中会聚了陈凯歌、徐克、林超贤三位华语电影界的著名导演,通过整合内地、香港两地的主创,形成强强联手、优势互补的创作格局。于是,本片"可能形成几方的合力——陈凯歌式的人文关怀、徐克式的天马行空、林超贤式的紧张激烈、黄建新式的老成持重,互相磨合、彼此制约、取长补短"[2]。最终形成的结果是多方合作的"宁馨儿"——在战争类型的框架下,融合史诗性叙事与奇观性体验,成为现代电影工业美学全方位整合的作品。

众所周知,《长津湖》的文本故事连贯完整,而三位导演的个人风格都颇为强烈。无论是陈凯歌的浪漫情怀、林超贤的刺激场面,还是徐克的古灵精怪,三位导演在共同创作的过程中,都需要面对同一个故事文本,力求影片风格完整统一。多位导演在合作过程中需要关注的是如何分工明确、各展所长,又要共同联手,力求观众看不出剧情段落间的差异。对于《长津湖》而言,林超贤、徐克两位香港导演将多年形成的个人风格带到主旋律影片的创作之中,既极大程度地增强了影片的可观赏性,同时与陈凯歌导演标志性的浪漫主义、家国情怀与细腻情感一道,共同形成了全片思想性、艺术性与商业性的有机统一。影片以战争类型为底色,融入军事片、动作片甚至武侠片的拍摄方法与特色风格,将传统历史战争题材的主旋律电影与新时代的美学呈现、工业范式相结合,在体量巨大的重要题材中延续并创新着新主流大片的新写法。

此前,香港导演林超贤凭借《湄公河行动》《红海行动》《紧急救援》三部电影奠定了在主旋律商业片上的特殊地位。他的影片中既能看到以大场面、大制作、大调度见长

[1] 高原:《新主流电影的新台阶——论〈红海行动〉的电影工业美学生产》,《齐鲁艺苑(山东艺术学学报)》2019年第4期。
[2] 陈旭光:《从"爆款"走向经典,〈长津湖〉的成功密码》,2022年2月8日,搜狐网(https://www.sohu.com/a/521408207_121124393)。

的美学风格，同时在主旋律电影中融汇动作片、枪战片的类型特色元素，使新主流电影更具可观赏性，成就了影片的独特气质。林超贤的加入使得《长津湖》在主旋律话语之外融入了更多商业类型创作的语汇。无论是震撼惊险的军事场面，还是精彩刺激的枪战动作，都实现了对于以往战争类型电影的美学突破。在影片中，林超贤负责战斗场面居多的大量武戏。例如，在与美军的对抗中，中国军人多次近身肉搏，与战友相互配合照应，凭借灵敏的身手与反应速度来正面迎敌。这些追求强动作性的非常态搏击，更让人在宏大战争场面之余感受到近距离的压迫感。林超贤曾表示："一场好的动作戏，需要精确的计算。这个点不单在动作设计，还有动作场面和节奏交错的爆发力，才能制造出富有戏剧张力的'high点'，令观众兴奋，观感有冲击！"擅长拍警匪片的林超贤将港式暴力美学的局部细节融入战争片中，显然提升了主旋律题材作为商业电影的娱乐质感。

林超贤的镜头下，影片还多次巧妙运用摄影方法、镜头语言与剪辑节奏营造真实的"临场感"。大量手持摄影下的晃动画面，快速剪切的多角度镜头，将打斗中的细节、残酷与艰难都加以凸显。例如，在乱石中美军敌机多次飞过，战士们为不暴露所在位置，只能一动不动被残忍扫射，伴随飞机轰鸣的手持摄影在摇晃中令人窒息，营造出强烈的紧张感与逼迫感。这样细节化处理之后的观影过程，让观众在繁复立体的壮观场面以外，放大了身临其境般的真实性与沉浸感。林超贤曾在上映之后在微博上表示："'真实'是观众留言最多提到，也是我最需要做到的。当大家看到场面的真实，我更希望大家知道真实的历史有多残酷，真实的志愿军有多艰苦。"能够看出，在视觉重现"战争的真实"的背后，林超贤意在诠释一种中国军人身上"意志的真实"——如果说前者的纪实性效果可以依靠电影技术来打造，那么后者身上坚韧不屈的意志品格，才是电影中比动作场面更加令人动容的精神内核。

另一位香港导演徐克，同样是"港人北上"的电影人当中重要的一位。以"神怪武侠"见长的他，从2014年的《智取威虎山》开始，便注重在传统故事中加入传奇性、娱乐性的演绎，在有限的文本空间里释放丰富的魅力。《长津湖》的人物焦点实际和《智取威虎山》有颇多相似，在历史背景下都是"小分队行动"的模式：团队配合、伙伴协助、单人冲锋。皆是用具体情节与细微切口，来承载大故事中小规模、私人化的传奇特质。徐克式武侠世界里除传奇演绎外，还有"外冷内热"的美学特征。外部环境与人物样貌都可能被设置成冰冷的，但是主人公的行为动机、内心世界与侠义气质却充满热血壮志。在《长津湖》中，他同样将武侠片中的"冷热相生"式美学特质

带到创作之中：作战地区的环境是极寒的暴雪、山地与夜晚，和战场上激烈的炮火对决形成鲜明对比。与此相对应，战士们心中对于战争胜利的渴望、拼搏牺牲的意志与和平生活的向往，是比枪炮战火更为炽热的存在，真正体现了"侠之大者，为国为民"的思想内涵。

在三位导演合作的基础上，《长津湖》带给日后同类电影创作更多启发的，是探求多人合作的模式下，如何相互制衡，既发挥出个人特点所长，又弱化过于强烈的风格特征。这与"电影工业美学"理论强调的原则十分契合，"应该秉承电影产业观念与类型生产原则，在电影生产中弱化感性、私人、自我的体验，代之以理性、标准化、规范化的工作方式，游走于电影工业生产的体制之内，服膺于'制片人中心制'，但又兼顾电影创作艺术追求，最大限度地平衡电影艺术性/商业性、体制性/作者性的关系，追求电影美学效益和经济效益的统一。也许正是因为折中、磨合、制衡、妥协，才使影片可以满足各个层次受众的需求，从而营造出各取所需、各有所好的合家欢的气氛"[1]。这也正是徐克导演在接受采访时表达的观点：我不去想个人风格，只想讲好故事。[2]

《长津湖》作为国产战争类型电影的升级之作，其联合内地、香港两地导演共同打造的美学意义需要不断进行总结。以内地导演陈凯歌为代表的浪漫主义视觉修辞，与林超贤、徐克两位香港导演带来的动作化奇观呈现、传奇化特效演绎相结合，渲染出更强烈的感染力。在突出战争残酷与和平不易的基础上，烘托出人性史诗与历史价值，拓展了战争类型的表现维度。而这正符合电影工业美学理论所提出的"标准化是操作层面的，诗性追求则是精神内核"[3]。电影人未来需要不断探索的，正是本土化的美学追求应如何与内容的表达范式、叙事样态、特效科技相结合，从而展现出中华民族的思想情感与精神价值，推动中国电影整体工业美学走向成熟，发展出更持久的能量。

（二）"拟真"的外延：历史真实与影像真实

对《长津湖》一片的评价，不乏认为其"将中国战争电影推到了一个新高度"等赞誉，而其不同于以往文献式战争片的一大特征，便是其良好地处理了非虚构与虚构、历

[1] 陈旭光：《从"爆款"走向经典，〈长津湖〉的成功密码》，2022年2月8日，搜狐网（https://www.sohu.com/a/521408207_121124393）。
[2] 齐鲁壹点：《专访〈长津湖之水门桥〉导演徐克：不去想个人风格，只想讲好故事》，2022年2月7日，腾讯网（https://new.qq.com/rain/a/20220207A03G0N00）。
[3] 徐洲赤：《电影工业美学的诗性内核及其建构》，《当代电影》2018年第6期。

史真实与影像真实之间的微妙关系。在非虚构历史与虚构人物的三条交织并行的叙事线路中，其采用以历史真实为基，而以艺术真实为笔，在抗美援朝的背景下，将战争类型叙事书写得更加生动与鲜活。另一方面，它用凝练的镜头画面来呈现宏观叙事下的高层视角与美军视角，交代了新中国决定出兵朝鲜的前因后果，也在历史记忆的还原之中铺叙了真实厚重的叙事基调与底色。

在处理历史真实与影像真实的层面，《长津湖》没有拘于窠臼，而是在中国电影整体工业化高度发展的今天，用真实合理的艺术手法和技术加持，来一方面还原"客观的历史"，另一方面用前沿的科技合理建构"想象的真实"。导演之一的徐克在接受采访时曾经表示："电影所谓的真实感是很难定义的，真实感里还有一个元素是去看战争本来的面目……我们会变换一个角度，让它具有立体感；如果产生立体感，某种程度上就产生了真实感。"[1]因此，剧组采用将"现实的模仿"与"想象的超越"相结合的思路，用共同叠加出的"立体感"，来满足观众对于战争类型电影的感官体验与心理期待。

在《电影技术艺术互动史：影像真实感探索历程》一书中，作者认为："影像真实感泛指影像所呈现的真实感，它的参照物是人类依靠视觉所看到的客观世界存在的真实景物。"[2]然而，这里的客观世界也只是基于一种"参照"的前提，尤其对于呈现历史的境况，真实感的营造需要基于真实史料进行提取和转化。这种转化一方面是对于还原现实的复刻与再现，另一方面也要考虑媒介本身介质升级所带来的技术影响与美学要求。比如《长津湖》基于抗美援朝战争的文字记录、口述史料、照片存留、纪录片采访等素材进行电影化创作的同时，也要考虑如何将寸步难行的严寒气候、紧张激烈的近身打斗、波澜壮阔的战争现场等，以更具当下性的美学风格带到大银幕上。

现代战争电影为了更加深刻地表现对于战争的反思，其美学风格不可避免地从戏剧化的表达走向现实主义。[3]《长津湖》同样以新时代的技术与语汇，完成了制作层面的迭代升级。所谓"打得一拳开，免得百拳来"，形象的比喻背后，也侧面说明"奇观再造"是战争类型电影的重要观赏点之一。本片大量运用实景搭建与特效结合来模拟现

[1] 徐克、黄建新、贾磊磊：《〈长津湖〉：新时代战争巨制的创新与挑战——徐克、黄建新访谈》，《电影艺术》2021年第6期。

[2] 屠明非：《电影技术艺术互动史：影像真实感探索历程》，北京：中国电影出版社2009年版，第38页。

[3] 李洋：《〈红海行动〉比〈战狼2〉更有价值！》，2018年2月21日，搜狐网（http://www.sohu.com/a/223355561_817440）。

实,以最大限度上增加观众的代入感与沉浸感。比如在美军坦克将山坡上的茅屋夷为平地的画面里,茅屋采用真实材料搭建而成;而片中出现的美式坦克,是剧组花费每台上百万元的价格重做的道具,在美军登陆时迎面碾压而来的坦克车轮,采用多个仰拍镜头来营造对方强劲的军事实力给自身带来的骄傲感,与给我军带来的压迫感。

电影工业美学理论认为,"作为与科技发展密切相关,主要诉诸受众视听觉的电影,其技术应该合格,效果应该逼真,要有视听冲击力;电影作为一种新艺术,有它的新美学,即新的技术美学标准。因为它跟科技发展直接相关,其技术呈现要符合视听享受的一些基本要求和习惯"[1]。公开资料显示,《长津湖》历经180天拍摄周期,拥有1.2万余名的工作人员、7万余名的群演配置、超过9万人次的调动,汇集全球近百家特效公司参与。超出常规电影制作范畴,达到了中国战争片之最,对电影工业调度能力是极大的考验。于冬以坦克举例:"坦克在拍仁川登陆时是全新的,但后面要砸烂,一个协调不好,拍摄顺序一错,坦克就没了。"正是因为在细节、道具、特效层面都力求逼真,才将70余年前的险象环生、紧张刺激的战争场景得以最大限度的呈现。对于历史上战争的还原,影片中展示的真实感"区别于纯粹自然主义的客观真实,是一种艺术上的真实,是将战争的历史记忆提取后展现为一种典型化的真实"[2]。《长津湖》亦作为迄今为止中国电影史上的"头部重工业"电影,如此高规格的制作水准与大体量的制片实践,对国内战争类型电影的美学拓展和电影工业升级具有突破性的意义。

而在"拟真"的层面,影像对于真实感的模拟与营造不应只局限于物理世界的景观还原,同样应有心理空间的感性再现。拥有大成本投资、高制作规模、一流工业团队打造的《长津湖》,也在多层面的"拟真"视角进行多种尝试。一方面通过前沿技术还原包括枪战、攻击、火烧、爆炸等强冲击力场面,营造极致的视听体验;另一方面,诉诸片中角色的心理状态,将其心中所思与眼中所见相结合,以超越真实的视觉表意,带来更强烈的情感触动。典型画面便是伍万里在火车上被战友们开玩笑,失意恼火时愤而撂下"老子不干了"的气话,打开车门欲离去之际,眼前看到了诗意蜿蜒的万里长城,仿如渐次展开的恢宏画卷。而这一用特效制作出的"阳光下的万里长城"意象有三层含义:一是作为文化景观,长城自身即是祖国壮丽山河的缩影;二是作为状态象征,其沐浴在阳光下正象征新中国晨光初升的寄望;三是作为显在功能,作为中华民族历史

[1] 陈旭光:《新时代中国电影的"工业美学":阐释与建构》,《浙江传媒学院学报》2018年第1期。
[2] 杨宝荣:《新主流电影〈长津湖〉的艺术审美建构》,《视听》2022年第1期。

上多年来的防御工事，其用来抵御外敌、防止侵略的意义，正和此刻奔赴朝鲜的火车上所有战士心中坚定的信念一样。于是，这里的长城具有"拟真"视角下的多重意味，既作为外在世界的真实还原，也作为内心情感的真实指征。

在历史真实与影像真实的融合下，真实感不再单纯通过现实景物与特效叠加得以模仿，而是通过艺术生产者与接受者共享的历史记忆、审美共鸣、情感期待来创造性生成。今天的观众通过影片的艺术加工，拥有了外在与内在的双重视野。外在作为新时代的大众视角，得以回顾71年前前仆后继的战士们，义无反顾冲锋陷阵的决心；内在作为年轻的伍万里，或是作为七连战士，感受到肩膀担负的民族使命。万里长城不仅仅是眼前所见，更是心中所想；也不再是物的复刻，而是人的象征。火车上、战场上的志愿军战士，他们就是我们的万里长城。这种表达范式将角色的心理外化，也增加了观众的共情范围，延伸了《长津湖》的主题深度与情感内涵，对于战争类型的新主流大片创作具有引领意义。

四、文化分析

（一）家国同构、身份认同与共同体想象

《长津湖》作为"国家作者"讲述的"中国故事"，是对在新中国成立初期国力尚弱之时，为何要与世界强国在朝鲜战场迎面相击的原因回应与过程呈现。在对抗美援朝战争进行历史表述的过程中，电影的优势便在于能够在文献与史料之外，以媒介自身的影像语言、美学风格与文本系统等多个面向，对战争命题进行情怀意象的阐释和文化内涵的延伸。如今的《长津湖》曾用名为《千里万里》，这一名字实际更为巧妙地展现出剧作的两大特点：其一，作为人物名字，意为一个围绕伍家兄弟二人经历展开的亲缘故事；其二，将"千里万里"作为地域空间跨度的象征，成为中国广大赴朝参战、保家卫国的战士们用生命守护的和平距离。在这一名字中，影片中内部亲缘情谊与外部联合抗敌两条叙事线逐步交汇，千里和万里二人由单纯的兄弟，变成了部队里朝夕相处的伙伴、战场上荣辱共担的战友，情感层次与浓度也在这个过程中渐次升华。于是，角色个体与其作为战士的职业身份与肩负的宏大使命进行了勾连，完成了人民个体与家国同构的叙事呈现。

本片编剧兰晓龙曾自称为"生存主义者"，曾用"个体—集体—国家民族"三者的

生存及其统一来描述对于主旋律创作的理解。[1]在他所创作的《士兵突击》《我的团长我的团》等作品中，都有着超越军事或战争题材本身的作者思考，相比同题材、同类型的创作，在审美体验的基础上加入了更为复杂深刻的文化意涵。《长津湖》中，作者实际巧妙地用明/暗两线，对"为何而战"与"为谁而战"进行了数次回应。在明线中，如上节所述，国家主席及领导人自上而下从政治战略高度对"为何而战"给出了"为了国族和平与未来发展"的答案；而在暗线中，则是通过叙事中的多个诗意意象与情感细节的铺垫，将"个体—家园—国族"三者加以同构的叙事方式，对"为谁而战"书写下历史的回音，亦对战争叙事给予了来自个体视角的有力补充。

于是，"以国家之名，为人民而战"成为《长津湖》全片的叙事基础与目标，而这一认知的有力形成，是影片以更多的细腻铺陈与叙事细节，对个人与家国同构的叙事分成三个维度进行呈现的：

第一个维度，是对于"家园"的诗意呈现。在全片开始，画面展现的是伍千里带着百里的骨灰，坐船返乡探家的镜头。此处的江南水乡风光清丽，山川连绵，让人感到和谐、安逸的同时，也暗示着百姓对于宁静家园的眷恋、对于和平生活的向往。山水、渔船、父母兄弟一起吃晚饭，这些意象组成的故乡和家园，是伍千里所有经历与选择的起点，也是后来他心心念念自己战后娶妻生子、和平生活的归处。这里用视觉语言对"家园"的概念进行了诗意化、浪漫化的呈现，同时也承担着于暗处对"保和平，卫祖国，就是保家乡"的诠释。这里的家乡是一个缩影，既是伍家兄弟的湖州，也是雷公的临沂、杨根思的泰兴，是祖国大地的五湖四海。而此处短暂的宁静平和，与后来血腥残酷的朝鲜战场形成了鲜明的对比。正是这样"风吹稻花香两岸"的家乡，值得伍百里为之牺牲，以及千里、万里和无数战士为之守护。

开篇段落中有一个细节，伍家兄弟说"共产党给咱家分了地，就不能再让美国鬼子夺走"，这里从真实的个人视角出发，让"保家"与"卫国"的叙事得以同构：国就是家，家也是国；国家心系人民，人民不忘国家。此前的贫农在新中国成立后分到了土地，而土地意味着耕耘生活的美好愿望。后续在宋时轮发表的战前动员中，他同样慷慨激昂地讲出此次战争作为保卫土改胜利果实的意义。于是，保家即是保父母、保土地，"家乡"是地理和心理的双重出发点，为全片铺设了必要的温暖底色与逻辑起点。

[1] 兰晓龙：《价值观与主旋律影视题材创作》，浙大影视研究院公众号，2021年1月6日。

第二个维度，是"小家"与"大家"的融合。本片中有两处真实的亲子关系呈现：伍千里与渔船上的父母、毛岸英与中南海的主席。在伍千里接到部队返乡通知的同时，镜头另一边是毛岸英在向父亲提请参军意愿："全国几十万家庭把儿子送到前线，我也不能缺。"此处镜头之间形成了一种联结与呼应：对于孩子的离去，伍千里的父母没有犹豫，毛岸英的父亲也没有阻拦。这里的并置显得意味深长，影片借此表达出无论是普通百姓还是国家领导，在面对"以家庭分离，换国家平安"的价值选择时，都以家国大义为先，铸就起全民族的命运共同体。"小家"的离合悲欢后面，从来都是"大家"的风起云涌。特殊的时代背景下，每一个家庭与个人的命运走向都与国家脉搏紧密相连。由此，正是在以伍千里、毛岸英为代表的众多"舍小家为大家"的描绘下，影片有效建构起每位观众的民族认知与国家认同。

第三个维度，是个人与家国的统一。当新兵伍万里在火车上感到失落不适，难以融入，一时气愤想要离开时，拉开车门的瞬间看到另一辆疾驰而过的火车背后阳光下巍峨的长城。而众多志愿军战士共同凝视的这一壮观景象，正是"家国"形象的视觉象征。"这与影片《上甘岭》中志愿军战士在坑道里集体吟唱的《我的祖国》一样，此处以视觉影像构成了'我的祖国'的画面……不仅为影片的视觉谱系平添了如诗如画的审美体验，也为影片的叙事主题提供了直观的历史依据。"[1]长城变成"家国美学"的诗意诠释，这一千百年来建造修缮的防御工事，成为火车上赴朝作战的志愿军们保家卫国的直接化身。观众和片中角色共享了主观视点，又在这一维度下被多赋予了一个层次，我们看到的是真实与象征双重意义上的万里长城：无数个人在家国面前，以血肉之躯化作铜墙铁壁，汇聚成新中国的万里长城。还有雷公去世前哼唱的"沂蒙山"小调，同样成为另一种"我的祖国"的歌咏象征。英雄儿女和家园祖国，在远зась国土的战场上达成了高度的统一。"人人都说沂蒙山好风光"的山东民谣曲调，让银幕前的观众潸然落泪。影片通过深情、隽永、意象化的场景，让个人、家园、民族、国家多重认知与身份，于历史进程中进行了有机的汇聚与统一。

有学者指出，抗美援朝是抵御帝国主义侵略、捍卫世界和平、保卫新中国的正义之战。强化国家认同和建构国族共同体想象，是抗美援朝战争电影最重要的核心功能之一。这种想象的进一步延伸，是更广阔、深沉的国族共同体想象。《长津湖》在以上三个层面的基础上，对整体逻辑链条进行了发散与阐述，通过局部叙事与整体格局的融

[1] 贾磊磊：《长歌当哭英魂永驻——影片〈长津湖〉讲述的历史记忆》，《当代电影》2021年第11期。

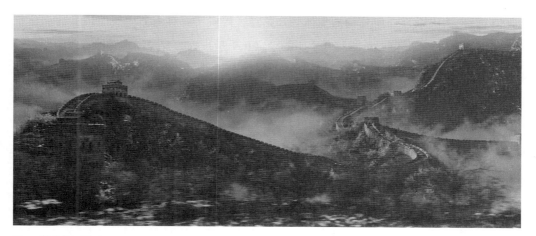

图2 《长津湖》剧照

合,对"为何而战"的终极问题进行了回应:以国家之名,为人民而战。并由战争影像的类型化表达更进一步建构起个人与家国同构的共识与认同。

(二)战争叙事的现实需求与文化意义

以抗美援朝为背景的战争片历史已逾数十年。20世纪50年代中期,由沙蒙、林杉执导的《上甘岭》开启了抗美援朝题材的影像化创作。该片以立体化的人物塑造、写实的战争场面以及正确的价值观输出成为载入史册的经典。后来涌现的《长空比翼》《前方来信》《奇袭》《三八线上》《铁道卫士》《英雄儿女》等影片更是接续发力,谱写出一首首激昂的血色赞歌。从另一方面来看,在新中国战争片发展史上,抗美援朝战争电影又是极其特殊的类别。在《上甘岭》《英雄儿女》等影片铸就经典之后,又因种种原因经历了近四十年的相对停滞,直至2020年国家隆重纪念抗美援朝出国作战70周年迎来创作的井喷。[1] 近年来,该类影视剧再掀热潮,先有《金刚川》问世,后有《奇袭白虎团》《铁道卫士》《我心有歌》《跨过鸭绿江》等数部影视剧备案。作为又一部抗美援朝题材力作,《长津湖》对先前同题材作品加以继承与创新,通过史诗性与商业性结合的类型创作方式,将新主流电影提升到新的高度。

[1] 詹庆生:《〈长津湖〉:战争巨制的全景叙事与共同体想象》,《电影艺术》2021年第5期。

电影作为大众媒介所建构的集体感知路径，提供了一种由艺术观照现实的文化价值。无论哪个国家，电影承担的基本职能设定几乎是一致的，即作为影像生成的叙事通道，完成对于民族国家的历史再现，进而建立国民对于国家合法性的集体认同。特别是通过讲述重大的历史事件与人物，形成公众对国家历史的集体感知，从而铸就广大人民对国家历史的集体记忆。历史记忆是民族认同建构的重要载体，通过大众文化将历史记忆转换为可视化符号，并以此进入消费场域，获得最大观照。作为时代征候的显像，这段抗美援朝历史的重述本身构成一种历史的镜像，也是艺术经由历史介入时代的方式。[1] 由此，于抗美援朝战争发生71年后上映的《长津湖》，有着三方面的意义。

从历史意义上看，《长津湖》在文本与美学之外，以战争胜利者的视角，对战争怎样发生进行了全面的展现，对战争为何发生提供了清晰的回答。同样的战役，参战双方因为战势结果不同，有着截然不同的评价。它是朝鲜民族不堪回首的内战，是美国"没人愿意再去回忆和了解的战争"[2]，而对于中国来说，则是国家得以安定繁荣的历史宣言。"跨过鸭绿江"的歌曲背后，是毛主席的那句"今天这仗真不想打，但为了国家几十年、一百年的和平发展，又不得不打"。此时的新中国百废待兴，在解放战争刚结束，全国人民渴望安定生活的时刻，国族却面临来自美国的挑衅与威胁。正是为了未来长远的和平与发展，当时的战士们才前仆后继做出牺牲。而长津湖一战，正是改变整个朝鲜战场发展格局的关键之战。中国与美国的两支王牌部队，在此发生了震惊世界的强强对决。而中国的志愿军战士让世界上军事最强的军队，经历了前所未有的最惨烈的大败退。

而在历史反思的层面，影片试图传递出"以战止战"的和平愿景。影片中有一个细节，哥哥伍千里阻止伍万里开枪射杀受伤的美军，并说出"有些枪是可以不开的"。这起到了反思战争的作用，并实现共情效果。

从文化意义上看，通过《长津湖》所引发的"涟漪效应"，帮助人们了解抗美援朝，以及这场战争的重大历史意义与抗美援朝精神，并成为一个引领性的社会话题。《长津湖》对于战争的全局性展现与合理性阐释，是此前《金刚川》等同题材新主流战争片所不曾展现的维度，也是普通民众得以从地缘政治、历史背景、高层战略与全局视角，来重新审视与理解战争发生的原因与意义。这种集体记忆的当代书写，在意识形态宣教层

[1] 申朝晖：《历史重述的"症候"与"献礼片"的工业美学——〈金刚川〉分析》，《中国电影蓝皮书2021》，北京：北京大学出版社2021年版，第225页。

[2] [美]大卫·哈伯斯塔姆：《最寒冷的冬天：美国人眼中的朝鲜战争》，重庆：重庆出版社2010年版，第559页。

面之外凝聚了民心,通过对过往的深沉回望,提振了当今大众的精神力量。从国族的历史叙述中找寻自身的未来价值,《长津湖》拥有超越战争类型电影本身的深层意义。

五、产业分析

(一)工业美学视野下"制片人中心制"与合作反思

电影工业美学理论认为:"类型电影应是建立在观众与制作者普遍认同和默契认同的基础上,是导演与制片人、观众等共同享有的一套期望系统、惯例系统。"制片人与导演双方共同"以理性、标准化、规范化的工作方式,游走于电影工业生产的体制之内,服膺于'制片人中心制'但又兼顾电影创作艺术追求"[1]。在电影工业美学的框架下,《长津湖》作为战争类型电影,需要"制片人中心"与"体制内作者"的共谋实践。而在影片整体创作"时间紧,任务重"的前提下,制片人于冬、总监制黄建新需要在有限的时间内带领三位导演发挥优势,尽可能将影片打造得更加完善,形成"1+1+1>3"的效果。导演之一的徐克也在接受访谈时坦言:"接到(片约)之后,我首先考虑的问题是,如何把凯歌、超贤和我三位导演的风格融合在一起,一起完成一部史诗式的作品。"[2]

在"制片人中心制"统领的前提下,《长津湖》中有过半的体量留给了精彩劲爆的动作特效、枪炮坦克等战争场面,无疑在工业与技术上呈现了国产战争题材的最高水准。为带给观众最真切的感受,充分展现志愿军的亲历场景,制片人于冬在最初就明确了一点:影片坚持不用一个资料镜头,用实拍和现代技术手段呈现和还原20世纪50年代那场艰苦卓绝的战役。这意味着巨大的特效工作量。以仁川登陆的两个镜头为例,在开拍前把图画好了拿去做,一共做了10个月,体现到电影中不过两分多钟。[3]监制黄建新在采访中介绍,片中一些镜头的特效做了11个月才完成。"比如,一个CG动画的成型需要17层才能达到要求,这还是当年胶片电影的要求,现在的8K数字电影对清晰度要求更高,要求的涂层也就更多。电影里的很多单个镜头都是100多人工作了11个月

[1] 陈旭光、张立娜:《电影工业美学原则与创作实现》,《电影艺术》2018年第1期。
[2] 齐鲁壹点:《专访〈长津湖之水门桥〉导演徐克:不去想个人风格,只想讲好故事》,2022年2月7日,腾讯网(https://new.qq.com/rain/a/20220207A03G0N00)。
[3] 新华每日电讯:《〈长津湖〉:登顶中国影史票房的大片是怎样炼成的》,2022年2月19日,中国新闻网(http://www.chinanews.com.cn/yl/2022/02-18/9679510.shtml)。

的成绩,聚合了来自国内外的80多家特技公司。"与技术相对应的,是这些特效处理被恰当地运用在"轰炸列车""乱石扫射""火力横飞""击溃敌团"等随着叙事推进愈加刺激的场面当中,"以暴力冲击的视听体验体现出其战争叙事所沿用'大逆转'与'奇观式'战役想象的表达范式"。用前沿的技术特效,将战争场景的视觉诠释创造得更为鲜活。

当然,所谓工业化并不仅仅在于狭义的尖端科技和创新能力,更是在考验团队面对大场面时的组织能力和纪律性。在一个规模如此巨大的剧组内,拍摄过程中每一天都有意想不到的难题需要克服。比如,团队必须精心记录拍摄用的火药、子弹、信号弹的使用情况,否则出现库存不足的情况,就会严重影响后续进度。[1]另外,影片采取三位导演、多个剧组共同拍摄,其中演员、道具、场景都需要协调,考验摄制组应对复杂状况的能力。徐克曾说,除了陈凯歌导演在开机初期在浙江取景外,三个大组始终都保持在相隔不超过十分钟车程的范围里,这样可以更好地相互接应和支持。摄制组还在三个大组之间建立了枢纽中心、总筹划、总后期,负责汇集拍摄素材、安排拍摄事务和最终处理拍摄素材的工作。[2]如此种种,方能保障影片的顺利运转与完成。

然而,在工业运作层面的顺利,并非意味着此次合作模式没有丝毫问题。在内容层面,《长津湖》力图实现的是在几位主体意识与个人风格强烈的导演之间形成合力,取长补短;而在最终的呈现中,这样的主创设置却也同样遭到了负面的评价。于冬作为本片制片人,对三位导演的分工有着自己的想法:"最开始邀请陈凯歌来,我看中的是他对中国的历史人文的了解。而且他当过兵,他知道当兵的人之间怎么开玩笑,他们的那种集体荣誉感又是怎样的。最终陈凯歌在设计电影开篇的时候,把那种时代气息拿捏得很准确。剧情进入朝鲜之后,林超贤负责激烈的战斗场面,还有大部分的美军戏份。徐克负责的是戏剧的完整性和整个影片基调的统一,他统筹所有的美术风格、影像风格,音乐部分,还负责结尾的高潮戏。"[3]然而不同于此前《我和我的祖国》系列的"拼盘电影",在一部电影中设置了主题统一但风格不同的独立故事,分别由不同导演进行短片创作。《长津湖》作为一个宏大历史背景下多层框架的线性故事,其文本叙事与美

[1] 中国新闻周刊:《〈长津湖之水门桥〉凭什么又是第一?》,2022年2月4日,新浪微博(https://weibo.com/ttarticle/p/show?id=2309404733257135817435)。

[2] 齐鲁壹点:《专访〈长津湖之水门桥〉导演徐克:不去想个人风格,只想讲好故事》,2022年2月7日,腾讯网(https://new.qq.com/rain/a/20220207A03G0N00)。

[3] 李丽、胡广欣:《于冬:"新主流大片"要观照中国现实》,2021年12月1日,羊城晚报(http://ep.ycwb.com/epaper/ywdf/h5/html5/2021-12/01/content_794_450515.htm)。

学风格的和谐统一，需要导演们掌控得更加精准细腻，既要形神兼备，更要一气呵成。客观而言，本片这样的组合配置，在电影作为一个美学整体的框架前，仍旧显露出些许割裂与遗憾。

首先，在节奏把控层面，因为交代历史背景与阵地小战役的时间过长，占据了三分之二以上的时间，导致观众在看到真正打响的长津湖之战时，已经进入到影片的后部。据表1统计，第二幕"村庄夜战，攻占信号塔"，时间为第68—96分，共28分钟左右，而结尾的总攻之战，是影片的第130—158分钟，同样是28分钟左右。两次战争没有从时间跨度、视听语言等层面拉出明显距离，具体战争的细化设计程度不强。观影过程中，许多观众误以为小战役就是长津湖之战，投入了全部的注意力，而相比最初看到战争场面的惊险刺激而言，后面的终极之战已开始陷入对此前呈现方式的重复。无论是肉搏打斗或是飞机坦克，特效集中的战争场景开始失去最初的吸引力；而对于长达3小时的电影体量而言，观众已在最后高潮段落中感到一定的视听疲劳。

其次，在三线叙事层面，宏观、微观、敌方构成的三线叙事在故事进程中，虽然从各个侧面尽量都有描述，但依然存在着割裂之感。在宏观线与微观线的交织中，存在着关注点的偏移，也随之带来武戏与文戏之间存在融合缝隙的问题。另外，由于呈现内容体量大，《长津湖》分成上、下两部上映。但即便如此，作为一部长达176分钟的电影，同样应该保证单独影片的完整性。我们在叙事中可以看到，"袭击北极熊团"的段落之后，三条主线便开始变得散乱。第三幕的20分钟直至全片结尾，并没有紧扣主线内容进行连贯性处理。这样导致冰雕连、杨根思连等段落的出现显得突兀潦草。志愿军冰雕连仅有美军视角予以敬意是远远不够的；战斗英雄杨根思只有一个冲锋的姿态和"三不信"的名言，也是符号化地简单带过。这样的处理让整部影片在高潮之后没有落回到观众心里的期待位置，使其整体的艺术表现力受到了叙事游离的影响。

电影工业美学理论建构的出发点，是将电影定位为一种大众文化和大众艺术，而不是将其看作艺术家的个体表达。由此，"常人"的审美成为电影工业美学着重强调的美学标准，即主张电影传达一种人类普适的价值观念，秉持一种大众化而非精英和小众的"常人"美学。《长津湖》的创作同样应该参考这样的观点。正如前文所提到的，"秉承电影产业观念与类型生产原则，在电影生产中弱化感性、私人、自我的体验，代之以理性、标准化、规范化的工作方式，游走于电影工业生产的体制之内，服膺于'制片人中心制'，但又兼顾电影创作艺术追求，最大限度地平衡电影艺术性/商业性、体制性/作

者性的关系，追求电影美学效益和经济效益的统一"[1]。《长津湖》既是有着鲜明政治属性的献礼作品，也是一部体量巨大的商业制作。这使其需要在政治影响、商业诉求、艺术表达之间寻求平衡。而以《长津湖》《金刚川》《我和我的祖国》等为代表的多导演与制片人/监制共同合作的"中国特色的新型导演工业模式"[2]，如何消除割裂、创造共赢，同样需要更多的总结与反思。

不能否认的是，在《长津湖》独具中国特色的电影生产方式背后，固然体现了如今国内电影制作工业与拍摄技术的进步升级；同时在良好的市场反馈与票房成绩的收效下，能够看到电影中技术方法与艺术价值的融合。然而对于"新主流大片的里程碑之作"而言，观众期待的不仅仅是合格佳作，而是具有代表性的新时代经典。"与外国大片不同，中式大片不仅需要当代先进影像科技手段的运用，而且更需要让这种运用服务于具有中国精神和中国风格的独特民族美学范式的转型、构型和定型以及相应的意义表达。"[3]我们期待看到在书写中国故事的探索中，将工业制作、艺术生产、价值阐释进行多维度融合的电影作品，将带有中华民族独特的美学精神与文化内核拓展到更深远的地方。

（二）短视频营销突破与宣发创新

《2021中国网络视听发展研究报告》中指出，我国目前的短视频市场规模巨大，用户数量可以达到8.73亿。短视频平台在电影的营销宣传上呈现了一种前所未有的局面，以更加新颖的形式与内容，带给用户更加迅捷、多样的营销体验。这也代表着电影宣传可以借助这些平台与个人的影响力，让原本长期繁杂的宣发流程以短视频的形式得以迅速传播，从而进一步将电影的热度与流量转化为票房。

此次《长津湖》的票房登顶，巧妙借助当下最热门的短视频营销也成为助力票房的重要砝码。根据爆米花数据显示，《长津湖》上映前一直在各个媒体网络平台宣传，在新闻媒体、微博、抖音等平台上获得了非常高的热度。而发行方在影片上映过程中发布的三支抖音视频，单条播放量就已经达到上亿次，而"长津湖"的话题播放量则超过了

[1] 陈旭光：《论"电影工业美学"的现实由来、理论资源与体系建构》，《上海大学学报（社会科学版）》2019年第36期。

[2] 陈旭光：《从"爆款"走向经典，〈长津湖〉的成功密码》，2022年2月8日，搜狐网（https://www.sohu.com/a/521408207_121124393）。

[3] 王一川：《〈长津湖〉：中式大片民族美学范式的定型之作》，《电影艺术》2022年第1期。

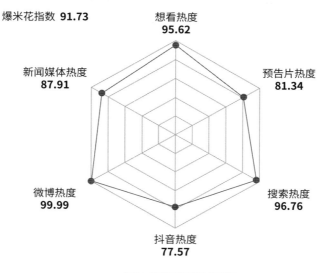

图3 映前网络媒体热度图

112.5亿次。截至2021年12月25日,《长津湖》抖音粉丝量已超过270万,其中在10月2日发布的"真实影像对比电影影像"短视频达到最高点赞量331.1万,这在全年电影的短视频营销中亦属惊艳的成绩。伴随着影片的热映,宣传方又开辟了多个网络平台的宣传窗口,以电影最初的好口碑继续带动第二波宣传广度,实现了对更多观众的广泛触达,促进票房迅速增长。

影片宣传方注重立体性传播策略,《长津湖》官方微博借助主创的影响力,号召导演、制片、编剧与参与电影的几位重量级演员共同参与到宣传当中,利用自身的流量加上电影的话题,打造艺人矩阵式话题营销,实现影片的长尾效应。自上而下层面,各大主流媒体,如《人民日报》、新华社等重量级媒体也都对《长津湖》给予正面的评价;此外由观众自发掀起的对影片的深度解析、观影手记以及混剪视频等在抖音、微博等各个视频媒体平台上被不断转发。《长津湖》以立体化的方式,综合多重传播节点、平台、渠道与名人的影响力,整合全方位、多层次的宣传矩阵,产生了巨大的宣传声量。

短视频营销时代,随着营销方式与玩法的不断迭代,电影宣发的大方向已从原来的"是否做"变成了"怎么做"。一个明显的趋势是,和前两年相比,与头部主播合作在直播间卖票的活动越来越少,营销方更注重观众观影感受与情绪的分享;短视频营销的创意与方式在不断深入化、具象化,从原来泛泛的"推荐+卖票"的形式,发展到如今

用具体的场景与情感来打动观众,情绪营销在情感共振上功不可没。此次《长津湖》映后热度持续走高,舆论影响力在主旋律电影中首屈一指。影片通过微博、抖音、B站等平台进行宣传,其平台属性中话题的强开放性,使其成为媒体平台中宣发最大的窗口,极易使观众参与互动。其中在抖音平台,"长津湖3个冰雕连仅2人生还"霸榜16小时20分位列第一,"女孩看完长津湖回家尝冻土豆"霸榜14小时30分位列第二,影片内容与现实生活及情绪产生有效共振,加深了影片情绪宣传与观众体验。

《长津湖》的成功营销表明,短视频是目前电影营销主流且行之有效的方式,尤其是对于需要进入到下沉市场的影片来说,微博、抖音、快手、B站等用户活跃的短视频平台是最直接且有效的渠道,有效地带动了电影的话题度和关注度破圈增长。但同时应注意的是,观众对于优质内容的辨别能力不断提高,短视频营销和影片内容应当注重高匹配度。宣发方应深入挖掘线上宣发的更多核心优势,从内容到形式等各个方面提升创意性与匹配度,从而最大限度地帮助电影获得增量。

(三)内容为王基础上新主流大片的未来展望

作为新主流大片的《长津湖》,上映以来被市场认为肩负救市使命:一是重新点燃跌进寒冬的电影市场,为影院生存缓解压力,给电影观众重新带来激情,帮助整个市场恢复活力;二是要给国产电影起到标杆作用,目前大制作片库告急,现有头部影片过于求稳,资本对疫情影响下的市场处于观望状态,而《长津湖》需要给产业和资本充足的信心。《长津湖》现象级的市场表现,确实给沉寂已久的电影市场点燃了希望之火,同时再次证明了未来优质内容驱动市场的态势将更为鲜明。

在中国电影取得新成就的同时,阿里巴巴集团副总裁、阿里影业总裁李捷也观察到目前电影市场出现两大趋势:档期集中化和头部电影集中化。整体中国电影产业依然存在发展不平衡、不充分的问题,如作为2020年票房冠军,《八佰》以31.09亿元的票房占据了全年总票房的15%。相比之下,2019年票房冠军《哪吒之魔童降世》和2018年票房冠军《红海行动》,均没有超过当年总票房的8%。相对2019年和2018年,2021年电影市场的头部化更为显著。李捷表示:"约15%的电影贡献全年约85%的票房。"比如《长津湖》《你好,李焕英》和《唐人街探案3》三部影片票房加起来达150亿元,约占

全年票房的三分之一。[1]这意味着行业增长停滞下，非爆款影片分到的大众关注与市场收益更少了。

　　大投入、大制作、明星主创、跨国联手的"巨无霸"作品，不可否认是国产电影崛起的象征与电影产业良性发展的中流砥柱，但若想中国电影整体产业良好、持久、稳定发展，需要关注市场格局中"头部过大"的突出情况。有学者指出，合理健康的电影生态应该是头部电影引领众多中小成本的类型电影，即"大鱼带小鱼"，而不能只关注头部电影。最近，《"十四五"中国电影发展规划》公布，其中关于电影质量和产量部分的要求是，"每年重点推出10部左右叫好又叫座的电影精品力作，每年票房过亿元国产影片达到50部左右"。而目前的问题是，每年头部电影太少，票房又集中在为数不多的几部头部电影上。毋庸讳言，《长津湖》票房的成功与官方的全力支持是分不开的。在这种前提下，影片生产所需的资金、技术、人员等均得以优先保障。我们必须"盛世危言"——如果缺少这些外部力量支持的话，类似《长津湖》这样的大片能否可持续发展？能否依靠自身力量、市场原则取得同样的成功？[2]

　　从2009年的《建国大业》系列开始，近年来屡获佳绩的新主流电影，其口碑与票房的成功来自官方与民众的双重期待。"主旋律电影商业化"与"商业电影主流化"，是多部影片通过"主旋律题材+类型化创作"的商业实践而得到市场验证的。工业化、精品化、重营销、重传播的影片策略共同发力，将主流意识传达与大众文化需求加以融合，收获了较高的市场认可度。在未来，中国新主流电影需要用头部影片与中、低投资电影共同结合，在内容为王的前提下，保证优质内容对观众的吸引力，同时促进国内电影的长期市场空间得到提升。新主流电影的稳定产出有望推动长期市场空间的进一步提升，引领中国电影远期发展的新常态。

六、结语

　　作为战争类型主旋律影片的《长津湖》，从多个角度实现了对叙事体系、美学呈现、文化价值、工业制作、产业运作等层面的突破。从纵向维度来看，《长津湖》是对以往

[1] 1905电影网：《〈长津湖〉之后的中国电影，影业掌舵人有话说》，2021年12月22日（https://mp.weixin.qq.com/s/JFTuuVLVEtmFdIflbJjeag）。
[2] 陈旭光：《中国新主流电影大片：阐释与建构》，《艺术百家》2017年第5期。

《上甘岭》《英雄儿女》等抗美援朝电影的承继与发展，以历史战争题材为代表的中国主旋律电影，也在近年来伴随着整体电影产业的发展，从"主旋律"走向"新主流"。从横向维度进行观照，《长津湖》是继《建国大业》《战狼》《红海行动》等系列新主流电影之后的又一力作，也是象征中国整体电影工业美学形成一种民族影像范式的标志与代表。同样结合艺术场域之外的现实世界与话语走向，《长津湖》也是在世界局势复杂博弈的局面下，对于历史态度与文化自信的一种彰显。

在未来，新主流电影同样要继续走出中国特色的民族影像风格之路。无论是在美学呈现、价值阐释或是工业制作等维度上，一方面融入更多具有中华民族文化特征的内容，另一方面以"人类命运共同体"为切实观照，融汇更有普世性的话语表达。对于"新主流"的未来期许在于，"可以突破传统的中西二元话语，在更高的高度上创造属于中国同时也属于世界的电影"[1]。从而不仅创作出中国的主流话语，更是引领世界的主流内容。

如同抗美援朝经典影片《英雄儿女》的主题曲中所唱："为什么战旗美如画，人民的鲜血染红了它。"这句流传久远的歌词时刻提醒我们，过往的历史是中华民族难能可贵的精神财富，正是英烈们英勇前进的背影，让我们脚下的土地开遍鲜花。而新时代的当下与未来，属于今天的江山画卷，需要你我共同绘就。

（刘祎祎）

[1] 文静：《〈长津湖〉：悲歌慷慨、家国同构、史诗格局的中式战争巨制》，《电影艺术》2021年12月4日。

附录：《长津湖》导演、监制访谈

采访者：贾磊磊
受访者：徐克、黄建新

贾磊磊：《长津湖》在中国电影史上应该是一个创举，它是我们民族电影工业历史上投资最大的一部影片。目前的票房已经突破55亿元，中国电影史上排名第二，观影人次超过1.18亿人，这些都是可喜可贺的事。现在回望当时创作的情况，你们遇到最大的问题、最难的工作在哪里？是怎么解决的？

徐克：我们一开始接触这个题材的时候是有压力的。压力来自没有拍过这么宏大的历史题材，这个历史还是与当下链接的，不是讲唐朝、宋朝或汉朝，是观众直接关注的时代。而且不只是我们中国本土的人知道，全世界都有所了解。所以，我需要重新梳理自己多年的经验和这方面的储备。

黄建新：结构反复调整了几次。大家找到核心的结构方式，衔接的任务就交给我了。徐克导演有一个很好的想法，就是要求前面给细节。比如说陈凯歌导演拍了很好的细节，这个细节有用我们就一定要延续到最后。比如说一开始看到一个小女孩扔红围巾，那么最后徐克导演就给红围巾一个象征性的出现机会。再比如说梅生的照片，陈凯歌导演拍了，林超贤导演那边一开始没有照片的延续内容，我们就一起商量，得拍这个。这就有了梅生在战斗结束后寻找照片的细节。雷公牺牲后，梅生看着照片发出"这场仗我们不打，就是我们的下一代要打"的感慨。到最后，这张照片在徐克导演的"水门桥"那里才完成了这个剧作细节的所有使命。

贾磊磊：《长津湖》的创作出现了很多新的问题，有些是在你们的经验之外。比如，场面特别大、人数特别多、历史内容特别丰富等。那么对于你们不了解的地方，你们是通过什么方式来弥补的？

黄建新：电影的核心就是人物。这一点是大家比较统一的，我们一定要把电影拍得感性，要有充沛的情感，让观众跟随人物进入电影世界。如果电影的人物不吸引观众，那不如看书，不如看纪录片。

徐克：我觉得没碰过的东西是好的可以趁机学习的。刚好美国五角大楼公布了"二战"和抗美援朝战争中决策方面的书、视频和访问，这些是很好的参考。原来他们的角度是这样讲的，我们的角度是那样讲的。我们怎么才能把这个角度的内容变成和我们的故事有关的东西？这是与过去不太一样的写法。电影所谓的真实感是很难定义的，真实感里还有一个元素是去看战争本来的面目。

贾磊磊：从不同的角度看历史？

徐克：因为我们会变换一个角度，让它具有立体感；如果有了立体感，某种程度上就产生了真实感。

贾磊磊：这部电影对美军的表现与过去的影片有非常大的差异，你们当时是怎么考虑在他们和志愿军对垒时应该呈现的状态？是不是把敌人写得越强大，我们的胜利才越有价值？或者是牺牲越大才显得胜利越艰巨？

徐克：我的观点很简单，就是如果对敌人都不了解，故事是讲不通的，所以需要把敌人描写出来，知道我们打的是什么人。特别是美国人，为什么他们这么高傲？是因为"二战"之后他们宣称是全世界最猛的军队。猛在哪里？我们要把美军的特点和所谓的智慧呈现出来。我觉得美军有两方面最强：一是他们打过"二战"，他们的军队是战场训练出来的；二是美军的装备很厉害，"二战"留下来的所有装备他们都用上了，包括直升机也用上了。

黄建新：直升机是全世界第一次用到战争中。"二战"以后就发明了，一直没有用到军事里，第一次用到军事上就是在朝鲜战场。

贾磊磊：有一段戏很有意思，就是伍千里带着伍万里冲进了北极熊团的团部，那个团长已经中枪倒地。因为伍万里认为要杀20个敌人才能称得上是英雄，还差几个，所以把枪对着团长。而伍千里把枪抬起来说："有的枪必须开，有的枪是可以不开的。"对于失去战斗力的人，也不一定非要杀。一个已经奄奄一息的人，再打一枪，除了宣泄仇恨之外已经没有实际意义了。

徐克：我们还是要表现这些英雄有比较开阔的世界观。人不只是一个单纯的战争武器，这点很重要。对于人物来讲，如果没有开阔的世界观，他就是一个机器。

黄建新：那段戏我们一直在修改，直到拍的前一天才把剧本修改完。我们不能把

自己的战士描写成战争工具。他们那么爱他们的妈妈，回想离开家园的时候，伍千里说："我妈看着我一句话不说，她不想让我走。"他们是充满情感的人，伍千里跟妈妈说没仗打了，其实是希望和平，不希望有战争。所以，那时候如果伍万里进去再"崩"敌人一枪，这个戏完全可以不拍。这实际上代表了我们创作的核心。我们一直在商量，除了张小山和伍万里，七连战士都是久经沙场的英雄。伍万里是从调皮捣蛋的小孩成长起来的。他跟余从戎聊天说打死多少算英雄，20个，但毛岸英进来说"上战场就是英雄"，所以指挥所一场戏其实在写伍万里的成长。

徐克：伍万里这个人物很重要，他一开始打仗只是出于个人因素，但最后完全转变了，终于明白为什么打仗，因为志愿军打这个仗是被逼的，不得不打。从这里我们就可以去了解志愿军参与战争的目的。

贾磊磊：我们过去总讲我军战士的勇猛顽强不怕死，但是不能把所有战争的胜利都建立在这样一种解释上，这容易给后来的人一种误导，觉得我们就是玩命不怕死。《长津湖》既写了毛主席等高层的决策，要打这场战争的战略考虑，也有底层的士兵不怕死的精神和具体人的个性。

徐克：这里面有一两点观众会十分感动。中国在近代受到的屈辱、耻辱所引发的愤怒转换成我们改变中国命运的强烈信念，任何触碰这一信念的东西都会产生无敌的力量，它提醒我们不能走回曾经受压迫的年代。这就是为什么这么多人愿意牺牲，这么多人愿意用生命来兑换和平与希望。

贾磊磊：对，这个特别重要，抗美援朝保家卫国。直到新中国成立，中国人才真正产生"国家"的概念。在中国古代包括晚清，人们并没有国家观念，什么是国家？是皇帝，天下都是皇上的，打仗为皇上。过去咱们的装备也很好，步兵用的都是奥地利进口的最新的步枪，但是发给士兵让他们打仗，十发子弹冲天就打完了，然后拿着枪往回跑。到抗美援朝就完全不一样了，我们绝对不能再回到过去那种备受屈辱的状态，所以是真的保家卫国。

黄建新：王树增提供了很好的依据，犹如宋时轮动员出征时所说的："……师长问他（伍万里）为什么当兵，他说，我爹说了，共产党、毛主席给他家分了土地，现在有人要把它抢回去，这个不能答应！说得好，就是这个道理，当兵就是为了保家卫国！"历史上，秦苛政后普通百姓没有了土地，上千年没有土地。第一次有了土地、有了资

产,是和国家联系在一起的,如果国家没了,这些东西就又会被抢走。所以是"保家卫国",这个词就是这个道理。共和国成立了,共产党、毛主席给我分了地,几百年上千年一个农业国家的普通人的梦想实现了。由于共和国成立了,我有了这个地,现在蒋介石要反攻大陆,美国要打进来,他们要把地抢走,当然不能答应!言简意赅。这是我们想到又极难说清楚的问题,王树增用土地的概念解决了。每个人的利益和国家的利益都是关联的,这个关联性很重要。

贾磊磊:你们的设想都很好,整个创作指导的价值观和历史观也都很对。还有一个问题是现在的电影处于产业化之下,你们怎么把你们的思想贯彻到整体参与拍摄的每个人?怎样能够把他们的精神整合到一个价值观上来?

徐克:市场最重要的是观众的情绪是否能被电影带起来。一部历史电影或者非历史电影,一旦观众的情绪被调动起来,电影就会和观众在一起。从这方面讲,我们做电影也是一直靠这种能力,要了解观众怎样感受我们的作品。这次换了一个题目和方式,但我们的方法是一样的。我们会考虑怎样把观众的情绪调动起来,怎样让观众的情绪投入故事中。

黄建新:我记不清楚是不是荣格说的,"神话是一个民族的集体潜意识"。抗美援朝战争的胜利就像神话一样,因为它超出了当时国家的经济能力,超出了全世界的许多预估。战争的胜利变成像神话一样的力量,就会有民族潜意识的储存。这部电影就是很好地讲述人物,换了一个角度去讲。当把这场战争拍出来的时候,它就触发了这个潜意识,潜意识的释放给这部电影带来了巨大的能量。

(节选自《〈长津湖〉:新时代战争巨制的创新与挑战——徐克、黄建新访谈》,原载于《电影艺术》2021年第6期)

2021年
中国影响力电影分析案例二

《你好，李焕英》
Hi, Mom

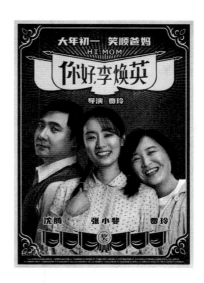

一、基本信息

类型：奇幻、喜剧、剧情

片长：128 分钟

色彩：彩色

票房：54.13 亿元

上映时间：2021 年 2 月 12 日

评分：豆瓣 7.7 分，猫眼 9.5 分，IMDb7.0 分

二、主创与宣发信息

导演：贾玲

制片人：陈祉希、王中军

主演：贾玲、张小斐、沈腾、陈赫、刘佳

监制：傅若清、杜杨、陈祉希、顾思斌、王柏权、蔡元、王中磊

出品人：宋歌、柯利明、郑志昊、张苗、曹华益、张闻、李捷

编剧：贾玲、孙集斌、王宇、刘宏禄、卜钰、郭宇鹏

摄影指导：孙明、刘寅、钱添添

美术指导：赵海、田玉龙

视效指导：刘颖

动作指导：姚星星

电影配乐制作：彭飞

出品公司：北京京西文化旅游股份有限公司、上海儒意影视制作有限公司、天津猫眼微影文化传媒有限公司、北京精彩时间文化传媒有限公司、新丽传媒集团有限公司、北京大碗娱乐文化传媒有限公司、阿里巴巴影业（北京）有限公司

情感的突围：悲情故事的喜剧化表达

——《你好，李焕英》分析

一、前言

《你好，李焕英》是贾玲转型导演的大银幕处女作，影片在2021年春节档上映，首日票房2.92亿元，首周票房达到10.50亿元。上映57天后，票房突破54亿元，成为仅次于《战狼2》的票房黑马。在后疫情时代，这部现象级影片对于提振中国电影市场士气的意义是巨大的。一方面，从艺术创作来看，影片由小品改编而来，为国产喜剧创作提供了一个有效的融合范式，对小品的跨媒介生产具有借鉴意义；另一方面，从票房成绩来看，《你好，李焕英》的成功给春节档电影提供了"突围秘诀"，"情感向＋喜剧＋合家欢"是符合市场规律、满足大众期待的类型模式。

这是一个关于亲情和成长的故事，是导演贾玲个人情感的喜剧化表达。该片讲述了贾晓玲穿越回1981年和少女时代的母亲成为好朋友，为了帮助母亲改变命运过上富足的生活，贾晓玲决定牺牲自己撮合母亲和厂长儿子沈光林谈恋爱。为此，她鼓励年轻时的母亲参加排球比赛获得厂长的青睐，鼓励母亲做自己开心的事，不必在意旁人的眼光。贾晓玲百般努力之后发现，原来母亲早已随她穿越而来，母亲默默地守护、配合、照顾着她，明白真相后的贾晓玲再次陷入失去母亲的无限怅惘和痛苦自责中。

学者陈旭光认为："喜剧合家欢、情感向、中国故事、中国情感是硬道理，但喜剧类型及风格还应多样化，类型可叠合。《你好，李焕英》的成功就值得好好总结。影片显然具有合家欢效应，首先，电影吸引了大批中老年观众。他们曾经对冯小刚式的贺岁喜剧记忆犹新，也喜欢小品文化，因此穿越到20世纪80年代这一电影情节能够满足中老年观众的怀旧心理。其次，影片也是'女性向'的，女性观众对此会更有感悟。再次，电影虽然怀旧，但对青少年观众和游戏玩家观众也没有造成观看障碍。剧中展现的

亲情对青少年观众来说具有共通性，而穿越回到过去的电影结构与古今并置、时空穿越、角色互换的游戏思维也存在联系，这在一定程度上满足了游戏玩家观众的喜好。"[1]中国电影评论学会会长饶曙光评价："《你好，李焕英》是一部积淀了创作者深厚情感的电影，非常贴合大家在春节期间的观影需求。我们在推进中国电影工业化的同时，应该注重内容表达，尤其是情感表达。在口碑为王的时代，期待电影人创作出更多兼具工业精度和人性温度的佳作。"[2]田卉群则从女性主义觉醒的角度评价："影片直面女性生存境遇，呈现了女性通过创造（而非成功学）来对抗存在、从母爱的消极体验转化为创造爱的积极体验的过程。形式上虽然采取了不少小品桥段，但叙事和结构方式并不是简单的小品集锦。"[3]无论从艺术创作本身还是商业策略的选择，《你好，李焕英》的成功经验都值得好好总结，这对中国春节档电影的发展布局以及电影产业升级具有重大意义。因此，本文将从《你好，李焕英》的剧本创作、美学特色、文化价值以及营销模式等方面对其进行全案分析，探究影片在2021年感动全国观众，成为大众文化领域不可忽视的电影现象背后的原因与机制。

二、剧作和叙事分析

（一）跨媒介叙事：具有延展性的小品故事电影化呈现

亨利·詹金斯在《融合文化：新媒体与旧媒体的冲突地带》中描述过跨媒介叙事的理想状态，即"每一种媒介各尽其职——因此一个故事才能够以电影作为开头，进而通过电视、小说以及漫画展开进一步的拓展；它的世界可以通过游戏来探索，或者作为一个娱乐公园景点来体验。切入故事世界的每个系列项目必须是自我独立完备的，无须通过电影即可享受游戏，反之亦然"[4]。媒介融合带来的不仅仅是媒介内容传播的延展性和广泛性，它对于消费方式、社会结构以及人类审美体验都产生了潜移默化的影响，具有不同时间性、空间性的媒介在保留各自媒介特质的前提下共享、共建、共

[1] 陈旭光：《绘制近年中国电影版图：新格局、新拓展、新态势》，《中国文艺评论》2021年第12期。
[2] 郭冠华：《〈你好，李焕英〉票房超50亿！》，2021年3月7日，人民网（https://mp.weixin.qq.com/s/kL2Tg9--7lpgd2g9QnK0jQ）。
[3] 田卉群：《〈你好，李焕英〉：从母爱到个体生命意志的觉醒》，《电影艺术》2021年第3期。
[4] Henry Jenkins, *Convergence Culture: Where Old and New Media Collide*, New York and London: New York University Press, 2006, pp. 96.

同拓展故事世界。

在电影百年发展的历史中，小说、话剧、漫画、电视剧都作为改编电影故事的重要媒介形式给电影注入了源源不断的发展动力，但是喜剧小品的跨媒介改编在中国电影史上却是首次。喜剧小品是戏剧小品的一种，原本是艺术院校培养表演的教学形式，后来由20世纪80年代朱时茂、陈佩斯的作品《吃面条》在春晚舞台上演出而确定了类型名称为小品。在内容上，小品情节较为简单，体量较小，语言包袱较多，情节的完整性和连贯性都有所欠缺，这是小品跨媒介改编为电影面临的最大技术难题。小品往往把人物形象设置为具有明显对比的正面／反面的喜剧人物，戏剧冲突往往是小而精的；在表演上，小品更多是"人保戏"，主要靠演员出色的表演取胜，演员本身是否具有喜感、表演节奏是否把握得当是决定小品效果的关键性指标；在主题上，大多数小品不反映宏大的社会命题，多注重从细节处对人性的某些缺点和生活中的不和谐进行温和的讽刺。电影是叙事的艺术，电影叙事不仅仅靠情节驱动，还有镜头的表述，它对于故事的完整性、连贯性，对于镜头语言的技术性、艺术性表达也有较高要求。而小品的叙事手段较为单一，其场面构成往往是演员在任务驱动之下场面不断变化，转场有时会切断叙事连贯性。对于电影而言，优秀的演员加持必然给影片增色和提气，但是剧本创作是否扎实才是为影片保驾护航的关键。电影《你好，李焕英》的跨媒介改编策略主要有以下三点：

第一，时空穿越与角色互换增强故事延展性和扩大受众面。小品《你好，李焕英》营造了贾玲回忆母亲的悲喜世界，并通过穿越时空、角色互换建立起女儿与母亲的对话机制，增强了文本的延展性。首先是时间维度上的丰富性，人物的过去、现在、将来都以信息碎片的形式在文本当中呈现；其次是时间与身份的交叉重组带来了信息差，如小品开头，在2001年压腿的张江说自己因为见义勇为瘸了一条腿，而在1986年张江告诉贾晓玲自己是因为调戏妇女被见义勇为者打瘸了腿，这是信息的不对称带来的笑点；再次，时空穿越、角色互换的故事设定能够吸引当下具有复杂媒介经验（尤其是游戏经验）的年轻观众，与此同时，穿越回1981年的怀旧氛围也引发了中老年观众的共鸣，扩大了受众面。因此，小品故事本身具有较强的延展空间以及广泛的群众基础，使它的改编具备了电影化的条件。但需要注意的是，小品的喜剧包袱和电影的喜剧包袱在尺度上存在不同，设计小品包袱需要夸张一点，对于连贯性要求不高，而电影中需要更生活、自然一些。可以看出，电影剧本在克服小品包袱堆砌上下足了功夫，虽仍有小品叙事的痕迹，但基本上保证了叙事的流畅性。另外，电影设计了镜头包袱，如张江跟玉梅上一

个镜头在公交车上,下一个镜头被挤下来等。这也丰富了喜剧包袱的多样性,将小品的笑点和电影的笑点进行了缝合。

第二,增设制造戏剧冲突和引爆喜剧包袱的功能性人物。电影文本增加了王琴、沈光林这两个人物,在原小品文本中并不存在,小品中贾玲唯一的任务是帮李焕英追求暗恋对象欧阳柱,而电影中贾晓玲的行动主线和任务由于这两个人物的出现而变成了帮助李焕英买到厂里第一台电视、帮助李焕英赢得可能改变命运的排球比赛、帮助李焕英嫁给厂长儿子过上幸福生活;而贾晓玲的两次任务驱动来自王琴,王琴的功能意义主要是作为评价李焕英人生是否成功、生活是否幸福的坐标系,这一对照性人物的存在建构了电影三次主要的戏剧冲突:一是升学宴上的炫富和夸耀在美国学导演、月薪8万元的女儿;二是争抢电视机;三是女排比赛夺得冠军顺利嫁给了厂长的儿子。沈光林在情节驱动方面的功能性较弱,但他是制造电影喜剧包袱的关键性人物,更多的是从表演上增加电影的喜剧底色。

第三,叙事视角转换制造剧情反转。电影五分之四的内容以贾晓玲为叙事视角,观众追随着"天外来客"贾晓玲介入年轻李焕英的青春生活中。贾晓玲机灵地扮演盲人博得售货员的同情,成功帮李焕英买到电视机;为了凑齐排球赛人手,贾晓玲帮赵艳华写诗,帮白雅文割稻子,帮"老毛子"想到赚钱的方法;在排球赛场奋力拼搏,观众感受到的是女儿贾晓玲为了让母亲高兴而费尽心思。在行至电影五分之四处,贾晓玲看到李焕英给自己补好的裤子时,视角完成切换。李焕英从贾晓玲一切行动的最开始就已经穿越而来,她积极配合女儿,满足女儿的心愿。本想把电视机让给王琴,但是为了女儿,性格不争不抢的她也加入了女儿抢电视的"斗智斗勇"之中;不想参加排球比赛,但是为了女儿,她积极训练,场上斗志昂扬、奋力搏杀。她试图告诉女儿,选择贾文田放弃沈光林并没有感到不甘、遗憾和惋惜,她的生活是平静而幸福的。视角的切换制造了剧情的反转,由前期"女儿的自省补救"扭转为"母亲的爱意潺潺",女儿的付出都在母亲爱意深沉的目光注视之下。对于观众而言,情感经由前期的铺垫、递进在此处迸发,此时的情感冲击力是巨大的。

可以说,在由小品到电影的跨媒介叙事中,影片在剧作层面做到了叙事逻辑的连贯性和喜剧包袱设计的多样性,不仅有语言包袱、肢体包袱也有镜头包袱,尽可能地避免小品包袱的拼贴、堆砌和成为小品化的电影。

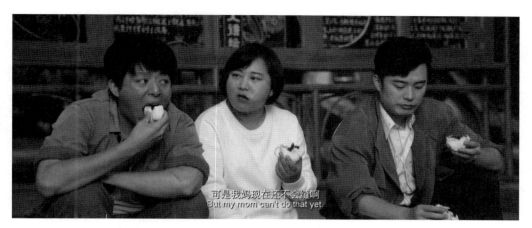

图1 贾晓玲意识到母亲也穿越而来

（二）伦理叙事：叙事的底层逻辑与核心命题

学者饶曙光认为："每个时期最为卖座的影片，吸收了中国传统的文化惯习，以伦理作为故事建构的根基，契合本土观众的审美旨趣，符合时代要求，这些影片之所以能够产生如此大的反响，也正是由于采取了上述叙事策略从而在故事内容之外形成了一个巨大的社会公共空间，创造着一种'集体意识'，在这之中，观众产生了情感的共鸣，也承载着不同时期民众对自身、国家、民族的定位与想象。"[1]的确如此，一部叫好又卖座的电影一定是触动了绝大多数人心底最柔软的部分，《你好，李焕英》便是在情感设计方面下足了功夫。影片情感浓度是巨大的，而这种情感浓度建立在叙事的底层逻辑之上，即从个人或者家庭视角切入，通过具体情境展现家庭温情，将传统伦理叙事进行娱乐化、奇幻化处理和现代化表达，唤醒观众日常生活体验，引发观众情感共鸣。

《你好，李焕英》的伦理叙事体现在三个层面：第一，子欲养而亲不待的伦理困境；第二，"女儿的补救"置换成"母亲的抚慰"的伦理升华；第三，影片传递了世俗意义上的成功并不能带给人真正的幸福快乐，珍爱身边的亲人才是幸福真谛的伦理反思。三层伦理叙事层层递进，完成了由贾玲个人私语式的言说"亲情伦理"上升至"普世伦理"。

中国电影史中不乏讲述母女关系的电影，如《茉莉花开》通过三代女性爱情的隐喻

[1] 饶曙光、马玉晨：《中国电影伦理叙事与共同体美学——类型母题与集体神话》，《南方文坛》2021年第9期。

展现女性的时代命运；《春潮》则撕开了母女关系温情脉脉的面纱，展现现代社会中家庭伦理关系对立冲突的一面。《你好，李焕英》虽讲述母女关系，但有着贾玲强烈的个人色彩，部分情节取材于贾玲的现实生活，故事底色是具有现实主义色彩的、充满缅怀和思念的、温情的言说。

第一层伦理叙事：子欲养而亲不待的伦理困境。刘小枫在《沉重的肉身》中说："无神论实存主义伦理学并不否认，反而强调个体的有限性……有限性不再是无限性的反面，而是自由的无限性的形式，人的有限性就成了一种命定的自由。"[1]正因为人自身的有限性以及命定自由的有限性决定了现实中的贾玲以及影片中贾晓玲的伦理困境，这种伦理困境来自两方面的建构：一是导演贾玲在北京经年累月打拼之后，终于在喜剧界站稳了脚跟，事业蒸蒸日上，可是母亲再也无法陪她享受当下的美好生活，这是作为子女心中的一大憾事；二是影片中的贾晓玲从小到大并不是一个品学兼优的孩子，还做出买假学历证书欺骗母亲的荒唐事，但她想成为母亲的骄傲，想让母亲为她的一点点成绩感到开心，因此她在穿越之后想通过努力改变母亲未来的命运，让母亲过上更好的生活，但实际上，她的行动并没有左右母亲的选择，也无法改变失去母亲的结果。

第二层伦理叙事："女儿的补救"置换成"母亲的抚慰"。"日本学者稻叶君山曾经指出，'中国人的家族意识的坚固性甚至比万里长城都有过之而无不及'，而德国哲学家黑格尔更是直接把中国的民族精神称为一种'家庭的精神'。"[2]的确，家庭是中国传统文化中理想社会的缩影和母本，也是秩序的化身，千百年来家庭中的父子关系、母子关系通过纲常伦理进行了规训，而伦理之外也有感情的维系，感情的生发来自人类的本能。影片通过叙事视角的设计，一开始将观众带入女儿尽孝的伦理秩序中，当一切变为合法之后，影片进行了伦理重建，女儿尽孝的背后是母亲的抚慰。可以说，第一层伦理叙事是明是浅，而第二层则是隐是深；主题在此升华，情感在此迸发，立意在此拔高。女儿竭尽所能为了让母亲快乐，而在母亲心里却是"即使你不是最好的，但我依然爱你"。

第三层伦理叙事：《你好，李焕英》的超高票房很大程度上是因伦理问题引发观影热潮，从它的宣传语"大年初一，笑顺爸妈"可窥一斑，在温情喜剧的外衣之下，电影

[1] 刘小枫：《沉重的肉身》，北京：华夏出版社2010年版，第311页。
[2] 转引自张斌：《现代性视域里的中国家族电视剧研究》，北京：中国传媒大学博士学位论文，2008年6月，第6页。

蕴藏了深刻的伦理命题——世俗意义上的成功并不能带来内心的富足和快乐，珍惜和家人在一起的时光才是幸福的真谛。这一层的伦理叙事是在李焕英得知女儿买假文凭之后仍然选择包容和宽慰她，无视沈光林的示爱反而关心贾晓玲和冷特的关系，放弃厂长儿子选择穷小子贾文田中建构完成的。"《你好，李焕英》不是《妈妈！再爱我一次》式的呼唤原始本能之母爱的催泪弹影片，而是基于创作者极为真诚的创作体验和初衷，展现了从'不成熟的爱'到'成熟的爱'、从'被人爱'到'爱别人'的蜕变过程：通过一次幻境之中的时空穿梭，女儿摆脱了孩童时代那种无法自主唤起，只能依附于本能母爱的被动境遇，回报母亲以自主唤起的成熟的爱——我需要你，因为我爱你。"[1]

综上，影片通过三层伦理叙事结构全片，由浅入深，层层递进，将人伦亲情进行了现代化表达，凝聚了民众对自身、国家、民族的定位与想象，唤起了观者的情感认同。

三、艺术分析

（一）用滤镜化的怀旧影像建构理想乌托邦

《你好，李焕英》的故事架构在穿越时空的基础上，导演贾玲运用极具时代特征的记忆符号还原历史原貌，个人记忆参与到历史重构之中，建构了一个景观式的、滤镜化的乌托邦——胜利化工厂。之所以说是景观式的，是因为影片《你好，李焕英》的选景地和美术都做到了尽可能还原20世纪80年代国营工厂的风貌，如下班后工人们潮水般涌出工厂大门，工厂内部的礼堂、影院以及颇具时代特色的标语，人物的精神面貌等，影片是工业背景下的景观生产，标志性景观的出现引发观众的怀旧情绪，尤其是中老年观众群体的共鸣。之所以说是滤镜化的理想乌托邦，是因为故事的奇幻色彩不适合采用现实主义的拍摄手法，也不需要着重刻画工业记忆。这就决定了影像风格需要磨平80年代百姓生活粗糙的质感，建构一个充满想象的加以滤镜美化的乌托邦世界。在这个与世隔绝的工厂里，没有人性的残忍、暴虐，没有贫穷和疾苦，街头小混混都质朴憨傻充满同情心，影片唯一被放大的只是抢着买电视的一点小心机。人们心思单纯、社会关系简单、人情世故并不复杂。80年代是贾玲的童年时期，国营工厂充满了贾玲有关家的回忆，童年生活因为有母亲的陪伴一切都是美好的，这对影像美学

[1] 田卉群：《〈你好，李焕英〉：从母爱到个体生命意志的觉醒》，《电影艺术》2021年第3期。

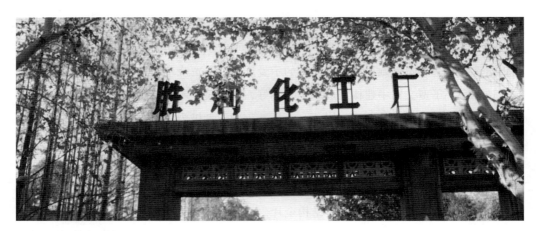

图2　滤镜下美好的胜利化工厂

风格是起到决定性作用的。

近年来，中国电影市场不乏将工厂作为重要故事背景的影片，如《钢的琴》《六人晚餐》《暴雪将至》。从美学风格上看，摄影机用现实主义的笔触描绘了一个具有生产性的空间，这些影片中颓败的、失序的、暗淡的、粗糙的工业记忆空间不仅仅作为重要的叙事内容，也作为一种时代隐喻——折射出工人群体在时代浪潮中的精神失落与命运沉浮。与这几部影片相比，《你好，李焕英》的影像风格则充满了对80年代、对国营工厂、对人们精神生活浪漫主义的想象。自改革开放以来，我国的经济迅猛发展，经济结构面临着重大调整，城市化进程加快，国营工厂历经改革，曾经象征着我国工业发展水平的国营工厂逐步走向衰落，曾经代表着体面和稳定的工人身份也逐渐黯然失色。贾晓玲穿越回1981年的胜利化工厂还是一片欣欣向荣的景象，这是一个相对封闭、自给自足的社会空间，也是意义生产的空间。亨利·列斐伏尔基于三元辩证法提出了空间生产理论，它超越了二元对立的辩证法思维，注意到了空间的内在过程性和复杂动态性，提出了三个核心概念：空间的实践、空间的再现、再现的空间。[1]所谓空间的实践是物质性空间，"它包含生产和再生产，以及每一种社会形态的特殊场所和空间特性"[2]。所谓空间的再现是概念化的空间，是"与生产关系紧密相连，又与这些关系影响的'秩序'紧

[1] Henri Lefebvre. *The Production of Space*. Trans. Donald Nicholson-Smith. Malden, MA: Blackwell Publishing, 1991. pp. 33.

[2] Ibid.

密联系"[1]。所谓再现的空间是具有象征性的、反抗秩序的空间,是"表达复杂的与社会生活隐秘相连的符号体系"[2]。三者关系并非对立,而是处于动态变化中,完成了由"空间中的生产"到"空间本身的生产"的转变。影片中,胜利化工厂作为物质性空间,它是人们生产、生活、娱乐的所在地,但同时它也是一个社会性空间,象征了一种社会关系和社会秩序,作为再现的空间进行了意义生产。对于现代人而言,胜利化工厂作为空间符号,凝结了历史想象,蕴含了历史韵味以及触发了怀旧情感。实际上,穿越本身是对空间的一次想象性建构,通过时空交错创造一个对话共谋的机会,当个人记忆进入公共空间,介入集体的想象空间时,空间生产的意义便得以体现。"列斐伏尔理论的主题不是'空间本身'(space in itself),甚至也不是'空间中'(in space)的(物质)客体和人造物的安排。在能动(active)的意义上,空间应被理解成复杂的关系网,它被不断地生产和再生产。因此,其分析的对象是时间中发生的能动的生产过程。"[3]

(二)温情喜剧:笑与泪的共谋、喜感与伤感的共生

当下国产喜剧电影依据美学特色的不同大致可以分为以下几个阵营:以周星驰为代表的无厘头喜剧;以"执着于语不惊人死不休……无情地嘲弄和消费已经被人们长期接受的某种话语方式和某种精神价值"[4]的冯式轻松喜剧;以宁浩、徐峥为代表的黑色幽默喜剧;以"开心麻花"为代表的更贴近当下年轻人日常生活,通过无厘头夸张表演、拼贴等方式制造密集笑点的爆笑喜剧。各大阵营的喜剧电影风格迥异,有着自身鲜明的美学特征。

1. 温情的力量:"悲情的泪"与"开心的笑"的中和

贾玲自创立大碗娱乐之后进军电影界的第一部喜剧电影《你好,李焕英》,与以上美学风格并不相同,是更为偏向家庭生活的"温情喜剧"[5]。虽说是"温情",但《你好,李焕英》与一般意义上的温情喜剧不同,它的"温情"是有力量的,它是用喜剧的手法

[1] Henri Lefebvre. *The Production of Space*. Trans. Donald Nicholson-Smith. Malden, MA: Blackwell Publishing, 1991. pp. 33.
[2] Ibid.
[3] [瑞士]克里斯蒂安·施密特:《迈向三维辩证法——列斐伏尔的空间生产理论》,杨舢译,《国际城市规划》2021年第6期。
[4] 陈旭光:《当代中国电影的创意研究》,合肥:安徽教育出版社2016年版,第217—218页。
[5] 《英汉双解新词新语辞典》对温情喜剧(Warmedy)的解释是题材以家庭生活为主、有喜剧成分但又不失温情的影视剧作品。温情喜剧挖掘日常生活中的各类边角细节,幽默不失温情,让人看时笑中带泪,让不少人产生共鸣。

讲述悲情故事,"悲情的泪"被"开心的笑"给中和了,最后呈现出的是"温情"的美学色彩,但情感的浓度仍是强烈的。鲁迅在《再论雷峰塔的倒掉》中曾说:"悲剧将人生的有价值的东西毁灭给人看,喜剧将那无价值的撕破给人看。"[1]喜剧与悲剧从不是南辕北辙,而是相互作为价值地基和内核。喜剧中含有悲情的内核会引发人们的深思,如《疯狂的石头》《疯狂的外星人》《无名之辈》让观众感到欢乐的同时也意识到社会底层小人物在命运中挣扎的悲情现实并引发人们对人性的审视。《你好,李焕英》则是悲情先行,进而平衡喜剧类型生产与强烈个人情感表达的矛盾。贾玲在谈及电影的创作初衷时说,电影是献给母亲的礼物,她也想把自己的母亲介绍给观众认识,因此,把快乐送给观众,悲伤留给自己。贾玲在剧情反转前的故事讲述中铺排了绝大多数的笑点,让观众在前半部分享受到了喜剧的轻松,观众越放松、越开心,在反转后感受到的情感冲击力就越大。

2."喜剧和伤感调和的两难"置换商业与艺术的矛盾

截至目前,中国电影史上票房排名第二和第三的影片《战狼2》和《你好,李焕英》,导演都非科班出身,都属于演而优则导的类型。近年来,中国电影市场上涌现出越来越多的新势力导演,他们大有不拍则已,一拍惊人之势,"有演而优则导的徐峥、陈思诚、邓超,写而优则导的韩寒、郭敬明,学院派即电影学院教师出身的薛晓路、曹保平,拍广告、视频出身的乌尔善、李蔚然、卢正雨,有海外专业学习背景的金依萌、李芳芳,以及在电影实践中自学成才的非行、吴京等,他们都面临着'产业化生存''技术化生存'以及'媒介化或网络化生存'的现实语境"[2]。实际上,新势力导演们始终面临着平衡电影商业性和艺术性的难题,但贾玲在拍摄过程中面临的主要问题不是"商业/艺术"的两难而是"喜剧和情感调和"的两难。一方面,喜剧的类型底色决定了她向市场看齐的立场,导演个人的艺术追求被弱化,而将导演的情感表达推上前台,但这种情感又是强烈的缅怀母亲的悲伤情感,因此,贾玲在创作过程需要平衡的是"喜感与伤感"这对矛盾。

贾玲与徐峥、陈思诚、邓超等人不同,她缺乏电影从业经验,从舞台表演转战执导电影,这在技术层面上难度系数是较高的,但是贾玲擅长喜剧节奏的把控、喜剧包袱的设计以及对演员表演的指导。黑格尔认为:"本质和现象、目的和手段之间的任何对比,

[1] 鲁迅:《彷徨》,太原:山西人民出版社2020年版,第175页。
[2] 陈旭光、张立娜:《电影工业美学原则与创作实现》,《当代电影》2018年第1期。

都可能是可笑的;可笑是这样一种矛盾:由于这种矛盾,现象在自身之内消灭了自己,目的在实现时失去了自己的目标。"[1]影片的喜感大多通过本质和现象、目的和手段的对比实现,电影中贾晓玲为了组织排球比赛改变李焕英的命运,想尽办法帮队员解决问题。例如,用现代歌词改成现代诗,让人忍俊不禁;帮一夜醒来出现斑秃的桂香用生姜生发、做假发,结果上场后假发被球打下来,让人捧腹。再后来,贾晓玲帮沈光林追求李焕英,安排了公园水池划船,但沈光林吃坏肚子掉入水中;为了逗李焕英笑,沈光林扮丑唱二人转,结果表演现场状况百出,尽显狼狈。这些都体现了剧作层面对喜剧创作手法的娴熟使用。

3. 个人影像风格的弱化与情感的突围

《你好,李焕英》在收获好评如潮的同时,也面临有关电影创作艺术手法的批评和质疑,豆瓣和猫眼上出现了不少观众诸如"小品式喜剧""电影感不足""强行催泪"的评价。的确,影片作为贾玲的导演处女作,在运镜、布景、剪辑层面还不够成熟,对于电影语言的掌控还略显生疏,较为明显地表现在场面调度上,频繁地使用淡入淡出的场景切换方式,与小品舞台转场方式相类似。镜头语言更多地发挥了情节推进的作用而非表意的作用,导演个人的影像风格是不明显的。同样是初次执导的演员蒋雯丽,同样也是怀念亲人的故事,《我们天上见》则大量运用主观镜头、长镜头、空镜头等镜头语言来辅助展现主人公小兰的情绪,呈现小兰充满诗意的生长环境,并采用了超现实主义的表现手法展现小兰的梦境,刻画小兰的内心世界,影片在美学层面是具有较高的艺术追求的。虽然《你好,李焕英》的影像风格并不突出,但它胜在情感的设计和表达。《我们天上见》在情感表达的方式上是沉郁而内敛的,没有大喜或大悲,淡淡的忧伤一直贯穿电影始终。与之相比,《你好,李焕英》在情感表达上选择了一种更直接、更外放的方式,影片中贾玲有多处撕心裂肺发泄一般的哭泣,悲伤的情绪是直接输出的,"该片不是一部剧情逻辑能够自洽的作品,戏剧冲突的设计过于直接简单甚至鲁莽,但最终故事的情感浓度、笑与泪相加的观影效果,使得观众忽略了作品的缺憾,沉浸在情绪当中。贾玲根据自己与母亲的故事创作了这部电影,她强大的个人风格穿透了'大众化'这堵疏密有致的围墙,使观众无意识间过滤掉了电影这一大众产品自身所携带的文

[1] 中国社会科学院文学研究所:《古典文艺理论译丛》(第6辑),北京:知识产权出版社2006年版,第109页。

化噪声，愿意被创作者至纯的情感所打动"[1]。诚然，《你好，李焕英》是一部在艺术风格上没有突出表现的电影，它的宝贵之处在于将悲情的故事进行喜剧化表达的同时，又饱含情感的浓度触动到观众心底柔软之处引发强大的情感共鸣，所谓笑与泪的共谋是让观众在悲喜交加的情感起伏中获得极大的满足感，这是一场情感的突围，贾玲在平衡喜感和情感这对矛盾所遵循的原则便是这部电影在艺术手法上的最大成功。"《你好，李焕英》既是重逢，也是告别；既是致敬，也是悲挽。贾玲选择了跟母亲截然相反的人生，时间带给了贾玲新鲜的事物，也包括这部《你好，李焕英》。时间终于成为她的'创造之流'。"[2]

四、文化分析

（一）消费文化主导下的跨媒介生产

毋庸置疑，《你好，李焕英》获得了巨大的商业成功，跻身中国电影史票房前三名，一时风头无两，成功的背后有其偶然性和必然性。春节是每一个中国家庭家人团聚、凝聚亲情的重要节日，节日中观众的心理需求与平常有所不同，他们希望能够在影片中感受到温暖愉悦，能够与家人开怀大笑共度一段轻松的时光，《你好，李焕英》合家欢电影的清晰定位，而且选择在春节档上映，可谓棋胜一招。加之，2021年的春节是全球新冠疫情暴发以来的第二个春节，为了疫情防控，很多人都没有返乡过年，正所谓"每逢佳节倍思亲"，饱含对亲人思念之情的《你好，李焕英》恰恰填补了观众当下的情感缺失，这些都是电影票房成功的偶然性因素。而随着当下大众文化消费的日益增强、消费型社会的全面转型，消费文化作为文化全球化的主力军已经成为新世纪中国社会的主导文化语境和主要价值观之一，"精英文化退守边缘，主流意识形态的主导性削弱，而以娱乐大众为特征的消费文化则不断地向文化中心游移；文本中传统的宏大叙事结构砰然解体，欲望化、感性化和娱乐化成为消费文化的重要美学原则。显然在消费文化语境中，原先的理性、深度、反思、历史等概念逐渐被感性、平面、直观、即时等视觉文化

[1] 韩浩月：《〈你好，李焕英〉票房逆袭：坦诚的心最打动人》，2021年2月17日，新华网（https://baike.baidu.com/reference/20427874/c74d1J0wEljjcRGuIrCi93K8UL5ySwngFTjnAl6g9vzzpFXCC5EEM9MVFMe4G-MF54RWbtmUY2awmwdk5Fy5JphnHlv9Zh76v2tRrYzRIjVYg1Fw0A）。

[2] 田卉群：《〈你好，李焕英〉：从母爱到个体生命意志的觉醒》，《电影艺术》2021年第3期。

特征所取代。消费文化的兴起唤起了观众的娱乐意识,追求视觉感官快感是其表征之一,满足其视听快感的快餐文化占主导地位。"[1]在电影文化领域,颇具娱乐性的喜剧电影的繁荣发展是顺应或满足当下大众文化需求的重要体现。

第一,从影片内容来看,《你好,李焕英》以搞笑为表征的感官刺激和基于现实消费主义层面感性的、即时的情感宣泄是消费文化语境下的产物。很明显,《你好,李焕英》的故事有一个悲剧性的内核,但导演贾玲清楚地意识到如果把悲情的故事用悲剧的手法讲述,那将会失去大多数的观众,也就是说,电影丧失了娱乐性就意味着丧失了更大范围的市场,而市场化、世俗化、娱乐性是大众文化的重要特征,"从本质上说,当代大众文化是一种在现代工业社会背景下所产生的与市场经济发展相适应的市民文化,是在现代工业社会中产生的,以都市大众为消费对象和主体的,通过现代传媒传播的,按照市场规律批量生产的,集中满足人们的感性娱乐需求的文化形态。简单地说,当代大众文化具有市场化、世俗化、平面化、形象化、游戏化、批量复制等特征"[2]。鉴于此,贾玲把有关母亲悲情的故事进行了世俗化、娱乐化的改造。首先,贾玲发挥了电影造梦的功能,用奇幻的非现实主义的笔触还原完美母亲以寄托思念之情,奇观化的故事设定增强了故事的梦幻性、游戏性、趣味性和娱乐性,对冲现实中悲伤的情绪,对于有游戏经验的年轻人也具有吸引力,满足了观众的娱乐需求。其次,电影喜剧笑点的设计走向了世俗化的发展路径。例如,贾晓玲为了帮李焕英买到第一台电视机假扮盲人博取售货员同情,最后通过不怎么光彩的手段抢到了电视机;设计排球比赛上王桂香后脑勺圆圆的斑秃等外貌上的缺失来制造笑点;沈光林在厂礼堂表演二人转,红扑扑的脸蛋、故意歪斜的帽子,靠出丑博取观众笑声;沈光林和李焕英在公园水池划船,吃了隔夜的毛豆闹肚子,最后跳入水中掩饰尴尬。再次,电影中贾晓玲多次放声痛哭,这种悲伤的情绪直接输送给观众,也带动了观众感性的、即时的情感宣泄,满足了观众追求感官快感的观影需求。总体而言,以娱乐大众为特征的消费文化对《你好,李焕英》的影响是潜移默化的,反过来,电影文化产品的娱乐化、世俗化、市场化发展趋向也推动着消费文化不断向文化中心游移。

第二,从影片生产方式来看,电影从小品做跨媒介生产是消费文化的重要体现。贾玲在2016年参加《喜剧总动员》时以帮助年轻时期的母亲谈恋爱为故事蓝本,在舞台上

[1] 张如成:《消费文化语境下对后现代电影的美学审视》,《电影文学》2013年第24期。
[2] 邹广文、常晋芳:《当代大众文化的本质特征》,《学海》2001年第5期。

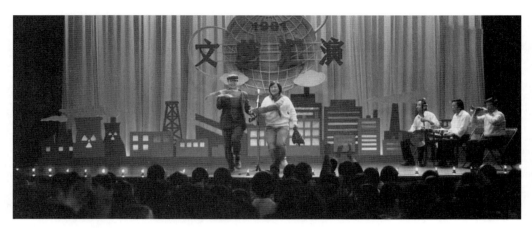

图3　沈光林与贾晓玲表演二人转

采用电影蒙太奇的手法建构了女儿与母亲对话的虚拟时空，贾玲的表演真挚动人，在场观众无不为之动容。如果说贾玲想通过作品表达对母亲的思念之情、无法尽孝的悔恨之意，小品《你好，李焕英》已经达到甚至超出了预期。那么，电影《你好，李焕英》的跨媒介改编则更多体现出当代社会媒介生产的消费主义趋向。亨利·詹金斯在《融合文化：新媒体和旧媒体的冲突地带》中以《黑客帝国》为例分析当今社会的媒介生产时说："《黑客帝国》的特点正在于它把多种文本整合到一起，创造出如此宏大的叙事规模，以至于单一媒体已经容纳不下了。"[1]"《黑客帝国》采用了一环套一环的跨媒介叙事策略——在成功推出原创电影后，随即又推出网络漫画、电脑游戏产品等，这个过程中的每一步都建立在上一步的基础之上，同时又提供了新的切入点……跨媒介阅读可以维持一种深度体验，从而激发更多的消费……提供新层次的洞见以及体验，更新经营模式和维持消费者的忠诚。"[2]跨媒介生产本质上是利用消费者的忠诚和消费惯性将媒介内容的吸引力和经济效益发挥到最大。小品《你好，李焕英》播出后在互联网上进行了第一轮的发酵，收获了大批支持者。在小品领域的评价体系中，《你好，李焕英》无论在剧本、表演、舞美还是表现手法等方面都达到了较高水平，同时又获得了观众的肯定，这给后续电影在资本市场盈利打下了良好的基础。电影《你好，李焕英》则是将优

[1] Henry Jenkins, *Convergence Culture: Where Old and New Media Collide*, New York and London: New York University Press, 2006, pp. 95.

[2] Ibid, pp. 96.

质的小品内容在更大的资本市场中转化为更大的经济利益。

第三，中国电影的"大众文化化"发展趋势下的喜剧电影生产需要提升人文关怀。学者陈旭光认为："中国电影的'大众文化化'是具有'中国特色的大众文化化'，是多元文化共生和融合的结果，其中既有主导文化与商业文化以及市民文化、青年文化等亚文化的冲突和调和，又有传统文化、港式风情和外来文化的影响和流变。这些文化资源的拼贴、融合乃至错位，共同营造了多元化的中国当下电影的文化格局。主流化的、'大众文化化'的中国电影发展趋势，是具有中国特色的，务实、折中但又具有开放性和灵活性的电影发展态势。"[1]我国电影市场上喜剧电影的繁荣发展正是这一论断的佐证，截至目前，纵览中国电影史上票房排名前十的电影，其中第三名的《你好，李焕英》（54.13亿元）、第六名的《唐人街探案3》（45.23亿元）、第九名的《唐人街探案2》（33.97亿元）和第十名的《美人鱼》（33.91亿元）都是喜剧电影，喜剧电影繁盛的背后代表了大众日益增长的娱乐需求和消费欲望，以及对于更加贴近大众、易于接受、更具普遍性的大众文化接受程度的提高。这正是大众文化逐步主流化的表征，中国电影的"大众文化化"发展有市场倒逼的原因，同时也是消费者自发选择的结果。《你好，李焕英》给中国电影以及喜剧电影的启示在于，满足大众娱乐化需求的同时也要提升电影的人文关怀，专注于电影本体创作的内生性构成元素的同时注重对大众的心灵抚慰，通过艺术创作和审美活动的方式，不断创造新的文化生存空间。

（二）聚焦时代征候：主流价值观与大众审美心理的同频共振

一部电影能够叫好又叫座，情感和眼泪只是表象，归根结底是它传达的价值观与主流观众的价值观相符，与主流观众的审美心理相契合。前文分析到《你好，李焕英》的三层伦理叙事奠定了故事的时代基底，学者饶曙光认为："中国电影的伦理叙事有其时代性、社会性和政治性等特点，它不仅是对传统文化的继承，更是中国人在面对国家和民族的命运问题时的一种特有的表达方式，是一种'民族寓言'……通过电影，伦理教育与政治宣传实现了融合统一。"[2]《你好，李焕英》建构了女儿与少女时代母亲的对话机制，转换了女儿与母亲之间的权力关系，改变了总是以中年妇女示人的母亲形象，凸显了女性自主意识的觉醒。形式上的天马行空创造了一种新型的母女关系，满足了当下

[1] 陈旭光：《新世纪华语电影研究：美学、产业与文化》，北京：世界图书出版公司2017年版，第30页。
[2] 饶曙光、马玉晨：《中国电影伦理叙事与共同体美学——类型母题与集体神话》，《南方文坛》2021年第9期。

年轻人对母女关系的新期待。但与此同时，女性意识的觉醒下包裹着对传统主流价值的认同和回归。

第一，对母性主题的重新阐释，满足当下年轻人对母女关系的新期待。传统话语体系中，母亲往往是被异化的承载着男性霸权意志的女性形象，她们承受着苦难却坚强而又隐忍，母亲与女儿的关系是单一向度的命令与服从、劝谕与认同的关系，于是，在作品中，"母亲时而是礼教的代言人，时而是被神化的爱的化身，时而是两者的结合……女儿往往扮演着一个被动的角色，她们不是对母亲的爱顶礼膜拜，就是无力反抗母亲的权威，这些女儿与母亲之间不存在一种对话的关系"[1]。《你好，李焕英》中母亲的形象却是让人耳目一新的，中年时期的母亲对于年少不懂事的女儿总是选择包容和谅解，她对于女儿也并不抱有过高成长成才的期待，只希望她健康快乐就好，这就消解了传统意义上的母亲对女儿教导和规训的权威。年轻时期的母亲看重丈夫幽默带来的心灵愉悦而不在意他烧锅炉的工作性质，她在人群中光彩夺目却恬静淡然、知足常乐，并不攀比虚荣。影片中建构了一种新型的、新奇的、活泼的母女关系，贾晓玲穿越回母亲的少女时代和母亲做起了闺密且"乱点鸳鸯谱"，努力促成母亲和厂长儿子结合，这看起来似乎有些"离经叛道"。贾玲在采访中提到"从我出生，我妈就是中年妇女的样子"，但"母亲曾经也是一个花季少女"，"她也是她自己"[2]的创作理念，这种理念的提出源自贾玲对母亲深深的爱与思念，但同时也体现出这部电影在塑造和刻画母亲形象以及母女关系上的创新之处。从电影的名字可以看出，贾玲并不想让母亲成为一个脸谱式的母亲，她的身份除了是一个母亲、一个妻子，也是一个少女。这种理念的提出能够很好地引发年轻观众的共鸣，这里的母亲形象不再是《亲爱的》《烛光里的妈妈》《妈妈！再爱我一次》等中国传统文化中为母则刚、牺牲自我，带有苦情色彩的母亲形象，而是更加强调母亲的生命体验和个体价值，母亲不再是单向度的输出，而是活得更自我。这是女性意识的觉醒，与现代女性意识相契合，更能激发现代女性观众的情感共鸣。这种共鸣的产生是具有现实基础和依据的，随着我国社会经济的繁荣发展、女性受教育水平的提高和在事业上取得成就的提升，女性不仅仅获得了经济上的独立和自主，在亲子关系中女性愿意为子女、家庭付出的同时也不愿丧失自我，这是社会进步的体现。因此从某种意义上来说，这种创作理念在影片中的渗透满足了当下年轻人对母女关

[1] 艾晓明：《20世纪文学与中国妇女》，天津：天津人民出版社2008年版，第228页。
[2] 参见贾玲与谢楠在《今日头条》上的访谈节目。

系的新期待。

第二，女性意识觉醒下回归传统主流价值。虽说影片在展现母女关系的外在形式上是新型的、现代的，但究其根本，其核心价值仍是对中国传统文化中"母爱如山，深沉如海"最深刻的呈现。影片中，贾晓玲穿越回1981年所做的一切都是为了让母亲为她感到骄傲，活得开心快乐；而母亲穿越回1981年是为了让贾晓玲不要有遗憾，反复告诉女儿自己过得很好。言下之意嫁给贾文田虽然日子清贫但幸福快乐，虽然生了调皮捣蛋、经常闯祸的贾晓玲，但只要女儿平安健康，她也感到开心知足。这是母女二人的相互成全。片中，贾晓玲喝醉后说"下一辈子，让我来做你的妈妈"体现出一种报恩心理，感恩母亲为自己的付出，这是对中国传统文化中的孝文化的现代传承。文艺作品所反映或承载的价值观念对于社会大众具有导向性和塑造作用。亚里士多德在《诗学》中提出悲剧可以唤起人们的悲悯和畏惧之情，使情感得到净化，从而具有道德教育意义；法兰克福学派则认为文艺作品具有意识形态的功能和属性。《你好，李焕英》作为文化产品，它能够引起广泛的情感认同和共鸣在于，情感认同是社会大众对于社会主流价值体系有了正面的认识和评价之后，对其产生肯定、喜爱、赞同等心理反应，是内化为自己的价值取向和价值追求的过程。孝文化历经千百年的发展，已经内化在中国人的血液之中，而影片中所呈现和倡导的价值追求是与我国当下社会主流价值体系相吻合的。从文化传播和建构的层面来看，如果说小品《你好，李焕英》引发观众的共鸣在于它在舞台上呈现的强大共情能力，但这并不能在更大范围、更深层次获得价值实现，而是渗透到时代大众文化和流行话语之中；电影《你好，李焕英》则展现出主流与上层审美空间和话语权力，是具有社会教化功能和意义的。小品与电影两种艺术形式相辅相成，对于维护社会稳定、促进社会和谐具有重要作用。

五、电影营销分析

（一）音乐营销：用直击心扉的旋律进行情感造势

在电影营销层面，《你好，李焕英》的策略是克制但精准的。在2021年春节档上映的诸多影片的前期宣传活动中，贾玲团队曝光率并不高。主要原因在于电影是根据导演真实的经历改编，而故事本身又是令人悲痛、唏嘘难以直面的，因此在电影上映前贾玲只接受了央视新闻记者的专访和自己的好朋友谢楠在《今日头条》节目中简短的采访。

图4　片尾曲《世上最美好的祈祷》

采访中贾玲谈到自己的母亲时难掩悲伤之情，也谈到了电影的筹备、拍摄以及和沈腾的合作，克制的营销策略是对电影以及导演本人的一种保护。贾玲团队对于电影营销策略有着明确的方向和精准的定位。《你好，李焕英》贵在情真意切，电影最具威力的武器是充沛、真挚的情感，而不是演员们所带的话题和流量，过度营销演员阵容会使焦点模糊。因此，贾玲团队并没有在过多场合谈电影的创作以及和母亲的故事，而是在电影的前期推广内容上下足了功夫，主要体现在电影推广曲、插曲、预告片以及片尾曲等音乐的选择上。

《你好，李焕英》在营销阶段所提供的音乐MV与电影的内容、调性以及情感表达是极其契合的，主要分为两类：一类是将电影的喜剧元素延伸到电影外，增强电影的趣味性，依靠音乐的传播效应发掘潜在观众；另一类是将电影情感进一步烘托升华，引发观众共鸣。其中，第一类如《路灯下的小女孩》的MV时代背景为20世纪80年代，沈腾、张小斐、贾玲穿着当时的潮流服装在舞台上跳迪斯科，动作机械生硬，行为举止怪异，表情浮夸好笑，魔性、动人的旋律一下将观众拉回到80年代，无厘头、漫画、鬼畜式流行元素的拼贴对当下年轻观众是具有吸引力的。第二类如主题曲《萱草花》，音乐旋律轻柔、舒缓、悠扬，由李焕英的扮演者张小斐演唱，"高高的青山上，萱草花开放，采一朵送给我小小的姑娘，把它别在你的发梢，捧在我心上……好像我从不曾离开你的身旁"，这是从母亲的视角讲述了对女儿的爱与不舍。主题曲发布的预告片中伴随着《萱草花》的韵律，加入了贾玲的独白，这是她想和母亲说但母亲再也听不到

的话:"妈,我拍了一部电影,关于你的,关于咱俩的,我在里面藏了好多好多咱俩的小秘密,也藏了好多我想跟你说的话。"歌词内容与贾玲独白形成呼应,母女二人的真情告白是情的惆怅、爱的绵延。"由于音乐的审美体系更加独立、完善,音乐有时甚至能够产生超越画面的意境,攫取受众更多的感知力与注意力,从而使音乐与画面共同铸就的情动体验能够长久保存在电影中,成为电影情感的高度凝练、概括和象征。"[1] 音乐辅助电影的情感铺垫和表达,在营销阶段让观众感受到了电影的真诚。另外一首《依兰爱情故事》则是自小品阶段沿用而来,歌曲的演唱者方磊用逗笑的方式讲述了一对平凡夫妻相爱的日常,音乐旋律简洁、明快、戏谑,歌词质朴甚至有些土气,但与电影中的年代感契合,像极了父母时代的爱情,烟火气中包裹着人类最为真挚的感情,平凡处见真情,观众笑着笑着就哭了。可以说,《依兰爱情故事》既含有轻松搞笑的因素,又充满了对平凡质朴爱情的向往,更贴近大众生活,能够在更大范围引发群众的情感共鸣。

(二)话题营销:情感性与社会性话题引爆网络

《你好,李焕英》片方和《人民日报》政文部共同制作了视频《世上最美好的祈祷》,MV开头就提出了"你有多久没好好看看妈妈了""是不是每次过年回家才发现她多了皱纹添了白发""我们也许不记得妈妈曾是花季少女""你是否还记得精心装扮的妈妈是什么模样"等情感性亲子话题,犹如一记记重拳捶到了每一个观众的心间。MV的主角们年龄横跨5岁到85岁,他们诉说与母亲相处的故事,反映了当下社会亲子关系的现状。年轻人忙于生计忽略了陪伴妈妈,不经意间妈妈已经鬓染白发,习惯于妈妈的付出而忽略了她曾经也有自己的生活,可以说,这既是亲子话题,但同时也是能够在全社会引起反响和反思的社会性话题。电影营销策略的立意拔高,所谓一石惊起千层浪,这些话题给观众以提醒或警醒——孝敬母亲,那就多陪陪她。

电影上映五天后,中纪委网站发布《〈你好,李焕英〉何以如此打动人心》的文章,认为"正是因为母女间的这份简单、纯粹、诚挚的情感内核触碰了人们内心柔软的地方,打动了千万观众"[2]。上映七天后,"人民日报评论"公众号撰文《〈你好,李焕英〉何以成为"黑马"》,评论称"浓浓的亲情故事、真挚的情感力量,呈现出大于技法的

[1] 姚睿、余伟瀚:《中国音乐IP电影的产业联动、改编逻辑与情动体验》,《电影艺术》2021年第1期。
[2] 韩思宁:《〈你好,李焕英〉,何以如此打动人心》,2021年2月17日,中央纪委国家监委网站(https://www.ccdi.gov.cn/pln/202102/t20210217_17043.html)。

图5 2021年春节档排片趋势
（数据来源：灯塔数据）

效果，让银幕前的观众在笑中带泪中实现了一次对深沉绵长、细腻无私的母爱亲情的集体回望"[1]。央视新闻官方微博则为影片发起"你好，这是我的李焕英，你想对20岁的妈妈说什么"的话题讨论。电影片方与主流媒体的合作以及获得主流媒体的肯定，无论对于电影品质还是口碑都是极大的认可和提升，对于后续口碑的发酵大有裨益。另外，贾玲的圈内好友们也自发地为电影宣传，黄晓明微博发文称看完电影好想回去抱抱妈妈；马东在《奇葩说》中谈自己的看片体验，"哭得像鬼一样"；马未都看完电影后也在微博评价说："在笑中带泪的观影中，看到我们自己最为平常的日子。"电影积极、正面、真挚的观后感在微博等社交平台不断发酵，据灯塔数据显示，在春节档伊始，《唐人街探案3》的排片遥遥领先于《你好，李焕英》，但在影片上映后的第二天，二者的排片比差距逐步缩小，直到四天后《你好，李焕英》完成超车，排片比一路上扬，并在接下来近十天中保持稳定，侧面反映出电影的营销策略极为奏效。情感性、社会性的话题引爆网络之后，电影热度进一步提高，电影正面、积极的观后感的传播使口碑进一步发酵，在热度和口碑的双重作用下，营销效果明显提升。《你好，李焕英》因伦理问题引发观影热潮，影片的营销策略在发酵和助推社会舆论、引发群体共鸣上值得关注和研究。

[1] 周南：《〈你好，李焕英〉何以成"黑马"》，2021年2月19日，人民日报评论（https://mp.weixin.qq.com/s/91bBnfP9BxMznw5N5mW-zw）。

（三）个人品牌化营销：市场驱动下的自我调适

《你好，李焕英》在春节档最初排片并不理想的情况下打了漂亮的翻身仗，除了精准的营销策略之外，还得益于贾玲本人有着非常好的国民关注度和喜爱度。沈腾对她的评价是"男人不讨厌她，女人不嫉妒她"，贾玲自身的魅力、影响力和在喜剧界的号召力是为电影保驾护航的潜在性因素。回看贾玲的从艺经历，最初由相声入行，经由恩师冯巩推荐登上央视春晚；在《百变大咖秀》中表现突出，一步步获得广大观众的喜爱；创立"大碗娱乐"，发掘和培养自己的喜剧团队。贾玲稳扎稳打，逐步在喜剧界占据了一席重要之地。目前活跃在大众文化节目中的喜剧势力有以郭德纲为首的德云社，以沈腾为代表的开心麻花，以白客、刘循子墨为代表的万合天宜，以贾玲为代表的大碗娱乐，以及以马东为代表的米未传媒，以李诞为代表的笑果文化。虽说这些喜剧势力关注和擅长的领域各有不同，如德云社主要是相声演出，开心麻花是话剧表演，笑果文化是脱口秀，大碗娱乐则主要是小品演出，但近几年的发展趋势是传统的喜剧形式逐步开始在市场的驱动下自我调适，呈现出平台化、厂牌化的发展趋势，并通过衍生节目开启竞争新赛道。如德云社打造的综艺节目《德云逗笑社》以真人秀的形式推出"德云天团"，相声演员的知名度和影响力通过这档综艺节目得到很大提升；开心麻花紧随其后，也推出了沉浸式角色体验真人秀《麻花特开心》，增加了话剧演员的曝光度。贾玲个人品牌的经营则主要涉足以下两个领域：第一，小品领域。贾玲团队的小品连续登上央视春晚，留下了《一波三折》《婆婆妈妈》等佳作；参与《喜剧总动员》《欢乐喜剧人》等比赛，也留下了不少老少咸宜的喜剧作品；第二，综艺节目。贾玲近几年参与的综艺节目口碑稳步上升，这成为打造贾玲个人喜剧品牌的重要部分。如浙江卫视的《王牌对王牌》和真人秀《青春环游记》，贾玲都是常驻嘉宾，她与沈腾的搭档收获了观众一致的好评。在电影《你好，李焕英》的营销过程中，《王牌对王牌》专门做了一期与《你好，李焕英》相关的穿越回20世纪80年代的节目，节目中包贝尔夫妇、岳云鹏等贾玲圈中好友助阵帮忙电影宣传。她在客串参与的《奇葩说》《一年一度喜剧大赛》《快乐大本营》中也都有不俗的表现，这使贾玲始终保持较高的国民关注度和国民喜爱度。可以说，贾玲是大碗娱乐的IP，贾玲个人品牌的运营和维护关乎到大碗娱乐乃至背后的运营公司"北京文化"的发展。

六、全案整合评估

从电影《你好，李焕英》的剧作层面来看，它在由小品到电影的跨媒介改编中，较好地处理了电影叙事的连贯性、喜剧包袱的多样性、演员表演的自然生活化，较为有效地避免了小品式喜剧的弊病，将故事讲述得自然流畅。在跨媒介叙事表层之下，《你好，李焕英》有着深厚的伦理叙事基底，它通过子欲养而亲不待的伦理困境、将"女儿的救赎"置换为"母亲的抚慰"的伦理升华，以及世俗意义上的成功并不能带来内心的富足和快乐，珍惜和家人在一起的时光才是幸福的真谛的伦理反思，将人伦亲情进行了现代化表达，凝聚了民众对自身、国家、民族的定位与想象，唤起了观者的情感认同。

从电影的艺术特色来看，影片运用极具时代特征的记忆符号还原历史原貌，个人记忆参与到历史重构之中，建构了一个景观式的、滤镜化的乌托邦，而这种经过滤镜美化的影像来自贾玲的童年印象，她与母亲的相遇充满着美好的回忆。第一次做导演的贾玲并没有陷入平衡电影商业利益和艺术追求的矛盾，她面临的问题是如何妥善处理好悲情故事的喜剧化表达，喜感和伤感的矛盾冲突是她创作中主要面临的问题。因此，电影从艺术创作手法来看还较为单一，略显生涩，镜头语言运用较为单调，缺失个人影像的风格化，但笑与泪的共谋、喜感与伤感的共情让影片呈现出温情喜剧的样态，情感的突围让它赢得了市场，赢得了掌声，也赢得了人心。

从电影的文化价值来看，影片是消费文化主导下的跨媒介生产，这是它获得商业成功的原因之一；同时它与社会主流价值观相契合，与大众审美心理同频共振，使影片获得口碑与票房双丰收。

从电影的营销来看，影片的营销策略是克制但精准的，它将音乐营销的效能最大限度地开发出来；在情感性、社会性的话题引爆网络的同时，通过贾玲个人品牌化的运营给电影保驾护航。

七、结语：对国产商业电影未来发展的思考

《你好，李焕英》的成功有其偶然性，也有其必然性。偶然性的因素大多时候不能复制，但是对其成功必然性因素的分析和发掘对于未来国产电影的发展是大有裨益的。

首先，在艺术创作层面要迎合主流观影群体的类型期待，遵循电影工业美学的创作

原则，与电影工业升级和产业提升语境下的市场偏好和审美期待相契合，平衡好电影商业性和艺术性这一矛盾的两面，既能满足大众对于电影娱乐性的期待，又能具有丰富的思想内涵和一定的艺术格调。其次，在内容为王的时代，电影创作理应注重情感表达，在兼顾工业精度的同时，用人性的温度温暖观众，在更大范围引起观众的情感共鸣。最后，在当下数字媒介的生态环境下，电影营销和宣传要学会与主流媒体共舞，精准定位，发掘潜在的观众；也要学会制造社会热点话题，通过全媒介平台的发酵口碑，增强宣传效果。

（张立娜）

附录：《你好，李焕英》编剧访谈

采访者：张立娜（北京师范大学艺术与传媒学院励耘博士后）
受访者：孙集斌（《你好，李焕英》编剧）

张立娜：您作为小品《你好，李焕英》的导演、编剧和电影《你好，李焕英》的编剧，这两种媒介形式在跨媒介生产的过程是怎样实现的？其中，小品的包袱和电影的喜剧包袱在设置的过程中有何不同？

孙集斌：将小品的IP改编成电影，我们也是摸索着前进的，毕竟20分钟跟120分钟相比，并不是在原来的基础上简单延长六倍就能完成的。可能要重新架构一个符合120分钟的故事，所以贾老师带着我们要做的工作是非常繁杂的。我们只保留了小品的母女情感以及穿越的大设定，然后用了几年的时间对故事进行了新的建构。在包袱的设置上大部分是尺度的不同，舞台上会夸张些，银幕前会生活些。这个度的变化要靠演员的表演跟文本的逻辑一同去完成。另外，我们会针对影视化拍摄的特性，去专门设计一些镜头上的包袱。比如，张江跟玉梅上一个镜头在公交车上，下一个镜头被挤下来了。像这种设计是我们以前在小品创作中不会想也没法用的。

张立娜：《你好，李焕英》蕴藏了导演贾玲对母亲深深的思念，是具有强烈个人情感的电影作品，看完之后很有感触。电影如何妥善处理"子欲养而亲不待"这种具有悲剧色彩的情感表述和让观众开怀大笑的目的，也就是说，在剧作环节上如何把悲情的故事用喜剧手法讲出来？

孙集斌：整个故事的创作周期差不多是四年的时间，其实故事的情感脉络贾老师用了不到一年就想好了，剩下这三年一直在带领我们解决如何用喜剧的方式讲述前半部分。喜剧桥段太多、太支离破碎会破坏情感，情感线太饱满又会不好笑。面对这种问题，我们大部分用的是土方法，一遍遍尝试喜剧跟情感的比重，写出来看。从第一稿到最后的终稿改了上百次。这里面比较困难的是双穿越的设定，由于母亲也是穿越过来的，所以贾晓玲跟母亲的相处过程不能随意架构。在贾晓玲用喜剧的方式为母亲付出的同时，翻转过来，其实母亲也在为晓玲付出，满足这种设定的事件不是很多，所以很多时候我们是"硬憋"。

张立娜：《你好，李焕英》将故事背景放置于1981年，使影片具有强烈的时代氛围感，呈现出浓郁的怀旧影像风格，文化记忆通过特定的历史符号（胜利化工厂老厂房、女排比赛、极具时代特色的标语等）进行建构，唤醒了集体记忆。贾玲的个人言说与历史对话共谋，电影在文化记忆和历史符号的选择上遵循了怎样的原则，具体有哪些方面的考量？

孙集斌：大部分是还原贾老师儿时的记忆。影片中很多场景就是在当年的工厂拍摄的。其他部分的基本要求也是真实，我们编剧团队会在网上查阅大量当年的资料，搜集素材，还先后几次去襄阳，采访焕英阿姨当年的同事。整个过程中我们的原则就是还原，考量就是真实。

张立娜：《你好，李焕英》的创作理念源自导演贾玲的个体经验——对母亲的思念、孝敬母亲的期盼和无法实现的抱憾终生，很明显，影片并非贾玲母亲的传记电影，您作为编剧，如何在个体经验先行的情况下，表达一种更深刻的、更具共享价值的主题？

孙集斌：这个故事的中心主题是贾老师独立完成的。当时不光我们，也请了很多前辈老师一起探讨过。当时还有一些声音说我们有些主观跟自我了，作为院线电影来讲，情节上要稍微照顾一下观众，创作上要稍微延续一些规律。贾老师思考一段时间后，觉

得这个电影可能会主观、会自我,但故事还是不能变。就现在的结果看来,观众还是喜欢最真实的情感表达。

张立娜:《你好,李焕英》在获得超高票房的同时也收获了不错的评价和反响,这无疑振奋了后疫情时代的中国电影市场。影片作为贾玲的导演处女作,获得了巨大的肯定,您在创作中是否有平衡艺术追求和市场的困扰?如果有,您是如何处理导演个人化、私语式表达和市场需求这一矛盾的两面的?

孙集斌:我们团队大部分的人都是第一次做电影,整体呈现肯定会有各种各样的不足,实话实说,比起如何平衡市场跟艺术,我们做的更多的平衡其实还是情感跟喜剧,但后来发现,在真情实感面前,导演个人化、私语式的表达和市场并不矛盾。

张立娜:从剧作逻辑来看,穿越回1981年的贾晓玲一直是她穿越之前的着装,这种着装风格对于那个年代来说是另类的,甚至可以说是格格不入的,但周边并未有人发现并指出。贾晓玲成为李焕英表妹使穿越具有了合理性,剧情最后的反转处,贾晓玲意识到母亲也穿越回了1981年,现实中的李焕英已经是病危前夕,是贾晓玲和李焕英同时穿越了吗,还是影片发生的一切都是李焕英去世前意识的投射?在观影感动之余,会有这些剧作逻辑层面的问题困扰,可否请您答疑解惑一下?

孙集斌:整个穿越其实可以理解成贾晓玲的一场梦。这个梦的故事之所以这样,是因为贾晓玲心中坚信,如果梦里的故事是现实,那么母亲一定会那么去做。至于衣服等一些逻辑问题,大家认为在"梦"这个前提下,不需要再去单独花一些戏份去解释。当然,艺术作品的生命力就在于千者千面的判定和探讨,并没有所谓的标准答案,观众可以有自己的理解。

张立娜:《你好,李焕英》在情感表达上引发了全国乃至全球观众的情感共鸣,请您从剧作层面谈一下电影是如何进行情感的铺垫、延展、爆发等情感设计的?

孙集斌:我们这个剧本是先想好的结尾,然后根据结尾向前去倒推的。我们非常自信,当故事全部串联起来且成立之后,结尾会非常感人,所以我们做的很多工作都是尽量隐藏这个"双穿越"的线。针对这一点我们的构思大概分成两个部分:一个是在内容上,前半部分我们加入了浓浓的喜剧色彩;另一个是在结构上,"双穿越"这个点出来前,让观众认为这是一个标准的孩子为母亲付出的那种正常的穿越电影。从穿越前的

遗憾到穿越后母女相认，贾晓玲找到弥补遗憾的方式，再到贾晓玲认为将母亲改嫁，自己不出生，这一切意外就都不会发生，直到自己要离开这个年代，这些事件不仅要做到好笑感人，更要让观众感受到，这一切故事的发展跟自己想象的一样。前边铺垫得越柔顺，隐藏得越好，那么"双穿越"这个点出现后，它的力量就越大。

张立娜：贾玲曾在一档访谈节目中提到，电影是从小品《你好，李焕英》获得好评之后开始筹备，可否请您谈谈在这个创作过程中，剧本经过几轮修改？主要围绕什么问题反复进行推敲？

孙集斌：小品之后贾老师有了把这个故事做成电影的想法，但是小品故事比较完整，如何在原有故事的基础之上重新解构叙事，且感动程度要高于小品，是当时的首要难题。贾老师用了一年的时间解决了这个问题，也就是现在影片呈现出来的"双穿越"。有了这个结尾之后，我们的工作难题只有一个：想出一个能配得上这个结尾的故事。我们一起又用了三年时间。

2021年
中国影响力电影分析案例三

《悬崖之上》
Cliff Walkers

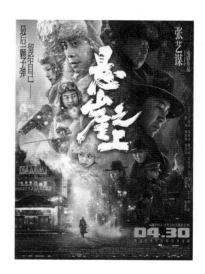

一、基本信息

类型：剧情、动作、悬疑

片长：120 分钟

色彩：彩色

内地票房：11.90 亿元

上映时间：2021 年 4 月 30 日

评分：猫眼 9.1 分，豆瓣 7.6 分，IMDb 7.0 分

二、主创与宣发信息

导演：张艺谋

主演：张译、于和伟、秦海璐、朱亚文、刘浩存、倪大红、李乃文、余皑磊、飞凡、雷佳音、沙溢

总监制：傅若清

总策划：杨政龙

策划：彭鸣宇、荣雪莹、徐春萍、黄群飞、李杭、衣励

行政监制：许建海、王隽、邵剑秋、赵海城

编剧：全勇先、张艺谋

制片主任：梁郁

执行制片人：梁郁、谢锦、李冰清

摄影指导：赵小丁

美术指导：林木

武术指导：郑斗

视效总监：王星会

声音指导：杨江、赵楠

剪辑指导：李永一

音乐：曹永旭

出品人：焦宏奋、杨受成、王健儿、王强

出品：中国电影股份有限公司、英皇影业有限公司、上海电影（集团）有限公司、华夏电影发行有限责任公司

发行：中国电影股份有限公司、英皇电影发行（北京）有限公司、英皇（北京）影视文化传媒有限公司、联瑞（上海）影业有限公司

国际发行：英皇电影（香港）有限公司、中影影像出版发行有限责任公司

合作平台：独家网络视频合作伙伴爱奇艺

三、获奖信息

第 15 届亚洲电影大奖最佳剪接奖

第 34 届东京国际电影节金鹤奖最佳影片奖

第 34 届中国电影金鸡奖最佳导演、最佳男主角、最佳摄影

第 16 届中国长春电影节金鹿奖（入围）

第 2 届"光影中国"荣誉盛典 2020—2021 年全媒体关注十大电影

第 13 届澳门国际电影节最佳摄影奖

新时代国际电影节金扬花奖

第 16 届华语青年电影周年度新锐录音奖、年度新锐剪辑奖

献礼片的价值向度、类型拓新与宣发得失

——《悬崖之上》分析

一、前言

《悬崖之上》作为张艺谋谍战电影的首次尝试，在口碑评分与票房收益上都取得了不错的成绩，该片刷新了张艺谋过往导演生涯中的票房纪录，并且斩获多项重要国内外奖项。

《悬崖之上》是一部献礼建党百年的新主流电影，它将献礼意识与商业类型做了很好的融合，赢得一片赞誉，豆瓣评分高达7.6分。在2021年4月中旬召开的专题研讨会上，与会学者高度评价该片"突破了以往谍战影片的表现手法，对电影类型化视觉谱系进行有机建构，将悬疑、谍战、动作等类型片元素与主流价值观进行有效对接，拓展并丰富了新主流电影的创作，助推新主流电影进入全类型成熟期"[1]。其中，皇甫宜川对电影中符号谱系和人物形象的分析、李道新对电影"中和美学"的概括、王一川对电影声画意象的分析、张卫对电影"酣畅淋漓"的观感阐释，以及丁亚平与赵卫防对电影"人民美学""扎根人民"的主题总结，一致认定《悬崖之上》作为一部"为主流影片注入新的内涵、新的内生动力"的成功之作所具有的"高质量作品"的艺术水准。对该电影的研究性论文也明显以褒为主。比如，牛梦迪认为"该片超越了张艺谋以往电影题材创作的边界"，注重戏剧张力、情感输出、符号构建，艺术性与商业性平衡，视听审美与思想高度兼容，以此"完成一次新主流大片的探索"[2]；陈晓云对该片"清晰可辨的张艺谋电影风格"和"一个接一个视觉呈现与情绪表达饱满的段落"进行分析，认为它具备

[1] 李霆钧:《新主流大片进入成熟创作期——电影〈悬崖之上〉研讨会综述》，《当代电影》2021年第6期。
[2] 牛梦迪:《〈悬崖之上〉：谍战片的主流叙事与美学表达》，《当代电影》2021年第6期。

典型的影院观看特质，并以"黑白分明而残酷阴冷的视听风格"为核心力量，"为国产谍战片的电影创作提供了一种新的可能"[1]；范志忠则指出该片具有"制作工业化、视觉奇观化、叙事类型化"[2]的新主流电影工业化制作语法；郑红通过梳理《悬崖之上》与张艺谋过往电影中惯见的主题、叙事、剧作的区别，认为该片在表意形式上发生了"从浪漫主义宏大主题到现实主义多元主题的创新性蜕变"，在对象选择上对少数群体进行了母文化赋予、认同性添加，改变了我方情报人员在电影中意义不明长期缺席的状态，完成了张氏风格的承接、诗性功能的回归、叙事结构的多线程勾连、色彩与镜头的革新。[3]

另一个不容忽视的事实是，对于这部电影的分析，知网可查的学术论文约三十篇，其中进行问题把脉与批评建议者几乎为零。但当翻阅豆瓣微博等网络社区观影爱好者的评论时，明显可见并非全然是众口一词、齐声称赞的局面。以豆瓣为例，上映初期口碑上佳，而后期几乎出现了逆反性的指摘。我们总结这屈指可数的专业评论与两极化的观众观感，是为关注这部电影专业研究的未及之处，与两极评论背后表征出来的接受征候，这些空白不仅仅是我们再次系统研究《悬崖之上》的意义，也是我们通过它进一步研究新主流电影传承与创新、生产与接受的意义。

二、剧作与叙事分析：切口选择、述说之道与献礼意旨的达成

（一）"小写历史"与献礼电影的价值向度

《悬崖之上》是张艺谋第一部以"谍战"为故事核心和类型外壳、以"献礼"为创作角度和创作使命的主旋律电影。作为一部以历史为发生语境的商业类型电影，它不是历史的严肃复刻，但在主题倾向上，依然是用历史书写的方式向革命精神致敬献礼。建党百年献礼片的内容与革命历史的叙述紧密相关，故献礼意旨的达成首要依赖对一部分历史的具象呈现。因此，对历史背景与事件的切口选择就成了首要问题。纵观新时代以来数目不菲的献礼作品，《悬崖之上》明显有别于之前几年建党、建军、建国以及抗美援朝献礼电影中展现出来的创业史诗、战争史诗取向，它努力在一个小的时间跨度

[1]　陈晓云：《〈悬崖之上〉：类型故事的风格化叙述》，《电影艺术》2021年第3期。
[2]　王梦菲、范志忠：《谍战片的类型演变与工业化制作——以〈悬崖之上〉为例》，《长江文艺评论》2021年第5期。
[3]　郑红：《从〈悬崖之上〉看张艺谋电影的多维创新》，《艺术百家》2021年第5期。

和小的空间范围内展现曾经的风雨如晦、阴暗恐怖，刻画革命先烈的爱国牺牲、舍生取义、前仆后继的伟大精神。它依然坚持革命题材的崇高美学与悲剧美学，但不以撰写历史史诗的波澜壮阔、歌颂历史人物的宏大业绩为追求，而是以我方特工的艰辛之旅为中心，贯穿故事、触发情动，以小切口的细腻工笔刻绘，成国族精神之吟咏。它将选材的目光对准了伪满统治下的东北大地，聚焦的是深入敌后却不为潜伏打探军事机密以助战略反攻的谍战人员。时间与空间都与大的历史节点与主要战场无关，敌与我都与国家命运与战场胜负无关。《悬崖之上》以小入手，使小切口的历史荷载大主题的思想，折射整体性的历史背景与时代风云，塑造传承性的牺牲精神与爱国情怀，进而将献礼片的政治学意义转向民间文化心理、情感心理的美学意义中。

1. 以小见大、见微知著之"小"。张艺谋曾坦陈："在建党百年之际我们正好完成这样一部作品。它歌颂的是隐秘战线上的无名英雄……我想通过这部作品聚焦和展现这些人，展现他们的家国情怀。"所以献礼是这部电影的初衷与目的，谍战是形式与途径。以献礼为名，个人情感的"小"，如小儿女临别情深、生离死别后悔不当初，这些都被张艺谋处理得寥寥数笔、鸿爪雪泥。但是当张宪臣支支吾吾求周乙帮忙"一件小事"时，当王郁得知张宪臣被捕后无声痛哭时，才是电影不吝镜头工笔描绘的重点所在。"小事情"与"大任务"的家国之念，长聚焦与短插叙的主次之分，在这部电影中的处理分寸应该说是完美的，人物没有因为大任务而断情绝性，主线也没有因为情绪插曲而本末倒置。

2. 细节之"小"。除了切口的"小"，张艺谋也极度注意细节的"小"，他对这个故事的每一个过程，都经由"献礼"过滤做了符合价值表达的修正。对比全勇先版的剧本可以看到，全勇先除了安排"周乙"这样一个剧版旧人出现在电影中，还数次提到了"孙悦剑"。这位作为周乙妻子的人物，全勇先写出来是要承担在故事终结之时安抚深陷危局、担心未来、情绪阴郁的丈夫的任务，但是最终孙悦剑消失在张艺谋的电影中。全勇先创作中的文人意绪，比如周乙内心的犹豫彷徨与王郁作为未亡人所受到的生存非议，都已经被张艺谋完全清除，从而使电影走向一种果决的、光明的、胜利的结局，这也是张艺谋选择的价值向度与张艺谋献礼电影的艺术呈现方式。

（二）"有迹可循"与献礼电影的取信之道

作为一部商业类型片，《悬崖之上》所讲述的历史未必全面真实，但作为一部主旋律献礼片，它的故事又是有迹可循的。乌特拉行动的中心事件是王子阳，根据国家文物

局网站对王子阳的事迹概括可以了解到，王子阳是七三一部队进行惨无人道的细菌人体实验的受难者与见证者，也是最早揭露七三一部队滔天罪行的证人。

自21世纪以来，尤其是建党100周年的时代环境中，中国电影创作纷纷开始了历史转向，革命"谍战"无疑是历史书写中的一种角度。《悬崖之上》的营救、失陷、谍战等故事圈层，都是在当年抗击日本侵华与伪满反动统治的历史基础上发散而出的，如此种种曲折演变，在王子阳作为大历史中有迹可查的一员，与作为电影中核心任务对象的双重身份关联中，实现了电影剧情与历史本事之间的共通。王子阳其人其事的真实存在，在电影对乌特拉行动的神秘与危难的讲述中，促使观众在剧情欣赏之余转而去探讨传奇故事背后的时代原貌，"悬崖之上之背景原型""真实的悬崖之上"一度也进入微博热搜，观众搜索加上发行推动，使得"真实""原型"成为助力电影扩大影响力的一个营销点（详见产业分析部分）。正是由于这一真实渊源，王子阳这个名字除了在电影中作为任务对象的身份之外，更多承担的是唤醒苦难民族历史相关回忆的作用。于是《悬崖之上》除却作为一个故事，更加能够作为一种有关民族历史的承载工具。

当然，《悬崖之上》作为一部剧情电影而非纪实电影，其中"本事"与"故事"之间尚有霄壤之别。《悬崖之上》所讲述的依然是一个故事，一个被重新构建的故事。"一个历史叙事必然是充分解释和未充分解释的事件的混合、既定事实和假定事实的堆积，同时既是作为一种阐释的再现，又是作为叙事中反映的整个过程加以解释的一种阐释。"[1]除了王子阳其人有史可查之外，张宪臣所遇到的严刑拷打与越狱传奇，也同样有所依凭：电刑、越狱、枪杀，曾经发生在王子阳越狱后投奔的赵一曼身上。电影从"实"出发，又用拼贴的手法将之典型化于电影主人公身上，从而张宪臣这一个故事人物所遭遇的，变成了赵一曼等一众革命先烈所经历过的磨难的凝结；电影所展现的如临深渊与殊死抗争，所尊崇的宁死不屈、国家大义，都并非凭空捏造，而是有迹可循。

有迹可循对于献礼电影来说，有着不可忽视的意义。以《悬崖之上》来看，电影上映之后，人民网、光明网等主流媒体和大部分地方性的党政宣传网站，不少都把普及王子阳原型作为红色教育的资源，组织观影；发行方也大借其势转化了不少观众。因此《悬崖之上》对素材的调用是丝毫没有掩饰的，它坦承出来，推动人们去考察历史。革命题材献礼电影承担着将革命历史故事化、加强化、典型化以引人心弦的任务，但是这种撰述的手段又与一般历史题材电影存在巨大区别，它强调真实性，放大"基于史实"

[1] ［美］海登·海特：《后现代历史叙事学》，陈永国、张万娟译，北京：中国社会科学出版社2003年版，第63页。

的历史尊重，将种种放大的、糅合的、拼贴的、想象的撰述策略匿于微弱之处，才能让人因认同"史"而产生感动；若因感动于"撰"，则一定程度上有违该类电影的献礼初衷。认同不是无条件的，必须基于一定的真实可信性，完全虚空的编纂不足以支撑起人们的国族历史想象。

（三）"以情动人"与献礼电影的共情策略

献礼电影的创作目的，是在对过往时间与事件的讲述中，裁剪出与当下民众有情感共鸣的故事，并以艺术的方式通过情感的传递与召唤让当下民众达成对历史中我方主人公的共情，并由此达成对他们所付出牺牲创建的新的国家与新的时代的认同。

"情"之一字，由人而发。《悬崖之上》对人物性格的塑造是多面而立体的。时刻表情绷紧而果敢坚毅的张宪臣、静默寡言却有掌控力的王郁、脆弱稚嫩爱流泪的小兰和单纯易轻信交底的楚良，每个人都性格分明，各有特色。尤其是在快速识破敌方计谋立即反攻的张宪臣对比下，楚良对敌方深信不疑并将战友兼爱人的生死托付，充分暴露了他性格与能力的弱点。他在单独对战时始终令观众胆战心惊，担心他会被骗或者被俘成为第二个泄密者。最终他选择牺牲自己掩护战友离开，弱与强、犹疑与果断的强烈对比，成就了他性格的多面。张宪臣托孤时的欲说还休、王郁得知丈夫被捕时的哽咽吞声、小兰在询问前景时的茫然无助、周乙面对袍泽被杀时的强行隐忍，这些人物的塑造每个都落到细微之处，也落实到不同情境下的对立两面，因而丰富真实，复杂交汇出人格的光芒与力量。这样的人物刻绘，将众人从宏大历史的"英雄"群体命名中解脱出来，赋予英雄之举，却依旧为之保留了"主体"之名。这同样是"小写"历史的闪光之处，也是对人物塑造着墨浓淡取舍有度的立体思维。"我们把很多笔墨放在了人物的心理刻画上，他们不仅仅是特工，也是一个个具体的人。"[1]

人物塑造的立体性，《悬崖之上》很大程度上依仗了"离合"的叙事程式。行动之初，借张宪臣之口，《悬崖之上》安排了张宪臣、王郁夫妇以及楚良、小兰情侣两个家庭的"生离"，在接下来的情节进展中交代出两个孩子寄养之后流浪街头的一个家庭内部的"生离"，之后是张宪臣、小兰同志"生离"，以及夫妻同事之间张宪臣与楚良牺牲之"死别"。毫无疑问，谍战电影的影视创作必然是与国家意识形态的高扬紧密联系

[1] Ashley：《接力上"悬崖"|〈悬崖之上〉专访》，2021年5月5日，1905电影网（https://www.1905.com/news/20210505/1517601.shtml）。

在一起的，民间叙事或者"离合叙事"只能作为另一条辅助线索而存在。然而这种"离合叙事"就必然是因为国难而导致的家难。这种因果关系的存在，和两条线索的同源共进，恰恰补足了家国民族叙事的宏大缥缈，将牺牲奉献的选择与切身之痛的迫切合二为一。张宪臣一贯冷静刚毅，处事滴水不漏，却因为遇见流离乞讨的孩子失去控制，错失逃生良机。这是对我方谍报人员作为"人"的全景观照，其不仅作为一个战士、一名特工，更作为一个家庭中的父亲，作为伦理学和社会学意义上健全的、双重的人而显其动人与感人。民间"离合叙事"结构无疑很好地承托起家国革命叙事，使得观众无障碍地沉浸于影片的献礼主题、类型消费和悲欢共情融汇一体的审美过程之中。亲情维系和袍泽之情作为一种民间意识观念，渗入官方话语之中，稳固了电影中国家意识形态的架构。

总体来说，《悬崖之上》是通过英雄群像的细致摹写和立体人物性格的多元塑造，对抗日救亡期间的革命传奇进行了重新阐释与书写。一方面，在这些真实多面、不乏缺点的人物形象塑造中，我方特工作为之前电影中很少被讲述的历史主体浮现出来，他们不同于以往献礼电影中指点江山的领袖形象，也缺乏运筹帷幄指挥若定或疆场冲锋的英伟战绩，但他们的使命与"保护在国际社会面前揭露日军暴行、获得国际支援的证人"的国家任务相联系的时候，他们确然是那段历史的不二主体。另一方面，通过这些普通人物坚贞不屈的斗争与向死而生的牺牲，电影通过对比反差，在人物塑造的层面上将革命发展与区别于伟人的普通主体之间的因果关系展现出来，以"常人"作为历史主体的逻辑关系，引发"常人"作为当下时代主体的责任认同与英雄主义情怀。

（四）"传奇叙事"与献礼电影的结构推进

对小切口的强化书写和对无名英雄的多元塑造，造就了《悬崖之上》不同于之前建党、建国系列电影纷纷以"历史记忆、迎头相撞"的熟知内容为基础再次典型化的创作策略。在这部电影中，张艺谋的取材有明显的陌生化与奇观化追求。如此，张艺谋的献礼素材编纂手法，在其构型与完成的路途中采用了"传奇叙事"。

中国电影在诞生不久，就已经形成了一套区别于西方叙事的影像传奇叙事程式系统。这套程式的原则是"叙事选择的新异、超卓，写奇人、奇事、奇情，情节线索的铺展讲求单纯而曲折"[1]，叙事的动力应该来自"尽可能把故事的曲折离奇推向极限的张

[1] 陆炜：《论第四种戏曲美》，《戏剧艺术》2006年第1期。

力"和"通过尽可能巧妙的缝合照应,使这种曲折离奇被信服与接受的应力"[1]。这两种原则与动力,基本上构成了中国电影自诞生至今的故事选择、言说策略与叙事手段的基础范式。以"传奇叙事"进行中国故事的传统讲述,在《悬崖之上》中依然是一个典型的策略。

这部电影从数个零散的历史细节中提取出王子阳、赵一曼、傅烈、姚子健、川岛芳子、顾顺章等多个原型人物与原型事件,共同组成了一个如临深渊、如履薄冰的"谍中谍、局中局、戏中戏"的故事,典型化与集中化的处理明显具备传奇叙事"事甚奇特"、再造神话的选材标准;张宪臣巧夺车票、王郁识破伪装、小兰过目不忘机警应变、周乙左右逢源深谋远虑,他们的所有行动无疑符合"奇事"的范围;张宪臣、王郁夫妇舍下亲生子女,知收养人去世而儿女飘零街头五年,不能不说是"奇情"渲染上的成功。至于张宪臣遭受酷刑又能拥有机会险些逃出生天,以为谍战人员全军覆没之际又有周乙奇峰突起改写战局,这些一波三折的叙事手段之中,叙事的张力已经拉到极限。而亲情、爱情的缺憾与张宪臣、楚良的牺牲,高彬对周乙的怀疑,又适时而适当地将先驱们从"英勇成神、机智近妖"的临界处拉回现实,填充以人性丰饶细腻的真实逻辑。如此应力的使用,才不至使一部致敬历史、致敬先驱的献礼电影成为华丽空洞、无根漂浮的"抗日神片"。

与此同时,在对传奇的靠拢与回归中,张艺谋结合中国文学传统中尤其适用于传奇叙事的章回结构来组织,获得了电影作者依照本心处理历史材料和将之转化为电影形式的自由。时代传奇、故事传奇、命运传奇,唯其如此,张艺谋历来熟稔的传奇才再次成为他运用自身视角与自身经验观照历史与畅怀献礼的叙述策略。

三、美学与文化分析:"张艺谋电影"的品质坚守与类型拓新

(一)"张艺谋电影"作为作者品牌

"张艺谋电影"所标识的电影质量,已经成为深受观众信任的一个品牌,代表的是数十年不变的美学追求与优秀品质。

《悬崖之上》是张艺谋在二三十部影片的创作积累之后第二次将目光投向抗日题材,

[1] 吕效平:《论"现代戏曲"》,《戏剧艺术》2004年第1期。

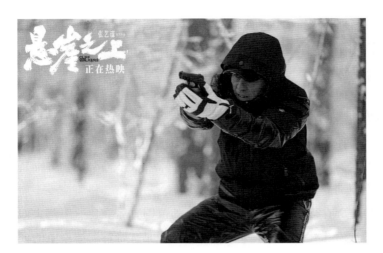

图1　张艺谋在拍摄现场亲身示范

也是第一次将目光投向谍战类型。"我从来没有拍过这个类型，这对我来说是最主要的"，突破与创新张艺谋自己的导演经验，首先成为该电影诞生的动力。而就作品的成就来说，作为谍战片的《悬崖之上》又进一步突破与创新了类型本身。

庾信文章老更成，凌云健笔意纵横。"第五代导演是主体意识自觉和强化的一代。"[1]作为第五代导演中的代表人物之一，张艺谋对电影艺术的极致追求与精湛把控是《悬崖之上》取得成功的先决条件。年过七十，他又一次冲破了叙事经验、类型经验乃至审美经验的已有藩篱，用强烈的创新精神与细节雕琢成就了《悬崖之上》作为新一代谍战电影和新一批主旋律大片"进入创作成熟期"的水准。

张艺谋对于该片剧作的修正、主题的把控、视听诸多方面的定调，都对电影起到了至关重要的主导作用，这些在诸多采访中都有提及，在《极》中也有客观视角的记录，此处不再赘言。我们看到的是，从接受剧本同意拍摄到修改剧本敲定细节，再到取景、表演、灯光等，甚至疫情期间剧组停摆，他剪出了电影的第一个版本，张艺谋自始至终参与了对电影流程每个阶段、每个工序、每个细节的控制与执行。全程把关之下，《悬崖之上》呈现出的每个场景、每个镜头、每一道雪光与风声，无不带有张艺谋的风格特色和作者印记，展现了他数十年数十部电影经验的丰厚积累。

[1]　陈旭光:《"影像的中国"：第五代、第六代导演比较论》，《文艺研究》2006年第12期。

(二)类型电影与类型的新拓展

1.《悬崖之上》：一部典型的谍战电影

作为一部谍战电影，《悬崖之上》首先具备谍战类型的典型特征。基于"谍"，电影必然需要反映特殊时期的特殊人物使命与特殊行动意义，反映艰辛不易、曲折离奇的任务过程和生而伟大、死而光荣的命运归宿。因此，谍战片必然要具备营造重重险情、塑造孤胆英雄、致敬牺牲精神等类型元素和类型套路，树立敌我阵营、背叛与忠诚、生存或死亡等二元对立关系。

（1）深入敌后与险情迭起。从反特片的衰亡到谍战片的兴起，其间社会发展与意识形态的变革不需多言，但对于电影内容本身来说，其间也明显存在一个从敌人入侵我方到我方深入敌后的被动与主动关系的变革，由此，孤胆英雄深入敌后的故事成为我国谍战电影的故事基础。《悬崖之上》使用的空降、车站、徒手灭火、反间等手段与激烈对抗的展现，完美满足了观众对于谍战英雄深入敌后，身处险境之中孤胆作战、计谋百出的英雄情结的瑰丽想象。在群伪环伺的境遇里，张宪臣等人的不知、已知、故作不知等多重戏中戏环环相扣，初涉谍战电影，张艺谋在谍战元素的使用与组合上交出了不错的成绩。

（2）悲剧美学与死亡震撼。谍战之险，正在于生死抉择。《悬崖之上》对短兵相接的斗争，和审讯、枪决的酷烈场景的聚焦，丝毫不弱于谍战谋划的分量。张艺谋镜头下我方人员的受伤与死亡，是作为浪漫主义想象之极的"向道"的尊崇仪式。楚良的死、张宪臣的伤与死，作为献祭给信仰的身体景观呈现在观众眼前。在伤痛正在发生与死亡正在降临的视觉刺激中，受难的身体与悲情的命运成为张艺谋试图完成影片主题对观众情志询唤的中介，于此，谍战电影的视觉效果与思想内核完成了整合统一。

2."谜题"的启与弃：谍战类型新拓展

不能否认，"身份谜题"是谍战电影制造类型卖点和进行悬念叙事的最佳策略，珠玉在前的《风声》对这一策略的使用尤其精准。张艺谋这部《悬崖之上》的新意在于，不同于波德维尔与汤普森所定义的"谜题电影创造出令人困惑的故事时间模式或因果关系，观众可以通过重看电影找到线索"[1]这种基本类型套路，他实际上放弃了对时间模式与因果关系等叙事技巧的使用，而是大胆地采用了线性叙事的直陈手法，人物的真

[1] ［美］大卫·波德维尔、克里斯汀·汤普森：《电影艺术：形式与风格》，北京：世界图书出版社公司2008年版，第102页。

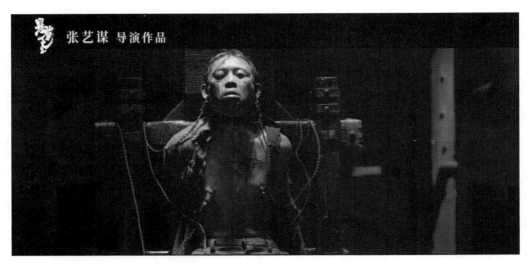

图2　张宪臣受刑

实身份从一开始就被揭开面纱。冰天雪地中降落伞下四位特工接连出场，军营中有人开枪射击，有人轰然倒地，也有人开口投降，在开场的几分钟内，我方、敌方与叛徒就一一泾渭分明，身份未曾成谜，已经尘埃落定。进而，谍战电影以往常用的"内显外隐""内隐外显"等身份虚焦手法也被一再打破。在情节的快速推进中，电影接二连三推翻了谍战人员神秘身份的层层壁垒：在揭开四名谍报人员身份之后，敌方迅速知道了这四人的存在与接头暗号；紧接着第一组谍报人员识破了叛徒的存在与敌方的身份；然后第一组谍报人员发现第二组身处敌方的包围与控制之中；再后来第二组也知道了自身的处境。与此同时，敌方也早早确认了"内鬼"的存在。壁垒如多米诺骨牌一样纷纷倒塌，真实的身份大白于观众眼前，于是观众不必处在人物身份的猜测中，迷失在敌我辨别的阵营中，而是得以从一开始就步入正义阵营，不必因对身份有疑虑而有所迟疑与反复，自始至终沉浸于共同进退的命运体验之中，而不必抽离出来对自己的先入判断进行怀疑与审思以改换门庭。

当然这种"坦诚"依然留下一个缺口，在已知有叛徒存在之后，周乙的主动联络就显得可疑，这种可疑在观众的既有观影经验中生成，产生一种焦虑、期待且惧怕再一次反转的矛盾心态，成为支撑起电影后半部分看点的主要悬念。由此，如希区柯克的"炸弹理论"一般，张艺谋事实上开拓了谍战电影的另一种叙事模式。当然最终这种反转未

曾出现，再度成为张艺谋对谍战类型谜题叙事反套路、新拓展的一个明证。再如聂伟所概括的谍战片自诞生起就携带的"谍之惊险，性之魅惑"[1]之中的第二基因——性，在张艺谋这里也用女性间谍的厚重冬袍和稚嫩之脸的造型再次冲抵，不同于以往谍战电影中惯常的性别性格设置和女性身体景观作为消费对象的设定。

《悬崖之上》对谍战片的另一层拓展或颠覆还在于，不同于《风声》《秋喜》《东风雨》等自始至终围绕谍战中的心智碰撞进行叙事，张艺谋其实是从张宪臣被捕后、企图出逃时才真正开展了谍战的段落。此前空降、分组、乘车、到达种种，与其说是谍战，不如说是遇到危难之时的种种机智周旋；抑或非要称其为谍战的话，周乙帮助张宪臣之前的部分都是伪满敌方施加于四人小组，尤其是王郁、楚良所在的二组的"谍"。而至于周乙的身份对观众揭开，电影已经展开过半。此时张宪臣被捕，小兰坐等消息，二组在敌方监视之下无法展开行动，周乙开始承担起谍战任务，也就是说在电影中，"谍战"一事，并不贯彻电影始终，而仅仅占据了周乙与高彬之间的数个回合的较量；"谍"之一字，也无关空降至哈尔滨的特务小组四人，仅仅落于周乙一人之肩。甚至以熟记密码为特长，具有最明显的谍战人员素质的小兰，也未能亲身参与到谍战的中心事件之中。如此微弱与分散，偏离类型中心，对于类型电影来说明显是大忌，然则在张艺谋的掌控下，王郁对密码改动的敏感、周乙与张宪臣的接力、周乙对金志德的设计等与计谋相关的小情节恰到好处地分布在电影的时间线上，呈现出时时高潮迭起、处处剑拔弩张的强节奏感。此间种种紧张与悬念从未消歇，反而造就了一部脱出以往同类型电影常规套路的全新谍战杰作。

（三）雪一直下：肃杀美学"沃雪而行"

在对《悬崖之上》视听风格的把控上，每每都雕琢出教科书案例的张艺谋依然选择创新，"我不希望拍得跟大家一样"。"冰天雪地里的谍战片，中国电影还几乎没有"，因此他认为"这是个机会"。回到《极》，我们发现"记住风雪"的形式观感与"肃杀"的氛围基调是在电影筹备还在商讨剧本的时候就已经定下的美学基调。张艺谋对电影留给观众的印象追求是"记住风雪"。因而从《影》中的阴雨连绵更进一步，《悬崖之上》变换成"雪一直下"。正是在无边落雪萧萧下的独特风貌中，张艺谋完成了对自身电影达成肃杀美学的挑战。

[1] 聂伟：《〈触不可及〉：超码谍影与无根魅影》，《电影艺术》2014年第6期。

图3　大角度俯拍镜头呈现困境

具体来说,"肃杀"含义有三:一为秋冬树叶落尽寒气逼人;二为凄凉悲凉,满目沧桑;三为气氛严酷,严厉摧残。此上三种,在《悬崖之上》中尽皆存在,写气候,写气氛,写时代,均没有离开"肃杀"二字。

1. 俯拍,又见俯拍

《悬崖之上》开局即俯拍。在环境的交代上,张艺谋用俯拍玩了一次花样。随身主观镜头与客观镜头结合,传达地理特征与落地的过程感受。摇晃的镜头与并不匀称的速度中,镜头落向白茫茫不见边际、除枯树之外再无异色的雪国。静与动、大与小的极致对比集中托付给俯拍,不安定感在开篇就已经呈现出来。至于钱子荣受惊叛变、张宪臣巷道奔逃、王郁和楚良与伪军上演速度与激情的对战等,张艺谋将俯拍镜头的作用再一次发挥到极致。然则这部电影中俯拍镜头的精到之处在于,同样是表现命运困境,但是这次的使用不同于《菊豆》《大红灯笼高高挂》中的规矩整齐、参差有序,《悬崖之上》中的俯拍景象多见曲折错乱,城市全景镜头中的小巷蜿蜒曲折,房顶常常有尖利的屋檐如刀似剑插向对面,空余之处大部分做三角形逼仄的空间表现。整体看来所有道路都被围堵,处处暗藏杀机。加上电线的纵横铺排,浑如囚牢与锁链。敌我势力殊途,却只能以"血"为媒,沃雪而行。张艺谋又一次结合电影需要,将俯拍的功能发挥到极致。

2. 黑白,新的黑白

之前在《影》中,张艺谋已经试图返璞归真,用黑白影像讲述纯粹故事。黑白之分

图4　中焦镜头展现黄雀在后的迷局

在灰的调和中别有隐意：人性复杂，摇摆不定。因而在《影》里，黑白灰诸色用水墨渲染渗透，黑白疏淡，颜色过渡含混柔和。但是《悬崖之上》的黑白则走了另一种路线，明调硬光高对比度实拍，边界分明，悬殊强烈。谍战电影立足敌我双方的绝对二元对立：一则杀意无须暗示，生死之战剑拔弩张，强对比的使用使氛围呈现更加紧张；二则黑白喻敌我，喻前途，立场既定不可转圜，强对比更加能体现泾渭分明。周乙处置了谢子荣，将车推下悬崖，可以预知的是大雪如席，很快会将它覆盖，如同清除叛徒一般，落一个"白茫茫大地真干净"的清宁。而王子阳出境、姐弟回家，是电影中仅有的数分钟大雪暂停，空中无雪的情况下雪色反射阳光，黑色退隐不见，张艺谋在浓丽多彩之后，在水墨黑白之外，又开发了另一种黑白表意的可能性。

3. 中焦，迷局幻影

张艺谋的谍战电影，因为弃用了以往同类型电影中常见的窃听消息、传递暗号、解码信息、电台架设等桥段，也相应地减少了特写镜头与正反打运镜的出现。取而代之的是中焦镜头的大量使用。火车上敌我相遇危机环伺、医院里寻找间隙确认战友、周乙在高彬的怀疑中如蹈水火……我方人员在伪满统治据点艰难行事四面楚歌而独木难支，危险情境大部分依托于中焦的作用。电影将我方置于前景大光环突出，眼神神态纤毫不爽；同时背景中窥伺的敌人被暗化、被模糊，极其符合谍战片"暗战"的特征，辨不清面目的敌人隐藏于身后随时发难，枪口所指之处难以确定，中焦对"迷局"的强力塑

造功能可见一斑。

四、产业与市场分析：中低成本工业电影宣发的成与失

自《风声》之后的一两年，谍战电影也成为炙手可热的类型之一，但最近几年越发销声匿迹。分析《风声》之后的中国谍战电影票房与评分（见表1），原因已经非常直观：观众口碑不佳，投资入不敷出，几乎令电影投资者与创作者避之不及，因而产量日衰；尤其与谍战剧市场相比，更是有相当明显的差距。

表1 2009年以来代表性谍战电影票房与评分情况一览[1]

电影	上映时间	票房	豆瓣评分
《风声》	2009年	2.17亿元	8.3
《秋喜》	2009年	511万元	5.9
《东风雨》	2010年	2984万元	5.5
《听风者》	2012年	2.32亿元	6.9
《王牌》	2014年	3163万元	4.6
《触不可及》	2014年	7680万元	5.5
《密战》	2017年	7034万元	4.4
《狐踪谍影》	2020年	109.9万元	3.3

《悬崖之上》的票房最终停留在11.9亿元。虽则与目前时有四五十亿元收益的电影相比，这不是一个显眼的数字，但对于张艺谋来说已经是他的票房最佳成绩。近年来他的《归来》《一秒钟》等电影的票房一直未能突破3亿元大关；《长城》则因成本过高而亏损。相较来说，《悬崖之上》在历来并没有出现过票房黑马的末位档期闯过10亿元大关，且进入全年票房前十名，实在是非常不错的成绩。

[1] 以上数据来源于豆瓣与灯塔专业版，检索时间2022年2月6日。

但是，作为一部张艺谋电影，《悬崖之上》只能说是口碑较佳、小有盈利，却难言大获全胜。我们探究成败得失的各种因素，或可为张艺谋电影以及此后的类型化新主流电影的工业体系运作情况做一把脉与参考。就这部电影本身来说，较为成熟的工业化制作与营销是影片的制胜因素，如美术指导赵小丁在采访中所说："这是一次中国电影工业化全流程制作的突破。"[1]但保守的宣发方式、无力的后期维护也一定程度上使观众圈层受限，物料转化不强，未能将前期优势保持下去并发扬光大。

（一）老团队与新合作：张艺谋的中低成本工业电影新探索

1. 制片公司与制片人制度：被拯救的"冷"项目

对于《悬崖之上》的成本，网上虽然有1.5亿元、3亿元、8亿元等多种说法，但根据两位参与制作的概念设计师"没有《八佰》那种五六亿元的投资体量"之说，这部电影应该尚属中等成本的制作之列。从口碑不错但收回两三亿元的惨淡，到收入10亿元但以亏本告终，再到这部投资有限但最终盈利的《悬崖之上》，张艺谋终于迎来了口碑与票房的双丰收，这无疑也是其背后公司英皇电影的成功。

《悬崖之上》是张艺谋与英皇的第一次合作，中间充满了阴差阳错的前缘。从主题来说，在2021年建党百年的时代环境下，《悬崖之上》是非常契合的。而从类型来说，很长一段时期以来我国的谍战电影无论品质还是数量都远远落在谍战电视剧之后，久无佳片。综合以上两点，《悬崖之上》合该是一部应时之作，甚至可以说是一部填补数年来类型空白的救市之作。但这部影片恰恰停滞在它的作者意图将它影视化的第一个阶段。全勇先写完剧本后曾经联络过不少导演，但都因觉得谍战在当下已经是一个"冷门"类型而拒绝接拍。剧本最后遇到了英皇公司的制作人。用英皇电影副主席杨政龙的话说，就是特别想拍这样一部"完成艰难任务""震撼我们初心"的电影，因此接收了剧本。但这之后又因为类型与难度在导演的选择上再遇波折，"迟迟不知道该找谁去拍"，直到最后才"试试找张艺谋导演"。回望电影初期的艰难立项史，可以看到，确定投拍的过程中，剧本类型与导演选择都几乎成为这部影片险些夭折的致命因素。

看中剧本并提议选择张艺谋为导演的是同一个人——英皇的制作及项目发展总经理梁琳。剧本递到张艺谋手上之后，用全勇先的话说是用一顿饭的工夫就读完了剧本，

[1] 影视工业网：《〈悬崖之上〉票房突破8亿，赵小丁：这是一次中国"电影工业化"全流程制作的突破》，2021年5月11日，幕后英雄（https://cinehello.com/stream/136570）。

三四天后就回复英皇确认担纲导演。《悬崖之上》久经冷遇之后顺利启动立项运作，与英皇的开放格局、梁琳的慧眼独具有极大的关系。英皇在拍摄数部爱国主题的主旋律电影（包括《我和我的祖国》《红海行动》《建国大业》等）之后拥有了拍摄同主题电影的成功底气，梁琳则具备对小成本文艺片与悬疑破案这一类电影的类型敏感度，且英皇早在2018年就与张艺谋达成过合作共识，种种机缘成为该电影能见天日的首要因素。

面对一个十几年间没有一部同类型佳作或者卖座电影的剧本，一位从来没有拍过谍战类型电影的导演，英皇公司与制片人梁琳展现了准确的判断力与果决的决策力。剧本找到了出路，且是富有资本和经验的制片公司，也经由制片人和制片公司找到了富有艺术水准的大导演，这使电影不至于夭折；电影投拍后，又遇上疫情困扰，影片拍拍停停，在一百五十多天的制作时间中停摆八十余天，其间工作协调、资金保障、人员安排等因疫情而起的投资增加、风险放大、延期完工等不可把控的因素，皆因英皇公司的坚持运作与梁琳的统筹规划，使电影不至于中止。"制片人本身不仅要懂投资，也要懂艺术，还要了解文化动态，管理资金的合理分配，参与各个部门的工作，安排宣发营销，提早设计后产品开发等。"[1]《悬崖之上》的成功面世，再一次证明了制片公司与制片人制度在电影产业运作中的关键作用。

2. 作者"服膺"与资方、团队"让步"的双向奔赴

与熟悉的团队再次合作，和与英皇公司的初次合作，张艺谋与他的合作对象之间一方面保持着齐心合力追求极致的统一性，另一方面也保持着很强的分寸感，互相给予对方充分的自由度。正因如此，《悬崖之上》保持了作者风格，也具备工业水准，呈现出和谐圆融而又极致精美的艺术美感。

团队方面，张艺谋与其中摄影、美术、音乐、声音、剪辑等成员的合作已经算得上是长年累月了。就摄影指导赵小丁来说，自2001年《英雄》起，与张艺谋的合作已经逾20年，长时间多部影片的磨合已经使他与导演之间形成了很好的默契，建立起充分的信任感。而在以往的采访中[2]，除了"默契"之外，赵小丁经常提起的关键词还有"信任"与"分寸感"，提供安全感，把握分寸感，都是产业链条中必要的团队精神。

［1］陈旭光：《观念变革与制片管理机制创新——改革开放40年中国电影产业拓展的两个重要驱动力》，《行政管理改革》2018年第12期。

［2］采访见赵小丁、曹颋、吉亚太：《不想走那些走过的路 电影〈影〉摄影指导赵小丁访谈》，《北京电影学院学报》2018年第6期；赵小丁、陈刚、刘佚伦：《一次好莱坞标准化工业体系下的国际合作——电影〈长城〉摄影指导赵小丁访谈》，《当代电影》2017年第4期；程樯：《谍战片的视觉呈现与影像表达——与赵小丁谈〈悬崖之上〉的摄影创作》，《电影艺术》2021年第3期。

信任与分寸不只是团队成员面对张艺谋时恪守的界限，更是张艺谋与他的顶尖团队多年来合作中身体力行的准则。作为一个具有绝对话语权的导演，张艺谋被公认为能听得进去所有人的意见。他是作为团队的一员，合作流程中的一个环节，而非只强调自身要求的独裁者。这是导演中心与工业制作的协调与合拍。多位团队成员之前都曾讲述过跟张艺谋合作的过程：导演针对部分特殊情况提前要求，其余人员提交预案与导演沟通后各自行动，在具体的分工工作中张艺谋并不会事事干涉，"抓大放小"，尊重分工专业性与遵守流程是这个"顶配天团"能与之合作至今的首要原因。

与此同时，虽是初次合作，英皇也给予了张艺谋极大的尊重，保证了他的创作自由，使该电影不至于成为一部丧失独特艺术美感的资本绑架之作。"导演和制片人要有共同目标，全程我们都要保持在这条道路上不跑偏，需要我们彼此有很深的理解和信任基础"，基于这种认知，梁琳坚持制片公司要把握的是前期的沟通，而"一旦开机，就一定要以导演为主，不遗余力地支持及满足导演"[1]。我们看到，在《悬崖之上》的"观众期待看点"关键词中（见表2），"张艺谋导演风格"是观众们想要去影院观看这部电影的前三因素之一。在尽量保证导演创作自由度的情况下，《悬崖之上》留住了一部分追随张艺谋艺术审美风格的核心观众，也满足了鉴赏趣味日益提高的泛众的格调要求，使得影片的高定位、高标准优势得以彰显。这一制片人把控下的"导演自主权"，一定程度上迎合了电影工业美学要求的品牌战略，即"张艺谋电影"作为品牌保证。这一战略的采用，首先体现出制片环节对忠实受众群体的精确定位与有效满足，其次也为后期宣发环节中围绕"张艺谋作品"推动热搜打好了基础。另外，追随导演而来的观影群体，有对张艺谋多数电影的深入了解，也大部分拥有鉴赏影视的文化与美学基础，他们的观影感受，在影片的点映环节为正面口碑的积累打下了良好的基础，他们的解读也对后期观众走进影院做了知识铺垫。类型投产与导演风格的抉择，以及围绕这两点展开的制作与宣发，是遵循电影工业美学顶层设计与规划的良好示范。

[1] 黑白文娱专访：《英皇电影梁琳：冰天雪地中做美学，张艺谋把〈悬崖之上〉做到了极致》，2021年8月3日，新浪科技（https://tech.sina.com.cn/roll/2020-08-03/doc-iivhvpwx8856120.shtml?cre=tianyi&mod=pcpager_news&loc=23&r=9&rfunc=31&tj=none&tr=9）。

表2 《悬崖之上》观众期待看点占比[1]

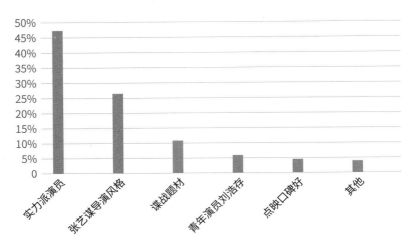

3. 顶尖团队高标准工业生产，精心雕琢影像质感

作为中国式大片的探路人，张艺谋在工业化制作的水准上屡有突破。从单纯讲求奇观场面到如今兼顾故事讲述与讲述故事的方式，从讲究重工业大成本到如今在制片公司统筹下合理利用有效成本提高影片的整体质量，他在《悬崖之上》里已经完成了经由工业而达成工业美学的成熟融合。

首先，《悬崖之上》的剧本打磨、场景搭建、风雪效果、光线选择、服装设计，都是符合电影工业美学高标准生产要求的。《悬崖之上》拥有一个会聚了全勇先、赵小丁、赵楠、陈敏正、郑斗、王星会、李永一等专业人才的队伍，他们分别奉献了第34届中国电影金鸡奖最佳故事奖提名的剧本作品、第15届亚洲电影大奖最佳剪接奖的剪辑作品、第34届中国电影金鸡奖最佳摄影和第13届澳门国际电影节最佳摄影奖的摄影作品；为电影提供了两小时内的三千多个精品镜头、极致真实的风声雪声子弹声；他们在山西大同搭建再现20世纪30年代哈尔滨中央大街的城市街景，缝制了1500余件戏服……这些优秀的专业人员都与张艺谋有不止一次的合作经验，他们熟谙张艺谋的美学要求和工作流程，能够快而准地投入各自的分工中，才能在疫情期间时断时续的艰苦拍摄中，保障七十多天的实际工期准备工作充足，无任何后顾之忧；他们的高度专业精神，也使

[1] 梁嘉烈：《史上最热闹五一档，内容、观众、营销都变了》，2021年5月1日，镜像娱乐（https://36kr.com/p/1204677439621760）。

得电影呈现出历史的真实质感，从细节方面加强故事的可信度，并最终合力完成了张艺谋又一次的影像视听美学系统的更新，呈现出全方位、高水准的影像质感。

其次，"电影作品没有体现出影视技术的硬件水平以及生产系统的和谐，不具备显著的拍摄硬件与软件难度，就很难说具有电影工业美学"[1]。在张艺谋的影像之路上，从未缺席的除了顶尖团队，还有国际前沿的摄影仪器与数字技术。F35、CineAlta、Red Weapon、Alexa65等摄影机器，DI、CG等制作技术早就融入他的拍摄之中，并一次次率先引进，探索更新；DIT部门在《悬崖之上》的质量保证上一直发挥着作用，纪录片《极》对这个部门以及它所掌控下的监控现场也给了不少的场景。

张艺谋的团队强调技术对于环境、气氛的生成作用，但更强调让技术生产出来的环境与气氛更加贴合故事，更能把观众带入故事之中。他们要求用四台具备原生2500度的高感光度的索尼威尼斯全画幅摄影机同时在场开机的高标准配置，也注意GoPro、Action等潮流运动摄影器材给电影带来的新表现；他们要求"雪一直下"，使用自然降雪与人工降雪相结合的手段；他们强调自然光，也强调skypanel电脑编程调整光线带给室内戏的流动光感；但是如此大手笔、重制作，并没有在观影的时候给观众带来视觉刺激与故事感受被迫剥离的体验。比如电影中的白色戏服与白色手套都经过手工染灰，我方人员的大衣都经过砂纸打磨；再比如一处在车内通过车窗一角注视街景的镜头，一闪而过，却因为降雪稀疏，通过人工辅助补足了绵密紧凑的雪线。诸多细节做到了极致，但给人的感觉一切都浑然天成，甚至不少人评价为"极简视听"。这代表张艺谋与他的团队在工业制作上的成熟。他们很好地掌握了主次与平衡，"电影的工业性（技术与生产体系）是在帮助电影的艺术性更好地呈现自身"，科技是"锦上添花"与"好上加好"，需要有效控制，将其用作补偿而不可喧宾夺主。

其实对于张艺谋来说，这部电影在投资方面的中小成本显然使他有一定的"戴着镣铐跳舞"的局限。根据资料，因为东北天气过于寒冷不利于机器开动与电力布线，《悬崖之上》中的哈尔滨中央大街、亚细亚影院、马迭尔宾馆等场地都是在山西大同搭建完成的，建筑面积超过三万多平方米。对场景真实度的追求几乎贯穿于张艺谋导演生涯的始终，之前数部大片都尽量避开数字绘景、绿幕拍照，这部电影依然如此。为此他启用了中国电影制作环节中并不多见的概念设计师，对哈尔滨的历史时间与历史空间进行再造，保障了电影文化空间的有效展现。然而限于预算，张艺谋也避开了之前搭建城池、

[1] 陈林侠：《"电影工业美学"的学理、现实依据及其愿景》，《艺术百家》2020年第2期。

图5　亚细亚影院门外景象

制造道具必须穷尽工力的做法，整个街景除了宾馆内部、药房内部与书店内部完整搭建起来，其他沿街建筑都只装修了门面，内里空置以节约成本。另外，两组人马相会在车上时，火车的动效也采用了室内模拟来完成。有限的资金、精力用于打磨电影叙事必需的剧本与环境，而不是盲目造景，这也恰恰是工业化制作合理统筹、加强有效转化的一个侧面证明。

4. 中影发行三轮万场点映，助力口碑破圈"想看"逆袭

在2021年的五一档期，《悬崖之上》的票房表现着实不弱。它创造了中国电影五一档期悬疑片的单日票房纪录、五一档期动作片的单日票房纪录，以及这两个类型电影在五一档期的累计票房纪录，也曾经连续十三天获得单日票房冠军。这与发行公司的专业推进是分不开的。

中影发行是《悬崖之上》的主投主控方之一。在这部影片的发行方面，它们的方针基本可以被概括为"先声夺人"。2019年的末尾进组拍摄，之后遭遇疫情停摆，2020年7月恢复赶工制作。就在此时，中影发行已经筹备完成了宣发团队的具体架构，根据疫情期间的宣传条件、影院复工回暖后的市场现状，以及影片主题的主旋律倾向，确定了初期的发行方案与工作方向。2020年8月，影片依然处于制作期，在北京国际电影节影片推荐会上，中影发行又将它作为2021年要推出的重点项目进行了隆重的介绍与推荐，《悬崖之上》的第一场宣传战，在尚未完成时就已经先行在业内打响名声。

2021年4月4日，影片的制作团队与投资方、发行方确定档期，定档4月30日。中影

发行此时开始针对建党100周年的时间点进行主旋律主题的宣传，短短时间内《悬崖之上》"致敬牺牲""最后一颗子弹留给自己"的主题，已经深入主流观众心中。

然而在上映之前，档期局势突然变化，发行方也及时做出首轮调研，发现在同期影片竞争之下观众分流严重，市场转化度不高，"想看"数据更是落于人后。于是中影发行再次果断行动，决定先行点映，《悬崖之上》成为2021年五一档期13部电影中唯一一部发起点映的电影。2021年4月14日影片拿到公映许可证，中影发行准备好可以有效发起点映活动的影院，发送了硬盘资料及完成物料。四天后，首轮电影启动400余场，吸引两万余名观众，"想看"指数随后缓缓上升。在此情况下中影发行及时复盘总结经验教训，收集影院经理与首轮观众的反馈意见，随后推出第二轮2500场点映和第三轮4000场点映，遍布全国近40个城市，投放满足中国巨幕与CINITY、IMAX等高放映要求的版本。三轮点映过后，"猫眼""淘票票"等平台的"想看"数据逆袭上扬累计至32万，单日增长成为档期第一，在后期票房转化中圈定了不小的基数，预先锁定了千万票房。并且，基于影片高标准的艺术保障，中影在4月19日，也就是即将上映的前半个月推动中国电影评论学会、《当代电影》杂志社共同举办了《悬崖之上》观摩研讨会，一大批专业学者的褒奖引动了专业艺术工作者与专业相关师生的观影期待，成为影片口碑发酵的主力军。

先期成立团队跟进发行，先期调研掌握市场，先期发起三轮首映，"先声夺人"策略之下，中影公司在《悬崖之上》正式上映之前，就为它积累下超过86%的正面评价，这为在五一档期激烈竞争下观影群体一再下跌的电影创造了逆势上升的基础。中影发行由此认为"平台数据分析是市场预判的一种依据来源"[1]，背后正是电影工业体系内专业分析、大局掌控、调整及时的优势。

5."主题"主流媒体发声，"类型"联动新媒体增量

诚然，《悬崖之上》是一部将主旋律与商业结合得非常好的电影，但就观众来说，主旋律电影与商业电影并非拥有完全重合的观影群体。于是，综观《悬崖之上》上映之前与上映之初的物料投放，可以发现他们觉察到了观众的受众差别，并且进行了有针对性的分阶段分众化营销。具体来说，在电影拍摄期间至上映之前，电影的宣传定位聚焦于类型打造与对商业片观众的吸引，主题词多为"谍战""喋血""谍城生死局"；到电

[1] 中影发行：《中影发行如何托举五一档〈悬崖之上〉〈扫黑·决战〉的两次逆袭？》，2021年5月18日，腾讯网（https://xw.qq.com/amphtml/20210518A0DSFW00?ivk_sa=1024320u）。

影定档后，恰逢建党百年，物料投放与主题宣传开始向"致敬牺牲""最后一颗子弹留给自己""天亮了就好了""深陷绝境心向黎明""无名英雄牺牲换黎明"等主旋律方向靠拢。也就是在电影上映前后，营销实际上分成"谍战"与"献礼"两个方向，用以吸引两种需求的潜在观众。

（1）主旋律主题借势主流媒体

与两个营销方向对应的是，"谍战"与"献礼"两个方向在媒体选择上也出现了分流。与"献礼"有关的话题，引动了人民网、央视新闻、北京日报、人民资讯、中国青年报、中国新闻网、央视网、光明网、中央纪委国家监委网站等近百家主流媒体的报道，曝光量在他们推动的"家国情怀向""无名英雄向"宣传中突破百亿；同时，各地、各领域的政务号也对这一主题进行史实解读与延展的关联裂变再生产，"向死而生"成为各地大中专院校与市区、区县、街道各级党政部门与党支部将电影视为红色资源，组织群体观看的主要原因。

（2）微博"热搜"成为主阵地

"谍战"方向的媒体联动则以百度和微博为主。虽然也属于新媒体营销，但宣传路线上偏于保守，总体上试图在噱头炒作、虚假宣传与流量热度之外，找到精诚制作、突破重围的出路。百度平台的重点是贴吧与问答，涉及娱乐与军事方面的跨界"解密"。相较百度而言，微博凭借演员长文与接续热搜为电影热度出力不少，转换效果更为出色。所以，我们可以将该电影在微博上的表现作为重点分析对象。

在电影开启提前点映、正式上映之前，"悬崖之上口碑"作为热搜话题就迎来28万的关注，提前四天的良好时机，非常有利于促使观众将它选为五一档期的重点观影对象；此后在五一假期（1—3日）三天内，《悬崖之上》连续11次登上微博热搜榜（见表3）。短期多次话题不断，接续出现在微博用户的视野中，为电影打下了不错的观众基础。尤其值得关注的是微博热搜的话题中心词，通过整理《悬崖之上》定档至今的热搜话题，可以发现该电影的造势几乎走了一条异常"质朴"的路线。这大概与英皇方面项目发展人员仍然坚持"演技好就是最好的流量"的认知有相当关系。总体来说，围绕该电影的热搜话题大体可以概括为"于和伟倪大红围观张译拍电刑戏""张译演技"等围绕演员演技与类型奇观的话题、"泪点""细节""获奖"甚至包括大手笔搭景成为旅游拍照地这一类围绕制作匠心与诚意的话题，以及张宪臣告别角色和王郁致敬母亲一类从演员体验出发解读电影的话题。搜索得知，这些热搜在榜上的排名并不好，比之流量、CP、颜值等当下流行话题来说并无优势，但在榜时间相对较长。与此后很长一段时间

灯塔专业版显示的"想看"群体增长和票房累加相对照的话，能发现"热搜"与"想看"呈现一定程度的正相关。另外，除了以上提及的带有官方导向性质的严肃话题之外，观众自发发掘的"周乙职场PUA老金"话题配合短视频剪辑传播，后来一度为电影在年轻受众群体中的传播打开新局面。

表3 关于《悬崖之上》的微博热搜历史记录[1]

热搜话题	在热搜榜时长	关注热度	上榜日期
#张艺谋悬崖之上定档#	255分钟	583346	2021.3.23
#悬崖之上口碑#	125分钟	286706	2021.4.25
#如果你是悬崖之上的特工#	1分钟	945846	2021.4.30
#悬崖之上泪点#	70分钟	288200	2021.5.1
#悬崖之上票房破亿#	132分钟	352021	2021.5.1
#悬崖之上票房破2亿#	126分钟	239675	2021.5.2
#悬崖之上细节#	62分钟	240212	2021.5.2
#于和伟倪大红围观张译拍电刑戏#	145分钟	992085	2021.5.2
#悬崖之上票房破3亿#	109分钟	231747	2021.5.3
#真实的悬崖之上#	133分钟	336330	2021.5.3
#张译发长文纪念张宪臣#	176分钟	522842	2021.5.3
#秦海璐入行20年第一次拍打戏#	185分钟	895694	2021.5.3
#刘浩存饰演的小兰#	679分钟	866865	2021.5.3
#张译演技#	13分钟	274061	2021.5.3
#秦海璐母亲节致敬王郁#	45分钟	357346	2021.5.9
#悬崖之上建筑原型成游客打卡地#	31分钟	373991	2021.5.12
#悬崖之上#	59分钟	267974	2021.5.20
#周深北影节献唱悬崖之上#	37分钟	217449	2021.9.29
#悬崖之上代表内地角逐奥斯卡#	101分钟	234904	2021.11.10
#悬崖之上金鸡奖最佳摄影#	22分钟	242348	2021.12.30
#张译金鸡奖最佳男主角#	482分钟	634520	2021.12.31

[1] 以上数据来源于微博热搜索引擎，检索时间2022年2月10日。

（3）"新主流"下沉宣发进入新平台

网络营销方面，除主流媒体与微博、百度之外，《悬崖之上》对短视频平台如抖音、B站其实也有一定程度的关注，有一定的营销举措和物料投放。甚至相较于同档期竞品电影《你的婚礼》将抖音作为主要营销阵地，发布140多个短视频"病毒式下沉宣发"来说，《悬崖之上》也并不显弱，对于一部新主流电影来说，这种大规模、年轻化的短视频营销探索比较难得。

《悬崖之上》的抖音营销，凭借张艺谋一人之身已经成就高光时刻：张艺谋首次尝试连线了六位抖音的头部创作者，围绕《悬崖之上》展开对谈，这一举措使他的抖音直播在线收看人数直接突破140万，登顶2021年非春节档直播观看人数第一。此外，抖音也迎来了《悬崖之上》官方号的入驻，根据平台数据显示，官方号在抖音发布作品共133个，获赞"1000万+"，话题播放量累计近14亿。对于英皇电影来说，该公司其实自2019年开始就与抖音联合开启了"视界计划"的品牌蓄势和宣发资源合作，力图通过双屏联动的方式打造影视宣发的新渠道。

B站方面，依然是张艺谋亲自出马，联动数位知名UP主展开电影创作的聊天对话，在标榜艺术性追求的小站引来巨大关注。另外，张艺谋将《悬崖之上》的幕后纪录片也搬上B站，收获了500多万的播放量。这部纪录片与《极》的严肃纪实大不相同，"舌尖上的悬崖""悬崖上的时尚"等分集主题充满年轻化的特质，又专注于更详细的幕后工种工序解说，从趣味性与专业性方面都与B站气氛非常合拍。连线直播与纪录片播映之后，B站又推出"于和伟周乙眼神细节""周乙目睹张宪臣赴刑场"等内容，优质短视频不断诞生，并短时间内被弹幕填满。

主流媒体的领航带动，与短微平台的发酵狂欢，《悬崖之上》在营销方面是全面而不笼统的。加上破10亿元票房时的"土味"庆典，这部电影几乎尝试了现下电影营销能够使用的所有方式和渠道，仅在宣发一途就实现了新主流电影主导意识形态、大众消费心理与商业资本逻辑之间的平衡与互利。

（二）善始，也要善终：《悬崖之上》的制宣发问题反思

1."长尾不长"与英皇的保守性"二八策略"的局限

知其然而用之，知其不足而改之。尽管优点不少，但《悬崖之上》的上映盛期比之春节档的数部影片来说，明显是比较短的。凭借前期点映的口碑，上映六天冲破6亿元，也就是从当天开始"想看"人数明显下跌，票房增速放缓。从6亿元到11亿元，经历23

天。档期结束对票房增长有一定影响不可否认,但豆瓣评分从7.8起步,上映后不升反降,跌落至7.6,不能不说对影片的后期观影产生了一些负面作用。尤其是翻查五一假期结束后的豆瓣舆论环境与微博观后短评,一边倒的"失望"已经全面覆盖之前的好评。在这些"失望"的人群中,因"主旋律"而来的观众对影片隐秘交代的细节设置没有看懂者有之,因"谍战"而来的观众对故事虎头蛇尾却强调"黎明"的口号化觉得没有尽兴者有之,分圈层营销、分主题与类型的双线营销在这时显现出了它的弊端。但是,前期以口碑舆论破圈的营销发行方在此时却体现出消极处理、顺其自然的状态,不见任何解答疑难、破除误区、维护口碑的行动。虎头蛇尾的网络营销与管理,显然对影片后期的票房、评分都产生了不利的影响。

英皇对其投资的电影有一个资金与时间的分配政策,他们自己称为"二八定律"。具体来说,是把80%的时间花费在电影前期,敲定剧本,设计实操方案。以《悬崖之上》来说,仅仅剧本方面就经过了交付张艺谋以前的半年讨论,和交付张艺谋之后又近一年的探讨打磨。一定程度上,二八定律是保障匠心制作和顺利推进的优秀策略,但对于影片后期的宣发维护来说,20%左右的时间精力显然在目前的市场环境中是绝对不够的。发行方面,从《悬崖之上》后期的综合物料投放数量与短视频推播的数据上看,宣传营销方面明显呈现窘迫之态,仅仅位列"五一档新片猫眼平台物料营销效果TOP10"之最后一名;宣传方面,《悬崖之上》的口碑不升反降也给英皇电影的"二八"模式敲响了警钟。自媒体时代的口碑是一把双刃剑,电影票房自口碑兴,也可以因口碑亡,这需要投发方对在映影片做持续的跟进和维护。

2. 档期预测错误,"抢冷门"反遭12部电影围堵

在非建党纪念日与国庆档期上映献礼电影,在英皇电影的小成本、旧渠道宣发方式下,《悬崖之上》能够成为张艺谋票房最高的电影实属惊喜。但是,与其他影片拉开巨大的"想看"差距和差一点出现的票房危机,也确实令人警醒。

五一档期一直处于中国电影几大档期影响力的末流,少有出现国产重量级票房黑马的现象。2021年的五一档期有一定的特殊之处:一是五一假期从三天短假终于升级为五天小长假,人们抽出时间去影院的时间被延长;二是当年的春节档十分火爆且影响力绵延时间较久,加上观众因疫情留守过年去影院消费较多,导致春节后至五一期间成了一个观众去影院激情不足、新电影也上线不多的冷淡期。基于此,《悬崖之上》的发行方在认为同档期只有三四部电影的情况下,将档期定在了五一期间。如果真如当时预测只有少数影片竞争的话,该影片的优势几乎是一骑绝尘的。然而出乎意料的是,短短的

五一档期集中上映了13部电影，观众被大大分流，票房神话未能如期出现。另外，发行方忽视的另一个问题是，春节期间原地滞留的观众，势必会在疫情稍缓的五一假期补偿性探亲或出行，假期的延长不等同于观影人次的增加。

通过灯塔的专业数据来看，该影片的"想看"人群基本覆盖了全年龄段，且不分性别，但对于实际走进影院消费的人群来说，"想看"与"看"之间的转化存在不小的差距。这正是《悬崖之上》与五一档期的另一个不合之处："五一"期间的观众，根据多方数据，其实是以"尚未踏上社会劳动岗位的人"居多的。这也是近些年五一期间多上映爱情片与文艺片的主要因素。也正因如此，同档期的《你的婚礼》成为《悬崖之上》的最大对手，从"想看"到票房增长，都与《悬崖之上》分庭抗礼。基于这一点，《悬崖之上》的宣传方向与档期之间再次出现了裂隙。以宣传导向看，"牺牲"显然适合于建党庆典与国庆期间，呼应纪念，以致献礼，才能更好地以主题精神召唤观众，吸引一大批以情怀为目的的消费对象；"谍战"类型根据以往经验，也是在年末年初更能吸引目标群体。综合来说，作为一部主旋律电影与谍战类型的电影，《悬崖之上》需要的是有情怀、善推理的观众，显然五一档的主力观众群体并不能很好地满足这两个条件。定档后又遭遇《速度与激情9》的强势挤压，根据犀牛娱乐、电影情报处、票房探照灯、拓普数据等预测机构的判断，该电影的票房收入会在4.5亿元至6.8亿元之间，影片特质与档期配合的考量正是其中的重要因素。电影最终的票房接近12亿元已经是意外之喜，但档期选择依然是一系列新主流电影的发行机构需要仔细考量的问题。

五、全案整合评估

"谨以此片献给心向黎明、舍生忘死的革命先辈们。"总体来说，献礼意识当先，民间共鸣充盈，传奇谍战走向人伦叙事的温暖，且有视听盛宴满足眼耳需求，精彩叙事夺人心神，加上工业制作与专业营销的助力与保障，诸多优点最终使得《悬崖之上》开创出口碑与票房的良好局面。

然而尽管《悬崖之上》体现了张艺谋对电影艺术的极致追求，但很遗憾这并不能成为一部极致之作。有人评价说"这是一部优秀的谍战电影，但并不是一部优秀的张艺谋电影"，此话与其说是苛刻，不如说是对张艺谋超越局限再上层楼的更高期待，也是对电影问题的一些侧面反映。诚然，这部电影是有些瑕疵的。例如，在细节的铺垫上，张

艺谋讲究不多着墨，然而简洁与隐晦的程度显然不能使仅仅一刷消费的大部分观众领会到，致使观影评价中低分反馈大部分源于"漏洞百出""逻辑缺失"，这固然是导演基于风格与节奏的需要进行了取舍与裁夺，但另一方面也能反映出在大众需求与艺术追求的平衡上，张艺谋仍然有所偏重而不能两全。再如，在城市风貌的营造上，除"雪一直下"与俄国风情之外，张艺谋的哈尔滨与其他城市并未有明显区别。哈尔滨诚然是一个空间，但遗憾的是张艺谋的哈尔滨不足以成为一个电影意义上的空间，除了附加的饮食或方言等因素之外，几乎辨不清东北与其他北方城市的区别。对于曾以地理空间的形塑而闻名的张艺谋来说，这不能不说是一种退步或者遗憾。

除却"空间"之外，电影对于"时间"的塑造同样无力。在电影中除了四人小组历尽磨难之外，处处歌舞升平，街道整洁，俨然有盛世安宁之相。电影序幕中交代的"十四年间屠戮""这片饱经风霜的土地"等，在街景生活掠影中全然无迹可寻。郭松民将此悖异称为张艺谋展现了一个"橱窗满洲国"，电影中的不谐之处可见一斑。再有，在电影上映最初几天，网络评论几乎是清一色的称赞，而后期则众口一词倒向批判，使得口碑呈现出高开低走，甚至高分回落的现象，实在是非常可惜。究其原因，是前期诸多专业影迷参与点映，对电影的明暗叙事信息都能良好接收，而后期大众消费者在出现信息接收损耗的情况下，基于网络的高度期待受挫，情绪出现逆反。这不是电影本身与导演本人的问题，但恰恰是我国电影在工业美学时代依然没能解决的弊端：以物料投放与微博热搜来看，营销团队是有相当专业水准的，但是恰恰在电影销售的后续服务上缺席，没能跟进处理，不能善始善终，成为影响后期票房与后期口碑的致命缺憾。

《悬崖之上》的分众营销也是值得分析的案例。分众投放不同物料带来了更广泛的观影群体；但另一方面，怀抱不同消费目的的用户的观影感受差异也造成了电影后期的口碑下跌。这是新主流大片常见的营销陷阱，也正是我们研究此类电影产业与市场策略的意义。

六、结语：电影作者、中国故事与电影工业美学时代

张艺谋的《悬崖之上》，破开谍战类型的牢笼将底牌坦白于观众之前，制造了以"人性"代替"政治性"的契机，并以民间叙事"离合"巧妙譬喻勾连家国战乱，影剧之间多重致敬与互文，家国情怀与浪漫摹写成就了张艺谋风格下独特的整体的革命历史

景观。无论对于献礼,还是对于谍战,这部电影均属成功之作。

"忙者自促,执爱前行。"屹立影坛数十年的张艺谋依然在坚持热爱与创新的初衷。数十年间,他在商业与艺术、工业生产与作者表达的多重选择之间也历经了兜兜转转,有过传奇成就,也有过口碑惨败,但近些年明显有了在商业与艺术、工业制作与作者风格的来回转圜中的自如与从容。一方面,极致的创新思维、艺术审美和细节把控使《悬崖之上》仍然是一部典型的张艺谋作品;另一方面,对于效果呈现的追求使张艺谋从未离开工业化的生产优势。这样一个具有代表性的多面手,交上了一份博采众长的优秀答卷,所以对于本案的分析,于艺术、主题、工业、产业均有值得深思总结之处。

此外,后冷战时代的谍战电影,应当被看作我国主流意识形态构型与中国故事讲述中的一种文化事件,必然需要满足时代经纬、国族精神与艺术水准的多重指标。肩挑国家重大形象艺术构建重任十余年的张艺谋早已浸淫其中。于是,探讨《悬崖之上》的优劣得失,意在探讨中国当代主旋律电影与商业类型化之间越来越紧密的关联,这不仅仅有利于寻找"中国故事"的最优讲述方式和传播方式,也有助于辐照参考用以解决中国当代电影在民族化回归与工业化诉求环境下如何发展的紧急命题。

(刘强、乔慧)

附录:《悬崖之上》导演访谈

采访者:曹岩(北京师范大学艺术与传媒学院戏剧与影视学博士研究生)
受访者:张艺谋(导演)

曹岩:导演您好,《悬崖之上》是您的首部谍战题材作品,这次创作的出发点是什么?在什么时间动念拍摄一部谍战类型影片?这部电影可以说是商业属性和文艺属性兼备,您如何看待这部作品在您电影作品谱系中的位置?

张艺谋:其实我对自己的创作没有定向也没有刻意安排,选择剧本都是随机的,偶

然的机会公司拿来《悬崖之上》这个剧本，我看完剧本之后觉得还不错，基础非常好，就觉得自己应该把它拍出来，然后就和全勇先一同开始改剧本，对其中的很多内容进行调整。

我没有刻意去想这是自己的第一部谍战片，其实作为电影大国，我们的谍战类型电影很稀缺，谍战电视剧还有一些。我的确也没有尝试过这种类型，虽然我很爱看这一类型和题材。我希望以《悬崖之上》开启一些新的探索，让谍战类型影片创作更多元化一些，想把《悬崖之上》拍得有特色。剧本修改了大约半年时间，电影才开拍。

应该说《悬崖之上》是我创作生涯中很特殊的一部电影。首先它是我的第一部谍战片，在建党百年之际，我们正好完成这样一部作品。它歌颂的是隐秘阵线上的无名英雄，他们的舍生取义、出生入死，还有奉献、牺牲、热血，我觉得很有感染力。我想通过这部作品聚焦和展现这些人，展现他们的家国情怀。

很多观众在看完点映之后的反应也超过了我的想象，他们不仅仅是讨论一部电影的好和坏，还有很多延展的想法，他们看到这部电影是对过去那些英雄的歌颂，正如他们所说，今天的岁月静好是因为有许许多多人负重前行。我在网上看到许多这样的议论，很感动。一部电影原来可以产生这样大的力量，尤其是让很多年轻人有这样的感受，我很高兴做了一件有意义的事情。

曹岩：《悬崖之上》用两小时完成了很多谍战题材电视剧三四十集的叙事任务，您在叙事上是如何考虑的？尤其是影片在叙事展开后很快就亮明了主人公身份，几乎是在"桌面明牌"的局面下推进的，作为谍战剧出人意料，暗着来容易，明着来很难，然而有意思的是，这么做虽然不"烧脑"，但却始终令人感受到很强的"紧张感"，您如何在两小时中把控影片节奏？

张艺谋：这部电影对我来说也是一个很大的学习和提高，虽然现在我算是一个资深导演了，但实际上还是一个学生。我自己始终觉得，电影是要拍到老、学到老，当然人也应该是这样的。

这种类型的电影尤其是群像戏的电影，比较难把控的就是节奏，情节要化为无形。情节抓人还不能光抖包袱，有很多包袱对于现在网络时代的观众来说早就不新鲜了。不能说有包袱，电影就好看了，而是要把东西敞开，不管有没有包袱，有没有反转，都要吸引观众看下去。我在想观众到底关注什么，其实他们关注人物、细节、生死和爱恨。我们能不能做到和他们共情？这是对导演和创作者的考验，其实需要做很多功课的。

我们电影宣传时总把"希望观众喜欢"挂在嘴边,而我深知让观众喜欢是如何难,因为今天的观众都是年轻观众,他们见多识广,甚至有些人自己就是导演,其中很多人都具备导演素质,拍的短视频都非常精彩,也会自己做很多声音和画面的尝试,在世界精品电影的教育和熏陶下,他们对国产电影的看法、要求是很高的。观众希望看到优秀的国产电影,他们希望看到中国电影能走向世界。电影的每一分钟、每一秒钟都要设计好,不能冷场。首先故事不能冷场,从头看到最后都不能冷场,文戏不能慢,节奏要紧张,还要揪着人。谍战是"高概念",是"强戏剧",它大量的反转和人物的命运都需要让观众猜不到,需要让观众跟进,所以它首先是要以情节取胜,在情节取胜的基础之上,人物点到为止。

曹岩:林海雪原、冰城雪国,《悬崖之上》120多分钟的时间里,除了少数的内景,"雪一直下"是一个核心视觉符号,这在世界电影史中也不多见,给我留下了非常深刻的印象。即便一些内景,也通过人物衣服上的雪、窗外的雪等,延续、强化了这个核心视觉符号,这和影片其他的视觉化元素一起,包括20世纪30年代哈尔滨城市的视觉还原等,有效实现了类型化影片视觉化体系的建构,您在这方面是如何考虑的?

张艺谋:这个剧本决定了影像需要这种凛冽的风格。我们制定了一个雪境的氛围,我觉得它凛冽又富有深意。很多颜色是黑的,包括人也是在黑白之间行走,在刀刃上行走。谍战片就得是这种风格,才觉得比较酷。

雪一直下,非常有诗意。我觉得很有意思,有一种飞扬的感觉在里边。我对这种影像特别迷恋。我们就用最新的环保技术完成了"雪一直下"。这也要做很多的功课,真雪与假雪怎么配合使用,还要去研究光线、镜头角度、镜头焦距,以及雪跟人物的疏密关系。也算是一个创造吧,世界电影史上雪一直下的电影不多,《悬崖之上》算一部。雪成为美学层面的一种支撑,用冷酷与寒冷衬托热血、衬托信仰。

曹岩:造型是您一贯所擅长的,在美学上追求极致的形式感是您的个人艺术特色之一,我个人感觉这部影片获得超高评分的一个重要原因,也是成功之处在于,形式感没有凌驾于故事和叙事之上,形成了高度的有机统一。您在此次创作中,如何处理形式与内容的辩证关系?

张艺谋:我们一直坚持故事优先,故事是根本,故事中含有丰富的情节和人物,用省略的方法、用减法让每个人物更为立体,让群像戏方方面面都恰到好处,让观众始

终跟着故事走。一定要把故事讲好,所有的事情都可以为它让路,所有的事情都为它服务,就让一个强烈的戏剧本体和人物本体成为主角。

曹岩:每次创作都是新的出发,通过《悬崖之上》这部影片的创作,您最想完成的是哪个维度的探索?对于中国故事的讲述,您是否有新的心得体会?您如何在国家级重大活动创作与电影创作中找到连接点?

张艺谋:今天处于好的时代,有好的市场,有热情的观众。我个人感觉,现在年轻观众对中国电影、国产电影的兴趣是远远大于对外国电影的。电影强国最终是看作品,只有好作品才有巨大的影响力,我们已经做到了有"高原",但还要有"高峰",而且要高峰迭起,要峰连峰,这才是电影强国,其实这是一代一代电影人的任务。怎么让视觉成为重要的吸引力,把文化展示出来,许多东西在创作上是一脉相通的,所以我其实很愿意去琢磨这些共通的东西,愿意去同时尝试。

(节选自《〈悬崖之上〉:"群像叙事"的谍战片新探索——张艺谋访谈》,原载于《电影艺术》2021年第3期)

2021年
中国影响力电影分析案例四

《刺杀小说家》
A Writer's Odyssey

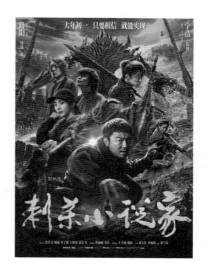

一、基本信息

类型：动作 / 奇幻 / 冒险
片长：130 分钟
色彩：彩色
票房：10.35 亿元
上映时间：2021 年 2 月 12 日
评分：豆瓣 6.5 分、猫眼 8.6 分、IMDb6.6 分

二、主创与宣发信息

导演：路阳
编剧：陈舒、禹扬、秦海燕、路阳
主演：雷佳音、董子健、杨幂、于和伟、郭京飞
监制：宁浩、王红卫
制片人：张宁、万娟
执行制片人：赵阳、李笑楠、唐莹、丁添、朱小

出品人：傅斌星、张宁、李捷、讲武生
联合出品人：孙喆一、赵李君、郑志昊、王建军、孙来贵、陈岩、郭帆、饶晓志、张军、程涛、陈晓华
技术 / 特效总监：徐建
艺术总监：李淼
摄影总监：韩淇名
音乐总监：于飞
声音指导：王钢
发行公司：华策影业（天津）有限公司、上海淘票票影视文化有限公司、天津猫眼微影文化传播有限公司、上海电影股份有限公司、中国电影股份有限公司、北京电影发行分公司、中国数字电影发展（北京）有限公司、United Entertainment Partners
出品公司：华策影业（上海）有限公司、北京自由酷鲸影业有限公司、上海阿里巴巴影业有限公司、霍尔果斯聚合影联文化传媒有限公司、融创未来文化娱乐（北京）有限公司、之升（上海）影业有限公司、天津猫眼微影文化传播有限公司、优酷电影有限公司

双重世界的寓言、影游融合的动向

——《刺杀小说家》分析

一、前言

《刺杀小说家》改编自东北作家双雪涛的同名短篇小说。路阳导演的改编稍作增删，大致仍符合原著内容。影片讲述了一个具有魔幻现实主义色彩的故事：苦寻女儿五年的父亲关宁（雷佳音饰）受雇于人，刺杀小说家路空文（董子健饰）。

影片于2016年立项，集合了雷佳音、董子健、于和伟、杨幂等颇有票房号召力的演员，采用尖端的视效、特效技术，最终进入2021年的春节档，接受电影市场的检验。《刺杀小说家》是春节档排名第三的影片，凭借10.35亿元的成绩跻身2021年的年度票房榜前十之列。但是，对于影片的突破性与大制作来说，票房表现属于中规中矩。

总结市场反馈与典型评价，《刺杀小说家》令观众惊喜的亮点，在于双重世界的新颖设定，以及能与好莱坞高概念影片一较高下的视觉特效；但是它的缺点同样明显，两个世界与双线叙事的架构，压缩了对主旨的铺叙，使得留白过多，人物的抉择显得生涩突兀。由于以上原因，《刺杀小说家》的口碑呈两极化分布。能产生观影"爽感"的观众，侧目于"在网文和现实之间闪转腾挪""令人直起鸡皮疙瘩"的画面效果，或是体悟到原著"独到的隐喻价值"；不喜者则称剧情"不知所云"，单个世界的故事"仍是老套的二元对立"，红甲武士有"强行人物弧光"[1]之嫌。

学界反馈更能把握影片的诗意核心——对创作纯粹性的思索，并对其予以极大褒扬。陈旭光称其为"一部具有哲学气质、'作者'风格和'寓言化'隐喻表意特征的电

[1] 以上关于电影《刺杀小说家》的评论摘自"豆瓣""猫眼"等网络平台。

影",潜藏着"对现实与虚拟的关系、艺术本质或'元电影'的思考"[1],是一个意蕴生动、丰富的文本。陈宇指出,影片的最大形式特征是采用"元叙事的叙事手法","在叙事中自觉地暴露或呈现第二层叙事的虚构过程"[2],追求一种古典主义的电影观念。孙承健肯定故事架构的创新,影片将"武侠元素代入一种时空交错的奇幻化情境之中",两个世界"互为因果的冲突关系"取代了"江湖争雄的传统主题"[3]。段婕认为,影片投射出创作者对自我的表达、反思,是一段"关于叙述的叙述"的"元叙事文本"[4]。

从电影工业美学角度看,《刺杀小说家》体现了路阳导演作为"体制内作者"[5]的追求,"制作过程中贯彻严谨严格的工业化程序,亦符合中国电影工业化方向",古风场景、异世界武士的精彩打斗,都体现了"中国电影人打磨精品的职业品德和敬业精神"[6]。创作团队兼顾了特效呈现、营销宣发以及导演自身的叙事功底,使得这部"要素极其复杂的电影拥有了很高的完成度","产业性和专业价值"[7]要优于同档期的《唐人街探案3》与《你好,李焕英》。在商业水准的基础上,影片仍能做到"叙事手法上的积极革新、思想主题上的人文情怀、造型艺术上的审美突破",是一次"高概念电影文学化变体的积极实验"[8]。概言之,它体现出极高的电影工业美学价值,呈现出"行业顶级标准制作出的奇幻影像","用想象力的表达开掘出更高更远的创作空间"[9]。但是,由于影片追求复杂的文学化叙事,而非用简单易懂的商业故事,求得观影群体的最大公约数,因此它也依然未能成为春节档内一部现象级的影片。

《刺杀小说家》与路阳导演的创作经历一脉相承,既有突破又有延续。他尊重创作规律,用稳扎稳打的成绩,逐渐赢得市场与投资者信任。根据路阳导演过往的创作访谈,他在漫画中长大,心怀江湖与武侠的梦。从《盲人电影院》(2010)到《绣春刀》

[1] 陈旭光:《〈刺杀小说家〉的双重世界:"作者性"、寓言化与工业美学建构》,《电影艺术》2021年第2期。
[2] 陈宇:《爆款电影的产生逻辑——兼评电影〈刺杀小说家〉》,《当代电影》2021年第3期。
[3] 路阳、孙承健:《〈刺杀小说家〉:蕴藏于沉着、理性中的锐利之气——路阳访谈》,《电影艺术》2021年第2期。
[4] 段婕:《〈刺杀小说家〉的奇幻风格、元叙述文本与游戏性写实主义》,《电影评介》2021年第6期。
[5] "体制内作者"概念由北京大学艺术学院教授陈旭光提出,指中国新力量导演逐渐适应"中国电影产业化改革进程与商业化浪潮",较为具有"产业化生存"的商业自觉意识,创作实践贴合"制片人中心制"与"导演中心制",能较为成熟地结合导演才华与产业诉求,称为"体制内作者"。参见李卉、陈旭光:《论新力量导演的产业化生存——中国电影导演"新力量"系列研究》,《未来传播》2021年第28期。
[6] 陈旭光:《〈刺杀小说家〉的双重世界:"作者性"、寓言化与工业美学建构》,《电影艺术》2021年第2期。
[7] 陈宇:《爆款电影的产生逻辑——兼评电影〈刺杀小说家〉》,《当代电影》2021年第3期。
[8] 孟可:《〈刺杀小说家〉一次高概念电影的文学化实验》,《中国文艺家》2021年第9期。
[9] 段婕:《〈刺杀小说家〉的奇幻风格、元叙述文本与游戏性写实主义》,《电影评介》2021年第6期。

（2014）、《绣春刀Ⅱ：修罗战场》（2017），他都擅长聚焦小人物的人文关怀视角，同时又用对历史、政治的隐喻唤起观众的思考。《绣春刀》系列讲述明朝晚期挣扎于政治旋涡的锦衣卫，这种文人气质延续至《刺杀小说家》中，即使是架空的异世界，依然存在看不见的江湖，以及中国武侠电影里重情重义的价值导向。

综上，对比国内电影行业深耕想象力消费美学的同类型影片，《刺杀小说家》得到的赞誉是多方位的，这既来源于创作团队在剧作策略、美学价值与视效技术方面的雕琢，也有赖于一套理性科学、工业化的创作流程，更在于把握住了新时代的文化动向，贴合新审美，反映新现实。因而，《刺杀小说家》在魔幻、玄幻类的想象力消费题材中具有开创性意义，"它的工业化程度和技术探索、现实与虚拟的双重叙事、现实与异世界交织的奇幻美学，融合电影、小说、游戏、动漫、网络等多媒介的想象力消费"[1]，甚至能将中国电影的层次拔高一度。

二、剧作策略

《刺杀小说家》的想象力特色在于从人物到叙事，都贯彻着"双生"的结构。双生类角色在侠客气质或"子报父仇"的命运上实现重叠，使角色产生双重的身份认知，配合现实世纪与异世界的境况差异，突出个人理想与现实之间的错位。平行结构的设置压缩了叙事空间，使得部分情节的发展或转折有突兀之感。但瑕不掩瑜，《刺杀小说家》的剧作结构依然是新奇独特的。

（一）情节结构：互为因果的双线结构

两个世界中的叙事驱动力不同，因而情节发展的方向及节奏也不同。在现实世界中，父亲关宁为了寻找丢失的女儿小橘子，接下大企业家李沐的任务，在屠灵的监督下刺杀小说家，随后发现小说家的创作与现实世界之间具有奇妙的"共生性"关联，态度转为保护小说家。而在小说家所营造的异世界中，少年空文杀死老僧后，意外成为黑甲的宿主，空文前往皇都，决意推翻赤发鬼及其手下的红甲大军对百姓的铁血压制，他与孤儿小橘子建立起战友般的感情。

[1] 陈旭光：《〈刺杀小说家〉的双重世界："作者性"、寓言化与工业美学建构》，《电影艺术》2021年第2期。

首先，从影片的叙事线索来看，两个世界分别展开了两条叙事线，现实世界是"刺杀"，而异世界则是"弑神"。《刺杀小说家》在现实、虚拟两个时空中展开两个任务，并且它们的互动推动叙事发展（见表1）。《刺杀小说家》中两个世界的因果关系呈现出彼此嵌套的复杂结构，推动剧情产生关键性进展的因素往往来自另一个世界。随着互动深入，两个世界的发展线索逐渐交汇在一起。此外，影片用亲情与友情来支撑起叙事主线。在两个世界中，亲情、友情两条感情线的发展演进具有一致性。例如，关宁对小说家的帮助，在异世界中，红甲武士也成为"弑神"之战里的援军，帮助少年空文杀死赤发鬼。

表1 《刺杀小说家》剧情大纲

		内容	时间点	故事线	作用
开端/相识	开端	关宁为寻女拦截人贩子。异世界里，少年空文与黑甲登场。	第1～17分钟	亲情线开始。	情节点1：人物出场。
	对抗	李沐与屠灵派关宁刺杀小说家路空文。关宁与小说家初相遇。	第17～27分钟	友情线开始。	情节点2：激励事件，设置关宁的刺杀动机。
	结局	少年空文游离皇都并目睹攻城之战。屠灵催促关宁加快刺杀。	第27～45分钟	亲情线、友情线停滞。	情节点3：第一幕终点。
对抗/刺杀	开端	小说家对关宁倾吐心事。异世界里小橘子、红甲出场，白翰坊追逐戏。	第45～58分钟	友情线发展，亲情线停滞。	铺垫小说家角色心迹。
	对抗	关宁刺杀未遂，被小橘子的歌引走，从人贩子口中得知小橘子噩耗。少年空文与小橘子被围困。	第58～75分钟	亲情线与友情线均跌到谷底。	情节点4：转折点，关宁失去执行刺杀任务的动机。
	结局	关宁与小说家在天台彼此宽慰，黑甲与少年空文合体，战胜暴民。	第75～85分钟	亲情线、友情线同时发展至小高潮。	高潮段落，展现人物及其命运的对抗、冲突。
结局/相助	开端	关宁保护小说家连载；少年空文与小橘子登上宫殿山；屠灵反抗李沐。	第85～90分钟	友情线发展，亲情线搁置。	揭露李沐与路父前史。
	对抗	关宁与屠灵抵挡李沐派来的异能者，小说家重伤昏迷。少年空文与赤发鬼大战，小橘子被吞。	第90～108分钟	友情线发展，亲情线搁置。	情节点5：至暗时刻，两个世界的主角都无力反击。

(续表)

		内容	时间点	故事线	作用
结局/相助	结局	关宁帮助小说家完成连载，李沐被捕，关宁重遇小橘子。红甲助少年空文杀死赤发鬼，救出小橘子。	第108～122分钟	友情线、亲情线同时发展至高潮。	高潮段落：主角力量爆发，战胜邪恶。情节点7：回归。主角得偿所愿。

《刺杀小说家》中的两个世界互为因果地推动对方的叙事进程，这属于剧作的精巧之处，但结合观众评论来看，这样紧凑、精巧的结构会牺牲深入阐释的空间。"复杂性与深刻性会得到提升"，"观众会在两条因果关系互不关联的叙事线上来回跳跃，对故事的沉浸不时被打断，自然也就抑制了情感的累积"[1]。首尾衔接的因果关系随着互动的层层深入而变得复杂，分散了主要的叙事动机。关宁与少年空文的叙事线索交汇，并在"弑神"之后同时得到解决，但影片涉及10个主要角色，当这些角色参与进"弑神"动作后，削弱了关宁与少年空文的主动性。

其次，影片在一个假定性的世界观中展开，而两个世界之间的互动性关联没有得到充分的交代，语焉不详的留白在文学中能带来令人遐想的余韵，但不符合《刺杀小说家》以复仇为动机的动作/玄幻小说。抛开用回忆蒙太奇来铺垫的亲情线，迅速发展、出现转折的友情线，会令观众感到略有突兀。根据布莱克·斯奈德《救猫咪：电影编剧宝典》中的剧情进展规则，"开场—铺垫—第二幕衔接点—中点—第三幕衔接点—结尾"是支撑起影片的数个最关键的情节点。但是，通过《刺杀小说家》的剧情大纲分析可知，"铺垫"部分与"第二幕衔接点"之后的B故事界限不明，主要由故事设定介绍、关宁与小说家的对话构成，使得观众心理体验上认为《刺杀小说家》的前半部分仅为漫长的铺叙。关宁与小说家的"至暗时刻"来得过于迟缓，只用45分钟来完成"中点"至"结尾"的部分，最终导致情节发展节奏前慢后快，造成了在剧情进展方面头重脚轻的问题。

此外，影片采用"双线叙事"的精巧结构，是以牺牲人物的立体性、情感的丰富性为代价的。在两个世界之间快速切换的叙事手法，使影片的框架具有独特性，也树立了具有想象力的世界设定，但不利于影片微观层面的情感铺垫。通过统计两个世界的场面次数与时长，可知异世界的片段平均只有10分钟，且往往在转折处戛然而止，便切回

[1] 陈宇：《爆款电影的产生逻辑——兼评电影〈刺杀小说家〉》，《当代电影》2021年第3期。

现实世界。一方面，它营造了扣人心弦的效果；但另一方面，观众需要耗费一定的观影精力，重新适应不同世界里的叙事进程。这直接导致观众将观影期待置于影片的奇幻框架上——宏大的世界观，期待着少年"以少胜多"、干脆利落地手刃赤发鬼，带来复仇的"爽感"。因此，观众期待着一场比烛龙坊攻城之战更波澜壮阔的"弑神"之战，或是期待赤发鬼被杀死之后，迎来崭新和平的异世界。但是，最终剧情节奏陡然加快，"弑神"之战被压缩为很小的片段，而"加特林炮""代表月亮消灭你"等戏谑桥段，更是弱化了战斗场面的激烈性与宏大性，令观众感到失望。

（二）人物塑造：寓言性的"侠""文"双生

第一，《刺杀小说家》的角色之间存在镜像关系，呈现出以双生为特征的人物关系结构，而人物之间的命运联动也来自这种关系特征。双生类角色在影视作品中常常出现，指两个人物命运之间存在大量偶然性的同步，并且冥冥中出现心灵感应。此类角色设置容易形成"双男/女主"的结构，两个主角常常存在于完全不同的时间、空间里，并最终完成他们的相遇。《刺杀小说家》在双线叙事结构的统领下，强化了主要角色之间的双生关系，注重在剪辑中加重角色之间的命运关联。这种互为倒影的结构出现在两个世界之间，也出现在单个世界内部。例如，小说中的少年空文与现实中的小说家（名为"路空文"）形成一种宿命性的关联，生命安全乃至人生目标都具有某种相似性。同样，在小说世界中的少年空文与黑甲也是同命运、共存亡的关系。

表2 《刺杀小说家》两个世界的人物关系对比图

世界的维度	主角1	主角2	反派	辅助角色	主角目标
异世界	少年空文（董子健）	黑甲（郭京飞）	赤发鬼（杨轶）	红甲武士（雷佳音）	杀死赤发鬼（杨轶）
现实世界	父亲关宁（雷佳音）	小说家（董子健）	李沐（于和伟）	屠灵（杨幂）	女儿小橘子（王圣迪）

双生类角色最需要处理好的细节，便是分辨最关键的主角及其任务，并且主角需要承担人物变化的弧光。在影片《刺杀小说家》中，异世界及"弑神"之举应该是影片最奇幻的部分，也是影片的核心所在。虽然它以流畅的剪辑与蒙太奇完成了两个世界之间的转换，但是现实世界的关宁与异世界里的空文，所拥有的人物动机，或说推动剧情进

展的能量是旗鼓相当的。加上两个世界所拥有的叙事比重、画面比例几乎一致,因此难以分清异世界的关键性。

第二,人物得到妥当的个性表达,演员的表演出色地烘托出影片情绪。《刺杀小说家》用隐蔽的方式来刻画人物的弧光,既塑造了一步步蜕变为"侠"的关宁,也塑造了富有哲学意蕴的少年空文。

雷佳音成功演绎了失女父亲的隐忍、潦倒与辛酸,他过往银幕形象所积累的明星气质也为这个角色平添了几分市井气。他"身不由己成了一种存在主义式的'被抛入'的存在,尽管出于道德底线的他屡屡哈姆雷特式地犹豫着杀还是不杀,但之后情节发生逆转,他不再仅仅寻找女儿,而是完成天赋正义使命"[1]。就是这样一个在现实中惘然失意的人成了侠。他为了寻找丢失的女儿,在六年里四处漂泊,拦截运载着被拐儿童的火车,惩戒人贩子。影

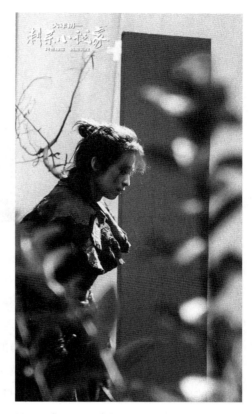

图1　一袭黑衣、只身复仇的少年空文

片以悲情的手法,逐步切断了关宁与世间的人的关联,他被迫告别断绝联系的妻子、被拐的女儿,这些都使他变成一个只为寻女目标而活的悲情人物。他从游离于社会关系外的"客",逐步在正义感的驱使下变为"侠"。

关宁的命运肖似中国古典中的侠客"干将莫邪"。干将、莫邪原指剑器,最早出现于《荀子·议兵篇》:"阖闾之干将、莫邪、钜阙、辟闾,此皆古之良剑也。"后来,西汉刘向的《列士传》《孝子传》中记载了这两把剑的传说,大致奠定了"干将铸剑—王杀干将—莫邪告知—赤鼻复仇—客来相助—釜中互咬—三头合葬"[2]的故事结构。影片对关宁的雕琢具有深刻性,清晰地展现了侠客类人物成长的轨迹。

[1]　陈旭光:《〈刺杀小说家〉的双重世界:"作者性"、寓言化与工业美学建构》,《电影艺术》2021年第2期。
[2]　沙婷:《难以走出的伦理迷宫——"干将莫邪"故事原型流变下的创新和固守》,《名作欣赏》2020年第32期。

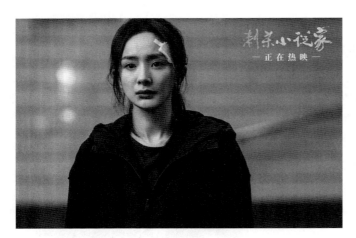

图 2 屠灵良心未泯，勘破李沐恩情的蒙蔽

如果说关宁身上具有江湖气息，那么从小说家到少年空文，董子健都将"空"的感觉演绎出来。小说家路空文是一个赢弱的角色，他心中埋有对父亲意外离世的遗憾不甘，却看不见江湖与仇敌，只能在小说《弑神》里寄托反抗命运的冲动。拂开双生角色与镜像结构的枝蔓，影片用两个世界里的人物讲述了十分朴素的故事——子报父仇。从鲁迅的《铸剑》到余华的《鲜血梅花》，再到《刺杀小说家》，虽然仍是中国传统复仇故事里的原型，但失去了强烈的动机，并且带来一种失落感。年轻的侠客对父辈风云迭起的江湖如雾里看花，终隔一层，既不懂恩怨，也因无仇可报而怅惘。

第三，《刺杀小说家》缺少对人物动机的合理化阐释。《刺杀小说家》虽以复仇为叙事动机，但复仇的理由并不充足。这一部分源自关宁恍惚的精神状态，另一部分源自少年空文的赢弱与无力感，正如黑甲武士的嘲笑："一介凡人，竟敢弑神？"在现实世界的小说家同样带有一股怅惘、茫然的气质，面对弑父仇人李沐也缺少决绝的态度。因此，主角最终的觉醒、反抗的心路历程，由于与人物气质相异而令观众感到仓促，使得影片所强调的"信念"稍显空泛。

三、美学分析

《刺杀小说家》导演及团队把控美学体系，创造出国产电影稀缺的东方奇幻美学。"《刺杀小说家》的想象力是有限度的，其想象力并不体现于异世界的超验性、虚拟化的程度上，而是体现于设置两个世界发生互文、镜像关系的文本创作的独特想象力上。"[1] 同时，它对异世界的雕琢是善于利用古典文化符号，用佛道传统再造中国式的玄幻意象。出现在后疫情时代春节档的《刺杀小说家》不吝于增加影片的娱乐性，吸收游戏的影像风格与叙事结构，深刻体现着影游融合对Z世代的审美塑造。"影游融合类电影的互动性、体验性、个人性等特性与疫情期间受众观影习惯的改变、后疫情时代受众审美/消费需求等相贴合"[2]，《刺杀小说家》恰到好处地仿造游戏体验，而片末由游戏亚文化属性造成的微妙"出戏感"，意味着拥有新审美的年轻观众已悄然登场。

（一）文化符号：佛道传统再造东方玄幻

《刺杀小说家》的创作团队建构了一个中西结合的美学世界，兼顾宏观与微观层面的文化符号设定。它创造了多种异质性文化元素融合的东方奇幻美学，是具有"后假定性"特色的想象力消费类影片的重要参考文本。"在想象力消费电影中，我们应该宽容甚至鼓励某些故事叙述或形象造型中对文化拼贴、融合及现实超越的追求。文化传达中的'折扣'、文化融合中的不和谐甚至文化的'错位''拼贴''时空穿越'在作为大众文化的电影艺术中都是有可能的。"[3]《刺杀小说家》基于现实想象异世界，其叙事内核与景观未脱离儒教、佛教与道教的文化范围。所有奇观化的想象都源自古今中外文化现象的拼贴，体现着独特的、现代性的想象力。

宏观上，创作团队立项之初便确立了异世界的中国风定位，将异世界的时代背景与东晋十六国对齐。《刺杀小说家》的美术设计由海口画时空传媒有限公司完成，他们注重挖掘东方绘画中求异、求险的美学流派，并借鉴西方奇幻的暗黑气质，从德国艺术家基弗与波兰画家贝克辛斯基处汲取灵感，建立起异世界孤独、萧索的哥特气质。此种风格贯彻全片。《刺杀小说家》从文本到气质都符合路阳对武侠、江湖世界等中国古典意象的一贯追求。异世界被笼罩在昏暗的冷色调之下，人迹罕至的郊外草木丰茂，植被

[1] 陈旭光：《〈刺杀小说家〉的双重世界："作者性"、寓言化与工业美学建构》，《电影艺术》2021年第2期。
[2] 陈旭光、张明浩：《论后疫情时代"影游融合"电影的新机遇与新空间》，《电影艺术》2020年第4期。
[3] 陈旭光：《电影想象力消费理论构想及与中国电影学派关系思辨》，《当代电影》2022年第1期。

与异形生物蓬勃生长，如洛水里的水怪翻起巨浪，使得漂泊的小船剧烈颠簸；而人口众多的冉凉国皇都，却是荒凉得寸草不生，尸横遍野，这里有鳞次栉比的云中城、怪石嶙峋的宫殿山。暗黑风格的异世界，也来自小说家略带残忍、血腥的创作倾向。影片中几个关键场景都是来自原著的撰写："久藏发现头顶的树上，好像结着什么东西，着实不小，被风一吹，摇摇晃晃。……那不是什么果实，而是一颗死人脑袋，头发披在颧骨上，眼睛睁着，琥珀一般死寂。……原来几乎路边的每棵树上，都有人头，相貌各异。年龄也大不相同，有的连眉毛都是白的，有的还是小孩子，张着的嘴里看得见牙洞，只是都睁着眼睛，发呆似的朝前方看着。"[1]

微观上，团队巧用佛教的造像传统、古代少数民族的衣饰及民俗来完成对异世界的建筑景观与人物形象的设计。经美术指导李淼介绍，团队遵照"一是熟悉的事物变得陌生；二是陌生的事物变得熟悉"[2]的思路来设计异世界的具体景物，从中国古代的画作与雕塑中寻找原型。例如，明代吴彬擅画形状奇怪的佛像人物，他的《十面灵璧图》里峥嵘嵯峨的太湖石，被借鉴为白翰坊中的奇石；《楞严廿五圆通佛像》里根须盘绕的老树，则在设计中一步步变作小橘子家的树亭雕塑。除此之外，屠城战役前的祭祀仪式充满宗教意味，这是来自东亚的民间习俗。再如，黑夜里升腾起飞的烛龙受启发于柬埔寨火龙；人们虔敬地运输赤发鬼像，则是模拟潮汕游神赛会里将神像请出寺庙游境的环节，百姓通过供奉香火来祈愿。

异世界的科技水平借自东晋十六国，武士服装则从唐代、宋代中吸取元素。寓意孔雀明王的孔雀花车，实际上是可以发出大量火焰箭的集群连弩式武器，用于攻城；以火力驱动的烛龙飞车是参照20世纪初的齐柏林飞艇，用竹篾编织骨架，薄羊皮做皮灯笼状的热气球，在夜空中御风游动。这些仅凭假定的原理与元素拼贴来完成的器物，并不符合历史或现实，却使异世界的奇观大大增色。

影片中的现实世界并非银幕外真正的现实世界，它包含一定的假定性，允许关宁等异能者存在，因此成功塑造带有魔幻现实主义气质的现实世界是叙事成功的前提。现实世界的剧情拍摄于自带赛博朋克气质的山城重庆，高楼与平地的转换使得都市具有层峦叠嶂的感觉。因此，影片很好地呈现出不同阶层的生活轨迹：一边是李沐等大资本家用高科技、大数据改变人们生活，描绘超现实的未来图景；另一边是潦倒的小说家走

[1] 双雪涛:《飞行家》,桂林:广西师范大学出版社2017年版,第250页。
[2] 李淼:《梦中的一座城:〈刺杀小说家〉的美术设计与制作》,《现代电影技术》2021年第4期。

图3　孔雀花车的设计图

图4　赤发鬼的民间造像

图5 《刺杀小说家》取景地重庆

过青石板搭建的老阶梯、充满年代感的游乐场，以及年久失修的图书馆。重庆巧妙地兼容了参差各异的生存状态，而老城区提供了一个可以酝酿故事的空间，令观众相信两个世界之间的裂痕存在于这个山城里。此外，影片中的现实世界笼罩着橙黄色的色调，天空常常宛如夕阳般呈玫瑰色，具有强烈的色彩对比，这种奇异的基调帮助两个世界之间的融合较为和谐。

（二）影游融合：Z世代的审美趋向

《刺杀小说家》呈现出符合影游融合美学特征的画面特效，也采用了环环相扣、闯关升级式的游戏化叙事，符合Z世代[1]的审美趋向。影游融合一般指电影与游戏两种艺术媒介在文化产品的内部与外部多个维度发生融合，而影游融合电影是"直接改编自游戏IP或在剧情中展现'玩游戏'情节的电影以及互动电影"。具体来看，影游融合的方式有"游戏IP改编、游戏规则叙事、游戏风格影像、游戏影像套嵌"[2]四种类型，一部影片内可出现多种融合类型。例如，《刺杀小说家》的叙事结构与游戏相似，部分情节场景融入了游戏元素，具有广义的游戏精神或游戏风格，贴合由新的媒介文化所塑造的

[1] Z世代：用来形容出生于1995年至2009年的人，他们成长于网络信息时代，适应数字信息技术、即时通信设备，又称"网生代"。
[2] 陈旭光、李典峰：《形态、记忆与中国电影的"游生代"》，《上海师范大学学报》2022年第2期。

网生代[1]观众。实际上，2021年春节档中出现了大量与游戏相关的电影，除了用游戏化视角表现异世界的《刺杀小说家》，还有背靠游戏IP《阴阳师》的《侍神令》，以及出现解密闯关类情节的《唐人街探案3》。新力量导演逐渐采取游戏化的思维，开拓新的影像美学。

首先，《刺杀小说家》的情节框架与游戏叙事相似度极高，剧作发展体现出"一种游戏性叙事结构，一种游戏闯关式的剧作推进"[2]。托马斯·埃尔赛塞与沃伦·巴克兰德指出数字时代的电影与游戏在叙事上相互借鉴，共用"数字叙事"（Digital Narrative）。他们主要从电影本体的角度论述其如何借鉴"连串的重复动作（累计积分并掌握规律）""不同等级的冒险""时间—空间变形""魔力变身与伪装""即时的奖励与惩罚（作为反馈）""速度""交互性"[3]七个游戏叙事要素，电影吸纳上述要素以增加观众的沉浸性。例如，"小说家—少年空文"的对位关系，暗示游戏角色是玩家的化身；而"现实世界—异世界"两个世界之间以数字蒙太奇的手法做切换，则呼应着游生代观众所熟悉的游戏体验。此外，导演路阳坦言游戏叙事与电影叙事在叙事框架上存在相通之处。正如影片英文名字 *A Writer's Odyssey*，《刺杀小说家》的游戏化叙事体现为对英雄叙事的遵从。英雄叙事又称单一叙事，为宗教与神学家约瑟夫·坎伯在《千面英雄》中提出的概念，分为三部分：启程、启蒙与回归。布莱克·斯奈德在《救猫咪：电影编剧宝典》中将之发展为代表电影剧作框架的三幕剧。

从人物设置来看，少年空文获得一把宝剑，并遇到了武功高强、寄生在他身上的黑甲。它既是同伴型的角色，同时也犹如游戏角色里的暗黑人格，在觉醒/触发后主角将变得十分强大。而小橘子则像是辅助型的同伴角色。三人组通过攻城之战大致了解云中城的现状及军事水平，随后经历了摆脱红甲追杀、烛龙坊群氓围困这两个关卡，战斗经验及同伴之间的默契越发升级，并在第二关"围困"中触发了少年空文与黑甲之间的双生关系，逐渐了解武力值的隐藏buff。最后，他们来到了地图的中心宫殿山，利用异世界里的规则（黑夜里的红甲士兵无法移动），另辟蹊径，到达终极BOSS的面前。

其次，《刺杀小说家》体现游戏影像嵌套，数字视效达成视觉上的游戏体验，表现

[1] 陈旭光、李卉：《论新力量导演的网络化生存——中国电影导演"新力量"系列研究之一》，《现代视听》2020年第8期。
[2] 陈旭光：《〈刺杀小说家〉的双重世界："作者性"、寓言化与工业美学建构》，《电影艺术》2021年第2期。
[3] Elsaesser T、Buckland W：*Studying Contemporary American Film: A Guide to Movie Analysis*，Bloomsbury Academic 2002，pp.162.

表3 《刺杀小说家》异世界的情节框架

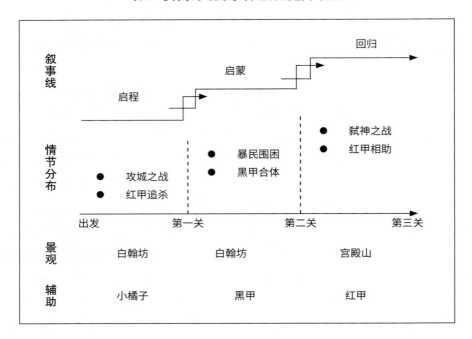

影游融合的新美学。"游戏迷可以看到大量游戏语言、意象,对游戏的'致敬',既表征了网生代导演的游戏化思维,也代表了影游融合的新趋势。"[1]路阳导演也赞同游戏与电影之间互融、互渗的趋势,称电影可以借鉴游戏与动画的表现力。"游戏毕竟提供了一种新的思路,它是一种很独特的镜头表现,与我们惯常讲故事的方式是不一样的。并且,所拍摄的内容也突破了我们惯常的认知,它与你匹配的就是打破了物理限制的拍摄手段。"[2]以《刺杀小说家》为例,技术团队用CGI技术完成实景与虚拟摄影的拼接,保证两个世界之间的流畅过渡,或是快速移动模拟游戏玩家的视角。例如,红甲、少年空文与小橘子在白翰坊的追逐戏,镜头呈现为第一人称类射击游戏的玩家视角,红甲则采用现实摄影机难以做到的高速转换视点,运镜跟随少年空文的前进动作而轻微地摇晃。

[1] 陈旭光:《〈刺杀小说家〉的双重世界:"作者性"、寓言化与工业美学建构》,《电影艺术》2021年第2期。
[2] 路阳、孙承健:《〈刺杀小说家〉:蕴藏于沉着、理性中的锐利之气——路阳访谈》,《电影艺术》2021年第2期。

游戏和电影首先在计算机内部即"在硬件层面发生数字融合",随后"电子游戏软件内生成的数字图像"[1]再构成影游融合类电影中的具有游戏风格的影像。这已经成为业界并不讳言的共用技术,游戏的拟真化技术为电影的数字拍摄提供了大量可供参考的经验与样本。这揭示了电影与游戏依赖于数字技术发展的共同命运。《刺杀小说家》特效总监徐建指出,中国虚拟拍摄与游戏引擎紧密结合,后者的发展水平也决定了虚拟拍摄的上限,并坦言"以目前国内电影制作团队对游戏引擎的掌握和使用经验来看,仅能承载预览的拍摄,却无法像工业光魔之于《曼达洛人》那样进行实时完成片的拍摄"[2],希望将来中国的游戏引擎可以承担虚拟制作的实时化需求。

《刺杀小说家》中出现大量典型的游戏风格影像,在打斗场景及动作设计的细部处理方面,出现对电子游戏经典情节的挪用与拼贴。这种融合不再局限于抽象、宏观的叙事结构,而是深入具体的情节、桥段,将游戏的经典IP元素作为令观众会心一笑的梗埋在影像中。这是影游融合类影片中强化游戏互动性的类型,以"'跨媒介视听融合'塑造出'游戏直播'式的银幕奇观"[3]。例如,影片《头号玩家》(2018)中"总共有150多个IP符号形象与致敬经典的桥段,这些形象与桥段或显而易见或被导演精心隐藏起来,引诱着观众去寻找,在影片中导演将之命名为找彩蛋游戏,观影的行为因此具有了一种游戏性"[4]。此类影片涉及的IP元素大多出自经典游戏、电影与动漫,与网生代、游生代观众共享文化记忆,契合他们的表达方式与社会身份定位。

而《刺杀小说家》中有大量的游戏梗。经陈旭光与李典峰总结,"屋顶跑酷"及对城市天际线的展现唤起《刺客信条》游戏玩家的记忆;"小橘子的笛音""拖斧飞奔和斩杀姿态"都体现了《血源诅咒》的游戏设计;少年空文对战赤发鬼时的"斩马腿",以及后者的格斗动作,分别来自游戏玩家熟悉的修脚梗与《街头霸王》中的豪鬼(Akuma)。这些设计表明路阳导演在电子游戏的潜移默化下,形成了独特的画面想象方式,"伴随电子游戏生长起来的一代游生代导演,其感知方式、创作观念和创作方式必将发生变化"[5],这是游戏对数字时代电影审美的一次重置。当然,《刺杀小说家》的影游融合服务于电影本位的经典叙事,弱化了游戏亚文化属性的表达,而这样的克制是

[1] 陈旭光、李典峰:《形态、记忆与中国电影的"游生代"》,《上海师范大学学报》2022年第2期。
[2] 徐建:《〈刺杀小说家〉:中国电影数字化工业流程的见证与实践》,《电影艺术》2021年第2期。
[3] 陈旭光、李黎明:《从〈头号玩家〉看影游深度融合的电影实践及其审美趋势》,《中国文艺评论》2018年第7期。
[4] 同上。
[5] 陈旭光、李典峰:《形态、记忆与中国电影的"游生代"》,《上海师范大学学报》2022年第2期。

有必要的。例如，片末的蓝火加特林冲锋炮强化了游戏迷与军事迷的受众指向，给普通观众带来一定的出戏感。

四、技术分析

"电影生产不止于导演、编剧，任何个人、环节都是电影生产系统或产业链条上的有机一环，必须互相制约、配合、协同才能保证系统运作的最优化，系统功能发挥的最大化。"[1]电影艺术是感性与理性结合的文艺作品，而电影行业的工作人员、研究学者在关注电影的诗意内核以外，还要留意它如何成功地捕捉、表现诗意。《刺杀小说家》的原著营造了一个浪漫、瑰丽的架空世界，路阳导演把握住这一核心，将之转换成刀光剑影的侠客江湖。但是作为商业电影，《刺杀小说家》最终呈现为一部大制作、重工业的高概念影片，涉及电影工业中拍摄、特效、演员协调等多个环节。它需要调用国内顶尖视效团队，完成对想象力消费美学的技术支撑；同时，用虚拟摄影与数字演员演绎超验性的、现实中不存在的类人生物。概言之，《刺杀小说家》中缥缈、诗意的异世界需要依靠理性、科学的制作流程与特效技术，才能成功地将想象力转化为银幕上的奇幻之境，而团队在工业制作方面的探索，也为中国电影行业积累了可贵的经验。

（一）视效技术：想象力消费美学的技术支撑

除去画面造型设计的文化概念，《刺杀小说家》依托于数字化视效技术（此处包括数字摄影、特效妆容与数字演员），才能完成出色的视效呈现。游戏领域的虚拟视角为电影提供启示，帮助其突破物理拍摄的限制，增强了空间景观的表现力，也在技术上支撑起影片的想象力消费美学。

《刺杀小说家》的同名原著风格偏向抽象写意，内含大量独白。千兵卫（关宁原型）精神恍惚，叙述并不连贯，时常跳跃性地落入对女儿的追忆；小说家对异世界的景观描写也仅有寥寥数语，单以"尚武"与"尚文"二字来点明烛龙坊与白翰坊的差异，或是以虚笔形容赤发鬼的形象。《刺杀小说家》的影视化代表着文学的想象力向影像的想

[1] 陈旭光：《论"电影工业美学"的现实由来、理论资源与体系建构》，《上海大学学报（社会科学版）》2019年第36期。

象力转变,这将激发艺术家与观众极大的创作激情与共鸣。但是,这将对影片的拍摄提出极高的要求:拍摄团队既需要将文字转化为具体的影像,也需要进行二次创作,填补原文本中由只言片语建立的架空世界。

导演路阳在筹备过程中,首先对《刺杀小说家》题材的奇幻做出定性。他认为:"我们要用足够的细节,扎实支撑起人物,包括他的诉求、欲望、行动、情绪。"[1]同样,摄影指导韩淇名指出,《刺杀小说家》延续了"导演一贯的人文情怀"与"想象力的无限膨胀"[2],但是最终还是要把握好异世界与现实世界的真实感问题,让影像真实生动,"要让观众相信这个故事,或者说愿意去相信这个故事"[3]。取材于现实的、有节制的想象,才有可能令观众接受、信服,进而产生共情。

影片发生在两个世界里,《刺杀小说家》中需要特效的戏份都完成于青岛东方影都影视产业园。该影视产业园引进了墨境天合、末那特效工作室与魅斯科技等视效团队。影片里总共有1700多个镜头涉及视效技术,耗时26个月,其中70%带有数字生物表演。占地2000平方米的5号棚成为承担数字生物表演的数字科技影棚。"这个最先进的数字科技影棚已具备动作捕捉系统、HMC面部捕捉头盔系统、虚拟拍摄系统、三维扫描系统、实时渲染系统、DIT系统、Witness摄像机系统七大部分综合服务能力,是目前全国功能最全面的数字化虚拟摄影棚。"[4]

《刺杀小说家》的创新性在于,在国产片中首次将虚拟拍摄、虚实结合拍摄、面部捕捉、动作捕捉、CG和现实中的实拍结合起来。影片最终呈现的特效水准不属于好莱坞的高概念大片。MORE VFX的技术总监、《刺杀小说家》的视效指导徐建曾言,《刺杀小说家》"比《流浪地球》要难很多很多"[5]。而数字灯光工程师孙文也说:"《刺杀小说家》的拍摄计划安排得很严谨科学,而且拍摄量也非常大,所以在一个棚拍摄的时候就要与灯光师配合,提前把接下来要拍的几个棚的数控系统预置好。"[6]

徐建坦言技术对拍摄成本的影响极大。虚拟拍摄分为预览的拍摄与实时完成片的拍摄两种,目前国内技术水准只能达到预览的拍摄。若是能采用实时化的虚拟拍摄,剪

[1] 王欣:《〈刺杀小说家〉青岛"质"造》,《走向世界》2021年第11期。
[2] 李丹:《现实与奇幻的交错——专访〈刺杀小说家〉摄影指导韩淇名》,《影视制作》2021年第27期。
[3] 同上。
[4] 王欣:《〈刺杀小说家〉青岛"质"造》,《走向世界》2021年第11期。
[5] 同上。
[6] 陈晨:《数字灯光系统在〈刺杀小说家〉〈坚如磐石〉等影片中的应用——专访数字灯光工程师孙文》,《影视制作》2019年第25期。

辑、声音、作曲等其他部门也可以同时开始制作，节省时间成本。幸运的是，在团队的努力下，《刺杀小说家》在拍摄过程中所面临的新挑战、新难题，都得到良好的解决。从视效技术的角度来看，这是一部充满诚意的工艺品。

（二）数字演员：类人生物的发展前景

路阳导演的创作团队与MORE VFX合作，使用后者开发的模拟非人生物的技术系统，通过建模来塑造数字角色。例如，黑甲是拥有较多戏份的数字角色，其动作、表情与声音，均由演员郭京飞与技术团队合力完成。其中，面部表情捕捉技术、前期预览虚拟拍摄与实拍阶段虚实合拍等先进技术，被整合进《刺杀小说家》的拍摄中，是国内真人电影中的创举。

《刺杀小说家》中70%的视效镜头带有数字生物表演。红甲、黑甲与赤发鬼的技术难度依次递增。红甲对应着现实中的关宁（雷佳音饰），该角色建模需要数据量大、精度高的解算量，建立盔甲与盔甲上的锁子甲。演员郭京飞同时担起老僧与黑甲的虚拟拍摄任务。老僧白发、秃头并且满面皱纹，这些都是由后期的特效妆容完成的。黑甲由一群流动的甲片组成，并且仅通过眼睛、声音来表达其桀骜不驯的个性，除了特效物理解算外，团队还需要研究并捕捉人的眼部如何传情达意。[1]大反派赤发鬼是半神半佛的巨型生物，足有15米高。团队先根据解剖学创建其肌肉骨骼图示，四肢的动捕数据是由两名演员共同完成的，以保证运动的节奏与力度一致。此外，它有一套经电脑渲染的表层皮肤，做到"94.8万个毛孔随着表情肌灵活运动，40万根发须丝丝分明"[2]。演员杨轶学习好莱坞数字角色的表演经验，为赤发鬼提供了丰富的面部表情，最终呈现在银幕时，赤发鬼在战斗中具有了愤怒、不屑、震惊等生动传神的表情。

为了支撑以上表演，特效公司MORE VFX使用了面部表情捕捉系统，同时"在身体的肌肉和皮肤解算上，视效团队选择使用ziva的解决方案，即先用ziva解算得到表皮缓存，同时配以一套由绑定和变形器驱动的表皮缓存"[3]。在借鉴国际同行Weta Digital的思路的前提下，自行测试出一套表现赤发鬼面部毛孔的系统。作为国内顶尖视效团队，他们代表着国内特效技术已经逐渐接近好莱坞，但是行业生态方面依然与好莱坞存在差异。

[1] 徐建：《〈刺杀小说家〉：中国电影数字化工业流程的见证与实践》，《电影艺术》2021年第2期。
[2] 王欣：《〈刺杀小说家〉青岛"质"造》，《走向世界》2021年第11期。
[3] 徐建：《〈刺杀小说家〉：中国电影数字化工业流程的见证与实践》，《电影艺术》2021年第2期。

影片中出现类人生物，意味着需要创造自然界中并不存在的音色。由于数字生物角色的音色需要进行后期处理，"经过量化总结，《刺杀小说家》的声音素材量超过以往任何一部影片，至少翻倍的计数"[1]。例如，少年空文等人进入宫殿山后，面对一大片沉睡的红甲大军，制作团队先单独提取"特殊声带振动位置来模拟红甲喘息"，再"叠加运用了一些符合空间感的音响音乐化环境素材"[2]，最后组合调制成特殊的、混合性的背景音，营造空旷、压抑又奇诡的声效。单个的数字生物角色更为复杂，需要用荆棘元素、血液元素、骨骼元素和生物元素四个方面的集合来完成。

关于数字演员的拍摄，路阳导演的制作团队设定了"所有工作前置"的原则，即在分镜头剧本的设计基础上，先完成动作捕捉设计，接着根据动捕数据完成虚拟拍摄。特效团队属国内顶尖水平，拍摄棚内一共设有120个全方位动捕摄像头。尽管如此，后期难度依然很高。"真人拍摄能结合炮头和演员的位置关系，根据经验移动摇炮。但虚拟拍摄现场没有演员作为参照物，摄影师只能通过看监视器来确定演员与摇炮之间的距离和位置变化。"[3]在长时间的反复对比中，确定演员与摇炮之间的方位与距离变化。

演员同样面临着虚拟拍摄的挑战。《刺杀小说家》涉及大量的动作戏，既包括虚拟角色单独的动作，也包括真人演员与他们之间的互动戏份。例如，少年空文所经历的三场打斗戏，都需要演员董子健与一个代替数字角色的圆球对戏。最终的"弑神"之战更是给团队提出了极大的技术难题，因为这场戏集中了少年空文、小橘子、黑甲、红甲武士与赤发鬼，其中仅有两个真人，并且赤发鬼体形巨大，涉及演员表演时的比例问题。视效公司首先用微缩模型与真人进行模拟，解决镜头设计的比例问题；其次用虚拟引擎配合现场的环移镜头拍摄，等比例放大，制造打斗时赤发鬼的运动感与压迫感。[4]团队将这场戏码视为突破现实经验且最具有想象的戏码，尽可能更加逼真，并具有视觉张力。《刺杀小说家》中真人与巨型数字生物之间的打斗戏，在国内属于开创先河之举，而团队的努力也将会为同题材影片积累经验。

[1] 刘晓莎、王钢：《现实与魔幻世界的"声"命——〈刺杀小说家〉声音设计细节探析》，《现代电影技术》2021年第5期。
[2] 同上。
[3] 李丹：《现实与奇幻的交错——专访〈刺杀小说家〉摄影指导韩淇名》，《影视制作》2021年第27期。
[4] 同上。

（三）流程管理：电影工业美学的启示

电影生产建基于以下四个要素的平衡：世界（现实世界或超验想象界）、创作者（导演与制片人）、作品形态（媒介形态与形式形态）以及观众（市场和受众）。其中，"制片人中心制"能与导演制衡，从电影的产业观念与工业观念出发，弱化感性体验，强化理性规范，使其符合市场规律。归根结底，电影生产应在艺术性与商业性、作者性与体制性之间寻找平衡点，导演的感性创作应该服从于集体创作。

《刺杀小说家》呈现出高水准的特效，在特效技术与数字演员的技术支撑以外，还依赖一套科学的、符合管理思维的制作流程。《刺杀小说家》的创作团队面临大量具体而微小的细节，需要做出符合逻辑的抉择，因此他们必须根据创作项目的完整周期来建立流程，并在随后的实际拍摄过程中对各个项目做出灵活的调整。业界只有经过长期自觉、自省的积累，在大量案例的沉淀下，才能摸索出一套兼顾技术与管理思维的实践经验，或是一套适合中国生产力与生产关系的、模块化的电影制作流程，使创作者可以根据不同的状况，寻求合适的解决方案。

在电影工业美学体系中，"'新力量'导演往往注重观众，尊重市场，善于利用互联网，善于跨媒介运营、跨媒介创作，或者可以说，他们的主体已经消散于媒介、影像、市场"[1]。除此之外，路阳导演在拍摄《刺杀小说家》时的工作，充分体现了新力量导演的"技术化生存""网络化生存""工业化生存"三种生存方式。[2]《刺杀小说家》涉及大量视效、特效的技术，需要导演与美术设计、特效团队等多方配合。根据《刺杀小说家》团队的映后总结，除主动学习技术原理的路阳导演外，制片人宁浩、技术总监徐建、摄影指导韩淇名、调色师张亘、数字灯光工程师孙文、声音设计刘晓莎与王钢等人都自觉支撑起相应的制作部分，并且具有一定的自主性。因此《刺杀小说家》是工业流程的集体产物。以特效制作为例，徐建认为《刺杀小说家》的"项目运作提供了一个充分的平台进行实践，以提升本土电影制作各环节工业化的能力和经验"[3]，项目的主创团队首先列出工序流程图，明晰各部门工作间的逻辑顺序。但是，好莱坞式的线性流程和

[1] 陈旭光：《新时代 新力量 新美学——当下"新力量"导演群体及其"工业美学"建构》，《当代电影》2018年第1期。

[2] 陈旭光对新力量导演的生存方式做出总结，他们置身于"媒介文化"革命的现实语境中，掌握新媒体视听艺术所要求的技术素养，遵从让导演К华服膺于产业链的"制片人中心制"，熟悉由网络"社群""部落"所构成的公共文化空间，因而称为"技术化生存""产业化生存""网络化生存"。详见陈旭光：《新时代 新力量 新美学——当下"新力量"导演群体及其"工业美学"建构》，《当代电影》2018年第1期。

[3] 徐建：《〈刺杀小说家〉：中国电影数字化工业流程的见证与实践》，《电影艺术》2021年第2期。

权责分工制度，不适合完全移植到国内，它将使工作节奏变得混乱、仓促。因此，团队尝试探索打乱重组各个步骤，以视效部门的全周期任务为中心构建了"数据及信息收集""动作捕捉与虚拟拍摄""现场拍摄与叙事结合拍摄"和"后期视效制作"[1]四个项目模块。它们之间呈现出非线性的网状形态，每个模块中的主创及部门承担特定工作，而他们在另一个模块中则重组新的工作关系。通过上述流程设计，各部门在不同模块中的任务具有连续性和逻辑完整性，在提升效率、保障沟通的同时，又能最大化地减少冗余与相应的时间金钱成本。

随着中国电影工业水准的提高，国内观众期待着越来越具有突破性、超验性的想象力消费类电影。而国内视效、特效行业仍未发展至成熟、稳定的状态，MORE VFX等特效公司稀缺得犹如凤毛麟角，毛孔系统、肌肉系统等多项特效技术还在摸索中，难以形成专业间互通有无、产生集群效应的行业生态。同时，影视特效公司营收欠佳，随之而来的便是游戏行业以高薪挖走技术人员，导致专业人才流失的问题。国内专注于想象力消费美学的视效大片，大多面临此类困境。《刺杀小说家》工业化的制作流程，充分体现了导演的"技术化生存""产业化生存"（尤其是"制片人中心制"）的合理性，也同样为学界内电影工业美学研究带来深刻的启示。

五、产业分析

根据电影工业美学的标准，一部合格的工业电影，在创新的世界观、优良的特效制作与高完成度的剧作以外，最终还应接受观众群体的检验，而这也是票房成败的关键。"在营销宣传发行上，电影工业美学则应该对受众、市场进行深入的调研分析，要细分受众市场，精准定位，更要进行全方位、多媒体的整合性营销。无论是新主流电影大片、'合家欢'电影，还是多种多样的类型电影，都必须把受众定位、档期选择、宣发策略等纳入电影的整体项目运作的战略性统筹之中。"[2]下面将从受众定位、档期选择与宣发策略三个角度，论述《刺杀小说家》的成功并探讨同类影片可能的成长空间。

[1] 徐建:《〈刺杀小说家〉：中国电影数字化工业流程的见证与实践》，《电影艺术》2021年第2期。
[2] 陈旭光:《论电影工业美学的大众文化维度》，《艺术评论》2020年第8期。

（一）档期与受众：春节档的大众文化路线

2021年春节档电影总票房为78.22亿元，比疫情前2019年的春节档增长32.47%，2021年2月单月票房累计达122.72亿元，比2019年2月的111.65亿元增长9.8%[1]，创下全球单一市场月度票房的最高纪录。但是，春节档也是一把双刃剑，一般为合家欢类喜剧片、好莱坞高概念大片式的动作片与爱情片扎堆，并形成激烈竞争。

2021年的春节档尤为特别。经过了因疫情而停摆的一年，观众乐于重新走进电影院，在喜气洋洋的氛围里接受心灵与视觉的慰藉，从中获得满足感和幸福感。因而，2021年的春节档更是万众瞩目，它有着《唐人街探案3》《紧急救援》《熊出没：狂野大陆》三部历经坎坷的2020年"旧片"与五部2021年"新片"。其中，《刺杀小说家》由华策影视主控，优酷电影等17家出品方联合投资，属于大投资、大制作的范畴。

然而，在《你好，李焕英》《唐人街探案3》这两部票房分别在50亿元左右的现象级影片的衬托下，《刺杀小说家》作为打磨五年，业界看来可比肩《流浪地球》的重型工业影片，最终成绩却显得略逊一筹。因此，笔者认为有必要从档期安排的角度，为《刺杀小说家》的遗憾做理性分析。

从宏观层面来看，《刺杀小说家》的作者气质与春节档的符合度并不高。春节档的观影氛围以亲情与喜乐为核心，并放大"常人之美"的吸引力，这一机制所鼓励的"不是一种超美学或者小众精英化、小圈子化的经典高雅的美学与文化，而是大众化，'平均的'，不那么鼓励和凸显个人风格的美学"[2]。《刺杀小说家》不同于典型的重工业影片，它表达着关于两个世界的创意与隐喻，拒绝抹去作者性的才华，坚持表达"'主体性'幻觉、'现代性'的焦虑"[3]，以凸显一种觉醒的主体性。尽管路阳导演的思维已无比贴合网生代观众，但是在春节档的严酷考验前，或者说对比另外两个头部影片，这种对主体性的压抑仍然显得不够。陈宇肯定《刺杀小说家》建立起具有虚拟现实、人生信念、政治隐喻等多重意涵的内容系统，但如此高的观赏门槛注定它难以成为"与主流情绪及价值观呼应，并且在趣味上能够与观众产生强烈共鸣"的"击穿了大众的阶级、文化区隔的超常传播作品"[4]。

[1] 数据来源：艺恩娱数（https://ys.endata.cn/DataMarket/BoxOffice）。
[2] 陈旭光：《论"电影工业美学"的现实由来、理论资源与体系建构》，《上海大学学报（社会科学版）》2019年第36期。
[3] 陈旭光：《新时代 新力量 新美学——当下"新力量"导演群体及其"工业美学"建构》，《当代电影》2018年第1期。
[4] 陈宇：《爆款电影的产生逻辑——兼评电影〈刺杀小说家〉》，《当代电影》2021年第3期。

具体到微观层面，《刺杀小说家》做到了类型叠合与创新，开创了具有东方气质的、结合影游融合美学的中国特色奇幻类影片，但是支撑起影片情感的叙事核心不足。虽然，《刺杀小说家》捕捉住了信念与抗争命运的叙事内核，也营造了振奋人心的大团圆结局，但从2021年春节档的票房反馈来看，商业电影应具有清晰的类型规划与鲜明的感情色彩。例如，合家欢类软科幻悲喜剧《你好，李焕英》延续着"亲情主线+穿越类型"的好莱坞叙事，在诙谐轻松的喜剧氛围里讲述两代人的精神沟通，让观众可以在疫情后的春节档里宣泄压抑已久的情感。喜剧侦探片《唐人街探案3》有"唐探宇宙"IP的热度加持。相较之下，《刺杀小说家》提供的是美学价值而非情感价值，更多的是镜像世界的设定与东方奇幻美学等想象力美学要点。

从大投资、大制作与大场面等特征来看，《刺杀小说家》与《流浪地球》有相似之处，但是二者所讲述的故事不同，情感的深度也不同。《刺杀小说家》敢于瞄准春节档，也部分来源于《流浪地球》的示范作用。后者以硬核科幻片创下票房纪录，开启中国的"科幻元年"，并打破春节档原来由轻喜剧、软科幻与合家欢类影片三分天下的电影格局，被学者预言将"深刻影响中国电影生产的格局"[1]。但是，《流浪地球》的情感气质符合春节档影片的需求，其叙事强化了温情内核，祭出亲情牌与大团圆结局。相较之下，《刺杀小说家》震撼有余而温情不足。

（二）宣发与口碑：互联网时代的网络批评

宣发与口碑始终是春节档票房大战的关键词之一。陈旭光曾经阐述过互联网时代"电影本体的消散"的现象，即电影的外部因素压倒了影片的本体因素，"话题性、时尚性、明星效应"对电影票房的支撑度，要远高于其"艺术、语言、形式"[2]的美学造诣。这体现出新时代电影营销的特征与发展方向。当下，电影处于"通过互联网宣传、众筹、票务、粉丝营销的'互联网+'时代"，或者说"全媒介时代"[3]，它既与层出不穷的新媒体争夺受众的目光，又在后者的帮助下渗入各个阶层的受众。电影的观赏与生存不再局限在电影院内，更存在于海报、电视、移动端等各个媒介与互联网所构筑的公共文化空间中。这不仅意味着电影的营销与口碑极为重要，而且暗示着公共文化空间中的观众赋权——营销将极为依赖网络批评。

[1] 陈旭光：《感知2019年春节档电影：表征与启示》，《电影评介》2019年第3期。
[2] 陈旭光：《电影批评：阐释与建构》，西安：陕西师范大学出版社2021年版，第270页。
[3] 同上。

《刺杀小说家》的主宣传公司黑马营销同时负责《刺杀小说家》与《唐人街探案3》的营销。影片营销在各个阶段各有特色：前期长线宣传；映前集中推高期待值；放映期间乘胜追击，扭转口碑；后期主创出场，稳住信心。但是，《刺杀小说家》的营销后期明显发力不足，无法追回由过高期待值造成的反噬与批评。

《刺杀小说家》在前期采取长线营销的布局手段。在上映前610天（大致处于2019年6月）曝光抓人眼球的手绘概念海报；在上映前85、81天（大致处于2020年11月下旬），团队逐步释出董子健、雷佳音的个人海报，并特别介绍郭京飞的特效妆造。营销之网铺展得足够长久而宽广，让路阳导演及主演的粉丝、双雪涛的书迷，以及网络文学、网络游戏爱好者保持长时间的期待。

上映前是团队营销的收网阶段，势头最猛。据猫眼专业版的数据显示，《刺杀小说家》团队共发起144个营销事件[1]，大部分集中在上映前三个月至一个月（62个）、上映前一个月（41个），在上映前甚至达到一天三至四条物料（预告及微博热搜）的营销密度。在宣传内容层面，在上映前媒体报道与各网络平台联合造势，突出"作者性""高燃爽片"等影片气质。路阳导演在春节前接受人民网、新华网、澎湃新闻、北青网、搜狐视频、《联合早报》等多家媒体的采访，传达对改编文本的选择及创作初心，突出特效水准的优势。报道文章均提前在春节前释出，文章的标题善于利用导演及明星的知名度来制造热度，出现如"杨幂很有力量感""杨幂打得凶也被打惨"等表述。2021年1月21日至25日，《刺杀小说家》的抖音账号在五天内共发布24条视频作品。2月6日，剧组举行"就地过年，朋友相聚"的宣传活动，"#董子健转手帕不小心打到杨幂#"词条登上当天微博热搜榜，浏览量2.8亿。2021年2月8日，抖音热点娱乐话题排行榜上出现"#《刺杀小说家》剧组有多凡尔赛#"词条。经过上述营销物料的密集投放，《刺杀小说家》成为2021年春节档最受期待的电影之一，上映前猫眼标记"想看"的人次超过50万，预售总票房超过5000万元，并在正式上映后5时13分内票房破1亿元，观影人次达262万，在春节当日票房历史上位列第十三名。

在放映阶段，由观众主导的网络批评与口碑更为重要。"电影票房越来越随着包括各大网站评分、影评人的评价成为观众选择进入电影院的参考值。"[2]《刺杀小说家》映后口碑呈两极分化，观众的态度不存在中间状态——喜欢者将它列为春节档第一位，

[1] 由于猫眼专业版的统计方式，主演杨幂的一些与《刺杀小说家》无关的新闻也会被统计入营销中，但此类案例较少，不影响营销数据的总体表现。

[2] 陈旭光、赵立诺：《2018：中国电影文化地形图》，《中国文艺评论》2019年第2期。

不喜欢者则大呼"无法理解"。此外,支持影片的观众大多为知识分子、学者或年轻人。国内问答与知识分享社区"知乎"出现"如何评价电影《刺杀小说家》""《刺杀小说家》为什么这么多差评""为什么我觉得《刺杀小说家》质量一般"等问题,回答帖子并非全然贬低,相反许多答主真心实意地为其辩护,解析剧情以填补剧情的留白处,称其为"春节档的遗珠";或是客观中肯地指出影片在叙事上的不足,为主创团队献策,呼吁观众正视《刺杀小说家》在中国电影市场中的突破,能"宽容地培育一株有缺点的幼苗"。

根据这一特点,《刺杀小说家》宣发团队更注重维系粉丝社群。微博平台的宣发优势是较完整的明星与粉丝生态,因此"电影刺杀小说家官微"转发素人粉丝与创作者的二次创作,如用小龙虾壳、木雕等材质做的红甲武士、小说家同款狐狸面具,或是主演及北极熊的漫画图、钢琴弹奏的影片主题曲等。官微的"大佬太强了""哽咽""流泪"等诙谐回复平易近人,路阳、郭帆两位导演甚至参与转发、调侃粉丝,引发深层互动效果。

尽管如此,宣发阵势在上映后也渐露疲态。上映前三个月内共103个营销事件,在上映后急减为33个营销事件。此外,由于《刺杀小说家》的营销与卖点局限在特效、人物形象与明星等方面,无法在春节档中突出重围并凝聚成破圈层的口碑效应。例如,与宣发走亲民路线、紧扣"亲情""怀旧"等情感内核的《你好,李焕英》相比,团队虽然释出雷佳音与王圣迪的"父女情"宣传视频,但营销重点依然是视觉效果,难以触发最广大观众的情感阀门。

(三)产业与定位:华策影业的IP构想

《刺杀小说家》的出品方为华策集团影业部(下文统称"华策影业")。它成立于2014年,背靠浙江省华策影视股份有限公司(下文统称"华策影视")。后者深耕电视剧,是国内最早上市的电视剧公司,被业界称为"电视剧第一股"。《刺杀小说家》的IP孵化过程展示了华策影业从参投到参与拍摄的深度转移,触及电影产业链中的研发、制作与宣传等环节。

陈旭光指出,电影工业美学体系建构关注文本内容层面、技术工业层面与生产机制层面,其中合理的生产机制应保证除了"重工业大片""头部影片"之外,还存在"大量中小成本类型电影,它们不一定是重工业,但是它们的运作机制、体制仍然要按

照'工业化'运行"[1]。《刺杀小说家》的拍摄也体现出华策影业对创作的深入布局。华策影业为路阳创立的北京自由酷鲸影业有限公司（下文统称"自由酷鲸"）注资4000万元人民币并成为其股东，开启华策影业对电影生产的垂直介入，代替早期参投项目的做法。两家公司签署投资协议，保证在未来八年内合作不低于16部影视剧，且确保华策影业拥有对它们的优先投资权。华策影业采取"721"的影视布局，"70%的中小体量商业片，20%像《刺杀小说家》这样的可系列化的工业片，以及10%偏试验性的新导演作品"[2]。

《刺杀小说家》既体现"制片人中心制"的制作流程，也体现出"剧本为王""创意为王"的艺术主张。当时，执掌华策影业的傅斌星牵头《刺杀小说家》项目，直接促成了路阳与双雪涛的联合。她找准华策影业的文化定位，深思熟虑地甄选优质剧本，签下双雪涛的小说版权。由于她对《绣春刀》有着深刻印象，在一次内部讨论中提议把公司储备版权的《刺杀小说家》交给路阳。路阳决定拍摄后，便邀请原著作者双雪涛与编剧禹扬、陈舒创作剧本大纲，从小说到剧本历经15个月的细致打磨。因此，傅斌星也对采访记者表示，《刺杀小说家》是"公司过去五年来最重要的产品"。由此可知，《刺杀小说家》的剧作故事是导演才华与出品人市场目光的一次成功联合。

《刺杀小说家》为华策影业带来的另一层商业价值在于IP系列的打造。因此，《刺杀小说家》投入大量成本打磨剧本与人物设定，体现高质量的IP定位，也有利于IP的进一步布局。与同类玄幻题材影片相比，《刺杀小说家》的想象力与奇幻美学带给中国观众以新鲜感。对比之下，《侍神令》改编自大热的游戏IP《阴阳师》，世界框架与人物原型都借鉴自日本小说梦忱貘的原著。他的《阴阳师》《沙门空海》都讲述了日本平安时代"百鬼夜行"的故事，涉及大量日本古典文化中对妖怪的记载。在《妖猫传》《晴雅集》等影片的铺垫下，本土观众对这一题材容易产生审美疲劳。由此可知，当下观众对想象力消费的期待，已从景观深入至新颖的叙事结构，不再满足于令人震撼的奇观化影像。《刺杀小说家》为想象力消费类影片提供了一个很好的榜样，在同样保证成功视效技术的前提下，提出了贴合当下中国文化动向的立意，并对叙事做出大胆创新。

路阳及傅斌星在改编双雪涛的原著时放大其魔幻主义特质，为人物增加了特异功能的设定，这些决策存在IP布局的考量。傅斌星坦言现实主义题材的票房天花板是可见

[1] 陈旭光：《新时代中国电影的"工业美学"：阐释与建构》，《浙江传媒学院学报》2018年第25期。
[2] 黄婷：《"影二代"接任华策影视总裁》，2022年1月11日，中国新闻网（https://www.chinanews.com.cn/yl/2022/01-11/9649484.shtml）。

的，而想象力丰富的奇幻、玄幻与魔幻类电影在中国电影的类型格局中拥有无限的潜能。《刺杀小说家》根植于本土基因的东方美学有利于打造中国IP。映前，在面对新华网采访时，路阳导演透露出对《刺杀小说家》的满意，称即将拍摄续集并开启"小说家宇宙"。接着，华策影业在2021年3月的映后发布会上，正式宣布"小说家宇宙"计划，包括对续集的预想，明确为之设立一个持续8～10年的长线IP计划。在影片上映后，围绕《刺杀小说家》的IP开发了30多种衍生品。例如，懒人便利店开发了《刺杀小说家》联名盲盒，并贩售小说家同款狐狸面具；服饰品牌Randomevent开发主创同款的棒球服、T恤与手环；由剧本杀IP孵化公司"一闪工作室"负责《刺杀小说家》项目的出品与发行。傅斌星更是提出前置进入IP衍生环节的战略，让衍生品反过来为下一步"小说家宇宙"的影片预热。

六、全案评估

《刺杀小说家》在中国重工业电影中具有开创性，它充分体现了路阳作为新力量导演所具有的"体制内作者"气质，表现出有节制的想象力。"电影对两个平行世界的创意架构、稳健清晰的叙事、层次丰富的隐喻寓言、作者性风格、理想主义光芒等，都汇聚成独特的艺术品格和丰厚的美学意蕴，让观众在享受视听震撼之余回味无穷。"[1]影片既讲述了一个具有理想主义色彩的故事，抒发了个性与诗意，又遵从科学理性的管理思维，在漫长的工业化流程中，踏踏实实地将超验的想象力落到实处，保证了商业票房的成功。

作为一部典型的"想象力消费类"视效大片，与其说《刺杀小说家》的想象力寓于宏大而瑰丽的奇幻景观，不如说是来自两个世界互为映射的假定性叙事结构。它在故事设定方面，借用东北新锐作家双雪涛的文学文本，使得影片以崭新的寓言性结构，在一众同为东方式玄幻的类型片中，凭借新奇的设定脱颖而出。《刺杀小说家》的所有奇幻故事，都是建立在一个涉及拐卖儿童、资本家控制网络舆论的现实世界之上，极富赛博朋克质感，而异世界与现实世界之间又并非完全独立，而是形成了一种寓言式的相互映照的关系，最终开启一个魔幻现实主义色彩的"小说家宇宙"。

[1] 陈旭光:《〈刺杀小说家〉的双重世界："作者性"、寓言化与工业美学建构》，《电影艺术》2021年第2期。

《刺杀小说家》为同类型的想象力美学类影片积累了实践方面的经验。它在美学价值、工业价值等方面都具有开创性。团队根据留白甚多的原著，逐步确立起建基于中国古典文化的美学体系，借用佛道传统来思考宗教，并且模仿古今中外具有雄奇、暗黑风格的绘画流派，将东方式的奇幻美学推向新的高峰。而且，影片的重要角色为类人生物，涉及颇多高难度的动作戏。它推动中国特效公司用新思路应对新挑战，用新方法解决新难题，用特效技术支撑起原著缥缈虚无的气质，并在实践应用中提出对数字演员的新要求，进一步开拓了类人生物的发展前景。

　　影片用重工业视效讲述诗意的、个人化的故事，再度论证了电影工业美学的启示性。集体化的创作思路、导演的"技术化生存"以及"制片人中心制"，对导演个人才华而言是成全而非束缚，它们可以让导演最优化地调配人力、物力资源，让作品用真诚打动更年轻的市场群体。《刺杀小说家》中壮阔的异世界想象，是团队进行模式化、工业化运作的成果，他们用理性的思维承接感性的想象，并最终创作出不输于好莱坞的奇幻想象。

七、结语

　　2021年春节档早已落幕，人们在回忆其盛况时，或许仍能想起《刺杀小说家》里惊鸿一瞥的异世界，少年在夕阳下许诺为父报仇、仗剑走上弑神之路的奇幻旅程，那是在中国传统文化里失落的侠客江湖，也是路阳导演献给知识分子的一份诚意，更是东方奇幻电影里不可抹去的一部里程碑之作。

<div style="text-align:right">（刘婉瑶）</div>

附录：《刺杀小说家》导演访谈

采访者：陈旭光（北京大学艺术学院教授、北大影视戏剧研究中心主任、"长江学者"）

受访者：路阳（《刺杀小说家》导演）

陈旭光：《刺杀小说家》中出现大量建基于想象力的虚幻元素，与现实主义相对立，我把它归纳为"想象力消费"电影。这一代年轻观众成长于互联网时代，与电子游戏接触也非常多，在虚拟、想象方面的消费需求非常大。所以我这几年一直在呼吁和提倡科幻、玄幻、魔幻和影游融合这几类"想象力消费"电影。我本来期待更为大胆、虚拟性更强的想象力，但现在看了《刺杀小说家》，觉得与现实保持平行、互文关系的虚拟世界设定也很不错，且在画面造型设计以及两个世界的衔接方面做得比较真实，想必下了很大功夫。异世界与现实世界的平行叙事构成了"二律背反"，虽然是平行发展却又相互渗透、纠缠，相互作用。毫无疑问，构筑虚构世界乃至实现平行叙事，实际上难度会很大。如何让观众相信这两个世界的设定，让观众与影片之间尽快建立起一种契约关系，这是非常重要的。因此，除震撼的视听语言手段之外，你在剧作叙事层面有何设想以及具体的克服方案？

路阳：团队在创作之初定下了几个原则。其中之一是异世界不能让观众感到虚无缥缈，它必须是一个有实体感且具备自身衍化能力的世界，而非只存在于小说中的空想世界。异世界的生命力以及能量如此强大，以至于让作家空文感知到并记录下来，加以自己的创作来描绘异世界。剧本实际上是讲述两个世界间平行推进又相互影响的故事，本身并不难。最难以被接受的概念是小说具有影响现实世界的能力，如果说小说中的异世界是虚无缥缈的，它并不具备影响现实的能力，相互影响的平行关系也便无从谈起。但是，观众往往对穿越题材形成了思维定式——假定一个世界为真，则其他世界为非真实。

如何营造它的真实可感性呢？团队刻意避开穿越类型片中人物在两个世界穿越的叙事方式，在影片开头弱化了小说这一文本载体。如果《刺杀小说家》对异世界的引入方式使得它落入一种人为虚构的设定中，便失去了讨论两个世界间相互关系的基础。因

此，营造异世界的独立性与真实感是关键命题。

《刺杀小说家》意在阐述一个超现实的浪漫主义概念，最终指向艺术和人，以及艺术和现实的关系。我们在一个通俗叙事的类型片中，尝试让观众相信这个形而上的概念，即小说存在影响现实乃至改变人生的可能性。这是我们在剧作中要解决的最大课题。

陈旭光：当代的年轻观众受游戏、二次元等青年亚文化影响较深，审美与接受思维也因此改变。《刺杀小说家》可能更会受到年轻人的欢迎。我感觉电影与游戏有不少关系。整个剧作发展似乎有一种游戏性叙事结构、一种游戏闯关式的剧作推进，游戏迷可以看到大量游戏语言、意象，对游戏的致敬，与游戏有关的彩蛋，如关宁、小橘子这样的游戏中的角色名字，以及那把突突突喷蓝火的加特林机枪。而今年的春节档中，《侍神令》改编自游戏《阴阳师》，《唐人街探案3》中侦探的解密过程也借助了游戏。这些都可能说明游戏与电影的关系越来越密切。这可能既代表了你们这一代网生代导演的游戏化思维，也预示了一种影游融合、媒介融合的电影新趋势。从你个人的创作来看，游戏对你的影响如何？如何看待影游融合的前景？

路阳：当下游戏逐渐被纳入艺术范畴，被称作"第九艺术"，因为它在视觉呈现、情感张力或是人物塑造上，都革新了以往的形态，尤其很多主机游戏表现不俗。您说得特别准确，游戏中呈现的过关、升级打怪以及人物成长模式，是非常古典的英雄成长故事，类似于海格力斯的试炼。但我们并不从游戏中学习叙事方式，原因在于人们倾向于主动进入游戏的世界，但进入电影世界时却多了几层拷问。游戏更强调一种自行补全神话的沉浸体验，玩家的参与令人物和故事变得饱满完整，他们的情感体验寄托于互动性之中。但是电影观众期待着一个完整的体验，电影需要说服观众进入人物角色，需要争取观众的意愿，也更具有挑战性。

当然，游戏首先提供美学支撑。尤其是《刺杀小说家》属于超现实的题材，必须依靠想象力来完成对意象的实体化建构，那么游戏便可以提供细节和世界观等素材，帮助我们用现有的符号来重建一个新的世界形态。

其次，电影形态的更新与技术息息相关，而游戏提供了技术突破的可能性。电影拍摄常常受物理限制，但游戏不存在这样的顾虑。在它所创设的虚拟世界里，运镜以及人物运动轨迹等都不受物理限制。因此游戏在这方面的开放性提供了很多经验与样本，丰富了电影镜头的可能性。所以先进技术模糊了电影和游戏的界限，二者的重叠部分越来

越多了。在过往的观念中,动画片的表现力远超于电影,但当下也出现了互渗、互融的趋势。当然,某些夸张的表现形式只能存在于动画中,否则会让观众不适,因此电影需要把握分寸。其他艺术形式同样为电影带来新的可能性,启发我们用新的方式来讲述故事。

陈旭光:路阳导演把电影和游戏的关系以及发展前景都阐释得十分清楚。我恰好正在研究有关"影游融合"的国家重大课题,所以你们的行业实践可以成为我们的研究对象,我也十分感兴趣。你能否具体讲讲国内的电影工业技术在特效方面现在已经达到什么水平了?

路阳:在局部技术方面,我们跟好莱坞的差距不大,甚至很有特色。但最终达到什么水平,还需要看观众的感受,他们会下意识与好莱坞做比较。此外,由于电影在海外同步上映,所以我们也会注意收集一些细节。我们希望影片在完成后,能给同行提供做法和技术上的分享,他们可以借鉴我们的经验,不需要从零开始建立一套流程。一是工业化制作会不断完善,技术版本的升级无法毕其功于一役,必须由很多导演与项目共同参与,这样国内数字技术的地基会越来越扎实,工具会越来越成熟,将反过来促进我们创作。二是当创作者运用技术做出实践与尝试后,再小的进步都会是质变。

陈旭光:我在学术上提出关于电影工业美学的理论体系,契合了当下国内电影工业转型的现实。国内电影工业水准提高,产业升级与工业品质并重。一方面,仅有工业化是不够的,工业需要跟美学、艺术相结合;另一方面,产业化不单强调技术水准,还包括保障质量的管理思维。良好的电影工业化生产不能只强调大投资、高概念,还应该在规范化、制度化与机制性等方面建立起一个可运作的完整产业链。比如怎样在一个项目里协调人员配备,把控各个环节,以及如何使时间和资金的搭配最优化。关于电影工业美学的概念,学术界出现许多呼应与争鸣,但目前仍存在一些理论的短板。我一般对照好莱坞和国内工业状况来提出设想和提议,但关于规范性的具体手段,需要业界的实践和理性总结来做补充。根据你的体会,你是怎么协调与员工、制片人包括监制宁浩导演等人之间的关系的,并最终体现在作品中?

路阳:这个问题非常复杂,因为它涉及大量细节性的逻辑。一个流程的建立,往往依托于创作项目的完整周期,创作团队根据需求不断地向流程提出可能的修改,使它适应生产和创作,再根据不同的项目做调整变化。我一度希望建立一种模块化的电影制

作流程，不同类型的电影分别有其适用的制作方式。随后通过更多的项目让系统丰富起来，让它可以容纳不同案例。这样的话，当你面对不同的状况时，就能借鉴历史上的解决方案并选择适合你的方式。但这需要很多项目的积累，也需要时间，比如好莱坞通过一百多年建立了一套细致且分工明确的工业体系。当然，好莱坞工业体系不一定完全适合我们，它也存在很多死板僵化之处，某些方法对我们来说也是铺张浪费。我们要找到一套适应国内生产力和生产关系的工业化模式，但它很难大而化之地概述，应当是在每天面对层出不穷的微妙状况时，再提出具体的应对方案，在一点一滴中建立起流程。因此，您关于工业化的提法特别合适。一个合理的电影工业流程应该既强调技术，又通过管理学的思维和方法论，协调不同步骤之间的逻辑。

陈旭光：感谢路阳导演细致的答复。这次对话涉及的面非常广，而且开掘了不少深度内涵，很有收获。更寄很大的希望于你的下一部敦煌题材电影，也是既有传奇、奇幻，又有历史现实的大片。在《刺杀小说家》的良好基础上，更是把我们的期望值提得非常之高。

（节选自《现实情怀、想象世界与工业美学——〈刺杀小说家〉导演路阳访谈》，原载于《当代电影》2021年第3期）

2021年
中国影响力电影分析案例五

《雄狮少年》
I Am What I Am

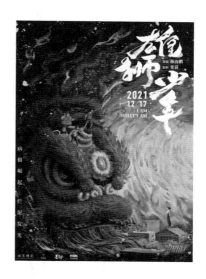

一、基本信息

类型：动画、喜剧
片长：104 分钟
色彩：彩色
上映方式：院线
上映时间：2021 年 12 月 17 日
评分：猫眼 9.4 分、豆瓣 8.3 分

二、主创与宣发信息

导演：孙海鹏
制片人：张苗、程海明
监制：张苗
编剧：里则林

出品人：张苗、程海明、赵仁鹏、方刚
艺术指导：籽木与
视觉效果：张先豪
配音导演：付博文、赵奔
灯光师：王鲁
执行导演：王元鹰
执行制片人：张春彬
剪辑指导：叶翔
原创音乐：栾慧
出品：北京精彩时间文化传媒有限公司、广州易动文化传播有限公司、墨客行影业（北京）有限公司、北京华录百纳影视股份有限公司
发行：北京精彩时间文化传媒有限公司
宣传：北京入海时网络科技有限公司
制作：广州易动文化传播有限公司、北京精彩时间文化传媒有限公司

自创当代"神话"与想象力的"现实向"探索

——《雄狮少年》分析

一、前言

 2021年中国动画电影表现出较好的发展势头，以《白蛇2：青蛇劫起》《新神榜：哪吒重生》为代表的动画电影积极探索"科幻+游戏+魔幻"[1]新形式，还出现了一部具有现实感的动画电影《雄狮少年》。

 陈旭光教授曾将中国魔幻电影分为神话IP改编类与自创神话类两种类型。[2]《雄狮少年》无疑是一部关注当下的自创神话类动画电影。相对于之前《哪吒之魔童降世》《白蛇：缘起》《白蛇2：青蛇劫起》等取材于传统神话IP的动画电影，《雄狮少年》此举是大胆的，更体现了一种动画人的自信：在没有神话IP加持的情况下，选择现实题材，并自创当代神话，表现出动画电影的多元发展态势。

 在自创神话的同时，《雄狮少年》还在真正意义上讲述了"平民故事"。不同于《哪吒之魔童降世》《姜子牙》《白蛇2：青蛇劫起》等主人公都为具有特殊能力的"神"或"魔"，《雄狮少年》的主人公在身份上是一位留守儿童，在能力上更是受欺负的瘦弱男孩。没有神力加持、没有背景支撑的阿娟，无疑是当下最为广大的受众的代表。

 《雄狮少年》引起了业内不少专家的关注，多从传承文化、展现平民追求梦想等方面进行了探讨。尹鸿认为："《雄狮少年》的精彩在于用国漫语言表现了中国故事和人类主题。该作品聚焦非物质文化遗产中的舞狮，将民众的自我成长作为主题，展现了中国故事的特点。其中对普通话和粤语的使用，既有共性又体现出地域特色，唤起了很多

[1] 陈旭光、张明浩：《2021年中国电影产业年度报告》，《中国电影市场》2022年第2期。
[2] 陈旭光、张明浩：《论中国魔幻类电影的"想象力消费"》，《电影新作》2021年第1期。

观众对当年广东特色文化的回忆。"[1]《中国艺术报》康伟、《文艺报》高小立、《光明日报》文艺部副主任邓凯也都认为该片传承中国文化，将雄狮与影视进行了巧妙结合。尹鸿、高小立、康伟等人还一致认为影片表现了普通人，是一部具有共情感、共鸣感，展现英雄成长的作品。[2]与此类似，陈林侠认为这是"另一种励志故事"[3]；程波认为影片中"烟火气与少年气，都因真挚而动人"[4]；赵益认为影片是"东方审美意蕴下的游子英雄梦"[5]。

但对《雄狮少年》的反思，很多人没有涉及。由此，对这部具有争议、话题性不小的作品进行全方位解读便显得尤为重要。截至目前，对《雄狮少年》的研究多在文化传承方面。[6]据此，本文将从全局角度，在剧作、美学、文化、产业等方面，全方位对《雄狮少年》进行分析，以此探究其创新与不足，为中国动画电影的发展提供参考与借鉴。

二、剧作分析："英雄成长"叙事的现实探索与反思

《雄狮少年》讲述了留守在老家的少年阿娟，在一次偶然机会下得知广州举办舞狮大赛，并在巧合下被上一届舞狮大会冠军阿娟（女）解救，由此个人心灵中的"雄狮"被唤起，开始与朋友们学习舞狮，最终成功地在舞狮大会上展示自己、成就自己的故事。

影片在故事设置上不同于以往动画电影多取材于古代神话传说的方式，而是更关注现实。在题材上也不再是魔幻、玄幻类，而是现实题材。在人物设置上，相对于《哪吒之魔童降世》《姜子牙》中的主人公先天便拥有"天命"的设计，《雄狮少年》中的主人公是没有"前世"宿命的"普通人"。也就是说，《哪吒之魔童降世》《姜子牙》中的叙事需要调动受众的"前史"记忆，进行一种互文叙事，但《雄狮少年》调动的是受众的

[1] 李雪昆:《国产现实题材动画电影〈雄狮少年〉:依托传统文化，展现平凡人的非凡成长》，《中国新闻出版广电报》2021年12月15日。
[2] 同上。
[3] 陈林侠:《〈雄狮少年〉:另一种励志故事》，《电影艺术》2022年第1期。
[4] 程波:《〈雄狮少年〉:烟火气与少年气，都因真挚而动人》，《中国电影报》2021年12月15日。
[5] 赵益:《〈雄狮少年〉:东方审美意蕴下的游子英雄梦》，《当代动画》2022年第1期，第26—29页。
[6] 笔者在知网检索主题"《雄狮少年》"后，仅有8篇相关研究。

现实记忆，进行一种"对话"式叙事。

（一）故事分析：复杂的"曲线"与"意外"之下的"雄狮成长"

布莱克·斯奈德在《救猫咪：电影编剧宝典》中强调"繁杂的曲线"[1]对于电影故事的重要性，并强调"意外"[2]是构思好故事的重中之重。

具体到《雄狮少年》而言，影片可以分为两个故事（见表1）。

表1 《雄狮少年》故事线、重要巧合节点

影片两条故事线	舞狮拿奖	家庭团圆
主人公的目的	通过舞狮成就自己、改变自己。	通过舞狮前往广州见父母。
遇到的"意外"或"巧合"之下对"英雄成长"的促进	观舞狮时被女阿娟拯救（进而萌发舞狮意念）。 组建团队时跨越山水，却遇到咸鱼强。 初次比赛师父缺席（英雄独自面对强劲对手）。 马上濒临成功时，主角家人生病（舞狮被迫结束）。 外出打工正要前往上海时恰遇师门比赛，从而重整旗鼓（雄狮觉醒）。	通过舞狮公告得知地点（想借此与父母相见）。 舞狮马上学成，与父母一步之遥，但父母却遭遇变故（被迫背井离乡）。 舞狮比赛中，父母恰好在电视前（完成一种跨媒介团圆）。

如上，影片的"大巧合"或"大桥段"大体为：（1）偶遇女子被启蒙；（2）舞狮团队建立；（3）舞狮寻找师父；（4）舞狮找到师父苦心修炼；（5）第一次独立上战场；（6）舞狮修炼期；（7）主角因父亲生病而被迫离开舞狮队伍；（8）师门舞狮继续，主角被迫离乡打拼；（9）主角被舞狮比赛触动，雄狮出鞘。

综合表1与大桥段总结来看，影片主人公经历了曲折的团圆之路与英雄成长之路，并且，影片主人公的行为出发点（故事起点）为主人公想要见父母（团圆），并融合了主人公想要呐喊（成为雄狮）的期望。表现出大体两方面的特征：

[1] ［美］布莱克·斯奈德：《救猫咪：电影编剧宝典》，王旭锋译，杭州：浙江大学出版社2011年版，第8页。
[2] 同上书，第10页。

一是故事复杂曲线的交叉。影片中舞狮线与团圆线是交融的。舞狮线因为家庭而被迫中止，而家庭团圆又以舞狮比赛（电视直播）而实现。依靠觉醒、团圆两大主题搭建故事，在故事前几分钟的"第一段落"（与上届舞狮冠军交流）便表现了主人公想要通过舞狮见父母，并通过舞狮"见自己"的殷切期望，进而一路上所遇到的"团队搭建阻碍、寻找师父阻碍、比赛阻碍、家庭变故阻碍"都成为故事重要"矛盾点"与"促进点"的"曲线"。最终两条线索在比赛时刻形成了一种"曲线"统一。

二是影片多依靠"意外"推动故事及叙事。无巧不成书，巧合、意外在很多影视作品中都是推动叙事、讲述故事的重要方法，但《雄狮少年》中利用巧合建构故事矛盾冲突的设置十分突出。影片的开头便以巧合而立——因一次被欺凌和被拯救而内心觉醒，后续中偶遇咸鱼强作为师父，临近成功时遭遇变故，临近放弃时重拾内心，这几个大桥段的促发因都是前面的巧合。

巧合很常见，但用巧合勾勒整个故事线、营造整个叙事节奏的作品却不是很多。影片类似于一条带有多个节点的线，线上的节点便是影片中的巧合与矛盾，而这些巧合、意外与矛盾又促成了影片。

（二）叙事分析：英雄成长的线性叙事

约瑟夫·坎贝尔在《千面英雄》中曾对英雄成长叙事进行过总结与阐释："英雄的神话历险标注路径是成长仪式准则的放大，即从'隔离'到'启蒙'再到'回归'，这种路径或许可以成为单一神话的原子核模式。"[1]

线性叙事电影是传统的叙事方法之一。"同其他许多传统的叙事形式一样，影片中有一种描述一系列事件、行为和情景的势头：它们最终会具有一种内在的在解释上的一致性。"[2]《雄狮少年》以"开端—发展—高潮—结局"为线索，来进行主要情景的建构与情节的推进，表现出"按时间的顺序排列"[3]的线性叙事模式。

《雄狮少年》是一种变形、创新、现代化的英雄成长式线性叙事结构。需要强调的是，此处所讲的《雄狮少年》中的英雄不同于以往意义上拯救众人的救世主或灾难之中舍生忘死的英雄，而是一种"自己的英雄"、一种超越自己的英雄。

一方面，影片借助"阿娟被鼓舞—与师父学习—遭遇家庭变故—最后一刻觉醒回

[1] [美]约瑟夫·坎贝尔：《千面英雄》，朱侃如译，北京：金城出版社2012年版，第20页。
[2] [美]乔·威尔逊：《经典叙事电影的一致性与透明性》，陈肖模译，《世界电影》1997年第6期。
[3] [美]E.M.福斯特：《小说面面观》，朱乃长译，北京：中国对外翻译出版公司2002年版，第231页。

归队伍"这一线性结构讲述故事,顺畅表达了普通人的自我成长,是一种较为常规、较易被大众接受的单线叙事方式;另一方面,影片的英雄成长叙事并非虚拟,而是在现实的范围之内进行。罗伯特·麦基曾言:"大多数人相信生活会带来绝不可回转的经验,并认为最大的冲突来源于他们的外部,此外他们在自己的生命存在里是唯一主动的人物,他们的生活按照时间顺序延续,并且是在按照因果关系连接起来的、保持一贯的现实范围里。这个现实里发生的事件都有其意义和原因。传统(电影)故事的构思便反映了人类的这种头脑。"[1]《雄狮少年》便是一种生活化的故事:影片中的主人公,在完成自我成长后,依旧要回归现实生活。成为自己的英雄后的回归使影片更具现实性,普通人认识自己、超越自己后还是要正常生活。

另外,影片主人公的成长线、人生遭遇与经典的英雄成长叙事相似,但又不同于严格意义上以往的英雄成长。相对于《哪吒之魔童降世》《姜子牙》等英雄"被看不起——一个契机觉醒——回归社会被大众敬仰"的合家欢、大团圆或是"造美好的梦"的叙事方式,《雄狮少年》中的英雄在成长路上更为普通,更接地气,是一种平凡人的自我超越与自我觉醒。

具体来讲,阿娟虽然也经历了"隔离""启蒙"与"回归"三个时期,但三个时期都更具有现实感。首先,阿娟被众人隔离的时期不同于以往的被"外力隔离"(如哪吒因魔丸身份而被隔离、姜子牙因自己的执念被神界隔离),他的"被隔离"不仅有外因,更有内因。这也是他找不到自我的时期。在影片的前半部分,阿娟作为一名留守儿童被大家议论、鄙视,甚至被他喜爱的舞狮团队看不起。

其次,阿娟的启蒙期分为三个时期:一是在师父与伙伴那里受到的启蒙;二是在看到师父与伙伴的坚持后自己内心的启蒙;三是在突破自己后重拾生活,"不畏浮云遮望眼"的启蒙。第一阶段启蒙是"女英雄的拯救与启蒙";第二阶段启蒙是"落魄师父的启蒙";第三阶段启蒙是个人生活的启蒙。在影片最后,阿娟还是前往上海工作,为给父亲挣医药费而打工,但他桌上已然有了高考书籍及舞狮纪念等。在这里,影片没有讲述"神话",而是将英雄拉回现实,变为一种当代神话——既有神话浪漫感,又有当代现实感。

最后,阿娟的回归期包括两个时期:一是比赛时的自我回归;二是比赛结束后带

[1] Robert McKee: *Story: Substance, Structure, Style, and the Principles of Screenwriting*, Manhattan: Regan Books, 1997, p. 4.

有悲剧意味的生活回归。与以往"浪子回头""英雄拯救众人"等英雄成长过程中依靠一个"仪式"成为"真英雄"的设置不同,《雄狮少年》中的英雄回归,并非"浪子回头",他本来就是因为生活所迫而放弃梦想的,所以这种"亮眼登场"式的回归,是一种自我觉醒后的回归。

综上,影片巧妙地运用了经典的英雄成长叙事方式,将隔离、启蒙、回归叙事巧妙置换于主人公的成长之路:隔离期是一种留守儿童被欺压后自我丧失的隔离;启蒙期则包括师承启蒙、自我启蒙与责任启蒙;回归期则包括自我觉醒的回归与回归生活。影片尽管没有取材神话故事,但依旧将现代故事讲得委婉动人,也发挥了激励人的作用,可谓一种自创神话故事。

在研究英雄成长叙事变革与创新的同时,我们也需要对英雄成长这一常规叙事模式进行必要的反思。近年来,《西游记之大圣归来》《哪吒之魔童降世》《姜子牙》《济公之降龙降世》等作品似乎都运用了此方式。这种叙事套路,如经常出现在受众面前,按照固有的"先低—学习而变高—最终取得成功"的模式来演绎的话,受众可能会感到审美疲惫。这种疲惫感其实在《济公之降龙降世》身上已经有所表现,比如有观众评价其类似于哪吒。

这也启示我们,当一种叙事模式成为票房密码时,创作者更应慎用。或许可以革新英雄成长的模式,甚至运用其他叙事方式来进行创新,以避免受众审美疲劳。于此意义而言,《雄狮少年》取材现实、关注现实,创新英雄成长的思路是值得借鉴参考的。

(三)人物分析:小人物的创新塑造

人物是动画电影取得成功、吸引受众的关键。相对于以往动画电影多取材神话传说故事,塑造英雄人物或转世人物,《雄狮少年》对小人物的塑造,更具有现实话题感与社会深度。

小人物或者平民人物、普罗大众的生活不可能如哪吒、姜子牙等一般精彩,而塑造小人物的精髓也在于此——如何通过生活之细节刻画人物,如何通过平淡几笔勾勒人物,而《雄狮少年》在这方面表现得不错。

影片利用生活窘迫来表现小人物的性格与境遇。首先,人物的行动、出发点就道尽了小人物的心酸。阿娟参加比赛不只是为了追梦,更因为比赛有丰厚的报酬;而阿狗进入团队,也是在问团队是否管饭等问题。比赛的双重性使这部作品不再是一部为梦想而呼的"浪漫之作",而人物的行动动机也表现出小人物的无奈与诉求:需要梦

想，但更需要钱。

其次，人物环境真实。影片利用现实与理想的二元矛盾来凸显小人物追逐梦想的心酸与不易。咸鱼强要养家，他在梦想与家庭之间放弃梦想；阿娟因为父亲生病也放弃比赛进城打工。在这种现实窘迫面前，梦想似乎并无用处，人物不会因为梦想而认不清自己的现实境遇。这种清醒的自我认知与向环境的妥协，恰恰将小人物的悲苦表现得淋漓尽致。

最后，人物选择上彰显真实。影片中的几位主人公都是看清生活苦难的人。他们似乎本就无法改变，只能按部就班地去生活，但他们表现出一种适应生活、热爱生活或是反抗生活的力量。影片开头，阿娟骑着自行车快乐地游荡在乡间小路上；咸鱼强在卖咸鱼时还不忘每日搞点新花样，增添生活乐趣。这些都是他们对待无奈生活的积极态度。这种小人物笑对生活的设置使小人物更真实，也更接地气。

（四）必要的题材反思

影片在探索现实的同时，我们也需要注意这种"现实向"动画电影所面临的问题——动画电影本身的想象属性与现实故事之间的间隙。

以往的多数动画电影已大体使受众的审美保持稳定，即具有想象力的空间呈现与具有魔幻感的故事讲述。但《雄狮少年》这种现实题材的作品，其实是对受众固有审美的挑战：一是没有宏大虚拟魔幻的空间场景；二是时间指向当下；三是人物也都是普通得再不能普通的平民。正因为如此，很多受众在评论时表示不如拍成真人版电影。

这也让我们思考，动画电影到底适不适合做成逼真感、现实感很强的作品。这种对真实空间、当下时间的呈现，与本身类型定位上受众的固有想象之间的矛盾，是今后动画电影需要多加关注的。如何在现实故事与动画这一本来就充满想象力的类型之间找到一种平衡的张力，也是今后"现实向"作品需要引起注意的。

三、美学与艺术价值分析：当代神话的讲述与民间奇观的想象

《雄狮少年》最具特色的美学风格与艺术特征当属自创当代神话与传承传统文化。简单来讲，影片尽管取材现实，但依旧发挥出以往动画电影造梦的效果，具有浪漫属性，是一种当代神话。另一方面，在电影工业的支撑下，影片还将中国传统文化、美

学及想象力美学进行了现代化转化，表现出工业美学张力间的平衡与和谐：一是写实与写意的融合；二是民俗文遗与孤寂少年的对话；三是民间文化的想象力消费与美学展现。

（一）自创当代神话：现实问题与神话浪漫

影片用现实题材讲述了平民实现梦想，成为自己的英雄的故事。这其实也达到了某种与之前动画电影传承神话传说，以传播"认识自己""成为自己的英雄"相似的功能。

神话是承载原型的重要载体。正如荣格所言："众所周知的表达原型的方式是神话和童话。"[1]神话原型的"基本精神与基本形式，往往孕育于神话、故事传说之中，并且与之一脉相承"[2]。

从某种意义而言，《雄狮少年》是一部既有浪漫情调的个人成长记，同时又是指涉现实生活问题的自创当代神话之作。一是影片涉及"家的原型"与现实问题。影片中最主要的人物核心为"团圆"与"救家"，这两种"家"的"原型"，是中国集体无意识之中十分牢固的原型模式。在家的原型中，影片又汇入了如背井离乡、留守儿童、少年成长等与当代民众生活息息相关的现实问题。二是影片讲述浪漫神话，将当代生活与神话精髓相互融合。神话，说到底是传递一种价值观念，给人以浪漫期望与精神补给，如夸父逐日、精卫填海、女娲补天等中国经典神话都是在讲述坚持、斗争、牺牲、奉献、魄力、勇气等内核。《雄狮少年》也是如此。影片主人公不屈不挠地完成梦想成为英雄的故事颇具感染力，甚至具有浪漫的假定性：弱小的、被欺负的留守儿童，依靠舞狮（舞狮寓意唤醒沉睡的雄狮）取得成功。这是一种正能量传递的浪漫化处理。也正是这种巧妙的设计，使影片既有现实关注、现实原型，又有神话内核、神话功效。

首先，影片讲述神话，讲述当代人实现梦想的故事，给普通人以激励、鼓励与动力，以阿娟为代表的弱小群体也有了斗争的勇气。这是当代神话的第一层意义。其次，影片讲述现实，涉及现实问题，并巧妙反思、解决现实矛盾。理想与现实、团圆与离家是片中重要的两组二元对立，而影片的浪漫之处是，它既给梦想一种合理归属——坚持梦想，在残酷生活中坚守梦想，终会在舞狮一刻成为自己的英雄；又给现实以最浪漫的处理——尽管受现实困扰，但最终依旧风雨后见彩虹。影片浪漫完美的结局与直

[1] ［瑞士］C. G. 荣格：《论分析心理学与诗的关系》，叶舒宪编选：《神话木原型批评》，西安：陕西师范大学出版社2011年版，第96页。
[2] 童庆炳：《文学理论教学参考书》，北京：高等教育出版社2009年版，第226页。

击社会痛点的设置，是具有现代性、现实感与共情性的。

（二）写意与写实的融合：水墨虚拟与现实城镇张力间的和谐

首先，影片在叙事情节上表现出一种"写实中写意"之感。"写意这种艺术精神重神轻形，求神似而非形似，力求虚实相生甚至化实为虚，重抒情而轻叙事，重表现而轻再现，重主观性、情感性而轻客观性，并在艺术表现的境界上趋向于纯粹的、含蓄蕴藉、言有尽而意无穷的境界。"[1] 以影片的结局设置为例，片中主人公赢得比赛后重归生活的结局是开放的、令人遐想的，是一种"无声""留白"的写意，但这一写意是建立在写实（就算比赛成功，依旧要正常生活）的基础上的。由此，写实的回归促进受众遐想，使影片具有写意性；而写意的结尾又使人们会想到主人公之后的生活，写意又促进受众回归，使影片具有写实性。于此，写实、写意，得意融合。再以主人公最后一跳为例，主人公的最后一跳显然是脱离现实的，是一种情感的、主观的、浪漫的跳跃，是对梦想的憧憬与尊重，这种化实为虚的情节设置与人物追求，充满着无穷性，令人向往、留恋，具有写意性。此次跳跃，既是充满浪漫气息的写意，又是符合故事逻辑、人物逻辑的写实。

其次，影片在环境等设置上表现出一种"写意中写实"之感，且具有意境感。意境美学精神追求"意与境浑""情景交融""虚实相生"，其特点是"时间空间化"，天人合一。[2] 影片开头便使用一种"二维动画＋水墨"的呈现方式，讲解舞狮传统的同时，将中国山水巧妙地融合进来，并且背景采用一种水墨的方式呈现，使整个开头如毛笔作画一般优美、隽永，意味十足。此时，写意的山水画、舞狮变化与民俗历史结合，写实于写意之中流露。结尾的最后一跳可谓"瞬刻永恒"的经典片刻，此时万籁俱寂，雄赳赳的狮头成为此刻的"欢愉"，永恒在瞬间完成。天人合一，物我合一，意境生成。

影片总体影像风格是写实与写意融合的最好呈现。一方面，影片以极致的色彩处理方式将真实城镇处理为一种类似于漫画质感的风格，色彩饱满，整体影像表现出一种活跃性；另一方面，影片又以城镇为主要空间，营造出一种真实感，乡村之中的车流、老人、小孩、房屋建筑、山川河流等，在营造真实的同时又具有一种浪漫感。以影片开头的长镜头为例，第一视角下阿娟骑车在村落骑行，从古色古香的乡间小路、红砖瓦平

[1] 陈旭光：《艺术的本体与维度》，北京：北京大学出版社2017年版，第162页。

[2] 陈旭光：《试论中国艺术精神的现代影像转化》，《北京电影学院学报》2018年第6期。

房、大梁车子、木质椅子、悠长小巷，到劳作中的白瓷砖厨房、红蓝格帐篷及路边三三两两交流的居民，再到全景下的乡村全貌、绿树绿水、外出回乡工人，这长达一分钟的镜头，将乡间、城镇之美表现得淋漓尽致。由此，影片的总体基调在这个开场画面中得以奠定，写实之中的温馨感、意境美等写意感也得以表现。显然，影片将乡村、城镇中的荒芜转换为一种浪漫化、写意化的处理。

此外，影片在影像细节处理上也十分用心，勾起很多受众的童年记忆，是一种符号化写意。影片开头女阿娟贴告示时，墙上刻着的各种广告（饭店、春节告知等）、路边卖水果的小贩、红黑色摩托车、燃烧的爆竹等，都使人们回想起儿时春节敲锣打鼓的气氛。而其中的符号，更使受众回想起童年时光与乡村记忆。由此，影片在极致写实之中，隐含着一种对童年浪漫记忆的写意。

红色的写意与影片中主人公每次的"觉醒""启蒙"都有联系。第一次是在红树林中，男阿娟被女阿娟启蒙而决定比赛。第二次是阿娟与伙伴们面临咸鱼强反对当他们师父时的"反抗"，阿娟说出要成为自己。这一段反抗式独白，不仅表现了自我的觉醒，更启蒙了咸鱼强。此时天是红的，天之红（澎湃）与人之觉醒（涌动）巧妙结合，达到了天人合一的效果。第三次则是在超越自己做最后一跃时的红色，此时背景是红色阳光与红狮，这种红与主人公的自我觉醒相呼应，意与实的融合达到顶峰。

（三）民俗文遗与孤寂少年的对话："舞狮美学"与雄狮成长

影片的一大亮点便是贯彻始终的舞狮。舞狮是具有美学与艺术双层价值的：一方面，舞狮是振奋、激励的美学传递；另一方面，舞狮是灵动、活跃的艺术呈现。舞狮民俗的发展十分悠远，与文化交流、经济发展等有密切关系。"唐代是舞狮运动发展的高峰时期。宋时期民间将'武'与'舞'结合，逐渐追求艺术美感。明清时期出现南北狮之分，南狮追求'武''舞'结合之美，北狮则追求身形似狮的技术技巧之美。"[1]

在民族危亡时期，舞狮还具有一种"振奋"的崇高美学特质。《北洋画报》曾写过："狮为兽中之王，一鸣而百兽惧；但当其睡也，虽蝼蚁之小，亦敢撄之。吾国物博地大，文化垂数千年，实无愧乎为狮；然受人欺凌，是正犹狮之齁然酣睡也。若欲使其雄震天下，歼彼丑虏，则必待吾民族之觉醒。予观某影片，曾见十九路军于杀敌之际，

[1] 崔秋锐、马世坤、梁伟能：《文化自觉视阈下舞狮运动的传承与保护》，《武术研究》2021年第6期。

尝高舞纸制之狮，殆亦欲借其以唤起民众，鼓励士卒，俾免受睡狮之讥耳。"[1]此中"唤醒睡狮，振我国威"的雄心壮志，可见一斑。

影片借鉴舞狮的形（展现表演方式），并且传承了舞狮美学之中对崇高的诠释精神。与此同时，影片将当下将近没落的、曾经辉煌的"舞狮"与"孤寂自卑"的少年相结合。两个都待拯救的"物"，在影片之中相互成就。由此，影片有了双层含义：既是一种少年对文化的传承，又是一种文化对少年觉醒的启蒙。

影片呈现出一种独特的舞狮美学：一是"压迫"与"唤醒"下的个人苏醒。对于极度渴望被认知、不被人像烂泥一样踩在脚下的阿娟而言，舞狮本身就具有某种神圣意义，而当孤寂少年在自卑之中敢于挑战崇高时，意味着少年想借用这一符号成就自己的诉求。阿娟从舞狮的人（女阿娟）那里看到了潇洒、自由、阳光，这种崇高的力量与他内心的自卑和胆怯形成一种美学上的压迫感，进而呈现出一种解放感与崇高感。此时，舞狮背后的"孤寂雄狮"唤醒、启蒙了自卑的阿娟心中的"雄狮"，两头狮子由此形成一种对话。

二是"振奋"的舞狮美学下的英雄历练。这种特质表现出一种坚毅、顽强与责任精神。学习舞狮需要练习墩木、练习跳跃、练习对抗、练习平衡，这一过程本身就是孤寂少年与自己内心胆怯对决的过程。而在练习过程中，舞狮还需要有三年磨一剑的毅力以及团队责任意识。显然，阿娟在学习舞狮、接近崇高的过程中不断地提升着自己的毅力、忍耐力与责任感。距离比赛仅有一步之遥时，阿娟却选择放弃梦想、为家奔波，表现出他真正体悟到雄狮的精神——一种敢于面对生活，敢于自己拼搏成为雄狮的责任感与魄力。由此，影片中舞狮精神恰好启蒙了阿娟的成长，而阿娟的成长又反过来表现出真正的雄狮精神。

三是"抚慰""寄托"的舞狮美学。在影片后半部分，舞狮成为阿娟宣泄压力、坚守梦想的一种"符号"，如外出打工时每日练习舞狮以及最终回归后的舞狮等。舞狮成为他的精神寄托，融入他的生活、血液之中。

由此，影片将舞狮美学与舞狮成长相结合，刻画了少年英雄的三重成长。

（四）民间文化的三重想象与想象力美学：乡村景观想象、舞狮奇观与民俗想象

民间文化本身便具有一种奇观性与想象属性，而舞狮这一民间文化的呈现，会满足

[1] 曾维慎：《舞狮之意义》，《北洋画报》1932年第18卷第862期。

受众对此文化的奇观化消费诉求。[1]影片中的想象力美学体现在乡村景观想象、舞狮想象及民俗想象三个维度，分别对应空间想象、文化想象与精神想象。

一是乡村空间景观想象。这种景观的呈现是对当下城市化生存受众的一次审美消费满足。空间消费一直是影视作品所着重追求的，空间的奇异化、梦幻化、想象化也是影视作品能够吸引受众的关键砝码。《雄狮少年》的空间涉及当下广州地区的农村景观，这种景观必然是具有奇观色彩与文化消费、地域消费属性的。白皮红砖瓦平房、蜿蜒曲折的民间小巷、清澈的湖水及水田，这种具有20世纪景观特色的乡村风景使我们对当地文化产生好奇。同时，影片中热闹的店铺、繁闹的乡村中心以及幽远的森林，这种依山傍水的乡村极似陶渊明笔下的桃花源，给当下快节奏生活的人们以抚慰与温暖。

二是舞狮景观。舞狮这种奇观化的表演本身便具有奇观性。如何舞、如何跳，以及如何抢花球，都是博得眼球的点。舞狮的形式以及舞动的步伐、狮子的变化等，都是一种奇观展现与想象呈现。影片恰如其分地将这种不常见甚至马上要消失的民俗文化表现在受众面前，使受众对这一文化的想象得到满足。舞狮内核中的坚守、毅力、责任与超越，也成为舞狮想象消费中重要的文化内核。

三是民俗想象与精神寄托的结合。影片中多次出现了"大佛"这一超现实物象，这种民俗文化的表达以及对"崇高"的展现，使影片充满一种神秘感，满足了受众对民俗文化的消费诉求。片中阿娟与大佛有三次重要的"对话"：第一次是祈祷父母平安以及自己的未来；第二次是抱怨大佛，感叹命运不公；最后一次则是以狮子形象重新回到大佛身边。这种从寄托、许愿，到最终完成蜕变、实现愿望的桥段，是一种民间民俗文化美学的表现。影片在表现具有神秘色彩的大佛时，将其安置于黑森林之中，并且体积如山；而每次阿娟前往时，都是烟雾缭绕，具有一种神秘性与压抑感。这种宗教信仰的表现，以及对神的周边气氛的营造，满足了受众的民俗想象消费诉求。

[1] 所谓想象力消费，"指受众（包括读者、观众、用户、玩家）对于充满想象力的艺术作品的艺术欣赏和文化消费"。参见陈旭光：《论互联网时代电影的"想象力消费"》，《当代电影》2020年第1期。"想象力消费既是艺术想象、艺术消费，也是经济消费和意识形态的再生产。"参见陈旭光、张明浩：《论电影"想象力消费"的意义、功能及其实现》，《现代传播（中国传媒大学学报）》2020年第5期。

四、文化分析：雄狮符号、现实关注与师承文化

《雄狮少年》作为一部"现实向"的作品，关注城镇发展、留守儿童、农民工误伤无保障、现实与梦想的矛盾等多元话题。尽管总体上讲述的是个人成长，但这一成长的背后，既有一种积极向上的正能量价值观念，如责任、拼搏、魄力、努力、奋斗等，也有一种悲剧意味的现实反思，如师徒二人都因生活所迫放弃梦想、阿娟必须要承担父亲工伤后的费用、留守儿童备受压力、乡村发展有待提升等。由此，影片更是一个拥有丰富文化指向的集锦，在传播意识形态的同时也反思社会，关注现实。

（一）舞狮文化及背后的文化传承精神

舞狮的背后有三层文化内核：一是希望。舞狮，自古以来在中国流传甚广，发展到近期才逐渐集中在两广地区（广东、广西）。历史上，舞狮多在节庆日出现，寓意完满等美好寄望。二是觉醒。"20世纪前半叶，舞狮作为一种传统民俗和民间体育运动，在当时语境下被赋予了唤醒国民的时代意义。"[1] 三是身份认同。舞狮在近代中国人通过民俗信仰等民间意识形态，确立自己属于中华民族的国族"文化身份"过程中扮演着颇为重要的角色。这种文化身份的确立，对内是围绕习俗而凝聚的文化记忆及认同，而对外展示的则是形象性的中华文化身份形态，甚至构造起能获得域外人群体认和接受的所谓"跨文化认同"[2]。

希望、觉醒与身份认同这三大舞狮背后的文化内核，在影片之中巧妙地得到了传承。首先，影片传递出一种觉醒的精神内核与价值观念。片中的雄狮是一种符号，一种备受欺压的边缘人的呐喊，是师徒几人想要突破"铁屋子"的目标、诉求。其次，影片传递出一种身份认同与超越自己的价值观念。片中自谦为"病猫"的阿娟、阿狗、阿猫都想成为"雄狮"，以赢得别人对自己的认可与尊重，而在最终学习舞狮之后，他们体会到真正的雄狮文化、舞狮精神是超越自己，而非向别人证明自己。这种由外在迎合式追求转向内在自我满足与自我超越的追求，传达出一种积极正能量的价值观念：我们需要挑战自己，并且超越自己、取悦自己。其实关注自己这一理念，也与当下网生代受众的审美密不可分。影片在告诉受众，迎合外在浮云总会过去，内心坚定发展自己才是

[1] 简圣宇：《从民俗到文化意象：20世纪前半叶舞狮习俗文献研究》，《南方文坛》2021年第3期。
[2] 同上。

未来之道。最后,影片还传递出"希望"的生活理念。阿娟去上海打工时,将"希望"(舞狮的狮头及高考书目)带到了那里,这种对生活的期盼与希望,都富有深层的文化内涵。

作为一种文化,舞狮是启蒙、希望与身份认同;但与此同时,作为一个体育项目,它还具有努力拼搏、团队合作、尊重信仰等文化内核。一是努力、责任、拼搏的价值观念。影片中的主人公们不畏艰难、刻苦学习、能吃苦敢拼搏,恰好表现出一种别样的青春面貌与青春精神,传达着向前、向上的价值观念。同时,他们不服输、坚持到最后的行为也体现出一种体育竞技中的韧劲与毅力,并以此激励受众。阿娟尽管面临家庭困难,但无论是舞狮还是工作,他都坚持下来,其韧劲不言而喻。二是尊重信仰的价值观念。阿娟在完成基本动作之后,要跳"擎天柱"这一最高峰,但其实跳的背后是一种对舞狮以及信仰的尊敬。擎天柱寓意"山外有山,世界上总有你达不到的奇迹",但阿娟舞动残缺的狮头跳向这座高峰,并且手中拿着一家人的合照,这就足以说明他对崇高的向往,并且表现出他对理想、梦想、信念的崇敬与尊重。三是团队合作的精神理念。团队协作、集体主义、集体责任感与集体荣誉感,自古以来便隐含于协作式体育竞技之中。影片设置了两种合作:一种是团队内部通过合作与不懈努力最终取得胜利,这种合作在常规意义上能够激励受众的集体意识与团队协作精神;另一种则是无声的团队合作,这体现在阿娟最后一跃时所有的参赛队伍甚至敌对方都积极打鼓鼓励阿娟,这种精神层面的团队合作,表现出这些参赛者对舞狮的尊崇以及对伙伴的全力支持。由此,影片融入团队合作与社会合作这两种合作精髓,传达出一种共同体美学精神、集体精神与合作精神。

舞狮背后的青少年传承、师承关系以及青少年对这一文化的崇敬、尊敬,都表现出传承文化的价值观念。并且,影片借助青少年舞狮也展现了文化传承中的青年力量与青年信仰。

(二)背井离乡背后的乡村"家文化"及现实反思

影片对焦留守乡村少年的奋斗故事。乡村文化是一种淳朴的文化,影片中多处展现了乡村人的生活与文化,如问候阿娟时相互逗趣、胡同拉呱等。相对于以往电影中多展现乡村的荒芜,本片的乡村唯美浪漫、景色宜人。这种静穆的文化是影片所表达的乡村文化的第一层面。但充满戏剧性的是,影片在浪漫乡村之下讲述了"亲人不能相守"的故事。这种景观上的温馨与情感上的无助形成明显对比,加强了影片的现实意味。

宜居的乡村却处处是背井离乡的打工人，这种影像与现实之间的二元冲突构成了影片乡村文化的第二层面，即家文化。所谓家文化，不同于城市中相守的家庭，这种乡村中的家庭文化是一种由爷孙辈组成的"家的坚守"与父母辈组成的"家的漂流"综合而成的。

这种相离的家文化，具有传递文化价值的意义：首先，背井离乡背后是对家的坚守。无论是主人公父母一代远出务工，成为城市农民工，还是阿娟成为城市流浪者，都是为了改善乡村生活、维持家的运作而进行的一种坚守。这种坚守在影片中还表现出一种传承：从父母为孩子上学而外出务工，到孩子为父亲治病而放弃学业进城务工，两次务工形成了两代人的传承。主人公也正是在"家的坚守"这段时间内，在外形和意志上都发生了显著的变化。这种家文化背后的坚守、责任、传承等价值观念是影片想要着力传递的。其次，是乡村文化中对团圆的向往。影片中主人公与父母实际上并未完成真正意义上的团圆，主人公好不容易盼来父母回家，得到的却是父亲生病的噩耗，而不得已又离开家。尽管阿娟在比赛时与父母在电视这一媒介上形成了简单的"团圆"，但到底还是虚拟的团圆。正是这种团圆的诉求以及对父母的爱的驱动，使主人公完成了最后一跃。而影片之所以要表现这种遗憾，其背后正是对团圆的呼吁，以及对留守儿童的关注。

在表现乡村家文化的同时，影片也关注到当下的社会问题，并进行了现实反思。一是留守问题。留守儿童由于得不到父母的爱，常常被欺负，没有安全感，甚至习惯了别人冷眼相看。影片开头阿娟"钻裤裆"，给欺负自己的人零花钱，无所谓别人对自己的嘲讽，以及影片中部呐喊不愿再被人踩在脚下，这种细节都表现出他的无助、无奈与极度缺乏安全感。二是传承问题。显然，无论是影片结尾的处理，还是影片中咸鱼强为生计而放弃舞狮，都很现实、很直接地表现出舞狮其实"不能当饭吃"。尽管影片华丽地讲述了少年的自我觉醒，但觉醒之后并不能跳跃阶级（最起码依靠舞狮无法做到），这其中充满了悲壮与讽刺。中国人自古以实用为重要的行动出发点，舞狮显然不够实用。其实不仅是舞狮，很多其他文化遗产也面临这种问题。如何在国家层面建立一种文化传承的保障机制，是文化传承的重要基础。

（三）师承文化的价值观念传递

影片将青年文化与师承文化进行了巧妙结合，传递出尊师重道、传承文化精髓与青春活力正能量的文化价值观念。

首先，影片表现了奋斗、积极渴望被认可、不屈服、不畏命运的青年文化。以阿娟为代表的留守少年，尽管生活不如意，甚至被欺负，但依旧咬定青山不放松，坚守信念，并且在家庭出现变故时毅然背井离乡，这种青年的责任与担当其实也是当下青少年的一种映射。而他们身上的活力，如练习时的打闹、多次寻找师父的执着以及对生活的热爱，使他们洋溢着青春的活力与朝气。也正是他们的这种活力，启迪了师父咸鱼强不再做"咸鱼"。

其次，影片传递出一种尊师重道的师徒文化、教育文化，具有积极引导价值。咸鱼强作为非常规意义上的师父，性格不拘一格，但对学生用心用情——给学生买道具、放弃生意帮助孩子完成自己的梦想，这种格局与心胸表现出师父的无私奉献与大爱大义。而徒弟们虽表面蠢笨，但实际上也处处为师父着想：调节师父与师母的关系、替师父效劳、一直陪伴师父，这种坚持、毅力与礼教都是中国传统文化中的重要支脉。

最后，影片表现出一种师承文化。传承师父的衣钵、信念与理想，并且做到如师父一样大爱无私，这一点在阿娟身上体现得很充分。师父坚持上赛场完成最后一战，而徒弟也坚持到最后一跃；师父性格中的开朗豁达也影响到徒弟；师父有着对待理想及人生"而今迈步从头越"的勇气，阿娟同样有这种魄力；师父对舞狮的理解影响并改变着阿娟对舞狮的认知。

（四）梦幻一跃背后的中国浪漫文化：中和背后的极致追求、崇敬理想与自我超越

尽管影片是"现实向"的，但其实从头到尾都存在一种浪漫气氛。无论是对舞狮的关注、对舞狮的表达，还是主人公对信念的坚守，都是浪漫的。

如前文所述，影片中的浪漫体现在影像、个人成长等多方面，而最经典的浪漫场景当属影片中的最后一跃。这一跃体现了极致的中国式浪漫：一是中和背后对极致的追求。中和，是中国传统意识中的精髓，是一种对立统一、一种妥协式的前进。主人公明知自己无法跃上最高峰，但还是坚持这一跃，背后是一种对极致的追求。

二是对理想这一价值观念的体现。理想的达到与实现本就是浪漫的，追求极致也是一种对理想的致敬。主人公明知不可为而为之，向着理想奋力一跃，再次向大众强调了舞狮的神圣性，也是在强化舞狮人心中的坚守意识，更是一种文化传承上的激励。文化传承过程中需要崇敬文化、理解文化、成全文化。

三是超越自我的追求。在最后一跃过程中，阿娟已不再是严格意义上的"我"，而变为一种"超我"，一种精神层面的自我实现。此时，他不必再通过比赛来彰显自己的

意义或价值，而是追求内心的自我实现。或许这也是影片将狮头变为实体雄狮的原因，此时的阿娟已经超越自我，变为真正的雄狮，理想已经成为现实。

五、产业与市场分析：工业制作、共情式营销策略

（一）制作与技术的工业美学

影片在出品层面表现出明显的工业属性。《雄狮少年》全程制作所用时间大约为两年，由北京精彩时间文化传媒有限公司、广州易动文化传播有限公司、墨客行影业（北京）有限公司等联合制作。多公司联合出品、多公司共同合作的模式，是一种体系化的表现。此外，影片在制作层面上表现出十分突出的工业特质。

一是制作过程的协作化。在"动画学术趴"对《雄狮少年》艺术总监李炜畅的采访中，后者多次表示影片是一种合作、体系的产物，影片总体沟通十分有效，而且各方面团队各司其职，能够很快根据导演的要求做出调整，进而将作品尽量细化。他表示，导演和其他部门的配合相当顺利且高速：针对项目初期概念图，根据导演要求修改数次，不断确定具体风格；在建模环节，与导演沟通后确立一体化风格；在灯光渲染环节，根据气氛图确定概念图，再来回几次校对沟通，最终得以确定；在数字绘景及后期调色上更是高效、迅速。[1]《雄狮少年》的灯光总监王鲁也在采访中表示，影片制作是"各司其职，分工明确"[2]。

二是技术的工业化与模拟真实的运用。将真实以动画呈现，需要技术的支撑。三维摄影机、动作捕捉、3D写实技术、细致入微的建模和渲染技术等，正是这些技术的加持才使得影片能够做到极致的真实。以影片开头阿娟游荡在村落的技术处理为例，此处甚至池塘中的影子都做到了真实。这种宏大背景的背后，是数百个物体的独立建模。此外，灯光总监王鲁表示，影片多处通过调整摄影机的纵横比来营造模拟变形透镜的感觉，使镜头焦外虚化类似变宽镜头的效果。[3]此外，在影片最为细致的狮头设

[1] 动画学术趴：《技术干货｜专访〈雄狮少年〉艺术总监》，2022年1月4日（https://www.huxiu.com/article/487318.html）。

[2] 搜狐网：《〈雄狮少年〉灯光总监揭秘幕后灯光制作细节！》，2022年1月8日（https://www.sohu.com/a/515184273_121128398）。

[3] 同上。

置中，导演及技术团队做到了根根分明、细致入微。这些技术的使用无不表现出影片较高的工业化水平，也正是技术的系统化运用，才使得作品能够将真实动画化，将动画真实化。

三是工业制作的精益求精。导演孙海鹏透露："《雄狮少年》制作难度非常大，舞狮会有大量毛发，并且比赛戏份中还有大量路人；最终决赛时有几千个路人和赛场上的上百个狮头。"[1]为此在制作中尽量保证效率与沟通，比如影片中的木棉花就是现实采风加电脑特效的结果。再比如影片为追求真实，而将生活气息潜藏在城市细节之中："在阿娟所在的那栋楼底下，不管观众能不能看到，有没有注意，我们在楼道里都填充了很多细节，这栋楼的走道里面我们加上了晾晒的衣服，还有很多杂物都在里面，不同楼宇之间飘浮的那些雾气我们也都考虑了。这些全部放在同一个场景里面去渲染的时候，计算量非常大，最后差不多10小时才能渲染出一帧，一秒钟24帧。但对我来说，这是动画能够做到的比真实更真实的部分。"[2]无论是渲染10小时一帧的细节，还是无数次建模，将真实与特效相结合的处理方式，都表现出影片在制作上的工业属性：精益求精、技术加持与系统制作。

正如影片制片人张苗所言："影片制作流程上的高效密码，是一套非常科学和高效的制作流程。"[3]协作化、流程化、高效化的制作流程，类型化的生产方式，将个人表达与现实关怀相结合的叙事方式，种种特征之下，表现出影片的工业属性："秉承电影产业观念、类型生产原则，游走于电影工业生产的体制之内，最大限度地平衡电影的艺术性和商业性、体制性与作者性等关系，追求电影美学效益和经济效益的统一。"[4]

（二）共情式营销策略

《雄狮少年》经历了两次改档，总体营销周期不短。在营销过程中，表现出上映前一个月集中营销的特点（见图1）。

根据图1可见，影片上映前一个月开始陆续营销，在上映前半个月时开始集中营销，其营销数据、热度及关注度都直线上升，直至上映后一天（2021年12月18日），营销数

[1] 腾讯网：《〈雄狮少年〉制作有多精良？狮头"以假乱真"，后期渲染烧坏电脑》，2021年12月6日（https://new.qq.com/rain/a/20211206a02f2z00）。
[2] 澎湃新闻：《专访｜〈雄狮少年〉导演孙海鹏：中国风动画不只是神话传说》，2021年12月17日（https://baijiahao.baidu.com/s?id=1719375561894759035&wfr=spider&for=pc）。
[3] 同上。
[4] 陈旭光、张立娜：《电影工业美学原则与创作实现》，《电影艺术》2021年第1期。

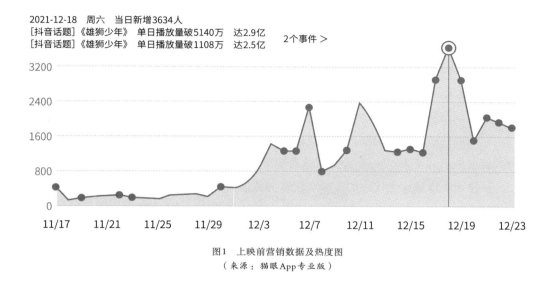

图1 上映前营销数据及热度图
（来源：猫眼App专业版）

据达到顶峰。

从具体营销方案来看，影片在上映前一个月共有22个营销事件：（1）靓仔出街版人物预告；（2）少年热血追梦预告；（3）少年出街与接招版水墨人物预告；（4）水墨与武侠预告；（5）崛起版训练预告；（6）提前点映播放量预告；（7）"莫欺少年穷"预告；（8）路演播放量；（9）点映预告；（10）少年涅槃为自己而战预告；（11）《无名的人》MV及歌曲预告。其中无名的人、少年涅槃、崛起、少年追梦等营销事件都有重复营销。根据如上营销事件可以总结出影片几个主要的营销关键词：少年成长、逆袭涅槃、为自己、崛起。这些营销关键词，似乎是青少年"象征性权利表达"的契机，进而最大程度上满足了此类受众的情感需要。

不仅如此，从如上营销之中，结合其他营销文案，我们可以概括凝练成两种主要模式：一种是以个体成长为核心的营销策略。以表现少年成长、莫欺少年穷（影片宣传语）等为代表的诉诸平凡受众内心"咸鱼翻身"理想的文案，如《雄狮少年》：青春励志何来奇迹，不过是对现实说一句"不认"》[1]《〈雄狮少年〉：睡狮今已醒，不忘少年心》《〈雄狮少年〉：少年成长的残酷裂变》《成长的悖谬：〈雄狮少年〉中的历史转喻与

[1] 陶冶：《〈雄狮少年〉：青春励志何来奇迹，不过是对现实说一句"不认"》，2021年12月20日，澎湃新闻（https://m.thepaper.cn/baijiahao_15915711）。

文化逻辑》等文章都是对影片中少年成长、青春努力、少年心等方面的阐述。微博宣传文案也多表现奇迹、成长、平民英雄等内容，如影片发布与《风味人间》纪录片联合推出的文案："你相信奇迹吗？创作奇迹的人一定不平凡，可努力也会让平凡的人生闪闪发光。"这对于生长在网络化时代的青少年来讲，无疑能够最大限度地满足其梦想：莫欺少年穷不仅指向留守儿童，更指向没有发言权利或者被社会冠以"躺平一代"之名的年轻人。正是这种情绪渲染加大了影片的传播力度，而在这种宣传的背后，不难看出影片为共情所做出的努力——一种共情式营销策略。

另一种则是以舞狮为代表的传承文化式的共情营销。传承文化本来就具有一种普适性，能够引起最广大受众的内心共鸣与共情。影片抓住这一点，制作本身便以文化传承为线索，并且在宣传过程中不断加大传承文化的宣传点与话题性。例如，网络上出现各种讲述影片中精心制作狮头的视频，影片微博账号也多次转发舞狮队表演及发布观众肯定影片继承传统文化的视频，等等。这些宣发物料都借助了传承文化的东风。正是这种文化传承式的共情营销，使影片在文化内涵上变得更有深度。

这种直抵青少年审美的共情式营销，也使影片受众主体表现出年轻化特征：20～29岁的观众占比达到47.8%（见图2）。

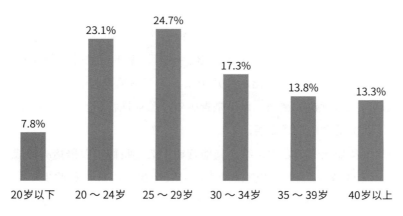

图2 《雄狮少年》观众年龄占比图
（来源：猫眼App专业版）

梦想、成长、传承文化、家的守护，这些关键词都是《雄狮少年》在宣传中所着力表现的，由此使广大受众得以产生共情，进而促进了影片的传播。

（三）线上线下双轨营销及反思

点映是近年来影视作品经常运用的营销手段，如《哪吒之魔童降世》的成功就与不断地大规模点映密切相关。《雄狮少年》也积极探索线下点映，并表现出范围广、周期长的特点。影片上映前共进行了三轮大规模点映，范围涉及25个城市（北京、上海、成都、重庆、武汉、深圳、杭州、南京、天津、西安、苏州、佛山、济南、长沙、郑州、合肥、福州、广州、东莞、南昌、宁波、温州、厦门、昆明、青岛），从12月6日第一轮点映一直延续到12月12日第三轮点映（见图3）。

影片点映的效果比较显著，吸引了很多"自来水"自发宣传，豆瓣评分在8分左右。不仅如此，点映也使影片在上映前确定了自身的风格，比如受众评价这是一部需要慢慢品味的电影，这是一部成长的电影。这种评价有利于引导风向。

图3 《雄狮少年》点映海报

由此，线下点映的话题营造与导演路演等促使影片"未映先小火"，大体奠基了影片的营销风格。

与线下同步，影片还积极探索"网络化生存"，进行短视频营销。《雄狮少年》抖音累计话题播放量9.86亿，累计抖音官方账号点赞128.7万、粉丝量5.4万、作品数115个，并且在上映前后两周内都保持着十分高的话题度。（见图4）

不仅如此，《雄狮少年》还在短视频营销过程中表现出自觉话题营造与时事热点跟踪等营销方法。

一是以短视频营销进行喜剧定位。以《雄狮少年》的抖音官方账号为参考，自该账号发布定档日期之后，便开始发放具有搞笑特点的影视片段。比如在2021年11月17日发布"兄弟三人爆笑拜师，咸鱼翻身也得靠吃雪糕""拜师不成买雪糕"，以及19日

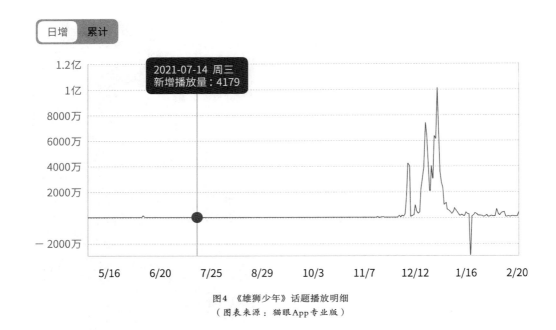

图4 《雄狮少年》话题播放明细
（图表来源：猫眼App专业版）

发布的"男人能屈能伸"等短视频笑料百出，并且结合了抖音的段子、音乐等，使整个作品表现出一种青年性、活泼性。在"男人能屈能伸"中，当欺负弱小的舞狮队逼问阿猫时，他说："大哥你好好看看我，我一看就是废物嘛。"字幕同时配上"大丈夫能屈能伸，真男人以退为进"的标语，趣味横生，灵活生动。此外，影片在宣传传承文化时，也是以一种笑的方式进行的，比如用"#华流才是顶流#"这一话题引出舞狮话题。

二是借助短视频自觉进行话题营造式宣发。如影片自创合集"雄狮少年太好笑了"，其中的短视频标题都堪称段子。例如，"咱也不是想看美女，主要是从小有个舞狮梦"；"摩托：我寻思我还是不活了吧；这些车费，还用不用给了？""少年自有少年狂，但我建议你别逞强"……这些段子都是自觉的话题营造，并且使影片表现出一种轻松愉快的感觉。此外，影片还建立了"雄狮少年李白老粉丝了""舞狮原来可以这么帅""雄狮少年太好看了""雄狮少年画面细节""咸鱼有梦""成年人的崩溃"等话题，不仅迎合了受众的审美趣味，而且具有话题性可供受众讨论。

三是时事热点跟踪式宣发。影片自觉跟进节日或具有特殊含义的日子编码短视频，比如在临近元旦时发布"就现在，说说你多久没回家了"；临近农历新年时发布"去年

陪你跨年的人，今年还在吗"；高考时发布"少年舞狮队搞笑助力高考"；党的生日时发布"少年强则国强"；国庆时发布"成长路上有你在，我就有底气"。这些自觉跟进式宣发使影片一直保持热度与话题性，增加了曝光度与传播度。

及时跟进的宣发策略、共情式的宣发主旨、短视频的宣发探索，都使影片在网络上的传播更为普及、受众接受更为广泛、传播速度更为快速，表现出该片对于"网络化生存"的有益探索。

但影片在档期选择、宣发密度及后期宣发上还存在不足。根据图1与图4可见，影片上映一周左右，其营销事件便不多了，而且话题度也有断层下降的趋势：一是话题量锐减；二是自觉营造话题的事件减少。

影片的档期为普通的休息日，而且临近元旦档，这种档期的选择无疑会给影片票房带来影响：一是动画电影一般较为适合暑期档，因为周期长，青少年受众也多；二是临近元旦档，会使部分受众都等着元旦看片，而舍弃了这一普通档期。如果将此作品放到如《哪吒之魔童降世》那样的档期的话，相信其票房号召力和最终票房会更好。

六、结语

《雄狮少年》在故事上采用单线与交叉结合的模式，在叙事上积极探索英雄成长叙事的新形式，并以一种别样的师徒关系搭建人物关系结构，塑造了具有现实感的普通人。在艺术上，影片在电影工业的支撑下，对中国传统文化及想象力美学进行了现代化转化；在写实与写意融合之间叙述故事，并影像化呈现了民间文化的想象力消费与美学。在文化上，影片表现了舞狮文化、乡村家文化，以及传统的师承文化，并传递出正能量价值观念。在产业上，影片制作与技术方面表现出工业美学的特征。在宣发上，影片线上线下双轨共行，以共情为营销策略，以点映、路演、短视频营销为重要营销方法，并且以笑作为编码手段。

但影片也表现出一些不足需要警惕：一是人物形象的过度丑化；二是如何打破英雄成长叙事；三是动画电影想象属性与现实题材的间隔；四是宣发的密度及档期的安排不够合理。

此类"现实向"动画作品，如何既满足受众想象力消费诉求，又能表达现实，其实是值得深思的。从《雄狮少年》的表现，尤其因涉及"眯缝眼"而致使受众不满意等情

况来看，动画电影亦不可过分追求个性，还是要尊重大众审美，做体制内的动画，才会获得更好发展。

从《雄狮少年》在产业层面所产生的积极号召力来看，未来的动画电影在类型题材上将更为多元，生态版图更为丰富，生态格局也会更加平衡。但之后的动画电影发展也需注意如下几点：一是无论什么题材、什么内容，都要讲述能够引起共情的故事，这是动画电影取胜的关键；二是要尊重受众，尊重受众的审美，在人物设置上尽量不要涉及可能会使人产生反感心理的人物，在叙事节奏上要把握节奏的轻快；三是要积极探索工业美学的道路，在技术与市场、工业与美学之间探索动画电影的新形式。

（张明浩）

附录：《雄狮少年》导演访谈

采访者：白白酱（wuhu动画人空间编辑）

受访者：孙海鹏（《雄狮少年》导演）

（一）作品题材

白白酱：之前有不少中国神话故事类动画电影立项，很多资本和创作团队也会往这些方向靠，咱们团队是怎么在立项的时候选择策划一个可能在当时看似小众的题材，这个过程有没有遇到什么困难，是什么让团队坚持下来的？

孙海鹏：选择这个题材基于两点：第一，虽然依托神话来创作确实已经被证明是走得通的路子，我本身也不排斥神话题材，但已经有太多团队在做了，再去凑热闹很难保持理性的判断。而且已经有很多作品珠玉在前，如果没有找到合适的角度贸然进行，并不是一个好的选择。第二，我本身就很喜欢有烟火气的事物和普通人的情感，像《早餐中国》这类纪录片我总是反反复复地看，非常打动我。我其实一直想着要做一部落地的充满人情味的动画电影。困难其实挺多，首先就是制作周期。在2019年8月8日下午，

我和苗总非常少年气地制订了两年完成的计划。一部动画电影，只有舞狮、少年、热血三个关键词，从无到有，两年的时间，这意味着我们几乎没有犯错的机会，而如此庞大又新颖的项目，我们没有现成的经验可以借鉴，不犯错是不可能的。

（二）角色设计

白白酱：在动画角色的设计上，很明显，这部作品在一开始预告和角色海报登场时就引发了一些探讨。在设计方面也冒险做了一些全新的尝试，可以分享一下电影中主要角色设计的幕后过程吗？这些角色背后的设计有哪些故事？

孙海鹏：动画的角色设计一定要贴合故事。我们的电影讲的是小人物的故事，而且主要是发生在乡村，那么角色设计必须足够质朴。尤其主角是三个常被欺负的少年，所以他们刚出场时就必须看上去很普通，甚至有点丑和滑稽，否则就会显得不可信。其中阿娟的设计难度是最大的，这个角色我们设置了三种变化，从被欺负到慢慢觉醒。这也是他内心变化的表现。

（三）概念美术

白白酱：本片在整体的风格调性和视觉体验上都下足了功夫，每个画面的形式感都很强，小到字体的设计，大到光影和构图，画面里呈现出很多故事和心情的延伸。比如阿娟得知爸爸卧床不起后，画面里会带出日光灯上面的飞蛾；乡下阿娟祷告的那尊大佛，还有阿娟在天台上舞狮然后迎接黎明到来的构图，以及远处的高楼与人物渺小的对比等。这其中有很多巧思，可以分享一下这部片子在美术设计上的幕后故事吗？

孙海鹏：大佛场景应该是全片最特别的一个场景。我们在广佛附近的村庄采风时完全没有见到过。村庄里最常见到的是"社稷之神"，很少见到佛像，更别提这么大的。但我很喜欢剧本里的这个场景：一个柔弱的少年站在巨大的佛像面前祈祷。所以还是保留了下来，并且编了一个理由欺骗自己：这个场景有可能是不存在的，因为没有第二个人出现在这里，这其实是阿娟内心的某个角落。我们美术总监也把这个场景的氛围设置得有点超现实。

还有阿娟看到自己父亲卧床不起时那个日光灯上飞蛾的镜头，一开始并不是这样的，这个镜头本来是阿娟父亲面部的特写。但我总觉得有点尴尬和刻意，本想去掉，但这里的音乐已经制作完成了，去掉就会导致音乐要重新制作。纠结了一阵后，我突然想

到可以用一个日光灯上飞蛾的镜头来代替,至于为什么,我自己也说不清,只是觉得会很有意思,这是一种模糊的感受。

(四)开场动画

白白酱:开场动画的风格化设计桥段很有意思,在铺设南狮故事的同时,延伸出故事的主角不是黄飞鸿而是一位小人物,但从全片里也会感受到男儿气概。想问问主创们当时是如何想到以二维风格呈现开场的,手绘动画的创作过程可以分享一下吗?以及是如何确定风格并设计这样的开场的?

孙海鹏:原来的正片中并没有这一段,但后来我们觉得有必要加一段片头来介绍舞狮文化以及舞狮的基本概念,而且能在电影的一开头就把观众的情绪提起来。我们一开始就确定要用二维来制作,因为这段概括和精简的旁白用二维表现非常合适,可以利用二维动画特有的夸张变形和天马行空的镜头衔接来达到行云流水的视觉体验。当时周期非常紧张,而且对于风格的方向我们也不是很清晰,但我们非常幸运地找到了FLiiiPDesign来制作这段动画,合作过程非常顺利。当我们提出一些模糊的需求后,他们很快就确定了水墨画的方向,并做了详细的工作规划。尤其是在分镜设计上,他们既考虑了周期问题,同时还兼顾了视觉上的冲击力,非常专业和用心。

(五)制作幕后

白白酱:本片的光影和制作细节,包括很多场景还原度都很高。在24个月的制作周期中,你们形成了工业化的体系,完成了高质量的作品。你们是如何设计这个制作流程的?这样的制作周期你们是如何应对并且高效完成的?

孙海鹏:《雄狮少年》的制作思路我总结起来就是两个关键词:灵活、暴力。灵活,说白了就是随机应变,不按部就班。比如说场景模型,在镜头已经确定好的情况下,我们往往只做一个地面就直接开始做动画了。场景里的房子、树和没有互动的道具等,可能都只用特别简单的模型替代一下。当动画BK环节完成后,场景有简模的情况下我们就直接开始确定灯光,并在这个光照的基础上再去完善模型的细节和贴图;看不清的或者在暗处的我们就不深入做了,把人力集中用在能看清的地方。然后就是能用现成模型的就用现成模型,能用商用模型的就购买,只做那些有必要自己制作的模型。

暴力,就是采用暴力运算的办法,电脑能做的就不要人来做。一个典型的例子就是

我们的渲染，90%以上的镜头都没有分层渲染，连特效都没有分层。运动模糊、景深也都是直接渲染，没有在后期处理。这样做的好处就是非常"物理"，在写实的风格下，物理的就是正确的。

（六）关于彩蛋

白白酱：关于彩蛋，能看到最后舞狮摘冠后，阿娟回到上海继续打拼，宿舍旁边还贴有黄飞鸿的海报，响应了故事的开场。不过又感觉被拉回了现实，舞狮夺冠似一场青春热血梦，而成长后又要面对生活的现实。想了解一下这个结尾的彩蛋，在设计的时候是一种怎样的情感，您对于阿娟和伙伴们舞狮结束后的生活是否有一些构想？

孙海鹏：设置这个彩蛋对我来说是非常自然的过程，没有任何纠结，从一开始我就决定让阿娟继续去上海打工。如果不这样，会多么不合理啊！舞了一场狮就改变命运了？而且他还不一定会得到冠军。就算是走上了人生巅峰，那接下来呢？依然是努力生活，不是吗？不过在此之中我们加入了很多细节，寄托了我们对阿娟的期望。美术总监在桌子上放了很多高考的学习资料，他希望阿娟还在继续学习，没准以后还会参加高考。然后还把女阿娟车上的那个狮头挂在阿娟的床头，这是一个让人心动的细节。最后三张照片分别代表了亲情、友情和师徒情、朦胧的爱情，这象征着阿娟的少年是完满的。

（七）导演视角

白白酱：这次创作的感受与之前的《美食大冒险》有什么不同？现在的您对这两部作品有着怎样的情感？

孙海鹏：《美食大冒险》更像是对过去的总结和了断，创作时是疲劳的。《雄狮少年》是对未来的展望，这是我真正想表达的故事，整个创作过程虽然紧张，但充满希望。

（八）少年宇宙

白白酱：关于少年宇宙、少年故事，都会带着青春、热血、羁绊、情感等关键词，我们了解到，除了《雄狮少年》之外，还会有《铸剑少年》《逐日少年》在未来上映。想了解一下主创们为什么会把题材聚焦在少年上，而且会创作多部作品，大家对这个少年宇宙有着怎样的期待？

孙海鹏：少年永远都是动人和值得怀念的。不管什么年纪，少年感总会给人带来活

力和希望。我们接下来的故事背景有可能是现在,有可能是过去,也有可能是未来,但不管怎样,我们期待接下来的少年们能继续带给观众感动和力量。

(节选自wuhu动画人空间:《〈雄狮少年〉导演专访:有多少我们还未知的幕后?》,https://weibo.com/ttarticle/p/show?id=2309404724499928186903,2022年1月11日)

2021年
中国影响力电影分析案例六

《我的姐姐》
Sister

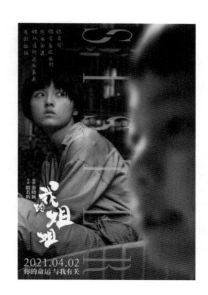

一、基本信息

类型：剧情、家庭
片长：127 分钟
色彩：彩色
内地票房：8.6 亿元
上映时间：2021 年 4 月 2 日
评分：豆瓣 6.9 分、猫眼 8.9 分、IMDb6.6 分

二、主创与宣发信息

导演：殷若昕
制片：尹露
编剧：游晓颖
出品人：曾继媛
主演：张子枫、肖央、朱媛媛、段博文、梁靖康
摄影指导：朴松日
道具：李辉
灯光：王文玉
美术设计：杜光宇
造型设计：杜光宇
剪辑：朱琳
录音：周磊
出品：联瑞（上海）影业有限公司、天津突燃影业有限公司、浙江横店影业有限公司、中国电影股份有限公司、天津猫眼微影文化传媒有限公司、上海淘票票影视文化有限公司、霍尔果斯不好意思影视文化有限公司、蓝色星空影业有限公司、北京麦特文化发展有限公司、北京竹也文化传播有限公司、北京联瑞文化有限公司、石榴影业有限公司、霍尔果斯成林传媒有限公司、北京联瑞木马影业有限公司、北京耀影电影发行有限公司
发行：中国电影股份有限公司、上海联瑞小树苗影业有限公司、北京微梦创科网络技术有限公司、厦门联瑞影业有限公司、上海红星美凯龙影业发展有限公司、北京新影联影业有限责任公司、中影数字电影发展（北京）有限公司
宣传：联瑞（上海）影业有限公司

三、获奖信息

第 2 届"光影中国"荣誉盛典 2020—2021 年度媒体关注十大电影（获奖）
第 16 届中国长春电影节金鹿奖最佳女演员（获奖）、最佳导演奖（获奖）
第 34 届中国电影金鸡奖最佳女配角奖（获奖）
第 16 届华语青年电影周年度新锐女演员（获奖）
第 30 届华鼎奖中国电影最佳女主角、中国电影最佳女配角、中国电影最佳男配角、中国电影最佳新锐演员、中国电影最佳新锐导演、中国电影最佳歌曲、中国电影最佳编剧（提名）
第 15 届亚洲电影大奖最佳女主角、最佳新导演、最佳编剧（提名）
北京国际电影节·第 28 届大学生电影节"光影青春"优秀国产影片（入围）
第 34 届中国金鸡百花电影节最佳故事片、最佳女主角、最佳女配角、最佳男配角、最佳录音、最佳音乐（入围）

女性视角、现实题材及其大众化道路

——《我的姐姐》分析

一、前言

小成本、演员阵容稍显一般的温情现实主义电影《我的姐姐》成为清明档的一匹黑马，首周票房3.48亿元，占据清明档全部票房的47%。上映初期豆瓣评分7.7分，波动后降至6.9分，也是继《你好，李焕英》之后又一部获得广泛认可的女性题材电影。影片聚焦重男轻女、男权中心等传统思想引发的社会问题，以点带面，以细腻的叙事展现了社会变迁过程中的性别矛盾、自我抗争以及亲情何去何从等问题，引发了关于"男尊女卑""扶弟魔"等社会议题的热烈讨论，具有突出的社会性和现实性，对于疫情影响下的电影行业是一次大的提振。同时，《我的姐姐》连同《你好，李焕英》《送你一朵小红花》等几部现实温情题材电影的频繁出圈，也为小成本、轻量级的现实主义题材电影的创作以及宣传方向提供了借鉴。

在目前对《我的姐姐》的讨论中，女性主义是最受关注的话题。于树耀在《〈我的姐姐〉：家庭伦理叙事与女性困境书写》中提出："影片表现了安然如何从一个极端的女性角色慢慢平和的故事，以朱媛媛饰演的姑妈这样一个上一辈'姐姐'的角色为对照，塑造了一种真实的日常化戏剧情境。影片的结局并不是非此即彼的，其所真正关注的是在历史发展的进程中女性的身份困境以及对女性个体价值的深刻思考。"此外，影片"具有强烈的感染力和共情性，对'文艺片如何深入大众'这一话题实现了一次成功的范例呈现"[1]。李梦洁在《〈我的姐姐〉中的家庭伦理、个体情感与时代共鸣》中赞扬影片"作为一部以年轻女性视角审视个体、家庭、社会的伦理题材影片，《我的姐姐》在

[1] 于树耀：《〈我的姐姐〉：家庭伦理叙事与女性困境书写》，《电影评介》2021年第13期。

家庭伦理题材向来不受青睐的商业院线上取得的成绩令人瞩目。在现实主义的基调中，栩栩如生的人物间形成了强劲的情感张力。影片也因其对社会现状的深度体察、基于情感产生的家庭责任与个人诉求成功引发了年轻观众的共鸣，成为2021年中国电影的一大亮点"[1]。

对于影片在矛盾冲突中表现出的中立性和试图用亲情治愈伤痛的做法，不少文章提出了质疑。蒲剑在《〈我的姐姐〉：女性议题的戏剧化表达》中称《我的姐姐》的女性主义表达为"暧昧的女性主义立场"，并指出影片为了凸显女性主义立场，故意丑化了安然身边的男性角色，但却并未赋予安然完全的女性独立人格，其最终还是屈从于父权的认可。影片"俗套的结尾设计是编导在强大的现实面前，对自身预设立场的怀疑，印证了编导的局限和无能为力"。虽然《我的姐姐》创作者的女性立场非常鲜明，但"男尊女卑""重男轻女"的观念在中国根深蒂固，批判的目的是能引起大众的反思，找到根除的路径，而不是止于煽情。"为了迎合大众的口味，用戏剧化的方式解决社会问题，或者是用和谐的亲情战胜困境，是缺少对现实的独立思考和批判精神的表现。"[2]陈捷在《〈我的姐姐〉："通俗剧"与"开放式"结局的不可能》中提出："影片意图揭示一些严肃的社会问题，但又以一种'通俗剧'的方式在爱恨交织中构建了'我是姐姐'和'我的姐姐'这两个充满主体性裂痕的世界。当情感叙事压倒伦理叙事，你无法指望影片以通俗剧的方式去讨论复杂的命运和伦理问题，给出一个如编导所言的'开放式'结局。作为这种叙事的必然结果，影片结局正意味着对这个世界尚存的一种'平庸之恶'的再度臣服。"[3]刘鹏在《尚在围城之中——论电影〈我的姐姐〉的虚假二元对立与男权话语》中认为："影片通过虚假的二元对立使得女性意识的自我觉醒再次重蹈男权话语的覆辙。从'弱'男性与'强'女性的二元对立、父权制家庭意识形态和女性家庭角色嬗变以及传统社会伦理与现代女性意识冲突等层面看，安然对于是否送养弟弟的选择是'想象中社会的我'与'现实中家庭的我'之间的矛盾，与其自我实现并无本质冲突。"[4]

总体来看，《我的姐姐》对当代女性生存困境的表达以及为女性发声的尝试是众多评论文章中都较为认可的，但是影片在矛盾关系的处理以及立场的坚定性、对现实的挖

[1] 李梦洁：《〈我的姐姐〉中的家庭伦理、个体情感与时代共鸣》，《电影评介》2021年第12期。
[2] 蒲剑：《〈我的姐姐〉：女性议题的戏剧化表达》，《当代电影》2021年第5期。
[3] 陈捷：《〈我的姐姐〉："通俗剧"与"开放式"结局的不可能》，《电影艺术》2021年第3期。
[4] 刘鹏：《尚在围城之中——论电影〈我的姐姐〉的虚假二元对立与男权话语》，《电影文学》2021年第18期。

掘力度等方面引发了争议。无论如何，作为一部小成本、现实主义题材的电影，《我的姐姐》对于家庭伦理、亲情主题以及女性主义电影的创作和产业化生存等方面都有着值得参考的意义。

二、剧作策略：平缓矛盾与治愈亲情

（一）叙事逻辑："中国式"家庭伦理与"治愈式"亲情交叉

《我的姐姐》片名似是以弟弟安子恒的视角展开，但实际叙事以姐姐安然的女性主义视角为主要叙事逻辑，讲述了姐姐在父母双亡后对于是否抚养弟弟的选择过程。影片以现实的选材与叙事方式，勾画了重男轻女及长姐如母等传统观念重压之下的女性生存困境，着眼于独立女性在亲情感召下与家庭、自我的和解，是抗争传统伦理与主张亲情治愈心灵两种立场的交叉叙事，在当代社会极端个人本位价值观与传统伦理的融合中达成了女性主义的"最优解"。

作为一部现实性和艺术性较强的电影，《我的姐姐》整体叙事节奏较为缓慢，矛盾冲突也较为平缓。以安然对弟弟的排斥到接纳为主要线索，影片的主体可以分为接触与阻力、弃养与送养、接纳与告别、和解与成长四个部分，其中对安然态度转变起到关键影响的两个因素是姑妈过往经历的展开以及与弟弟安子恒的相处，也就是家庭伦理线索与治愈式亲情线索。

表1 《我的姐姐》剧情大纲

		内容	时间点	作用
设定/接触与阻力	设定	父母车祸丧生，安然拒绝抚养弟弟；残疾证明勾出重男轻女的往事。	第1～8分钟	建置故事发展的戏剧性前提和主要人物关系。
	复杂	姑妈劝说安然并短暂照顾安子恒；安然与男友相约北京。	第9～14分钟	多人物、多线索、多目标介入，事件复杂化。
	高潮	签署送养协议；收回学区房，与表姐及男友产生矛盾；与弟弟相处困难。	第15～27分钟	障碍与矛盾的层层展开。
	结束	与肇事司机接触；与男友家人见面；与弟弟关系缓和，背弟弟回家。	第28～40分钟	规范情节发展的线路和目标。

（续表）

		内容	时间点	作用
复杂/弃养与送养	设定	姐弟二人墓地谈话，回忆强迫装癫往事；地铁丢弃失败。	第41～48分钟	家庭主线进一步展开。
	复杂	工作中纠正医生错误；关于自行车及泳池的梦境。	第49～60分钟	众多转折点，情节线索四处发散。
	高潮	面试养父母，与姑妈矛盾激化；幼儿园打架，姐弟矛盾激化。	第61～65分钟	故事推进，展现多对矛盾的对抗与冲突，实现戏剧性需求。
	结束	放弃男友回家陪弟弟；姑妈破坏送养计划。	第66～69分钟	主要目标发生偏离。
高潮/接纳与告别	设定	被父母改高考志愿和被表哥打、被姑父看洗澡的往事；舅舅提出领养弟弟的愿望。	第70～81分钟	人物形象完善；背景故事进一步补充；新目标出现。
	复杂	与男友分手；与患有孕期子痫仍坚持生产的病人争执；姑妈的故事进一步展开；舅舅收养弟弟。	第82～95分钟	系列小高潮。
	高潮	从舅舅处领回弟弟，姐弟和解。	第96～105分钟	系列高潮，情节线索收回主线，主要目标明确。
	结束	弟弟主动找领养。	第106～110分钟	情感高潮，目的达成。
结束/和解与成长	设定	墓地告白，准备前往北京。	第111～113分钟	
	复杂	与舅舅交谈；领养人要求签署协议。	第114～117分钟	
	结束	带走弟弟。	第118～123分钟	结局。

从叙事线索可见，围绕是否抚养弟弟这一问题，安然首先面对了来自亲戚与社会的巨大压力，经过多次送养、弃养的尝试，最后在与弟弟的相处过程中产生了情感。安然以极端个人化的独立女性形象出现，这不仅表现在拒绝抚养弟弟上，还表现在对男友所提供的家的不接受，这种"刺猬"的形象并不是单纯的女权斗士，而是带有一些"不近人情"的负面色彩。贯穿影片的回忆与梦境解释了安然孤僻倔强性格的成因，但在故事的展开过程中，安然的阴影更多地被当作伤痛和疾病来处理，影片开头所表现出的伦理冲突与反抗在叙事过程中逐渐被瓦解。姑妈的经历与牺牲在持续感化安然，起初骄横乖张的弟弟越来越表现出超越年龄的成熟与懂事，也成为治愈安然梦魇的关键因素。安然的独立成为被亲情击溃的因素，这与传统意义上的女性成长主题是不同的。一方面，姑妈的人生作为安然的警钟，与安然的童年经历以及梦魇一并构成传统家庭伦理中作为姐

姐的压抑世界；另一方面，这种传统伦理背后也有着不可否认的感人力量，她的奉献以及弟弟的懂事打造了作为姐姐的温情世界。影片不断在这两种立场中摇摆，最后在亲情的感召下，安然与过去和解，最终达成一种温情的结局。总之，影片通过营造传统家庭伦理的美感与爱，抚平重男轻女、家庭暴力等社会问题带来的伤痛，引导安然逐渐接受亲情、融入家庭，以此达成一个独立女性与传统女性的中间态，这种状态为姑妈和安然所共享。

在片中重男轻女的大环境下，安然与姑妈两代姐姐都面临着姐弟之间的利益冲突，成长背景上的代际差别使两人在面对家庭伦理冲突时首先选择了截然不同的立场。童年阴影笼罩下的安然坚定地拒绝抚养弟弟的要求，不顾亲戚反对为弟弟寻找领养家庭，表现出与原生家庭决裂的信心。而同样面临歧视的姑妈选择顺应家庭要求，遵循长姐如母的传统观念，牺牲自己成全弟弟。两位姐姐分别代表了现代个人本位的青年价值观与传统中国式家庭伦理观，姑妈在影片的前半部分始终站在安然的对立面，成为女性生存压力的化身，也是片中阻止安然送养弟弟的主要力量。但在二者的接触中，随着姑妈故事的展开，她作为传统女性的悲剧性逐渐显现，同时她对家人的情感也在无形中引导安然接纳弟弟，回归传统价值观。安然寻找出路的过程其实是安然和姑妈所代表的两类人共同反思的过程。

（二）人物塑造：强势的女性与失语的男性

姐弟关系构成了影片中最为常见的直系血缘关系，包括安然与安子恒、姑妈与安然父亲、舅舅与安然母亲、表姐与表弟，其中姑妈和舅舅又分别承担了安然母亲和父亲的部分角色。舅舅与姑妈对于安然所在家庭的角色和作用本应是相同的，但是姑妈在帮助安然父亲上学和成家，以及婚后照顾安然等方面都起到了非常大的作用，对于安然的引导与帮助正是本应由母亲来完成的任务。与之相比，舅舅则被塑造为一个游手好闲、不务正业的父亲，沉迷赌博，甚至不被自己的亲生女儿接纳，但却能在亲戚的责难中挺身而出维护安然。安然在片尾的聊天中称舅舅一直是心中的父亲，舅舅为安然提供了一定的父爱，但他在与自己女儿和安然的两种关系中，都绝不是一个合格、完整的父亲形象。而且，舅舅与姑妈分别构成影片的两条隐藏线索，姑妈为安然提供了前车之鉴与心灵引导，但失败的舅舅（父亲）形象只能与姑妈的母亲形象形成对比，以此否定重男轻女观念的合理性，并凸显家庭乃至社会中的女性力量。

在角色塑造过程中，为了突出女性主义的立场，片中除了承担亲情感化功能的弟弟

之外的男性角色都在一定程度上有所阉割。男性的失语突出体现在舅舅和男友的无能上，舅舅作为"类父亲"或者说安然想象中父亲的形象，在安然的抗争中所起到的作用远逊于"类母亲"的姑妈。男友面对同事和母亲时的胆怯、懦弱，尤其是不敢违背家庭安排履行和安然一同考研去北京的承诺，和安然面对压迫强势倔强的性格显得格格不入。在一些次要人物的塑造中，男性与女性的话语对立也非常明显。在安然和表姐搬家的冲突中，两位女性陷入激烈争执，而男友和表弟只在一旁劝和。男性在整个故事的多数时间都在充当"和事佬"以及"拖油瓶"的角色，这种符号化的简单人物设置无疑是为了突出女性主义的思考和表达，为安然拒绝传统观念的绑架提供合法性。

邵荃麟在谈及现实主义人物创作的时候曾提过："英雄人物和落后人物是两头，中间状态是大多数，只有注意写中间状态的人物，才能体现现实主义的深化。"[1] 虽然在政治及文学史上存在众多争议，但从现实的角度来看，这种中间人物的观点无疑是正确的。因为在英雄人物和反面形象之外，中间层面的普通人及一些烦琐的细节能够还原生活本真。电影是现实性与虚拟性等多方面属性的集合体，其对现实的反映不必是镜像的，但是要以特殊的形式折射现实。《我的姐姐》中刻板化的男女性别对立是一种对现实的简单化处理，能够帮助影片突出主题，但是也在一定程度上削弱了影片的真实性。

（三）梦境意象：回忆叙事与潜意识表达

作为一种叙事手段，梦境在电影中被反复使用。电影中的梦境和闪回可以以象征或隐喻的方式拓展电影的叙事以及表现形式，补充人物背景，阐明人物性格，并且以符号化的形式传递情感意涵。《我的姐姐》中以梦境和闪回的方式冷静呈现安然的童年生活，作为人物前史补充人物性格的成因，更深入地展现了重男轻女等落后观念下女性的生活困境。

片中的闪回与梦境主要有三次，第一次是43分钟时，属于回忆式想象，用于交代故事背景，补充人物前史，是内容层面的叙事。姐弟俩在墓地谈到父亲与自己相处时的不同面孔，闪回了安然小时候因为穿裙子跳舞破坏了父亲关于自己是残疾人的谎言而被殴打的记忆，是安然苦难童年的缩影。第二次梦境出现在55分钟时，是情感式想象，展现了安然由于常年生活在重男轻女压力下的深层恐惧。梦境的内容是幼年安然骑单车时被

[1] 邵荃麟：《沿着社会主义现实主义的方向前进（在中国文学工作者第二次代表大会上的总结发言）》，《人民文学》1953年第11期。

抛弃以及泳池溺水时父母袖手旁观，是安然潜意识的流露，同时也是安然与父母情感的一次符号化展露。从感情色彩来看，这两次梦境无疑都是负面的，一方面可以帮助观众了解安然的背景故事，强化重男轻女叙事，为安然的行为提供充足的动机；另一方面也暗示安然超乎常人的意志及几乎不近人情的心绪不只是个人追求，也有赌气甚至仇恨的因素在其中。

从前后故事进程来看，前两次梦境都发生在姐弟关系稍有和解的段落之后，第一次是墓地长谈，姐弟二人谈论起自己对父亲的不同印象，回忆挨打的经历之后便做出了地铁丢弃的举动。第二次梦境前安然在医院抚摸了弟弟和自己的眉毛，开始感受到二人之间的血缘联系，但梦境之后便开始面试领养人。弟弟与安然所经历的不公待遇并没有直接的联系，但是这些回忆及梦境对于安然来说是一种提醒，也坚定了安然在每次姐弟关系有进展时仍然坚持将弟弟送养的立场。

直到第三次回忆，安然由自己给弟弟洗澡的场景回忆起母亲帮自己洗头的往事，回忆与现实相联结，达成一种安然对亲情的补偿式想象，勾勒出血缘的传承。安然也开始像母亲一样照顾弟弟，姐弟二人达成和解，也意味着弟弟治愈了童年给安然带来的伤痛，推动影片走向结局。

梦境可以是真实世界的重现，也可以是深层潜意识的外在流露，或者是精神情感的自我弥补。从对于挨打的回忆式想象，到担心父母遗弃自己的恐惧式情感想象，最后投射童年美好生活经历到现实，安然的三次梦境是影片整体叙事逻辑的三次截断式展现，在主体故事暂停时唤起观众对主人公的情感共鸣，使女性主义觉醒与抗争的主题进一步深化。

三、美学价值：生活美学与真实观感

（一）镜头语言：晃动感与冲撞感

20世纪五六十年代之后，随着轻便摄影机和同步录音技术的改进，手持摄影以其及时性、低成本和真实性成为一种具有革新意义的拍摄手段，在真实电影运动、新浪潮运动以及独立电影的发展中都发挥了重要的作用，并且与纪实性美学形成天然的联

系。[1]1995年的"道格玛"宣言更是推动了手持影像在电影中的迅速发展。1998年斯皮尔伯格的《拯救大兵瑞恩》在拍摄开场战役时，几乎全程用了手持摄影，并且要求摄影师将手持震动器加入到摄影过程中，以此增加镜头的晃动与不安感。在晃动的镜头中，这场战争的惨烈与牺牲得到充分的还原。[2]手持摄影在当今电影生产中已经成为一种独特的艺术风格，从小成本的艺术电影到大制作的商业电影，各种类别的电影中都有手持摄影的案例。

手持摄影相比较传统摄影最突出的特点就在于晃动感，由于摄影师自身的移动以及呼吸等因素的影响，影像本身也随之产生抖动甚至倾斜，画面整体给人一种不稳定的粗糙感。在传统摄影观念以及生活经验的影响下，不稳定的画面首先给人一种低成本的业余感，即由于设备、摄影师等专业能力受限导致的技术瑕疵，由此也会带来影像的生活感和真实感。因为晃动的影像往往区别于精心制作的商业电影影像，而更接近于普通人随手拍摄的水平。此外，由于拍摄条件的限制，手持摄影在纪录片中也经常出现，这也加强了电影中影像的真实感和记录性。

晃动感的不同幅度和频率又为手持影像带来特有的情绪和节奏，使影像可以随着人物的行为起伏。在表现激烈的动作场面时，剧烈晃动的镜头可以模拟混乱的临场感，加重叙事的紧张感与焦躁不安的情绪。如伍迪·艾伦的《贤伉俪》中用晃动幅度非常大的手持长镜头来表现"人物面临破碎的婚姻时的紧张状态和夫妻间的情感挣扎"，追求一种"游离的焦虑感和清晨的永久性失落"[3]。

由于手持摄影排除了"精确的、秩序的、理性的古典摄影美学"，而突出"道格玛"风格的"粗略取景"美学，[4]影片的场面调度更加随意，真实的情感表现成为摄影机捕捉的重点。《我的姐姐》中手持摄影的风格贯穿全片，甚至是在人物静止的状态下也有明显的摇晃感，配合影片生活化的叙事，营造出一种"类纪录片"的影像风格，更有利于影片的现实主义表达。晃动的镜头带来了焦灼感和冲击力，强化了命运的不确定性，给观众带来不安的观感。此外，在亲戚们因为安子恒的去处而发生争吵以及安然与表姐打斗的戏份中，镜头跟随人物的行动剧烈晃动，人物频繁撞击画框，构图规则多次被打破，争执中的混乱感得到强化，人物之间的冲突也因此愈加强烈。

［1］梁媛：《电影手持摄影美学研究》，中国电影艺术研究中心硕士学位论文，2014年，第1页。
［2］李攀江、周梦涵：《手持摄影在故事片中的发展及美学研究》，《电影文学》2020年第11期。
［3］梁媛：《电影手持摄影美学研究》，中国电影艺术研究中心硕士学位论文，2014年，第30—31页。
［4］同上文，第37页。

(二)城市叙事:烟火气与生活感

文化地理学认为,自然地理因素和人文地理因素对于地域的集体性格和民族心理具有决定性的影响作用;另一方面,独特的集体心理也会反过来重塑此地域的艺术文化。[1]电影作为综合艺术,对于人物及故事所处的时间、地域、环境、人文特征等方面的展现,能够塑造出更具典型文化特征的人物。

少数民族电影是最早表现出鲜明的地域特征的电影,在"十七年"期间已经有所表现,20世纪80年代的西部电影创作更是彰显了地域电影的兴起。[2]在对中国地域电影的研究中,倪震曾提出:"中国电影地域风貌和人文空间的两大资源,一个是西北黄土高原、河套地区;一个是江南水乡、小桥古镇;从早期发端以来中国电影家就一直在这两个空间里不断开发视觉资源和电影素材。"[3]值得注意的是,在近年的电影创作中,成都、重庆、贵州等富有文化特色的西南城市频繁出现,正在形成西南景观和人文内涵表达的新流派。《少年的你》和《火锅英雄》中的重庆景观、《前任3:再见前任》和《我的姐姐》中的成都景观、《无名之辈》《路边野餐》中的贵州方言与贵州风景等,都将西南地区的自然景观及风土人情与故事内容及人物性格相勾连,映射出极具吸引力的文化元素,构建了独特的地域美学。

对地域景观的艺术表达不仅能够丰富电影意蕴,增强影片可看性,还能够与影片的叙事和美学风格等相关联,呈现出与主流文化相对不同的"异质性"[4]。《我的姐姐》将故事发生地定在成都,首先是因为编剧游晓颖生长于成都,她提到成都有浓厚的烟火气息,能够给观众一种故事发生在自己身边的感觉。相比其他一线城市的快节奏生活,成都以其美食及大熊猫等城市特色更多地带给人以生活感。影片也充分利用这种市井气息,姐弟俩生活的巷子位于五昭路,虽然地处成都市中心,但是院落众多、宽度较窄、建筑古朴,砖墙和青石板路都有着浓厚的老成都味道。安然多次出入的寺庙是位于成都太古里的大慈寺,是一处闹中取静的场所。影片避开太古里春熙路这些现代感更强的地区,更多地将笔墨放在大慈寺和小巷子这些更具传统和底层生活色彩的地点,强化了影片的生活感。此外,片中多次出现的天桥、地铁等场景,不仅符合人物的相关设定,也

[1] [法]丹纳:《人文地理学》,李长傅、周宋康译,上海:中华书局1937年版,第3页。
[2] 张慨、魏媛媛:《中国当代地域电影研究综述》,《电影理论研究(中英文)》,2020年第2期。
[3] 倪震:《新中国电影创新之路》,载于丁亚平主编:《百年中国电影理论文选(下)》(最新修订版),北京:文化艺术出版社2002年版,第527页。
[4] 张慨、魏媛媛:《中国当代地域电影研究综述》,《电影理论研究(中英文)》,2020年第2期。

是能够广泛唤起当代普通人共鸣的地点。在影片的主海报中，姐弟所在的地点是成都重要打卡地鸳鸯楼，这栋楼始建于20世纪七八十年代，仍然保留着当时民居的观感，外墙破败不堪，安装着木框的玻璃窗，楼梯过道非常狭窄，四处都是电线和晾衣杆，有着香港电影中筒子楼的复古观感。众多的成都城市符号在影片中得以构建，打造出影片独特的美学空间。

地域特色的打造不仅仅停留在叙事空间以及美学表征层面，更重要的是对地域文化的借用以及重新表达。自古以来，成都所属的巴蜀地区就有着区别于主流文化的鲜明特征，"经济发达、自然相对恶劣以及少数民族的移居"促使巴蜀文化"偏离正统儒家文化"而走向"不受拘束，强调个性独立"的方向，尤其是巴蜀女性表现出"妾死情，不死节"的"泼辣、大胆、坚忍、反叛礼教传统的'辣妹子'形象"[1]。大胆反抗传统强权，追求自由生命的巴蜀女性在影视作品中已经有过非常多成功的塑造，如《狂》（1992）、《观音山》（2011）等。[2]安然男性化的坚毅个性与成都地区的性别文化是有着内在传承性的，正因为如此，安然这一人物得到了文化上的强有力支撑，作为一种人物原型获得了广泛的现实指向性。

最后，方言以及民谣是生动、直观的地域文化传播途径，方言中的语速、语调等都是地域文化性格的展现。方言对于人物性格的塑造具有辅助作用，在展现人物真实生存状态的同时能够突出电影的特色，满足观众的多样化审美需求。《我的姐姐》中广泛采用的四川方言以及歌谣，迅速将影片与巴蜀文化建立起联系，生动而具体地展现了普通的四川女性的故事，将人物与整个地理背景以及时代背景相连接，同时也使片中的人物更为生动，成为巴蜀地区女性文化的重要载体。

（三）表演呈现：现实主义表演风格

与现实主义的整体风格相协调，《我的姐姐》中举重若轻的生活化表演风格也是影片打动观众的关键要素。在斯坦尼斯拉夫斯基对表演的论述中曾提出："好的表演是自然的，是演员作为一个真实的有机自我的表现。"[3]演员对角色的塑造要接近现实世界和内心世界，先作为一个真实的人物存在，继而通过外化的表演呈现给观众，从而塑造具有真实性和鲜活感的角色。

[1] 李芳瑶：《巴蜀文化视域下的电影人物原型——以成都电影为例》，《当代电影》2021年第4期。
[2] 同上。
[3] James Naremore: *Acting in the Cinema*, Berkeley and Los Angeles: University of California Press, 1990, p2.

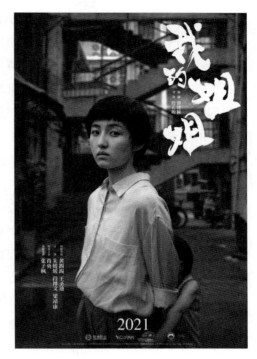

图1 《我的姐姐》鸳鸯楼海报

作为女主角且备受观众期待的张子枫,在影片中贡献了内敛克制的表演。影片拍摄时张子枫十九岁,比角色设定要小,大学生活和考研的相关经历都较少,而安然是一个经历较为复杂的人物。从外形来看,张子枫瘦弱的身形和弱女性化、略显倔强的气质与角色契合度较高。在影片中安然的情绪表达都很克制,面对父母的车祸现场,不知所措中透出些许的冷漠,与男友分手后在天台唱歌,以及弟弟主动找养父母时的姐弟争执,与姑妈的深度交流,与父母墓前和解等重要的感情戏,情绪的宣泄都较为隐忍。尤其是哭泣时埋头吃东西等细节,将安然内心的脆弱以及外表的故作坚强等性格特征表现出来,也使人物更具真实感。

金遥源所饰演的安子恒是影片另一个重要感染力来源。如前所述,作为治愈安然童年伤痛的关键人物,安子恒从蛮横到懂事的成长影响着影片的整体进程,打造美好亲情的幻觉,同时也贡献了影片的诸多泪点。为了承担起改造姐姐的任务,安子恒的身上被安排了超越年龄的成熟,如在姐姐准备将弟弟送养时哭喊"你喜欢我",以及"你等

等我不行吗""我只有你了"等台词,配合小演员充满童真的演绎,以一种"美好的事物被毁掉"的悲剧感将情感叙事推向高潮,成为社交媒体上广泛传播的催泪片段。窗台上背诗"本是同根生,不要太着急"的情节,以及在姐姐情绪崩溃时淡定说出"你冷静点"等情节,也都展示了弟弟在成为姐姐的负担的同时所天然拥有的天真和美好。金遥源以四岁的年龄扮演一个六岁的角色,用儿童的方式阐释角色被赋予的成人化行为,成为影片治愈式亲情线索的灵魂。

舅舅的扮演者肖央和姑妈的扮演者朱媛媛作为经验丰富的演员,都以一种松弛的状态塑造了现实中普通人的形象。姑妈在与安然吵完架后将安然喝剩下的咖啡倒入保温杯并且舔掉杯沿上的残滴,切西瓜时将瓜心挖给安然,这些细节设计将节俭朴实、甘愿奉献的底层妇女形象刻画得入木三分,也使姑妈这一角色的代表性更为广泛。肖央饰演的舅舅整日不务正业、油嘴滑舌,在讲起与女儿的往事以及片尾与安然的长谈中,落寞都藏在自嘲中,并不过多煽情。

装扮、动作、声音等都是演员塑造角色的方式。朱媛媛在先前的亲情题材电影《送你一朵小红花》中就饰演了中年母亲的角色,肖央也在《误杀》中成功塑造了父亲的形象。从外形、戏路、演员性格等方面来看,《我的姐姐》中的演员与角色都较为契合,细节的设计以及方言的使用使影片整体处于一种轻松的生活化氛围中,为影片的现实主义叙事增色不少。

四、文化征候:女性成长与现实反思

(一)社会关怀:现实主义叙事与社会议题抓取

随着社会的发展与价值观念的转变,一些落后的传统价值观与现代价值观产生了冲突,这种思想上的转型期带来了非常多的社会问题。《我的姐姐》聚焦二胎政策下的子女抚养问题,并将矛头指向重男轻女和长姐如母的落后观念,以及家庭暴力"扶弟魔"等热门社会议题。通过塑造在这些问题中成长的两代姐姐,凸显社会变革中女性主体性的成长与反抗。

首先,面对没有一起生活过的幼年弟弟,选择辞职前往北京考研还是留下来抚养弟弟,其实是社会现代化过程中的个人主义与传统的家庭、集体主义的冲突。考研背后是安然个人的自我实现,鉴于她与家庭的关系,安然今后的职业变化也并不会为家庭带

来裨益。另一方面，在父权制社会中，父母离去之后遵循长姐如母的理念，已经成年的安然需要继续履行女性似乎天生的"母职"，这就会影响到安然的个人规划，姑妈已经是前车之鉴。作为西方价值观影响下的当代青年，安然在现代社会中受到了更多解放思想的洗礼，她与亲属之间的分歧既表现在个人主义与家庭主义上，也表现在社会变革中的代际冲突上。这种社会转型期的观念冲突在生活中的其他方面也有表现，比如留守儿童、催婚逼婚等，但是安然问题的特殊性在于其与家庭的矛盾来源于长期以来的重男轻女的观念。

重男轻女的观念在中国社会由来已久，它起源于农耕时期男女在劳动能力上的差别，后又由于女性一般会外嫁进入新的家庭，男性成为家庭资源倾斜的对象。在几千年的父权制度下，男尊女卑的观念更是得到了绝对的强化。在这种情况下，一胎制的计划生育政策给头胎的女儿带来了不公正的压力。童年时期父亲强迫安然装瘸以及因此招致的殴打，是对安然女性身份的否认。成年后父母对安然的漠视以及擅自修改安然高考志愿更是加剧了安然的孤僻和倔强。然而在传宗接代的香火观念下，作为儿子的舅舅整日不务正业，为了弟弟的前途放弃自己未来的姑妈撑起了两个家庭的责任。同样，安子恒也以一副蛮横的巨婴形象出场，与安然的冷静努力相比高下立现。时至今日，中国已是妇女解放程度最高，女性享有最多权利与自由的国家之一，但是性别歧视在各个领域依然有迹可循。同样的家庭条件下，男性读研要比女性读研得到更多的支持，并且因为生育及家庭问题，女性在就业机会及报酬方面仍然处于劣势地位。在中国社会的现代化与都市化过程中，男尊女卑的性别秩序已经被打破，但是残存的思想仍对社会心理造成影响，并加剧着社会性别对立。

此外，在核心的重男轻女与母职问题之外，安然的身上还承担了一些其他的社会问题，包括姑父的恋童癖、姐姐过分扶持弟弟而伤害到自己家人的"扶弟魔"问题等，以及安然在工作中遇到患有孕期子痫仍然冒着生命危险生儿子保香火的产妇。这些故事从侧面表明，女性在社会中遇到的性别不公现象不只是男性施加的，还有女性自己对这种落后性别观的内化和默许。在长时间的歧视状态中，不少妇女已经对妇女解放和男女平等产生了疲态，成为男性规范的主动维护者。

总体来说，安然及其家庭只是当代中国的一个微缩隐喻。影片将女性在成长过程中可能面临的众多问题集中在安然身上，通过打造姑妈和安然两代做出不同选择的女性，展示当代社会仍然存在的一些性别问题，呼吁人们关注女性生存困境。但是影片并没有提供确定的结局，而更倾向于为女性提供选择的权利。正如编剧游晓颖在采访中指出：

"告诉女性应该怎么做是不公平的,我们一直都在强调支持,而不是一种支配。所有的人都应该有自己的选择,去为自己的选择负责。命运这种东西,不是说我拍一个爽剧就完了,生活总会伴随着很复杂的意味在里头。"[1]

通过广泛地立足现实,深刻揭示社会变迁及弊病,《我的姐姐》成为性别问题的最大公约数,其对生活阴暗面和复杂性的展示是对现实主义原则的追求,承担起电影的社会责任,并能够更大范围地引发共鸣。但另一方面,个人身上如此集中的问题呈现,也难免会产生过分夸张的失实感。

将《我的姐姐》放入近年来中国电影创作整体中可以发现一条新的路径,那就是自《我不是药神》以来,以《少年的你》《送你一朵小红花》《我的姐姐》等几部出圈作品为代表的中国现实主义电影的回归。这些电影均用艺术的方式聚焦某一领域的严峻问题,从而引发社会对特定群体的关注与热议,达成对社会进步的推动。不可否认的是中国电影史上一直都有优秀的现实主义电影的出现,但是以上电影不仅在现实性方面有着突出的成就,也都取得了非常优秀的票房成绩和讨论度,可以说,中小成本现实主义电影的产业新模式正在逐渐形成。

(二)女性视角:女性意识的觉醒与成长

综合目前对电影中女性形象的研究,新中国成立以来的女性形象变迁按照历史阶段可以分为"去女性化"的女英雄形象(1949—1966)、"不可见"的女性(1966—1976)、女性意识的回归与觉醒(1977—1999)、多元化的女性形象新阶段(2000年至今)四个主要阶段。[2]"去女性化"的女英雄是中国女性刚从封建礼教解放出来时,在追求男女平权的过程中走向了"无性化",代表性作品有《青春之歌》《红色娘子军》等。"不可见"的女性是指在"文化大革命"期间,女性在宏大叙事的集体斗争中被淹没,如样板戏以及《闪闪的红星》《春苗》等意识形态化的电影作品。改革开放以后,传统贤良的女性,如《雁南飞》《喜盈门》中的女性形象,以及经过西方思想洗礼之后勇敢表露欲望、展现个性的女性,如《被爱情遗忘的角落》《红高粱》中的女性形象,开始大量出现在电影中,但此阶段的女性形象仍处于男性的凝视中。新世纪以来,电影中的女性形象逐渐多元化,既有传统家庭中母亲与妻子的形象,也有职场中的独立女

[1] Ifeng电影:《独家专访丨〈我的姐姐〉导演:女主角不会走上老路,命运不是拍爽剧》,2021年4月4日,凤凰网(https://ent.ifeng.com/c/85A4tVA2EQA,2021-04-04)。
[2] 高兰、赵林:《新中国成立70年来女性电影形象类型及嬗变》,《电影评介》2020年第6期。

性。女性导演也大量活跃在一线，女性逐渐从男性的凝视中走出来，开始掌握话语权和主导权。[1]

不同研究对电影中女性主义发展阶段的划分存在一定的差别，但是总体来看，"男性化"的女性、传统的女性、多元化与重新女性化的女性这三类形象是新中国电影作品中广泛存在的女性类型，并且在当今影视作品的创作中仍然具有代表性。

"男性化"的女性是在某些方面具有男子气概的女性，主要表现为坚韧不屈、坚强勇敢、刚毅果决等这些在传统意义上用于规训男性的品质。影片开始时的安然便是这种"准男性"甚至是"超男性"，同时也是具有反抗意识的女性形象。首先，从外表来看，安然便打破了传统男性审美下的女性形象，短头发，不施粉黛，穿着普通，稍偏向中性。其次，在性格、能力以及行为方式方面，安然更是表现出超过男性的意志与能力，她无疑是打破男性凝视的女性代表，敢于挑战一切权力体系与道德伦理。影片的核心问题是安然是否仍然要遵循千年来女性对男性无条件地付出和顺从。借由安然对旧体制的反对，影片也表明自己的立场，那就是支持女性摆脱传统思想的束缚，追求个人实现。安然以自己男性化的个性，从姑妈这种常年生活在男性体制的极端状态走向了甚至超越男性的另一个极端。

传统女性就是在传统的男耕女织思想下以家庭为中心的贤妻良母角色，温柔顺从是其主要品质，是男权思想规训后的女性，也是处于男性凝视下的女性。此类女性在《我的姐姐》中的主要化身就是姑妈，而影片通过对姑妈生活状态的展现，明确了对此种生活方式和价值观的反对。

安然与姑妈形象的对比即是女性解放过程中"男性化"女性与传统女性的极端对立。戴锦华曾经提出女性主义的悖论：在妇女解放运动中，由于性别差异的逐渐消失，女性独特的话语正在丧失，"花木兰式境遇"成为现代女性共同面临的性别和自我困境，即"女性在获得普遍的话语权的同时，在文化中失去了她们的性别身份及其话语的性别身份，在她们真实地参与历史的同时，其女性主体身份消失在一个非性别化的（确切地说是男性的）假面背后"，"妇女一边作为和男人一样的'人'，服务并献身于社会，全力地支撑着她们的'半边天'，另一方面仍然不言而喻地承担着女性的传统角色"[2]。

在传统女性与"男性化"女性之间，应当存在着具备自我认同和自我意识的觉醒的

[1] 高兰、赵林：《新中国成立70年来女性电影形象类型及嬗变》，《电影评介》2020年第6期。
[2] 戴锦华：《不可见的女性：当代中国电影中的女性与女性的电影》，《当代电影》1994年第6期。

女性，她们敢于反抗男性话语，不再依附男性，同时正视女性的情感和欲望。她们既不是寻求同情和关注的弱者，也不是等同于男性的无性别力量。女性的力量应当是区别于男性的，是具有韧性和可依靠的。法国女性主义者西苏曾提出"他者双性性"，认为关于完整人的想象不是由两个性别而是两个部分组成，同一个体可以具备两种性别，也可以具备两种气质。母性是女性的天然特性，女性可以选择成为传统社会中理想的温柔顺从的母亲，同时也应当有权利选择远离母职实现个人自我价值，这不应成为枷锁。安子恒对安然身上母性的唤醒以及影片模棱两可的开放式结局，并非女性主义向男权的臣服，而是女权由单纯的替代男性、反抗男性到正视性别差异，崇尚女性特征的健康性别观念的转变。安然渴望得到父辈的认可也绝非对父权的屈从，而是作为女性的自然情感与欲望。

随着性别观念渐趋完善，当代电影中的女性形象也呈现出多元化的创作倾向。从《人·鬼·情》中秋芸对梦想的勇敢追求到《一个陌生女人的来信》中对女性情感的热烈表达，女性形象已经开始变得多元化、立体化。《杜拉拉升职记》《送我上青云》中对追寻自我的职业女性的刻画，《嘉年华》中对性暴力与女性反抗的描写，《七月与安生》中对女性的迷茫与成长的探讨，《找到你》中对不同社会身份女性对待家庭与事业的表达等，女性各方面的生存困境都在引起社会的关注，女性解放运动也从简单的男女平等走向正视性别差异。

两性关系、母职与事业是女性生存中始终存在的矛盾，《我的姐姐》在此基础上，也观照了"90后""00后"年轻人的困惑。男尊女卑及重男轻女等落后性别观念是浸润在中国文化中的内在品性，但是独生子女政策是有特定背景的，在一孩政策的压力下，重男轻女观念对女孩带来的负面影响成倍增加。同时，刚结束学业进入社会的青年普遍面临升学、就业、成家等一系列选择，年轻群体与社会之间存在着广泛的矛盾。安然对姐姐以及母亲角色的理解，与姑妈以及《找到你》中的李捷、孙芳相比都有着显著的代际差异。在适龄青年婚育率持续下降的情况下，安然这一角色对于反映"90后""00后"女性的婚育观、性别观以及对传统文化的背离有着代表性的意义，同时也为中国女性形象体系补充了最新鲜的血液。

开放式结局在女性主义题材中使用较为广泛，《我的姐姐》也是如此。从男权到女权的变化，不是一个一蹴而就的过程，而是需要不断地描述、讨论、变化和延续，才能引导社会进行有意识的修正。新一代的女性主义者不应把斗争矛头片面地指向男性，而应宣扬一种多元和包容的性别观念，避免落入冷漠和偏执，激化性别矛盾。在为女性发

声的过程中，既要反对落后传统对女性的漠视和压迫，也要避免矫枉过正，忽视生理差异追求片面的男女平等，而应当尊重性别分化，尊重个性差异，为女性提供充分自由选择的权利。优秀的女性主义叙事，不能只停留在强调女性脱离男性、独立于男性的激进主义观点，而应当倡导建立"两性共进"的和谐关系，这正是《我的姐姐》所希望达成的目的，也是这部电影的社会意义所在。

（三）文化自省：中国传统家庭伦理的当代解体与重构

《我的姐姐》中女子从夫、男外女内、男尊女卑等落后的性别观念最终都要追溯到儒家思想统治下的道德价值观。儒家家庭伦理观以"五伦"为核心内容，具体来说就是父慈子孝、夫义妇顺、兄友弟悌、邻里和睦和家国同构。父子关系是儒家家庭伦理观的核心，"为人子，止于孝；为人父，止于慈"，父母和子女之间有着双向的道德责任，父母尽养育和教育之责，子女尽孝悌之道。夫妻伦理是贯穿家庭伦理观的纽带，"往之女家，必敬必戒，无违夫子"，即妻子必须以夫为纲，顺从、忠贞、温柔，注重尊卑伦次，同时丈夫也要温厚体贴，尊敬妻子，使妻子心甘情愿地服从。要保持稳定的家庭关系，兄弟之间也要和睦相处，同时要注重礼的规范，兄弟之间要以年长者为尊，年幼者为卑。长兄应当辅助父母培育年幼兄弟，倘若双亲去世，兄长便需要承担起父母的养育责任。邻里伦理是家庭内部伦理的外延，古代的邻里通常包括具有血缘关系的家族亲友，儒家伦理观主张邻里之间互相帮助，培养紧密的感情联系。最后，家庭伦理也是一种微缩政治，家庭道德原则与国家政治原则相通，这也意味着家庭伦理在传统社会中的重要性。[1]

影片中"姐姐"这一核心身份首先是中国式家庭中的姐姐，是女儿和长姐，以及亲戚中的晚辈。在原生家庭中，父母对姐姐有抚养和教育的职责，从安然和姑妈的成长经历中可知，她们因女性的身份并没有得到父母平等的照拂。其次，作为姐姐，安然及姑妈被要求以弟弟的健康成长为首要原则，在条件受限的情况下，弟弟是第一优先级。姐姐们并没有得到家庭应该提供的爱与尊重，但是在父母去世的情况下又因为年长而必须承担起弟弟的抚养责任。亲友们作为家庭的外延，在中国重视血缘的大背景下，也是广义上的家长。在安然父母去世后，他们一方面起到了帮扶的作用，另一方面也以长辈的姿态要求安然遵照传统观念抚养弟弟。

[1] 高应洁：《传统儒家家庭伦理观及其当代反思》，哈尔滨工业大学学位论文，2020年，第16页。

传统儒家家庭理念注重血缘及传承，强调血亲之间的友爱、尊卑与互助，将家庭划定为相对封闭的小圈，家庭成员的主要责任是相互扶持，共同维护家庭和睦。以血缘关系为纽带，家庭与国家组成紧密结合的宗法制社会，这在自给自足的小农社会中具有非常突出的稳定作用。但是在提倡平等发展、开放的现代社会，儒家思想中森严的等级结构已经无法满足家庭中个人的发展需求，女性在婚姻中低下的社会地位更是对女性情感的压抑以及女性群体的歧视。这种将家庭整体利益置于个体发展之上的价值观只会导致平庸和僵化。而女性要谋求独立，首先就要打破此类家庭本位的传统伦理。《我的姐姐》正是以安然的视角反思不同的家庭伦理观，探讨当代女性青年在家庭以及自我中所应当承担的责任，为观众呈现出对家庭、性别、道德和法律等方面的多元思考。

五、产业运作：中间美学与大众共鸣

（一）营销模式：流量撬动与全民情感共鸣

家庭伦理、亲情类影片在之前的中国电影票房格局中通常属于小众和冷门题材，却在近些年频出爆款，《送你一朵小红花》《我的姐姐》等着眼于中国式亲情的电影先后在不同层级引发关注，《你好，李焕英》更是以超过54亿元的票房收入位居中国电影票房总榜的第三位。这些电影一般属于中小成本，《我的姐姐》映前平台预测票房只有1~2亿元，上映首日排片占比16.6%，在同档期影片中排第三位，但票房占比达40.6%。此后持续领跑清明档，连续12天排片占比超30%，票房占比超40%，甚至最高时票房占比超50%，最终获得8.6亿元的票房收入。[1] 综合来看，《我的姐姐》一类的现实主义家庭伦理电影，均依照主演带动、口碑引领、情感为主的营销格局进行运作。

首先，主演张子枫是《我的姐姐》备受关注的一个元素。作为新生代"00后"女演员，张子枫在11岁时就已经凭借《唐山大地震》获得第31届百花奖最佳新人奖，也是该奖项最年轻的获得者。随后张子枫因《唐人街探案》中的思诺一角火速出圈，成为备受期待的当红小演员。2018年，凭借《你好，之华》中的之华一角提名第55届台湾电影金马奖最佳女配角。2019年，张子枫当选中国电影频道评选的演技派新生代"四小花旦"。张子枫在电影方面的领先成绩以及在热门综艺《向往的生活》中的表现，

[1] 数据来源：猫眼专业版。

使她有了"国民妹妹"的称号,在《我的姐姐》中升级做姐姐并献出"银幕初吻",成为这部影片备受关注的内容。从影片在社交媒体中各维度的提及率也可以看出,主演(包括张子枫、朱媛媛、肖央等)的提及率远高于其他因素。[1]在百度指数[2]中又可以看出,张子枫在众主演中受到的关注更多。影片上映前的第一个小的关注高峰为3月24日,引起关注的内容是"张子枫因吻戏上热搜!童星出身的她,我们看着她慢慢长大",以及"电影《我的姐姐》曝终极预告,揭开中国式家庭众生相""张子枫主演电影《我的姐姐》,预告片看哭了""妹妹长大了,《我的姐姐》张子枫银幕初吻曝光,与梁靖康甜蜜亲吻"。从该时段的资讯指数[3]来看,更可以看出主演张子枫在为影片引流中的重要作用。

实践证明,对主演、导演或监制等已有流量的利用,能够帮助中小成本现实主义题材的电影进入大众视野,获得首批关注度,提高普通观众认知。《送你一朵小红花》的主演"谋女郎"刘浩存和易烊千玺、《你好,李焕英》的主演沈腾以及导演兼主演贾玲、《我的姐姐》的主演张子枫等,都为这些影片的出圈起到了重要的作用。

流量引入之外,亲情题材影片最重要的营销方式在于情感营销和口碑营销。由于此类影片的核心打动力便在于情感,所以这两种营销方式时常交叉在一起,形成以情感为核心的口碑营销,这一点贯穿了映前和映后。

首先,借由片中提及的社会议题,在一定程度上引起观众的现实焦虑与道德负疚感,从而引发社交媒体上的广泛讨论。在《我的姐姐》中,这种营销切入点为影片重点讨论的重男轻女、"扶弟魔"问题以及安然所面临的两难抉择,影片开放式的结局更是加剧了观众的争论。在豆瓣网的热门影评中,排名第一的影评题为《作为一个姐姐,我为什么讨厌这部电影》,这篇评论分享了自己在重男轻女思想下的童年经历,与影片内容有诸多相似之处,进而提出对影片结局的质疑。这篇影评得到了超过9000次的点赞,并引起了超过1800条的回应,其中多数都在讨论重男轻女问题以及自己认为女性应当做出的选择。排名第二、第三的影评题目分别为《专访 |〈我的姐姐〉导演编剧回应结局争议》《为什么一定要把弟弟扔了才算新时代独立女性?》也都在讨论影片所提出的

[1] 数据来源:艺恩娱数(https://ys.endata.cn/Details/Movie?entId=678591)。
[2] 截取影片上映前后共两个月的数据,显示互联网用户对关键词搜索的关注程度及持续变化情况。数据来源:百度指数(https://index.baidu.com/v2/main/index.html#/trend/我的姐姐?words=我的姐姐)。
[3] 截取影片上映前后共两个月的数据,显示新闻资讯在互联网上对特定关键词的关注与报道程度及持续变化情况。数据来源:百度指数。

图2 各维度提及率
（图片来源：艺恩娱数）

图3 百度指数关键词搜索趋势
（图片来源：百度指数）

图4 关键词资讯指数
（图片来源：百度指数）

议题。微博上也设置了"有姐姐是种怎样的体验""如何看待女性为家庭的被动式牺牲"等话题引导观众讨论。通过提出有争议性的社会问题，引发观众共鸣及分享，无论是赞同或者反对片中人物的做法，这些评论都能通过社交网络辐射到更多的人，从而提高影片的普遍认知度。

情感共鸣是《我的姐姐》营销中的主题，片中"可是我不是只有你一个人呀""可我只有你了"的对话在短视频平台成为爆款配乐，牵动网友的情绪。快手站内发起"给姐姐的一封情书""你陪我长大我送你出嫁""中国式姐弟情太戳心"等话题，用亲情表达包装影片的营销信息，并借此寻求增量用户。在官方入驻、站内产品联动、观影团分析、话题征稿等多重活动的影响下，《我的姐姐》在短视频平台获得了非常高的覆盖率，仅6支独家物料就在快手站内产生了超5000万的播放量，撬动超70万互动量，累计登上热榜4次，推动影片映前热度的持续发酵。[1] 4月1日，清明档的前一天，《我的姐姐》以471322的"想看"人数成为清明档最受期待的电影，远超第二名《西游记之再世妖王》的241392，保障了影片的第一波流量与观众。

在广泛的讨论热度之外，良好的口碑也是电影上映后影响票房表现的重要因素。希亚姆·戈皮纳特等人的研究表明："发布当天的票房表现主要受发布前的博客数量和广告的影响，发布后的票房表现受博客、用户评价、广告的综合影响。"[2] 通过对正向口碑的合理引导和助推，影片可以持续吸引第二批、第三批观众步入影院，并形成良好的循环带动效应。4月2日上映后，微博上便大量出现"我的姐姐泪点""我的姐姐票房破亿""我的姐姐隐藏细节""张子枫演技""张子枫：我做不到不真诚拍每一条"等话题，在这些话题中，热门微博主要强调影片感人、泪点多、亲情写实、社会意义深远、主演张子枫演技好等，豆瓣开分7.7分的优秀成绩以及捷报频传的票房收入，都是对潜在观众的正向激励。

最后，伴随着爱情题材电影的逐渐式微，亲情电影正在成为最受关注的电影题材。亲情类电影爆款频出，很难与疫情下的社会整体环境分割。在生命健康时常受到威胁，死亡与封控成为日常的生活状态下，人们对亲情的关注度势必会增加。在这种情况下，姐弟之情、母女之情、父子之情等具有普适性的情感能够适应社会关注焦点的变化，触

[1] 壹娱观察：《抛弃「独家宣发」的〈我的姐姐〉，冲向9亿有何秘诀？》，2021年4月9日（https://baijiahao.baidu.com/s?id=1696535294635210539&wfr=spider&for=pc）。

[2] Shyam Gopinath, Pradeep K, Chintagunta, Sriram Venkataraman: Blogs, Advertising, and Local-Market Movie Box Office Performance, *Management Science* 59(12): 2652.

碰观众内心，由情感共鸣引发口碑上的认可，进而形成新的创作趋势。

总之，现实主义亲情类题材电影体量小，宣发成本也较低，无法开展影响力巨大的全媒体营销，片中的情感力量与生活映射性成为营销的突破点。一方面，利用主演或者其他人员已有的流量为影片赢得第一批观众，并借此争取更多的排片等资源；另一方面，影片上映后要以情感牌为主要手段，引导观众讨论及分享相关经历，以片中所涉及问题为传播点，用普通人的情感回应扩大电影的现实主义效应，将影片作为更广泛的情感故事的出发点，从而产生全民情感共鸣，口碑情感双发酵，形成观影热潮。

（二）发展路径：艺术表达与类型制作

随着《我不是药神》《少年的你》《无名之辈》《送你一朵小红花》《我的姐姐》等叫好又叫座的中小成本电影的成功，叫好不叫座的票房魔咒似乎正在被打破。这些电影制作成本偏低，关注社会问题和底层人物成长，表现出艺术电影与类型电影的双重属性，既具有艺术电影的作者性和人文关怀，又往往能够获得出乎意料的票房成绩。

艺术电影的主题深度是毋庸置疑的，但是在个体情怀的阐发中，一些电影不可避免地进入精英文化或自我意识的怪圈，在彰显美学独特性的同时也远离了大众审美。相比之下，类型电影更注重商业利益，跟随主流价值观的表达，以吸引更广泛的受众群体。"与个性化作者叙事形态需要观众如探索迷宫一般，运用个体生命体验和社会认知去一步步摸索与感受相比，类型化叙事最大的魅力在于直接和坦白。"[1]而《我的姐姐》一类的新的现实主义影片，正是将艺术电影的表达与一定的类型要素相结合，在提出严肃社会问题的同时，也引入一定的类型元素，其所表现出的美学特征是区别于《路边野餐》《四个春天》等艺术电影和典型类型电影的中立的、兼备的美学。这方面做得比较突出和成功的是《我不是药神》和《无名之辈》，《我不是药神》将关于慢粒白血病患者的社会新闻改写为团队式的喜剧电影，借鉴好莱坞金羊毛式的剧作类型，整体上松弛有度、井然有序。《无名之辈》则采用荒诞悬疑喜剧的类型，在搞笑的氛围中展现底层众生相。

《我的姐姐》在类型创作方面没有突出的改动，但规范化、大众化的创作思路在影片中依然清晰可见。影片在剧作层面虽不如《我不是药神》和《无名之辈》设计精巧、情节跌宕，但是故事线索清晰、结构完整，设计了大量生活化的场景以增强真实感，并

[1] 许涵之：《中小成本电影的叙事嬗变与发展对策》，浙江大学学位论文，2014年，第17页。

设置众多情绪点以增强观众的情感认同。总体来说,《我的姐姐》在相对轻松的氛围中书写严肃题材,用生活化、中间化的美学取向为影片争取到更高的市场接受度。

在艺术性表达和类型化制作的基础之上,中小成本电影的良性发展,还需要选择与其投资规模相适应的商业运作方式、明确分众市场定位并响应观众审美趣味,搭建开放式的文本生产系统,打造文化品牌。[1]首先,在受众定位方面,《我的姐姐》的观众明确定位为与安然境况相近的18～23岁的青年女性,这在影片最终的观众分布中也有所体现。导演殷若昕在采访中提到,对于这样一个书写现代女性的故事,她会有使命感将其呈现出来。"在我们面临各种外部困境和自己内部困境的时候,当伦理的困境和自我取舍的困境撞击在一起的时候,我们应该如何去面对,这种碰撞产生的魅力和思索是我想通过这部影片去探索的。"[2]在女性主义及传统家庭的语境下,影片塑造出具有群体代表性的几位成员,描写现代女性在成长过程中的困境以及自我和解,这些现实反思性的内容直面青年的生活困惑,具有深刻的大众性。

其次,在档期选择上,《我的姐姐》选择了票房产出能力并不算高的清明档。相比暑期档、春节档动辄几十亿元的票房成绩,近五年的清明档票房一直徘徊在五六亿元,是一个竞争相对较弱的档期。在传统节日情感潜移默化的影响下,清明节假期对于消费文化的狂欢需求并不高。祭祀、缅怀的历史传统和情感内涵使清明档也带有一种哀而不伤的追思之情。研究表明,在"感伤阴郁、孤独遗憾、感恩怀念、期待希望"的整体氛围影响下,"感受快乐的喜剧片、圆满和谐的剧情片、重温过往的怀旧片、青春热情的青春片"等都是容易在清明档获得高票房的电影类型。[3]《我的姐姐》对姐姐这一身份的赞颂以及着力打造的治愈式亲情,都满足了清明节这一特殊节日中"电影作为艺术为现代都市人提供的审美现代性的疗愈"[4],也更容易成为观众的情感爆发出口。

基于以上因素,很多中小成本的电影也能够撬动不错的票房。但是打破这种产业格局,片面追求与电影定位不符的商业化策略,可能会导致受众审美习惯偏差而造成的口碑和票房的断崖式下滑。突出的反面案例便是《地球最后的夜晚》,前作《路边野餐》

[1] 聂伟、杜梁:《近年国产中小成本电影创制力分析》,《浙江传媒学院学报》2017年第1期。
[2] 新京报:《〈我的姐姐〉讲二胎家庭亲情困境,结局不强行圆满》,2021年3月29日(https://baijiahao.baidu.com/s?id=1695542309600970917&wfr=spider&for=pc)。
[3] 苗芳:《"影"与"情"的共振:清明档电影的优化逻辑》,《电影文学》2020年第22期。
[4] 同上。

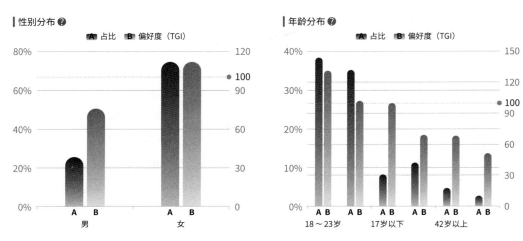

图5 受众性别及年龄分布
（图片来源：艺恩娱数）

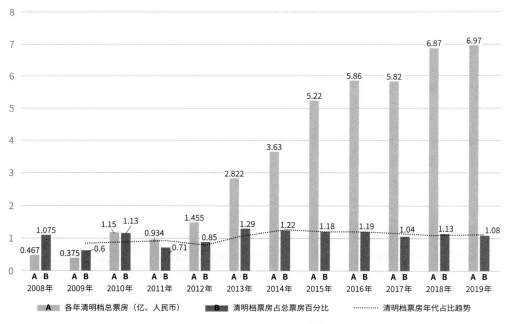

图6 历年清明档期票房表现[1]

[1] 数据来自历年中国电影家协会所著、中国电影出版社出版的《中国电影产业研究报告》；2010—2019年总票房数据来自陆佳佳、刘汉文：《2018年中国电影产业发展分析报告》，《当代电影》2019年第3期；刘汉文、陆佳佳：《2019年中国电影产业发展分析报告》，《当代电影》2020年第2期；转引自苗芳：《"影"与"情"的共振：清明档电影的优化逻辑》，《电影文学》2020年第22期。

的成功带来了过多的资本干涉,影片的拍摄和宣发都远离了艺术电影的轨道,导致过量观众带着商业爱情片的期待进入影院,也使原本优秀的艺术电影成为一场营销骗局。

不可否认,类似《你好,李焕英》的极端成功的案例在中度工业美学电影中是非常少见的,《人在囧途》《失恋33天》《无名之辈》《夏洛特烦恼》一类电影的火爆也具有不可复制的偶然性。但是《我不是药神》《少年的你》《送你一朵小红花》《我的姐姐》这些具有现实反思性的电影正在引领中国电影创作的新格局。在疫情的大环境下,类似《我的姐姐》这种着眼于亲情、家庭伦理的电影还将会有新的增长空间。

2021年国家电影局发布的《"十四五"中国电影发展规划》中提到:"每年重点推出10部左右叫好又叫座的电影精品力作,每年票房过亿元国产影片达到50部左右。"[1]这实际上是呼唤中国电影的纺锤形结构,即以"精良的国产商业大制作领跑、多元的中成本电影为中坚力量、小成本电影不断推陈出新"的类似社会学意义上的纺锤形新架构。[2]在这样的架构下,商业电影依然可以作为中国电影提高国际影响力的名片,同时中小成本电影、艺术电影、纪录电影等的生存空间也不会被压缩。《我的姐姐》一类的中间美学电影为中小成本电影创作提供了成功的案例。在重工业、大投资电影追求视觉奇观、主流意识形态表达时,中小成本的电影可以避免商业回报率等方面的压力,转而探索时代变迁、个人生存、社会认知等具有时代精神和浓厚人文关怀的现实主义表达,以更多的精力雕琢剧本,提升作品的艺术品质。

六、全案整合评估

《我的姐姐》以"姐姐"这一身份为切入点,审视了女性在传统话语体系中的生存处境及被迫牺牲。影片依照传统中国大家庭的角色分工设置了多元化的人物关系,并选取一些生活化的片段,以真实的影像风格与平和的戏剧冲突将安然及姑妈放置在中国社会转型期的大背景中,朴素地揭示出当前社会中仍然广泛存在的重男轻女等问题,以及家庭至上的传统价值观与个人发展的冲突,广泛地唤起时代共鸣。

从剧作策略来看,影片的核心线索简单,围绕着安然是否应该选择抚养弟弟展开,

[1] 光明网:《〈"十四五"中国电影发展规划〉发布 2035年建成电影强国》,2021年11月10日(https://m.gmw.cn/baijia/2021-11/10/1302672353.html)。
[2] 朱丹君:《中小成本故事片的格局形塑与创作模式研究》,《电影评介》2021年第6期。

但在实际叙事中，影片以中国式家庭伦理与治愈式亲情这两条线索的交叉为策略展开，将安然的倔强性格处理为伤痛和疾病，逐渐在亲情的治愈中瓦解了影片开头所表现出的伦理冲突和反抗。为了凸显家庭乃至社会中的女性力量，并强化安然拒绝抚养弟弟的合理性，影片将常见的直系血缘关系都设置为姐弟关系，并且将男性角色加以阉割，这种刻板化的性别对立在一定程度上削弱了影片的真实性。在现实主义叙事的基础上，影片也插入了三次梦境或回忆，用于补充安然的成长背景，并作为主要叙事线索的符号化表征，展示姐弟的和解以及亲情的延续。

从美学价值来看，影片以生活化叙事为主，全程使用手持摄影，强化一种"类纪录片"的影像风格，增强真实感。同时，晃动的镜头也为影片带来了不稳定的观感，暗示着人物命运的不确定性。另一方面，影片大量使用四川方言，并对成都的独特城市景观及地标性建筑加以展现，借用巴蜀地区反叛、大胆、坚忍的独特女性文化，丰富了电影意蕴，展现出与主流文化不同的异质地域文化。在表演方面，《我的姐姐》全片突出一种举重若轻的生活化表演风格。主演张子枫的表演内敛克制，舅舅肖央和姑妈朱媛媛的表演整体上也呈现一种松弛的状态。弟弟金遥源童真地演绎了角色被赋予的成人化行为，成为影片的重要感染力来源。

从文化征候来看，《我的姐姐》聚焦社会转型过程中众多社会问题，并将批判的矛头指向重男轻女、男尊女卑、长姐如母等封建传统观念，通过塑造在这些问题中成长的两代姐姐，探讨现代社会的女性是否仍然要遵守千年来女性对男性无条件地付出和顺从的传统。从女性主义发展的角度来看，姑妈和弟弟对于安然的改变，不是将其从女性主义斗士拖回传统理念的束缚中，而是帮助安然再次获得在解放中失去的女性特有的话语方式。

从产业运作来看，《我的姐姐》与同属于现实主义亲情题材的《送你一朵小红花》《你好，李焕英》等电影都表明家庭伦理和亲情类电影在中国电影票房格局中的异军突起。通过精确受众、控制成本，突破传统类型框架，合理选择档期，中小成本的现实题材电影完全能够形成可复制的产业模式。在营销层面上，以主演等人员已有的话题和流量作为起点，映前主打情感共鸣，争取高排片和关注度，映后合理引导口碑及相关社会议题讨论，对潜在观众形成持续的正向激励，是此类电影已经被市场验证的成熟营销模式。

总体来看，《我的姐姐》提出了当代女性生活环境中的一些社会问题，虽然有粉饰太平的嫌疑，没能提出解决方案，但是影片对社会弊端的关注对于推动女性生存环境的

改善有着一定的引领作用。同时，作为中等投入的电影，影片的成功对于中国电影新格局的形成也有示范性意义。

七、结语

在疫情持续肆虐的大环境下，《我的姐姐》的成功再一次印证了亲情题材电影正在成为新的审美趋势的观点。通过对安然这一性格略带偏激的女性形象的塑造，以及抚养弟弟还是个人发展这一电车难题的提出，影片用稍显简单化的两代姐姐以及同代人之间男女的对比，批判了重男轻女等落后观念的不合理性，同时旗帜鲜明地表明了自己的女性主义立场。影片最后关于性别和解、女性个人成长的开放式结局虽然可以理解为更和谐、更全面的性别意识，但也无法摆脱粉饰太平的嫌疑，这也在一定程度上削弱了影片对现实的批判力度。

沿着其他中等成本现实主义题材作品的营销思路，《我的姐姐》在映前就收获了非常高的人气，在原本相对并不起眼的清明档获得了口碑和票房的双丰收。通过艺术电影与类型电影的中间美学创作、精确的受众定位以及合理的档期选择，《我的姐姐》成为小众题材电影以小搏大的经典案例，对于中小成本电影创作来说是一次鼓舞人心的成功尝试。

（薛精华）

附录：《我的姐姐》导演、编剧访谈

采访者：新京报

受访者：殷若昕（导演）、游晓颖（编剧）

在《我的姐姐》这部讲述家庭羁绊与个人追求碰撞下女性成长的电影里，蕴含了编剧游晓颖和导演殷若昕关于家庭与个人的思考——如何面对亲情与自我的关系，以及人生选择题背后更重要的是什么。

新京报：你们为什么会以姐弟亲情这个题材进行创作？

游晓颖：我写《我的姐姐》剧本是因为2015年看到独生子女政策取消，允许生二胎。当时我身边的朋友也发生着类似的故事，看到这样的家庭里有很多亲情的撕扯和碰撞，我想探究这背后的原因。另外我本身是独生女，二胎之间的相处也会引发我很多思考，所以想把这些剖开做一个陈述。还有一点是因为我个人比较喜欢家庭题材，学舞台剧的时候也偏爱尤金·奥尼尔这种探讨家庭和父母关系的类型，所以会特别想去写家庭羁绊和个人追求之间碰撞的题材。

殷若昕：虽然我们是独生子女，但多子女家庭的故事就在我们周围发生，随着二胎政策的放开，这种现象会越来越多，所以我觉得这个故事是非常值得去探讨的。另外我也是一名女性，出现了一个书写我们现代女性的故事，我会有一种使命感想要去好好地拍出来。在我们面临各种外部困境和自己内部困境的时候，当伦理的困境和自我取舍的困境撞击在一起的时候，我们应该如何去面对，这种碰撞产生的魅力和思索是我想通过这部影片去探索的。

新京报：你们是怎样设置张子枫饰演的姐姐这一角色的？

游晓颖：姐姐之前受到过原生家庭的伤害，她想要摆脱束缚，追求自己的生活，她明白自己想要什么。在电影里，她其实是把自己曾经失落的东西一点点找回来，打破内心的坚冰。她既渴望情感，又害怕情感，但是她在用自己的方式去治愈自己，强大和柔软是她的一体两面。

殷若昕：她尝试着建立亲密关系，尝试着去爱，尽管这个过程跌跌撞撞，但她在慢慢地寻找建立亲密关系的可能性，以及在这个过程中坚定自己最重要的东西。

新京报：你们为什么选择在家庭这个语境中呈现女性的成长？

游晓颖：还是我自己的审美取向吧，我在创作时会比较关注家庭这个类别和元素。我觉得一个人这一生有可能不去经历爱情，也不去生儿育女，但"我从哪里来"是很难挣脱的。你可以选择朋友、爱人，但是父母、子女无法做选择，就像（影片中）舅舅说的"儿女都是债"，这个债从开始就是注定的。家庭对一个人的影响很深刻，所以想从这方面去探讨女性的处境和自我成长。

新京报：片中姐弟关系是如何变化的？

游晓颖：姐弟的情感变化是更生活化的、细水长流的。像弟弟受伤后，姐姐背弟弟回家，那是打破坚冰的重要时刻，本来他们没有肢体上的接触，但当不得不肢体接触的时候，情感就会有转折。我身边有兄弟姐妹的朋友都会提到，血缘就是这样的，尽管有时候你很讨厌他/她，但在不知不觉中你又会和他/她有一样的习惯。像片中弟弟对姐姐吐口水，姐姐在情急之下也会吐口水。想从生活细节上构建他们每一次的情感递进，包括后来弟弟为姐姐做一些事情，他们的距离会越来越近。

殷若昕：起初姐弟一直在遥遥相望，彼此意味着什么都是模糊的，但片中会有很多生活化但又隽永的时刻，如姐弟互相摸对方眉毛的细节。姐姐看着眼前睡着的弟弟，发现他们的眉毛非常像，在那一瞬间她明白了自己跟弟弟之间的羁绊，她会想为什么会对弟弟产生一种亲密。后来弟弟也有摸姐姐眉毛这个动作，姐弟之间情感是有来回流动的。

新京报：片中的弟弟是个怎样的小孩？

殷若昕：对于弟弟来说，由于父母离世，他在急速地适应环境变化，所以弟弟一定是心思敏锐的小男孩，不然也不会和姐姐之间发生这么多故事。另外，他这个年纪有天然的自我保护和察言观色的特点，他会想要去求证姐姐是否喜欢他。

游晓颖：我身边很多朋友都是姐姐，我会从她们的描述里知道弟弟都是什么样的。他们对于情绪的捕捉很敏感，可能比你想象中的更在意你，所以片中弟弟会很在意姐姐的举动。

新京报：片中姐姐与姑妈、舅舅之间的关系有什么特别之处吗？

游晓颖：姑妈曾经也是家里的姐姐，并且很像我们母亲那一辈女性。姐姐和姑妈在片中有一场对话，创作这场对话的时候我想到了套娃这个意象。套娃就是一个套一个，但最后姑妈说"套娃也不是非要装进同一个套子里面"，其实是说你可以有自己人生的选择，不必像姑妈一样走大家给她规划的路，这是姑妈对姐姐的疼惜和理解。

殷若昕：姑妈从姐姐身上找到了很多自己年轻时候的东西，她的动摇来源于她曾经也是那个姐姐，这个东西很迷人、很珍贵。

游晓颖：片中姐姐对舅舅有句台词是"有时候更希望舅舅是爸爸"，这是想让大家看到，一个没有感受过父爱陪伴和支撑的女孩，哪怕是舅舅显露出一点陪伴和善意，都让她觉得特别珍贵。无论舅舅多么不靠谱，他还是会在姐姐挨打的时候第一时间站出来。姐姐这一路走来很不容易，生活里好多碎玻璃碴，舅舅给她的这一小颗糖、这一点温馨，她都会记到现在。姑妈和舅舅这两个角色对姐姐成长也有影响。如果姐姐选择A，可能会像姑妈那样；如果选择B，可能会像舅舅那样。其实人生不管选择什么样的答案，都不一定是好或坏，但需要看到不同可能性的结果和需要付出的心力和代价，这是我想让姐姐看到的。

新京报：片中姐姐其实面临着两难的选择，对于结局的开放式设计有什么考量吗？

游晓颖：电影是开放式结局。我们更想让大家看到姐姐经历和遭遇的一切，至于最后的选择是什么，看完电影每个人会有自己的答案，这部电影不是要指导任何人的生活。

殷若昕：姐姐是独立长大的，有强势的自我认知和世界观，她不会做出完全牺牲未来的事，所以她会前往北京考研追求理想。我们在创作的时候一直很心疼姐姐，但又有一种"不得不"的感受在里面，作为创作者，还是想让大家看到这个女孩所代表的故事，而不是强行圆满。但是否抚养弟弟这个结局是开放的，每个人可以有自己的理解，其实你的经历和价值观，以及对剧情的感知会决定你对结局的倾向，这也是开放式结局的魅力。

（节选自《〈我的姐姐〉讲二胎家庭亲情困境，结局不强行圆满｜专访》，原载于新京报客户端，2021年3月29日）

2021年
中国影响力电影分析案例七

《扬名立万》

Be Somebody

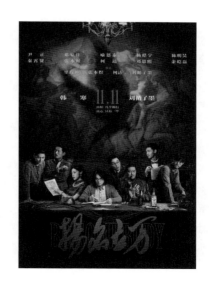

一、基本信息

类型：剧情、喜剧、悬疑

片长：123 分钟

色彩：彩色

内地票房：9.267 亿元

上映时间：2021 年 11 月 11 日

评分：豆瓣 7.4 分、猫眼 9.1 分、IMDb 7.0 分

二、主创与宣发信息

导演：刘循子墨

监制：韩寒

编剧：里八神、刘循子墨

联合编剧：张本煜、柯达

剧本顾问：阿诺

主演：尹正、邓家佳、喻恩泰、杨皓宇、张本煜、柯达、陈明昊、秦霄贤、邓恩熙

出品人：郑志昊、范钧、韩寒

总制片人：李雯雯、张博、王莉

总策划：韩慧敏、柏忠春、陈伟泓、陈敏敏、苟惠芳

制片人：葛丹丹、冷刚、英君、张莉

总发行人：刘易程

总宣传人：李金蕾

联合制片人：谢巧巧、同子涵、徐文琪

策划：卢迪、赞太

摄影指导：李炳强（CNSC）

美术指导：李安然

声音顾问：王丹戎

声音指导：张振宇

剪辑指导：张琪、范肇硕

剪辑师：金爽

原创音乐：沈必昂

后期制作总监：隋玉刚

造型指导：曲露臻

出品：上海猫眼影业有限公司、北京万合天宜影视文化有限公司、上海亭东影业有限公司

电影工业美学视域下的类型实验、影游融合与项目运作

——《扬名立万》分析

一、前言

 《扬名立万》是一部由韩寒监制，刘循子墨导演，里八神、张本煜、柯达编剧的悬疑喜剧电影。该片于 2021 年 11 月 11 日正式上映，最终以 9.267 亿元的票房成绩，成为 2021 年中国电影市场上的一匹黑马。作为一部中小成本的商业类型片，该片以扎实的剧作、合理的配置以及优质的口碑，得到了业界、学界以及观众的广泛关注与认可，成为一部在全产业链实践电影工业美学的典范之作，也成为 2021 年度最具影响力的国产电影之一。

 影片《扬名立万》讲述了这样一个故事：民国年间，一群失意的电影人被召集至郊外别墅，参与一场关于当年最轰动的凶杀案"三老案"的电影剧本会，期待拍出翻身之作。这群人中有不得志的编剧、过气默片皇帝、烂片导演、嫁入豪门后破产复出的女明星、好莱坞归来的武打替身。随着讨论的展开，大家发现制片人竟然将凶手请到了现场，而这栋别墅就是凶案现场。虽然害怕，但面对如此好的素材，几人最终决定留下。在对凶手的审问与交锋中，他们逐渐发觉案件疑点重重，幕后隐藏着意想不到的真相。是保持沉默还是坚守正义，这部电影能否顺利诞生，他们陷入两难境地与争执之中。殊不知，更大的危险正在逼近……

 在有关电影主创的访谈中，导演刘循子墨对《扬名立万》的类型定位与主题表达做出阐释，尽管影片是一部"悬疑喜剧"，但其实并"不是把喜剧或者悬疑当成最主要的部分，人物始终是……最大的关注点"，而影片"最核心的表达是一群电影人在揭露一桩案件的过程中，展现出来的对权势玩弄女性的批判，对动荡时代底层人艰难生存的同

情和关怀"[1]。此外，总制片人李雯雯从整体项目运营的角度指出，《扬名立万》在"攻坚克难"的过程中"起码闯了六道关"：蹚过了民国电影的市场"雷区"，实现了悬疑与喜剧的类型平衡，克服了新导演的经验局限，解决了封闭空间群戏的表演难题，找到了"剧本杀电影"这一宣发亮点，坚持了此前做出的档期选择。之所以能够"以小博大"，成为年度黑马，是因为他们"坚守信念，相信团队，全情投入，把对的事情做到极致"[2]。

国内学界、业界针对这部影片的探讨主要从美学、文化、市场等方面展开。丁亚平的《将炸裂式的事件史转化为电影叙述史——影片〈扬名立万〉的场景、形式和本体内核》一文将《扬名立万》的成功归纳为对悬疑与喜剧、叙事连贯与心理刺激之间平衡感的把握，并在主旨上对其予以定位："在众多融梗和致敬的表面下，深藏着对作为个体的人和世界的关怀。"[3]安燕的《〈扬名立万〉：现实作为超现实的症状》一文则从哲学的角度切入，认为《扬名立万》"影像内的现实始终在超现实层面运作，其根本模糊性体现为一种'去现实化'的颠倒"，并提出"其合理创新的背后是贯穿全片的'死亡驱力'在发挥作用"的独到观点。[4]郑蕊、周阳洋在《万合天宜拍悬疑片〈扬名立万〉带来什么惊喜》一文中，引用了青年剧作家、导演向凯的评价："《扬名立万》在悬疑推理之中不时地加入了一些喜剧元素，试图挑逗观众神经，反而将悬疑的元素给冲淡了，给观众带来了一种'既不悬疑也不喜剧'的感受。"[5]在影片上映之初，对其市场表现做出了较为悲观的预测。与之不同，徐雪霏在《〈扬名立万〉："悬疑"+"喜剧"是双重保险？还是难以平衡？》一文中对有关悬疑与喜剧的问题做出了肯定的回答：一方面，认为"悬疑和喜剧只是点缀，人性才是表达的关键"；另一方面，援引广播电视编导专业教师颜彬所说的"喜剧的广泛性+悬疑的情节性互相结合，可以保证作品的可看性与大众性，为市场成功上了'双保险'"，以佐证该片精准的类型定位对其市场表现的关键作用。[6]此外，王彦在《上海出品小成本影片〈扬名立万〉成为市场黑马》一文中评价

[1] 木西：《一部黑马电影的诞生始末：专访〈扬名立万〉导演刘循子墨》，2021年11月23日，影视工业网（https://cinehello.com/stream/141064）。

[2] 良叔专访：《李雯雯：〈扬名立万〉成年度大黑马起码闯了六道关》，2021年12月6日，百家号（https://baijiahao.baidu.com/s?id=17183753456102677656）。

[3] 丁亚平：《将炸裂式的事件史转化为电影叙述史——影片〈扬名立万〉的场景、形式和本体内核》，《当代电影》2022年第1期。

[4] 安燕：《〈扬名立万〉：现实作为超现实的症状》，《电影艺术》2022年第1期。

[5] 郑蕊、周阳洋：《万合天宜拍悬疑片〈扬名立万〉带来什么惊喜》，《北京商报》2021年11月12日第4版。

[6] 徐雪霏：《〈扬名立万〉："悬疑"+"喜剧"是双重保险？还是难以平衡？》，《天津日报》2021年12月21日第10版。

该片"动人处在于悬疑喜剧下的悲天悯人"[1]。朱丽娜在《〈扬名立万〉：小人物故事讲述人性真善》一文中则称赞片中"平凡的人物……闪耀出人性美好的光辉"[2]。曾念群的《〈扬名立万〉：为何能档期坚挺》认为影片之所以"档期足够坚挺"，要归功于该片的"两头取巧模式"——"既诣媚观众又讨好业内"[3]。Ybor、南迪的《层层反转〈扬名立万〉：一场高级的"剧本杀"》将《扬名立万》视为一部"剧本杀电影"，并认为该片"在剧本杀与密室逃脱双重游戏的加持下……没有抛掉游戏吸引人的关键所在——沉浸式"，因而是一次"电影与桌游的破圈合作"，是"打通两个行业的一次成功尝试"[4]。

二、叙事实验：侦探类型电影的叙事重构与剧本杀电影的美学新象

从类型电影的角度来看，影片《扬名立万》的定位是悬疑喜剧。若对其中作为主体架构的悬疑部分聚焦、放大，可在人物形象、叙事程式和视觉图像等维度发现大量侦探片的类型叙事元素与特点。

托马斯·沙茨曾在《好莱坞电影类型》一书中提出"文化语境"的概念，他认为"每部类型影片都包含常见的社群内特定的文化语境"[5]，文化语境"是各类角色组成的社群，这些角色有不同的态度、价值观和行为，他们互相联系，并引发社群内在的戏剧冲突"[6]。具体到《扬名立万》中，其社群是电影主创，初期的戏剧冲突围绕剧本创作而展开，随着剧情的深入，剧本会演变为犯罪推理现场，人物的身份遮眼法随之被揭开，电影主创转变为侦探，后期的戏剧冲突则聚焦于由权力和金钱所致的凶案之上，由此，影片也具备了显著的侦探片色彩。在此类型脉络的基础上，《扬名立万》又在场景空间的安排、叙事视角的设计以及解决冲突的方式上与传统的侦探类型电影有所差异，并呈现出部分线下剧本杀游戏的制作特征。这不仅拓展了类型电影的叙事模式，也丰富了影游之间的互动层次。

[1] 王彦：《上海出品小成本影片〈扬名立万〉成为市场黑马》，《文汇报》2021年11月21日第2版。
[2] 朱丽娜：《〈扬名立万〉：小人物故事讲述人性真善》，《中国新闻出版广电报》2021年12月1日第8版。
[3] 曾念群：《〈扬名立万〉：为何能档期坚挺》，《北京日报》2021年12月10日第17版。
[4] Ybor、南迪：《层层反转〈扬名立万〉：一场高级的"剧本杀"》，《世界博览》2021年第24期。
[5] [美]托马斯·沙茨：《好莱坞电影类型》，彭杉译，成都：四川人民出版社2020年版，第31页。
[6] 同上书，第32页。

（一）侦探电影类型的沿用与创新

从公式化的情节、定型化的人物与图解式的视觉形象来看，影片《扬名立万》显然是符合侦探电影的类型模式的。

在整体叙事上，《扬名立万》遵循了类型片从冲突到化解的情节结构。"三老案"所引发的多方冲突，经由凶手与恶势力同归于尽的方式得到化解，并最终通过主创（侦探）拍成的电影加以揭露。一般而言，传统的好莱坞侦探片出于丰富人物、升华情感的目的，往往会在结尾处做出一个"限制性设定"，即侦探只能成功处理关乎"财富"和"权力"的案件中的一项，无法解决更多，而这种无能为力之感也明确了人物的叙事功能。同样，在《扬名立万》的结尾处，李家辉发现夜莺还活着，但并没有叫住她，而是选择目送其离开。这样的设计也再次印证了侦探片中侦探形象的固有程式，毕竟"解决现代犯罪的唯一方法是个体的正直和自我满足，说到底这也是他们唯一的回报"[1]。

在人物形象上，《扬名立万》中的电影主创们同时兼具了侦探的身份。诚然，主角最初登场时只是参与剧本会的电影人：改行的落魄编剧、过气的默片影帝、失意的烂片导演、归国不久的武打替身、婚后复出的捞金女星以及负债累累的制片人。尽管众人身在名利场中挣钱吃饭，但内心充满着对堕落世道的不满情绪，难以与社会较好融合，而这似乎与侦探片中侦探的边缘化定位形成了一种暗合。当被告知此地即是案发现场，凶手就在现场，需要在有限的时间内挖掘凶案真相完成剧本创作时，这群电影人的身份发生了转变，影片也形成了侦探片的基本冲突。当人物的身份障眼法被揭穿，类型化社群的底色随即显现出来。这也印证了沙茨对于侦探类型人物的注解：侦探"在文化上是中立的，他的个人才能和街头智慧让他在这个肮脏的、犯罪猖獗的城市里生存下来，但他对道德的坚守和根深蒂固的理想主义让他站在维护社会秩序的这一边，努力维护乌托邦城市社群的理想"[2]。在《扬名立万》中，这群身为电影人的侦探同样建立起一套自己的价值体系和行为模式，与凶案涉及的两方势力均保持一定距离。他们作为法律与秩序的代言人努力维护着和平，扮演着侦探片中类型化的中间人或社会协调者的角色。

在视觉元素上，《扬名立万》涉及的侦探片中的标志性符号，集中体现在黑色服装的意象之上。一般来说，侦探片通常会让凶手身着黑衣，而片中齐乐山的服装设计则颇具意味，衬衫与马甲的明暗冲突，长刀与眼镜的文武对比，都为人物形象赋予了一种亦

[1] ［美］托马斯·沙茨：《好莱坞电影类型》，彭杉译，成都：四川人民出版社2020年版，第154页。
[2] 同上书，第169页。

正亦邪的含混性与复杂性。事实证明，齐乐山是出于救人以及维护他心中的正义才不得已杀人，真正的凶手（恶人）是作恶被杀的三老以及掩盖真相的黑衣人，因而将他们的穿着设计为全黑正可谓恰如其分。这也体现出创作者借助类型电影既有视觉编码体系来实现叙事和表意的意图。

尽管《扬名立万》遵循了侦探类型电影的创作程式，但该片并没有止步于此。正如该片编剧里八神所说："类型这个东西，就像超市的分类货架。你把类型界定清楚了，大家会明确地得到自己想要的商品，但是类型过于清晰之后，就会有一种熟门熟路的感觉。"[1] 因而，主创团队有意识地对传统的类型叙事予以超越和革新，而一定范围内的变化，也会为观众带来一种因陌生化而生的惊喜感。

表1　侦探类型电影与《扬名立万》的叙事模式对比

	侦探类型电影	《扬名立万》
主角	个人（男性主导）	集体（男性主导）
场景	充满斗争的环境	在文明/斗争两极反转中的环境
冲突	外在—暴力	外在—暴力；内在—情感
和解	消除（死亡）	合作（解谜）

首先，将叙事由单一视角转向多重视角。跟传统侦探片多采用单一的侦探视角有所不同，《扬名立万》选择了多重叙事视角，并为每一个主角人物都提供了POV（Point of View）视角，以当前人物作为重点展开叙述。显然，这借鉴了推理小说的视点人物写作手法。对于观众而言，经由多重视角，可以看到不同人物对同一件事的不同理解与感受。此时的主角不再孤身一人，而是演变为一个集体。尽管李家辉的视角具有某种价值引导性，但已丧失了类型电影中个体侦探的主导地位。相继登场的每个人物合力组成了一个集体，共同形成了影片的叙事重心和感知主体，并共同影响和决定着他们最终的命运走向。与此同时，这一视角选择也直接促使原本侦探片的侦探视角转向了剧本杀游戏的玩家视角。

[1] 刘南豆：《〈扬名立万〉：一部"不那么喜剧"的悬疑喜剧》，2021年11月14日，百家号（https://baijiahao.baidu.com/s?id=1716404297523901921）。

其次，影片的冲突制造不仅来自外部的暴力，还增加了人物内心的情感对抗。围绕剧本会展开的双重情节线索是本片的一大特色，既有还原凶案真相的事件主线，也有反映电影主创人物关系的情感主线，而这也突破了传统侦探片的固有程式。双重情节主线导致了剧本会的冲突和反转是来自两部分的合力：一部分是查案所遇到的外部干扰；另一部分是来自人物之间的情感对抗。两重冲突担负起影片情节转折的推动作用。

表2 《扬名立万》中剧本会部分的冲突设置

主线事件/时间轴	冲突设置
剧本会召开 （00:00:00—00:22:00）	情感对抗：拍摄理念不一，争夺话语权，郑千里占据上风。
剧本会中断 （00:22:01—00:39:13）	外部事件：揭露凶手就在现场。 情感对抗：李家辉和关静年推导凶手是军人，项目涉及军政，李家辉故意惹怒梦蝶，剧本会中断。
剧本会二度中断 （00:39:14—00:54:00）	外部事件：众人发现身处命案现场，陆子野反锁别墅大门。 情感对抗：陆子野揭穿众人私欲，用利益捆绑促成剧本会推进。
剧本会三度中断 （00:54:01—01:10:35）	外部事件：在凶手齐乐山的围堵下，众人反锁命案现场。 情感对抗：凶案现场搜证推导案情与军政相关，陆子野中断剧本会，遭到海兆丰和李家辉的反对，郑千里揭露当年除名李家辉原因，告诫众人涉及军政的危险。
剧本会突破性进展 （01:10:36—01:35:50）	外部事件：李家辉和陈小达通风口历险。 情感对抗：郑千里述说关静年的巴掌之仇。 外部事件：齐乐山持枪绑架梦蝶，李家辉推导事件真相。 外部事件+情感对抗：齐乐山还原案件真相，令众人动容。
剧本会四度中断 （01:35:51—01:45:39）	外部事件：黑衣人进入现场，射杀海兆丰，企图杀人灭口、伪造真相。 情感对抗：郑千里掌掴关静年，在黑衣人枪下救出关静年。 外部事件：海兆丰死前留枪给齐乐山，齐乐山反制黑衣人。
剧本会结束 （01:45:40—01:49:52）	情感对抗：电影人脱困，凶案现场变成火海，众人决定将案件拍成电影。

情感的对抗得益于影片所采用的多人叙事视角，这不仅增加了影片的信息量和复杂性，也让冲突推进更加高效。凶案暴行与情感对抗是两条独立的叙事发展线并相互影响，它们最终在影片的高潮部分融为一体，令观众体验到电影的第二重本质——不仅

是再现生活，更要有情感表达，让秩序与救赎这个主题具有了双重意味，展现出真诚、善良、正义的人性面向。

（二）剧本杀电影模式的初露雏形

影片《扬名立万》在官方宣传时打出了剧本杀电影的标签，激发了不少剧本杀玩家的观影热情。尽管电影在内容创作上并未参考线下剧本杀的游戏模式，但无论是在叙事上呈现的美学新变，还是在接受上带来的观影体验，都让这部影片与剧本杀游戏紧密地联系在一起。

剧本杀游戏起源于欧美的一款颇为流行的派对游戏——谋杀之谜（Murder Mystery）。这款游戏会基于剧本虚拟出一场谋杀故事，玩家扮演剧本中的角色，结合自己角色的故事背景，根据案发现场搜集的证据，进而推理案件，找出凶手。1980年，作为一款最初以盒装形式发行的游戏，谋杀之谜在当年创造了销量奇迹。当时，游戏的剧本较为简单，对于角色扮演的要求也相对较低。随着2016年芒果TV的综艺节目《明星大侦探》的上线，谋杀之谜的游戏玩法得以被引进中国，并逐渐形成了剧本杀这一本土化名称。

如果说从源头上便能发现剧本杀的侦探故事内核的话，那么从游戏的基本流程来看，它更是清晰地建立在类型化叙事的基础之上。

表3 剧本杀游戏的基本流程

游戏准备	人物定妆、布景。
分配角色	每个玩家抽取各自的角色，明面身份是对所有人公开的。
阅读剧本	玩家（POV视角）需要了解自己角色不为人知的身份背景和心路历程，也要了解自己和其他角色之间的关系，还要明确自己在本局游戏中的游戏目标是什么，这些都会关系到剧情进程。
互动环节	主持人（全知视角）展示公开/私人的线索引导游戏按一定规则推进，每个角色有公聊，也有私下的互动。部分剧本还包括调查取证、游戏对抗等环节。
重复3、4环节	剧本分为多幕呈现，在进入下一幕前，玩家不能提前阅读后面的剧本。整个过程中，玩家会不断得到新的信息，加深人物理解，推进游戏目标。
终极审判	玩家通过投凶、还原真相、机制比拼等方式决出胜负，尽可能实现各自的游戏目标。
真相复盘	主持人（全知视角）解密故事。

发展至今，剧本杀已由最初的一款区别于线上手游和端游的桌面游戏，进化为集烧脑推理、语言对抗、表演展示、实景体验为一体的线下娱乐综合体。其题材选择更加广泛，玩法风格日趋多元。对目前已有的剧本进行归纳总结，我们可以得到决定剧本杀叙事的重要元素，而同一序列下元素的多重叠加，以及不同序列下元素的任意组合，为该游戏的剧本提供了无限的可能性。

若将影片《扬名立万》置于此坐标系下，该片则呈现出推理类型、民国场景、本格风格、还原玩法的剧本杀游戏属性。尽管剧本杀电影目前还未正式进入电影学界的研究视野，但不影响以这部电影为例，为这一新型的电影叙事模式予以界定：首先，它

图1 剧本杀游戏的剧本元素

遵循了好莱坞侦探片的类型模式特征；其次，它的叙事方式既沿袭经典，也有所创新；再次，剧本杀游戏起源于侦探扮演，与侦探电影有着相似的文化语境，共享类型叙事的基础；最后，电影的叙事策略与剧本杀游戏的制作方式之间形成了高度契合。正是在上述四点因素的共同作用下，影片《扬名立万》可被视作一部典型的剧本杀电影，并有望成为后疫情时代类型电影发展的新型样板。

三、美学探索："元电影"实践下的媒介自反与迷影拼盘

在美学层面上，影片《扬名立万》呈现出显著的元电影属性。所谓"元电影"（Metacinema），即有关电影的电影。作为一种独特的电影实践，元电影包括"以电影拍摄过程、电影技术的演进、电影工业的现实等为内容的电影"，"引用、致敬经典影片的电影"，"涉及电影叙事心理机制、观看机制、设备机制的电影"，"翻拍或戏仿的电影"，"非线性或套层叙事暴露叙事机制的电影"[1]。随着电影文本库的日益扩展与电影工业的日渐发达，元电影或具备元电影特征的电影实践也成为当今电影艺术创作的必然产物。

在《扬名立万》之前，以导演刘循子墨、编剧张本煜和柯达为主的创作团队便因网络迷你剧《报告老板！》被观众所熟知。而《报告老板！》一剧的最大亮点，便是以戏仿、拼贴、解构等后现代主义手法对影史已存的经典文本予以翻拍、重现。作为主创团队从互联网到大银幕的转型之作，《扬名立万》亦延续了这一标志性风格。正是经由一个个"文本链接"所构建起的元电影景观，该片也具备了一种"反身电影"与"迷影电影"的外形和气质。

（一）媒介自反：关于"一部电影的诞生"

正如《扬名立万》的初版剧本标题"一部电影的诞生"所示，该片正是对于整个电影创作过程的自体反思。当然，正如罗伯特·斯塔姆所说，我们不能简单地"将自反和进步画上等号"，在"后现代主义时代，自反性是一种规范而非意外"[2]。《扬名立万》对

[1] 杨弋枢：《作为"文本链"的元电影》，《艺术评论》2020年第3期。
[2] ［美］罗伯特·斯塔姆：《电影理论解读》，陈儒修、郭幼龙译，北京：北京大学出版社2017年版，第182—185页。

于电影这一媒介的自反性表达,因其旁征博引、贯穿始终的存在,也使之成为一种独具特色的美学风格。

影片的剧本会段落,整体上显然是对由制片人、导演、编剧、演员、顾问等电影制作各工种组成的集体共创的一次全方位展现。对于具体的细节而言,既通过对"片中片"《魔雄》的想象,完成了对于电影预告片的预演,又借助20世纪70年代末关于香港电影的"拳头"与"枕头"的比喻,对电影商业生态环境加以反讽,甚至在讨论人物的背景前史与心理动机时,还搬出了弗洛伊德的精神分析理论中的隐喻、变形等心理机制进行发挥。可以说,影片对于电影制作过程的自反与指涉,已辐射至创意、拍摄、市场、人员、理论等方方面面。

值得注意的是,影片中出现的摄影机这一电影设备,其功能已超越了单纯道具层面的使用,而使之成为某种特殊的存在。这不仅体现在新的叙事视角的加入,即通过摄影机视角拍摄的画面来展现事件的丰富性与复杂性,也通过摄影机全程记录的设定,以及剧中角色对其的反复操作、提示,使得这一电影设备成为一个特殊的叙事、表意"装置"。其中,陆子野、陈小达等人多次开机掌镜、移动机位,似乎是在向观众交代摄影机的基本运行机制。而无论是李家辉在关掉摄影机之后再与郑导爆粗开骂,还是关静年在聊到敏感话题时的欲言又止,以及海兆丰对着摄影机表示"我们对犯人的教化还是很成功的"的迅速反应,又都凸显出众人对于电影复制现实功能以及大众传播效力的忌惮。基于此,影片巧妙地发现了人物在真实呈现与虚拟扮演之间的反差与张力,并在这一特性之上大做文章,使之成为一个个喜剧桥段得以自然、和谐地融入整体悬疑叙事的重要入口。

此外,影片对于作为电影本质之一的复制现实的自指与应用,还远不止步于此。关于影片中涉及的凶案"三老案",很难让人不联想到民国时期的"阎瑞生案",以及前些年姜文根据后者导演的电影《一步之遥》。而这一点也在导演刘循子墨的访谈中得到了证实,该片"最主要参考的是阎瑞生案"[1]。当然,从案件的具体内容与细节上看,影片中的"三老案"与现实中的"阎瑞生案"并无关联,案件本身无疑是原创的。然而,有关案发之后的反应,即艺术生产对于还原案件的冲动与实践,两者之间却存在着高度的一致性。可以说,正是"阎瑞生案"在民国时期戏剧界、电影界所引发的热烈反响,

[1] 澎湃新闻:《专访 | 导演刘循子墨:扬名立万,为时过早》,2021年11月19日,百家号(https://baijiahao.baidu.com/s?id=1716843694625771130)。

为《扬名立万》中"三老案"的呈现,甚至是整部影片虚构部分的得以成立,提供了合理的现实基础与想象空间。

影片《扬名立万》借片中角色陆子野之口,两度提及电影改编"三老案"的卖点所在:一是在齐乐山的凶手身份被曝光时说的"咱们的噱头呢,就是凶手亲口供述";二是在陈小达无意发现凶案现场时说的"电影的第二个卖点,原景重现","回头咱拍就在这儿拍"。所谓凶手亲口供述与凶案原景重现,乍听之下貌似骇人听闻、荒诞不经;但实际上,早在民国时期,有关"阎瑞生案"的戏剧与电影便在一种自然主义创作倾向下,有意识地"模糊它们各自的'艺术规定性'与'现实世界'之间边界"[1]。在电影《阎瑞生》摄制之时,电影人选择了身份一致且面容相像的洋行买办和职业舞女来分别饰演阎瑞生和王莲英,并将"实地表演情景逼真"[2]作为该片的宣传语;而《一步之遥》又在此基础上更进一步,让凶犯马走日直接出现在戏剧人王天王关于阎瑞生舞台剧的舞台上。

诚然,与《阎瑞生》追求电影真实性的重现、《一步之遥》揭露电影真实性的虚假有所不同的是,《扬名立万》更多是将"阎瑞生案"及其构成的文本网络视作一种历史依据与叙事资源。在商业类型片的指向下,影片并不过多探究作为一种大众媒介的电影对于真实的记录与操控,而是主要使其服务于故事的奇观呈现与情节发展。在某种意义上,这并非一种典型的自反性思考,而是一种别样的类型化手段。只不过,从电影项目生产的角度来看,它也的确构成了另一重对于电影创作心理的指涉。

(二)迷影拼盘:戏仿、拼贴与解构等手法的集锦式呈现

无论是对于电影互文性的呈现,还是作为元电影的实践,实际上都会依托于一种深藏于创作者内心的"迷影情结"。所谓迷影即"电影之爱",正是出于对电影的超乎寻常的热爱,作为迷影者的创作者往往会将自身观影经验中的海量文本作为灵感源泉,并逐渐形成一种以文本指涉、链接为特征的电影数据库创作模式。此时,电影创作模仿的已不再是现实世界,而是由无数电影文本所构成的影像世界。

影片《扬名立万》便是如此。这是主创团队在《报告老板!》时期就已试验并形成的独特风格,只不过到了《扬名立万》,单文本的翻拍单元变为多文本的互文集合,对于戏仿、拼贴和解构手法的综合运用,也使得影片呈现为一种迷影的拼盘。

[1] 李九如:《经验共享、道德训诫与"真实"追求:20世纪20年代阎瑞生故事的媒介呈现》,《电影新作》2018年第2期。

[2] 《阎瑞生谋财害命之影片》,《时报图画周刊》1921年第49期。

作为互文性文本最常用的创作手段，戏仿主要指对已存电影文本中的镜头、人物、片段、场景、造型、台词等元素的有意识的模仿与挪用。事实上，关于影片《扬名立万》前半部分剧本会段落的结构形式，导演刘循子墨就曾坦言，在创意上受到了《广播时间》的启发，在人物上参考了《十二怒汉》的设定。[1]如果说对于上述两部电影的指涉更多还潜隐于创作参考的层面，无法以直观链接的形态被观众所感知的话，那么名为《魔雄》的"片中片"完全呈现为一个显性的迷影集合：清晨门楼悬挂尸体的镜头，其造型意象显然来源于《太阳照常升起》中的"梁老师之死"一幕；动作戏部分的斧头大战又是对《功夫》里标志性符号的致敬；而陈小达被扑倒的镜头是对《无耻混蛋》里布拉德·皮特被扑倒的镜头的原样照搬，两个人物同样身着白色西装、手持香槟酒杯，就连身后的三扇门背景也是如出一辙；结尾处"魔雄"用斧头将门凿开、露出狰狞的脸，直接重现了《闪灵》中的经典桥段。跳出"片中片"内部众多似曾相识的元素来看，这一出自剧中人物的想象性搬演，同时还延续了《报告老板！》中风格化的翻拍模式，因而也构成了一次有趣的自我仿拟。

同时，对于其他文本中标题、人名、台词等语言元素的直接或间接引用，也是戏仿手法的另一重要体现。具体到影片《扬名立万》，剧中多次提及的电影《侠中侠3》显然与电影《碟中谍》系列不无关系；人物陆子野的名字谐音"路子野"，而后者则是本片监制韩寒的小说《1988：我想和这个世界谈谈》中主人公的名字。台词方面的引用更为丰富，比如在劝说众人回到凶案现场的过程中，陆子野发表的演讲"我不是为了证明我行，我就是要告诉人家，我陆子野失去的东西，我要给他拿回来"，出处便是《英雄本色》中小马哥（周润发饰）的经典台词；而海兆丰在坚持想要探求凶案真相时表明身份的一句"对不起，我是警察"，则取自《无间道》里著名的天台桥段。除了直接引用经典电影台词以外，影片还将戏仿的触角伸至流行音乐、导演访谈等领域。在剧本会段落中，影片在呈现齐乐山编造的家人前史时，便挪用了周杰伦的《爸，我回来了》的歌词"我叫他爸，他打我妈，这样对吗"，只不过将原词的"妈"改为"马"，以谐音梗的形式完成了一次小型反转，实现了荒诞、戏谑的效果。而诸如陈小达的台词"表面充满暴力，但其实又在反对暴力，武术的最高境界，和平"以及郑千里的台词"在最困难的时刻，我让大家都有饭吃"，则分别参考自张艺谋和王晶的访谈。

［1］ 木西：《一部黑马电影的诞生始末：专访〈扬名立万〉导演刘循子墨》，2021年11月23日，影视工业网（https://cinehello.com/stream/141064）。

当戏仿与引用不停累积、无处不在的时候，其互文的表现形态也随之发生质变。正如李洋在分析昆汀的"反身式电影"时所说："不同性质的文本片段同时被引用与模仿，线性时间的链条被打断，不同时空的电影元素并置出现，戏仿与引用不断膨胀而形成了'拼贴'。"[1]如果说戏仿更多指向的是一种针对独立元素的单元式技巧，那么拼贴则意味着在将这些单元予以组合基础上的整体性效果。

从局部来看，前文分析的"片中片"《魔雄》无疑构成了一个有关拼贴的代表性案例，以至于刘循子墨在谈到这一段落时，会感叹有一种"好像剧本不是咱写的"[2]之感。从整体来看，这种拼贴风格则更为突出地反映于悬疑和喜剧的类型嵌套之上。无论是前期创作还是后期宣发，影片《扬名立万》的定位都是一部悬疑喜剧。尽管该片制片人李雯雯指出，两种类型各有分工，"悬疑主要结构故事，喜剧侧重塑造人物"，但频繁地在一个悬念丛生、跌宕起伏的故事中插入幽默、搞笑的桥段，对于创作与接受而言，都是一个难题。比如，在齐乐山"痛诉"童年阴影的段落中，当其指向无限趋近表征着家庭暴力的"他打我妈"时，创作者玩了一个文字游戏，"妈"突然滑向了"马"，这不仅让观众的期待立刻落空，而且将此前齐乐山和李家辉之间对话的紧张感以及挖掘犯罪动机的严肃性消解殆尽。又如，海兆丰在临死之前，想要把胶卷交到他的偶像苏梦蝶手上，可是陈小达很碍眼地挡在中间，这时候大海冲小达说了一句"滚"，随后继续向梦蝶完成表达，这就为原本颇为悲情、沉重的生离死别添加了一个略显无厘头的休止符，当然，这也打断了观众原本情感累积的连续性。

诚然，这种悬疑与喜剧的拼贴并置，必然会导致叙事的间歇性中断，甚至形成一种对观众的挑衅与捉弄；但同时，一个个意料之外的突转与莫名其妙的滑稽，又会因与众多电影文本的戏仿、翻拍相得益彰，而带给人一种解构的快感。解构意味着对于惯例的颠覆，这既体现在对经典文本的拆解，也反映于对传统叙事的重构。显然，《扬名立万》的解构尝试是成功的，"剧本杀、封闭空间、元电影、反讽、戏仿、互文、挪用、拼贴、类型互嵌，不可谓不酣畅淋漓。奇怪的是，形式的拼盘并未挤占故事空间，并没有大于故事，相反，它推进了故事的纵深发展和移步反转"[3]。而该片正是在保持悬疑故事之完整性、逻辑性的基础上，在善良、正义、温情的主题不变的情况下，通过拼贴、

[1] 李洋:《反身式电影及其修辞——昆汀·塔伦蒂诺的电影手法评析》,《当代电影》2014年第3期。
[2] 今日影评:《刘循子墨:〈扬名立万〉致敬了许多经典影片》,2021年11月13日,1905电影网(https://m.1905.com/m/video/nm/1550347.shtml)。
[3] 安燕:《〈扬名立万〉：现实作为超现实的症状》,《电影艺术》2022年第1期。

解构的手法实现了对传统类型叙事的革新,让观众的观影感受不至于太过沉重,从而实现了一种趣味性的表达。

四、文化旨趣:影游融合背景下的游戏化思维与体验

据央视财经报道,"2019年全国的剧本杀线下体验店数量由2400家飙升至12000家。2020年疫情的突如其来让很多行业都遭受了不同程度的打击,然而剧本杀作为'宅经济'的代表异军突起,2020年春节隔离高峰期,多款剧本杀或内嵌剧本杀游戏App,屡次杀入手机应用市场社交游戏类前10名"[1]。某种程度上,剧本杀游戏市场的火爆不仅印证了当前青年文化的游戏化生存现实,也是受众普遍而迅速地将《扬名立万》与剧本杀游戏联系在一起,并将其命名为剧本杀电影的重要原因。

毋庸置疑,《扬名立万》与当下流行的游戏形式剧本杀产生了一种有趣的联动。这既催生出一种美学风格,也契合着年轻受众的文化旨趣。数据显示,《扬名立万》的用户画像与剧本杀的玩家画像高度重合。在《扬名立万》的用户画像中,30岁以下用户占据77.5%,其中青少年人群为14.4%,20~24岁的人群为36.8%,25~29岁的人群为26.3%。[2]根据艾媒网iimedia的调研,2021年第一季度,在中国剧本杀玩家中,年龄在26~40岁的占比为76.2%,其中,年龄在26~30岁的占比为39.2%。[3]影片《扬名立万》不仅在宣传营销中主动打出了剧本杀电影的概念,而且在上映之前就吸引了众多剧本杀玩家的关注。

正是由于影片《扬名立万》在美学与产业层面同剧本杀游戏的互动,也使其与新近兴起的影游融合观念联系在了一起。近年来,作为电影发展的一种重要趋势,影游融合既是电影工业美学的有机部分,也是电影想象力消费的代表模式。在《论互联网时代的"想象力消费"》一文中,陈旭光对影游融合的四种方式予以界定:(1)"直接IP改编";(2)"游戏元素被引入电影或电影以游戏风格呈现";(3)"具有广义游戏精神或游戏风格的电

[1] 徐雪霏:《中国式剧本杀:开启社交游戏新潮流》,《天津日报》2021年3月31日。
[2] 何泠瑶、许文馨:《银幕剧本杀〈扬名立万〉异军突起 剧本杀和电影真能"互通有无"?》,2021年11月30日,百家号(https://baijiahao.baidu.com/s?id=1717851283312882511)。
[3] 艾媒网iimedia:《剧本杀线下门店已突破3万家,中国剧本杀玩家画像及消费行为分析》,2021年3月31日,百家号(https://baijiahao.baidu.com/s?id=1695730299769039715)。

影";（4）"剧情中展现'玩游戏'的情节，甚至直接以解码游戏的情节驱动电影情节的发展"。[1] 从上述归纳来看，《扬名立万》既非对已有游戏的改编翻拍，亦无对游戏过程的直接展现；然而，正是一种根植于创作者与接受者意识层面的游戏化思维，使该片在创意、接受和解读等环节得以触发种种生发于现实或情感层面的游戏化体验，而这又使《扬名立万》具备了广义上影游融合类电影的游戏属性，形成了影游融合的一个别样案例。

（一）多重视角暗合游戏机制

事实上，剧本杀虽是一款备受青年人喜爱的新型社交游戏，但高达73.7%的玩家表示之所以愿意消费的最主要原因其实是"对推理逻辑感兴趣"。[2] 而影片《扬名立万》基于侦探类型电影的悬疑故事，恰好为这批同为玩家的观众提供了一个"类剧本杀"的推理情境。根据前文所述，《扬名立万》对于叙事视角的创新，使得观众不用像观看传统侦探片那样，仅跟随侦探的单一视角来体验破案剧情的走向，而是可以在多个人物的视角间有所选择、频繁转换。而在剧本杀游戏的人物设定上，同样不存在绝对的主角，每个玩家都拥有相对丰满的背景信息与比重相似的角色功能，都可能成为所谓的侦探或潜在的凶手，并根据其主观性意愿与随机性因素在游戏的推进中发挥或多或少的参与性价值。毕竟，"在剧本杀游戏中每个人都在进行角色扮演，对自己的角色和背景全知全觉，在自己的角度里讲述故事"[3]。

而《扬名立万》的多重叙事视角也因此契合了剧本杀的游戏制作经验。若要实现多重叙事视角的效果，就需要对每个人物的背景、动机、性格等信息都做出细致的描画。正如制片人李雯雯所说："人是电影的最核心。我们希望我们电影中所有的人物都是完整的、扎实的、真实存在的、让观众相信的，而不是缥缈、轻薄、虚无的'纸片人'。"[4] 因而，《扬名立万》的人物塑造方式便与剧本杀的剧本创作中对于角色的定位之间产生了某种相似性。在此设定下，多个人物视角的相互重合交错，才能够产生"罗生门"一般的效果，而这也是剧本杀游戏过程的精彩之处。具体到《扬名立万》中，创作

[1] 陈旭光：《论互联网时代的"想象力消费"》，《当代电影》2020年第1期。
[2] 《〈扬名立万〉意外成黑马，"剧本杀电影"会成影片新类型吗？》，2021年11月28日，每日经济新闻（https://baijiahao.baidu.com/s?id=1717645619320875351&wfr=spider&for=pc）。
[3] 潘文捷：《推理剧游戏"剧本杀"狂热》，2021年1月30日，界面新闻（https://www.huxiu.com/article/407558.html）。
[4] 良叔专访：《李雯雯：〈扬名立万〉成年度大黑马起码闯了六道关》，2021年12月6日，百家号（https://baijiahao.baidu.com/s?id=1718375345610267656）。

者正是利用POV视角视域有限的特性，实现了最终人物的反转。起初，影片对观众进行的心理暗示，让人误以为叙事将以当前人物为中心而展开，将呈现出侦探片中探明真相、全身而退的主角程式。随着真相被一点点揭开，在面对危机时，侦探们失去了传统侦探片模式中的自保能力，凶手反而在紧要关头挺身而出，从而完成了侦探和凶手的双重人物反转。

此外，片中舞台与摄影机两种视觉装置的叠加，在对传统侦探片场景予以革新的同时，也与剧本杀游戏着力营造的剧场感不谋而合。正如花晖所说："对于剧本杀的理解首要应该立足于对其空间概念的准确把握：在此特定物理维度中，各种真实存在的感官要素与虚拟存在的心理要素，构成并置且相互作用，就此形成现实和想象浓稠的混合状态。"[1]而这种现实与虚拟的共存恰是"摄影机"这一意象所赋予的。因而，电影中的"在拍摄"与剧本杀中的"在游戏"形成了一种有趣的对应。

这些年轻的玩家观众的成长伴随着不同媒介形式游戏的发展，对于网络游戏的虚拟现实以及线下剧本杀游戏的扮演现实都具有较高的情感认同。无论是在虚体的互联网端，还是在实体的线下门店，他们都可以找到自己的同伴，在切实的游戏互动与想象的情感认同中收获某种仪式性的狂欢。尽管无法提供线下实体门店面对面的身体互动，《扬名立万》却在电影的拍摄技法上，为观众提供了一种虚拟情境中的游戏体验。

（二）节奏定位促生直播体验

与此同时，《扬名立万》的叙事节奏也更接近玩家在剧本杀游戏中的真实体验。即使是在展现主角的故事线索中，也一定会给游戏玩家预留行动的机会。而这一点也在《扬名立万》中有所体现，比如，影片第2分钟交代郊外别墅是剧本会的召开地点，此时别墅仅为制片人地位和实力的象征；直到影片第47分钟，当陈小达走错房间发现异样时，别墅才成为真正的命案现场，叙事也随之转变为典型意义上的"暴风雪山庄模式"。如此长的时间差，与其说是对于传统悬疑叙事节奏的破坏，更像是游戏设计者的安排，引导而非强迫玩家通过行动来触发这些预设的叙事要素和线索，从而构建一种游戏的共创感。无论是陆子野别有用心的循循善诱，还是李家辉出于正义的苦苦搜证，以及陈小达无意之中触发新的场景，都可谓对线下剧本杀中不同玩家彼此各异的游戏行为的生动描摹。

[1] 花晖：《"剧本杀"给文娱产业带来什么启示》，2021年3月，光明文艺评论（https://wenyi.gmw.cn/2021-03/22/content_34704332.htm）。

回顾全片，上述叙事手法曾多次出现。比如，在影片第39分钟处，由苏梦蝶引出了选美舞台，此处的舞台作为歌舞、演艺的载体，突出了苏梦蝶这一人物的多面性。又如，在影片1小时33分钟处，选美舞台二度出现，经由李家辉等人的深挖，揭露了关于选美背后的隐秘丑闻。如果说电影中的空间主要作为叙事的场景而存在，其被触发的节奏一般是由创作者根据剧情而严格控制的话，《扬名立万》则一反常规的类型化叙事程式，使得片中主角们的沉浸式推理与剧本杀游戏玩家的消费体验如出一辙。

一般来说，诸如《头号玩家》《黑镜：潘达斯奈基》一类的影游融合电影是通过"一种无实体化的技术性幻觉"[1]，实现对观众身体的召唤和情感的沉浸。而《扬名立万》的游戏机制并非如此，在观看该片的过程中，受众的定位并非参与者，而是旁观者。这一点根据影片极少出现主观视点这一事实便可清晰辨识出来。毕竟，多重叙事视角必然会阻碍接受者从一个固定的位置将自身代入其中。随之，观众的游戏快感自然不会来自对于虚拟情境的"亲身"参与，而是源于作为一个旁观者对于案件全局、游戏机制的审视与拆解。正是在此意义上，《扬名立万》更像是一次针对剧本杀玩家而打造的游戏直播。作为观看游戏直播的观众，自然不会产生对片中人物较强的代入感，其快感的产生源于游戏记忆的调动，因而其关注点也更多聚焦于电影角色与游戏玩家、电影剧情与游戏剧本之间的相似与联通。

随着剧本杀游戏成为全民防疫时期大众娱乐消遣的重要方式之一，拥有游戏经验的电影观众能够清楚地辨认出这种"打本"[2]的特点，并迅速形成共情，使其观影过程如同观看一场剧本杀游戏的直播，从而收获双重的观赏乐趣。

（三）解读热潮延宕解谜快感

此外，《扬名立万》为受众所带来的游戏化体验，并不仅限于观影过程，也反映于观后在互联网平台上的热议之中，而这也大大延宕了观众的解谜快感。

在《扬名立万》上映之后，关于影片剧情故事的讨论便形成热潮，相关文章、评论主要可分为两类：一是关于影片中致敬、融梗的总结，如《〈扬名立万〉居然有这么

[1] 陈旭光：《论互联网时代的"想象力消费"》，《当代电影》2020年第1期。
[2] 打本是剧本杀游戏衍生出的一个专有名词，指的是玩家一起玩剧本杀的意思。

多梗，你都看懂了吗？》[1]《〈扬名立万〉，悬案背后暗流涌动，迷影导演的致敬》[2]《〈扬名立万〉都致敬了哪些经典电影？》[3]等文章；二是针对不同版本结局的解读，内容多集中于对夜莺的特务身份与暗杀任务的猜想和阐释，如《有剧透慎看，一些解析》[4]《结局深度解析 完全不同的第四种故事》[5]《你们都错了，夜莺才是那个真正的杀手》[6]等评论。关于前者，不仅前文已有所论述，并且在导演刘循子墨的多篇专访中也得到了证实；关于后者，则有过度阐释之嫌，该片总制片人李雯雯也坦言，这些剧情走向并非主创团队有意为之，不过，他们的确有意识地为观众预留了一定的想象空间，这也为多种多样、神乎其神的解读的出现提供了可能。

而无论是对于互文桥段的合理分析，还是对于隐藏剧情的过度解读，都可以视为观众对电影文本展开的一次解谜游戏。可以说，这一游戏化行为贯穿了该片生产、传播与接受的各个环节，既构成了一场别样的迷影狂欢，也蕴含了从作者到观众不同人群的电影之爱。

五、产业突围：制片人中心制助力下的以小博大典范

作为一部投资仅3000多万元、既无名导亦无顶流明星且无大场面加持的悬疑喜剧电影，《扬名立万》却在仍受疫情影响的中国电影市场中收获9.267亿元的票房佳绩，不仅位列年度电影票房榜第十二名，而且投资回报率高达800%（按票房回收30%计算）。这部电影在项目运作上的成功，在于其全产业链的运作流程都符合电影工业美学的特征，并充分发挥了制片人中心制的核心作用。

起源于好莱坞的制片人中心制"秉持泰勒的科学管理思想，将电影制作视为一种标

[1] 娱乐家园亲:《〈扬名立万〉居然有这么多梗，你都看懂了吗？〈扬名立万〉有哪些梗？》，2021年11月20日，搜狐网（https://www.sohu.com/a/502392119_120293063）。

[2] 艾霏影视:《〈扬名立万〉，悬案背后暗流涌动，迷影导演的致敬》，2021年12月1日，百家号（https://baijiahao.baidu.com/s?id=1717938320170058848）。

[3] 拈花馆长:《〈扬名立万〉都致敬了哪些经典电影？》，2022年2月5日，知乎（https://zhuanlan.zhihu.com/p/464107716）。

[4] 清也:《有剧透慎看，一些解析》，2021年11月13日，豆瓣电影（https://movie.douban.com/review/13990165/）。

[5] BALLOON:《结局深度解析 完全不同的第四种故事》，2021年11月14日，豆瓣电影（https://movie.douban.com/review/13990518/）。

[6] 睡不醒的我:《你们都错了，夜莺才是那个真正的杀手》，2021年11月23日，豆瓣电影（https://movie.douban.com/review/14012402/）。

图2 开机前的剧本围读（后排右一为李雯雯）

准化生产的工业流水线，强调分工与协作，而制片人所扮演的正是贯穿这一流水线全过程的统筹角色"[1]。从好莱坞电影项目的运作经验来看，对制片人中心制的合理运用能够在普遍意义上降低类型电影的运作风险。中国电影自全面产业化以来，已有多部国产大片通过对制片人中心制的运用获得了较好的市场效果，而制片人中心制在中小成本影片中的施展空间尚未得到学界和业界的足够重视。尽管影片《扬名立万》的以小博大在很大程度上是其自身扎实的内容以及所有主创共同努力的结果，但制片人中心制在全产业链过程中发挥的作用，以及该项目总制片人李雯雯在其中扮演的角色是不容忽视的。从项目立项、过程管理以及营销策略等方面对这一项目展开分析，将为其他电影项目的开展提供一定的参考价值。

（一）立项：果敢的选片眼光与决策能力

从市场结果来看，《扬名立万》的项目运作无疑是成功的。然而，这样一部高投资回报率的电影，却差点在"过会"阶段就被否掉。正是该片总制片人李雯雯力排众议的大胆决策，才让这一项目有了启动的可能。

《扬名立万》的出品公司共有三家：上海亭东影业有限公司（以下简称亭东）、北

[1] 李卉、陈旭光：《论新力量导演的产业化生存——中国电影导演"新力量"系列研究》，《未来传播》2021年第1期。

京万合天宜影视文化有限公司（以下简称万合天宜）以及上海猫眼影业有限公司（以下简称猫眼）。亭东负责全程统筹，万合天宜负责影片制作，猫眼负责宣发执行。

从项目立项的过程来看，2019年夏末，万合天宜CEO范钧给曾经合作过的亭东副总裁李雯雯发来《扬名立万》的剧本，李雯雯看完剧本后非常喜欢，加上此前就跟刘循子墨等人合作过，于是当晚便写了五页纸的反馈意见，在亭东公司启动了项目的第一次"绿灯会"。然而，亭东此次"绿灯会"的成员并不看好该项目的市场前景，给出了三个不予通过的理由：第一，民国题材影片的市场反应一直不佳，属于不能轻易涉足的雷区；第二，剧本缺少大片化的场景，过多的室内群像戏会挑战受众的观影习惯；第三，该项目的导演缺少已被验证的电影代表作，缺乏必要的市场熟悉度。综合这些因素来看，他们认为亭东投资该项目将会面临较大的不可预期的风险。尽管项目在公司"过会"时并未得到好的反馈，但总制片人李雯雯却在这个剧本上看到了人物和故事的闪光点，在她看来，项目本身的新鲜元素以及内容上的创新力永远都是第一位的，而这个项目具备这一特质。最终，李雯雯的坚持以及剧本的过硬质量打动了老板韩寒，亭东的介入也让该项目顺利进入启动阶段。

事实上，每个电影公司都会有大量的剧本无法正式进入运作阶段，每一个成功进入院线上映的电影项目都需要一个对电影的市场运作和美学价值有着足够判断力的决策者。一般而言，决策者可以是总制片人，也可以是监制或导演，需要在制度和统筹层面将一部电影的风险、收益、投资组合以及创作者才华等因素进行有机配比，使各方发挥的价值最大化。从《扬名立万》的立项过程来看，总制片人李雯雯的选片眼光和决策能力在其中起到了极为关键的作用，正是她的力挺和坚持，才使这部电影最终得以被观众看到。

（二）管理：全面的成本控制与创作把关

一部电影的制片人需要深入电影生产全产业链各环节的管理之中，全面综合的素质是必不可少的。正如陈旭光所言："制片人本身不仅要懂投资，也要懂艺术，还要了解文化动态，管理资金的合理分配，参与各个部门的工作，安排宣发营销，提早设计后产品开发等。"[1] 科学化、精细化的电影项目管理不仅能够节省成本、提高效率，还能最

[1] 陈旭光：《观念变革与制片管理机制创新——改革开放40年中国电影产业拓展的两个重要驱动力》，《行政管理改革》2018年第12期。

大化地降低影片的投资风险。出于职业制片人的专业习惯,李雯雯在拿到《扬名立万》的剧本之后便开启了同步算账模式,通过预测剧本的置景、人员所需要的各种成本来理性选择投资与主创组合。

基于对影片题材在市场上的不确定性,以及三家公司的规模与该项目体量的整体考虑,在影片的投资成本上,李雯雯做出了中小成本的投资定位,将总投资额控制在4000万元以内。这样一种成本选择不仅有效减轻了三家公司的投资风险,也让项目在进展过程中不会因为过大的市场回收压力而放弃一些内容上的坚持,该片的主创团队也因而能够更加专注于作品本身。由此可以看出,一个成熟的电影制片人不仅需要有挑选项目的眼光,还需要根据电影项目的自身情况做出合理的成本定位。

同时,电影制片人还需要在整体上对创作予以把关。一般而言,与项目的运营者相比,一部电影的内容创作者,如导演、编剧与演员等会更容易在创作中偏于感性。一个理性、专业的电影制片人,需要在为主创团队提供相对自主空间的基础上,适时给出良性建议。就《扬名立万》的案例来看,仅在剧本层面,亭东与万合天宜就曾展开过长达一年的讨论。从最初的《一部电影的诞生》到最终的《扬名立万》,影片剧本调整了几十稿。由于该项目前半部分的剧情推动主要依靠台词,为了让对话起到既能推动剧情又能展现人物的效果,还能达到悬疑和喜剧的平衡,亭东与万合天宜的编剧团队花费了较大力气。而制片人在这一阶段主要发挥的则是凝聚团队与人员管理的职能。

另外,在影片内容的整体气质和具体情节上,李雯雯也有着自己的坚持。温情与向善既是这个项目最初打动她的原因之一,也是她为该项目定下的创作基调。因此,在讨论关于夜莺被踩躏片段的处理方式时,她提出不能有具象化的镜头呈现,即便这一处理或许会失掉一定的商业性,但却能够更好地保持影片一以贯之的基调。而这一选择也在影片上映之后获得了观众的认可。可以说,在不过多干涉创作的同时,又能在整体上为项目的创作把关,李雯雯体现了一个优秀制片人应当具备的职业素养。

(三)宣发:精准的借势营销与点映配合

一部电影所选择的宣发方式以及为其投入资源的多寡,往往会在最终的票房成绩中得到体现。在进入宣传期后,许多不缺少资本和资源的大片都会开启线上、线下的饱和营销。对于中小成本电影而言,只能凭借精巧的创意与恰切的发行方案配合,才能实现四两拨千斤的宣发效果。

《扬名立万》在宣传上的最大特色,便是为其打出了国内首部剧本杀电影的标签。

尽管该项目在创作阶段并未有意识地运用剧本杀的美学思维，但大家在一轮轮的看片中发现前半部分的推凶环节与现在流行的剧本杀游戏颇为相似，而影片的目标受众又恰好与剧本杀的玩家一样同为年轻人。即便自己并未真正玩过剧本杀，李雯雯在做完市场调研后却快速做出专业性的判断，同意打出剧本杀电影的概念，并充分利用剧本杀的美学特征和市场热度来做借势营销。具体来看，《扬名立万》的片方在推广剧本杀电影的宣传点时并未仅停留在对这一概念的使用上，而是主动利用剧本杀的美学亮点来为影片赋能，以最大化地实现借势营销的效果。基于对剧本杀玩家心理的分析，《扬名立万》在宣传时重点强调了该片的"超级烧脑"和"多重反转"特质，来吸引对悬疑推理感兴趣的剧本杀玩家受众。在电影类型不断细分，各类影视节目都在某一领域做垂直深耕的整体创作态势下，在宣传时主动将自己的悬疑类型与剧本杀做嫁接，并精准选择"烧脑"和"反转"这一与影片气质最为契合的特定垂类作为营销重点，不仅可以帮助影片快速吸引到目标受众的关注，而且还能为投资方省大量的宣传成本。

此外，《扬名立万》的片方还充分利用备受年轻受众追捧的社交媒体，展开多层面的数字营销。电影营销的本质是通过最合适的路径让影片的信息触达目标受众，并尽可能降低路径中的信息变形与价值减损。随着互联网时代的到来，整体媒介生态发生了重大变化，线下的传统营销在与线上的数字营销的竞争中逐渐显出疲态，数字营销已逐渐成为主流。关于新媒体所拥有的媒介优势，喻国明认为："互联网是一种'高维'媒介，在传统媒介的基础上生长出了新的社会空间、运作空间与价值空间。"[1]李雯雯看到了网络媒介在这三重空间中的价值，并认为数字营销可以运用精准的算法来帮助影片以最低的成本将信息有效地传递给目标受众。"精准算法建构的数字化营销，不仅能快速定位目标用户，还能促使平台上的交流互动由'内容—用户'的传统关系倒置为'用户—内容'的新型关系，从而达到快速直观的广告效果。"[2]为了让更多用户在接受内容时还主动愿意分享和创作新的内容，《扬名立万》的片方在宣传物料的设计与平台的选择上也花费了不少心思。首先，影片的宣传团队主动在各大门户网站上推出各种话题，引导受众讨论该片与剧本杀之间的关系，让剧本杀电影的概念不断发酵。其次，他们还充分借助万合天宜在搞笑短视频领域的积累与优势，制作出多个以影片为主题的爆款短视频。这些短视频内容不仅极具创意和网感，而且延续了借势营销的策略，吸引到大量

[1] 喻国明、赵睿：《从"下半场"到"集成经济模式"：中国传媒产业的新趋势：2017年我国媒体融合最新发展之年终盘点》，《新闻与写作》2017年第12期。
[2] 王战、谢梦格：《平台崛起——数字营销时代的中国广告生态研究》，《长沙大学学报》2021年第6期。

图3 《扬名立万》首映现场
（资料来源：抖音平台，查询时间为2022年2月21日）

图4 《扬名立万》话题播放
（资料来源：抖音平台，查询时间为2022年2月21日）

用户的自发传播与再创作。由于万合天宜之前出品的《万万没想到》《报告老板！》等一系列网剧俘获了大量粉丝，因此这些用来宣传的短视频中有不少内容都与万合天宜此前拍摄的IP短剧有关。在影片的线下首映礼上，影片的主创人员也会借对《报告老板！》的现场演绎来制造宣传话题。最后，《扬名立万》的片方还选择了在目标受众海量聚集的抖音平台上做定向投放。从《扬名立万》的官方抖音账号可以看到，它一共推出了421个短视频作品。截至2022年2月21日，该账号中的短视频播放量总计高达20.7亿次，若再加上其他自媒体用户观影后的再创作与再解读，与影片有关的短视频在抖音平台的播放量已超过30亿次。从这一数据可以看出，影片在抖音上的数字营销是颇为成功的。

在发行方案的选择上，三家公司也展开了细致的讨论。猫眼公司最初提出的想法是让影片在上映前一周的时间里进行大规模点映，借此斩获第一批票房。但李雯雯和项目团队认真分析了影片的质量与市场环境，认为《扬名立万》如果先行点映，必然会影响到正式上映时的首日票房，而如果首日票房缺乏市场竞争力，便会影响各家影院在后期给影片的排片，进而影响影片的总体票房收益。当然，从另一方面来说，完全没有点映

同样也会影响到第一波电影口碑的发酵。综合这两方面因素的考量，李雯雯和猫眼团队最终做出了在影片上映前的周末做小规模点映的选择，因为这样既能保证对影片最感兴趣的一批观众提前观影，给出第一波口碑反馈，又不会在较大程度上影响到影片上映首日的预售成绩。从最后的市场结果来看，这一选择无疑是非常正确的。凭借点映时的良好口碑，《扬名立万》拿下了15.5%的首日排片占比，并以58.5%的票房占比获得了双十一档的当日票房冠军。这一成绩也保证了影片在整个上映周期内的排片占比，为其最终票房的成功奠定了不可或缺的基础。

六、全案评估

整体上，《扬名立万》是一部在美学、文化、产业等多方面有所创新、颇具价值的电影作品。在美学上，一方面，影片对传统侦探类型电影的叙事模式予以沿用与超越，并呈现出部分线下剧本杀游戏的制作特征，既拓展了类型电影的叙事模式，也丰富了影游之间的互动层次；另一方面，影片通过戏仿、拼贴、解构等后现代主义手法对影史已存的经典文本予以翻拍、重现，由一个个文本链接构建起元电影景观，使其具备了一种"反身电影"与"迷影电影"的外形和气质。在文化上，影片因其根植于创作者与接受者意识层面的游戏化思维，以及在创意、接受和解读等环节触发的游戏化体验，而成为当前影游融合趋势的一个典型注脚，不仅与剧本杀游戏形成一种有趣的联动，而且透视出当下年轻人游戏化生存的现实境遇。在产业上，影片全产业链的运作流程都符合电影工业美学的特征，而该项目在立项、管理与宣发等环节的出色表现，及其对于制片人中心制的遵循与实践，也使之取得了9.267亿元的票房佳绩，实现了以小博大的商业目标。诚然，《扬名立万》是一部定位于悬疑喜剧之上的商业类型片，这也在某种程度上使其无暇在美学与文化等方面做出更多更具艺术性与探索性的追求，但无论是与剧本杀的影游联动，还是对制片人中心制的有效运用，都为其他中小成本电影项目的创意制作提供了重要的参考案例。

七、结语

总之，影片《扬名立万》不仅克服了多重困难，而且以符合电影工业美学理念的理性和专业有效实现了票房与口碑的双丰收。这一结果也对其他电影项目有着一定的借鉴意义。首先，应高度重视剧作故事的扎实性，这不仅是商业类型电影的应有之义，也是中小成本电影得以突围的关键要素；其次，应积极探索内容与形式的创新性，在遵循传统类型创作模式的基础上，尝试已有文本的互文联通以及不同领域的跨界融合；最后，应不断顺应产业发展的规律性，将制片人中心制等有效机制应用于电影项目的运作之中，打造合理的产业链模式。中国电影产业自2010年始，经历了多年的高速增长，在2016年前后进入增长稳定的新常态阶段。2018年以来，由于影视寒冬以及疫情肆虐，让2021年全国影视行业的生态环境可谓雪上加霜，在这样的条件下交出及格的答卷已非易事。随着可预见的疫情控制与电影市场的逐渐复苏，电影的创作观念和管理机制都应与时俱进，不同类型和体量的电影项目也应在充分运用各种技术手段与内容创意的基础上，合理配置，稳步前行，共同推动中国电影产业的良性生态发展。

（石小溪、田亦洲、丁璐）

附录：《扬名立万》制片人访谈

采访者：石小溪（南开大学新闻与传播学院讲师）、丁璐（网易元气事业部文学业务影游组资深市场专员）

受访者：李雯雯（《扬名立万》制片人、亭东影业副总裁）

石小溪：请您简单介绍一下电影《扬名立万》的立项过程。

李雯雯：2013年，我还在优酷的时候就跟《扬名立万》的导演刘循子墨、编剧张本煜和柯达一起在合作网络迷你剧《报告老板！》。2016年，我跟万合天宜的这拨人开始

着手做《报告老板!》的大电影。由于种种原因,这个项目在2017年左右因为资方撤资被搁置了。但是大家并没有放弃要做电影这件事情,子墨、本煜和柯达找来了编剧里八神,又创作了《扬名立万》的剧本。可以说,《扬名立万》是从《报告老板!》网剧、大电影一路走过来的。

事实上,《扬名立万》并不是一个容易立项的项目。第一,万合天宜在《扬名立万》之前已经很多年没有作品了,作品水准在业内是在走下坡路的;第二,子墨之前是网剧导演,而网剧导演转型做电影导演的成功案例又比较少;第三,剧本的故事背景是民国时期,"民国电影"在市场上好像一直都不是特别卖座;第四,电影的绝大多数场景都发生在室内,大量的戏剧冲突都是靠对话来推动的,很多人在看剧本的过程中是get不到导演的意图的。

起初,《扬名立万》的剧本给到了我和万合天宜CEO范钧。当时,连范总也有些拿不准,就更不用说其他资方了。在亭东做"绿灯会"的时候,《扬名立万》其实是被否的。当然,这也不能怪"绿灯会"的成员,毕竟台词太密集了,只凭剧本来做判断是有难度的。我跟韩寒深聊了一次,跟他说了我之所以力挺这个剧本的原因,也正是这次之后,韩寒决定站出来为《扬名立万》背书,"不管这个项目过不过,都要拍",这才有了后面项目的推进。

丁璐:最初看到《扬名立万》的剧本时,它最吸引您的地方是什么?又是什么原因促使您坚定地要做这个项目?

李雯雯:这个电影剧本其实非常好。第一,它非常有趣,现在的国产电影或许能完整地讲好一个故事,但并不是都能做到有趣味。因为我跟子墨合作过,所以很清楚这是他擅长的领域。当然,故事本身也是非常完整、扎实的。第二,子墨的导演阐述很打动我,他在里面讲到为什么要做这部电影。大概意思是,如果有人遇到了不公正的待遇,你不说不会影响你,但说了可能因此而失去生命,在这种情况下,你愿不愿勇敢地挺身而出。我会觉得这个点很善良,很有正义感,它的核心价值非常好。第三,悬疑喜剧是青年观众特别爱看的一种类型,《扬名立万》对我来说,就是一个悬疑喜剧。而且它的喜剧不是低俗、闹腾的那种类型,它的悬疑又特别跌宕起伏。从类型角度来看,我会认为它是有商业保障的。所以,在剧本阶段向别人介绍这个项目的时候,我都会说这是一个具有黑马可能性的项目,扎实、有趣、善良是这个电影剧本最大的闪光点。

石小溪：作为影片的监制，韩寒在这个项目中具体扮演了怎样的角色？

李雯雯：在韩寒看完第一版粗剪之后，我跟他说，要不你来做监制吧，他当时就答应了。对于韩寒来说，这其实挺不容易的，因为他比较谨慎，很少出任电影的监制。他觉得这部片子是一块璞玉，如果不帮忙的话，会非常可惜。

作为监制，他最大的一个贡献就是在剪辑方面为子墨做了很多的加分。看完粗剪，韩寒先是给了22条修改意见，然后跟子墨在公司认真地聊了一次，两个人在很多修改意见上都达成了共识。比如，将原本位于正片中的"黑白片"挪到片尾，增加夜莺没死这一反转情节的合理性；加快前30分钟剧本会段落的节奏，强化"橘子"在齐乐山和夜莺情感层面发挥的作用……子墨根据这些意见修改了一稿，但当时的时长还是偏长，大概将近100分钟，加上几次试映的反馈并没有特别好，子墨就跟韩寒说："韩老师，您能不能帮我调一下？"于是，韩寒又亲自上手，帮忙剪了三个工作日。最后，他还参与了影片的混录。

另外，在拍摄期间，韩寒还去过两次片场，那时候还没有确定要做监制。之所以要去，是因为他觉得这是一个非常考验导演的项目。这样一个群戏，八个演员全程都在，这就意味着一个新人导演要同时面对八个在不同领域经验丰富的演员。韩寒过去也是为了给子墨镇场、打气。在宣发阶段，他在什么时候上映、要不要点映这些问题上也给了不少建议。包括影片的slogan——"真相，几个都行；真心，只有一个"，也是韩寒想出来的。由此也能够看出来，他是真的很喜欢这部片子，也很欣赏子墨、本煜、柯达他们这群人。

丁璐：在接受采访时您曾说过"其实一直都没想过自己是剧本杀电影，核心主创基本都没玩过"，而现在看来，剧本杀电影却成为影片的一大亮点。在创作层面，您是如何看待影片叙事与剧本杀模式之间的关系的？从此次影片制作的经验来看，这是否可以成为一种可供借鉴的影游联动创作模式？

李雯雯：我是在2019年下半年拿到《扬名立万》的剧本，那时"剧本杀在国内还没有现在这么火。关于剧本杀，我也认真问过子墨，好像迄今为止他只玩过一次，而编剧里八神没有玩过，我也没有玩过。直到宣发阶段前，我们都没有想过《扬名立万》是一部剧本杀电影。之所以跟剧本杀联系在一起，最初主要是因为猫眼电影隶属于美团，美团和大众点评上有很多剧本杀的店铺，猫眼希望给这些店铺的用户垂直推荐这部电影。事实上，剧本杀电影最早也不是我们宣发团队提出来的。有不少抖音大号在早期看

片,以及预告片和物料发布之后,认为封闭空间、架空历史的属性跟剧本杀特别契合。后来,就有越来越多的人接受了剧本杀电影这样一个提法。

关于剧本杀电影,我们的宣发团队一直都保持着既接受又不接受的态度。说接受,是因为对于年轻观众来说,这样就能够比较清楚地get到电影大概讲了一个什么样的故事;说不接受,是因为我自己毕竟没玩过,就会担心定位在剧本杀电影这样一个垂类上面是不是太小众了。现在看来,提出剧本杀电影的概念,对我们的宣传其实是一个帮助,当时的话我们可能还是有些谨慎了。

我觉得剧本杀电影是有可能成为一种创作模式的,也有团队想把我们这个片子做成剧本杀的剧本。其实很多好莱坞电影都会拓展各种各样的合作模式,而华语电影的盈利好像更多依赖于它的票房。假如重新来做《扬名立万》这个项目,我们可能真的会在影游联动上多下一点功夫,至少要尝试这样一种可能性。

石小溪:从制片的角度来看,《扬名立万》和您以往的项目相比有什么不同?制作过程中遇到的最大困难是什么?

李雯雯:这个项目跟以往最大的不同,就是先算账,再往前走。我们(亭东)其实是一个不希望任何投资方亏本的公司,因为真正支持你、希望项目往前走的其实是给你掏钱的人。所以一开始我们就把成本定位在3500万元左右。这样一来,制作预算就会非常紧张。一般来说,多数影片的演员会分男一、男二、男三,比如,男一需要50个工作日,男二需要15个工作日,男三需要两三个工作日。但《扬名立万》基本上是需要八个演员全程都在的,即便每个人的片酬并不高,但八个人总共的工作时长摆在那里,这就意味着片酬会占到相当一部分的制作成本。相应地,群戏也给摄影、灯光以及演员的表演提出了很高的要求。在现场,三机位是我们的极限,每个人物的台词、反应都要照顾到,很多镜头我们可能都要反复拍很多遍。

另外一个困难就是,《扬名立万》既不是传统意义上的悬疑,也不是传统意义上的喜剧,如何让更多的资方、演员以及市场相信你,包括宣发层面,大家愿不愿给你这些钱让你去做,这件事的挑战难度也要比别的项目大得多。在这个项目里,很多时候都是由韩寒去为它背书的,所以我们的心理压力自然也是非常大的。

石小溪:关于《扬名立万》的成功,有哪些成功经验可以分享?

李雯雯:第一,一定要重视剧本,要把剧本打磨到一个合适的程度;第二,在自我

表达和商业诉求之间找到一个平衡点；第三，要充分把控剪辑节奏，能够让观众更容易地进入故事之中。

石小溪：在当前影视寒冬、疫情封闭的背景下，您认为《扬名立万》这类中小成本、配置合理且剧作扎实的悬疑电影会成为中国电影产业的一个增量吗？对于整个电影市场而言，这类电影又是否能够起到一定的积极导向作用？

李雯雯：我的回答是肯定的。近两年，电影行业有一个好现象，就是新导演出来会比较容易。在艺术片方面，有魏书钧（《野马分鬃》）、白雪（《过春天》），尽管他们影片的票房没有那么成功，但业内不会因此对他们有什么看法。在商业片方面，《这个杀手不太冷静》的导演、编剧邢文雄也是一个成功的案例。这些新人导演之所以能够出来，是因为他们的作品虽然都是中小成本，但是剧作扎实、配置合理。对我而言，中小成本的压力不会那么大，进退皆可，也有着较大的创作自由度。《扬名立万》便是如此。

现在的中国电影真的非常需要这些新生力量，来带动产业增量。其实不需要多大的制作成本和宣发预算，也不需要盯着大档期，就选择一个普普通通的周末，前后两三周都没有那种具有压倒性优势的好莱坞大片，只要能满足这样的基本条件，剧本好的片子一定不会被埋没，有潜力的新导演也一定会被看见。

2021年
中国影响力电影分析案例八

《我和我的父辈》
My Country, My Parents

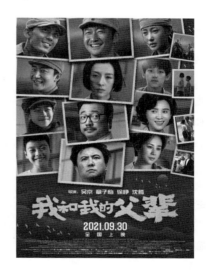

一、基本信息

类型：剧情
片长：157 分钟
色彩：彩色
内地票房：14.77 亿元
上映时间：2021 年 9 月 30 日
评分：猫眼 9.5 分、豆瓣 6.5 分、IMDb5.9 分

二、主创与宣发信息

总出品人：焦宏奋
导演：吴京、章子怡、徐峥、沈腾
总制片人：傅若清
总发行人：周宝林
总策划：向和
总监制：黄建新
领衔出品：中国电影股份有限公司
出品：上海三次元影业有限公司等

各短片主创名单：
（一）《乘风》
导演：吴京
编剧：俞白眉、张彦
主要演员：吴京、吴磊

（二）《诗》
导演：章子怡
编剧：李媛
主要演员：章子怡、黄轩

（三）《鸭先知》
导演：徐峥
编剧：何可可、徐峥、华玮琳
主要演员：徐峥、韩昊霖、宋佳

（四）《少年行》
导演：沈腾
编剧：林炳宝
主要演员：沈腾、马丽、洪烈

三、获奖信息

第 2 届"光影中国"电影荣誉盛典 2020—2021 年度媒体关注十大电影

写就追忆父辈的百年诗篇

——《我和我的父辈》分析

一、前言

2021年是荣光与责任同在、机遇与挑战并存的一年。全球蔓延的疫情对电影产业造成了沉重的打击，相较之下，由于中国防控得力，疫情对电影行业的冲击相对较小。加之中国共产党建党100周年这一特殊节点的献礼传统和宣传需要，不同性质的传媒公司和电影工作者基于事业规划和产业市场平衡考虑后的火力全开，成为助推电影市场回暖与复苏的重要原因。据统计，本年度中国电影票房达到472.58亿元，蝉联全球第一。其中，具有献礼性质的影片在数量与质量上都得到了明显的提升，出现了《长津湖》《1921》《我和我的父辈》《守岛人》《悬崖之上》《中国医生》等优秀作品，以不同的题材与类型共同书写着主旋律的不同面向。

2021年9月30日，《我和我的父辈》正式公映，票房锁定14.77亿元，位居全年票房排名第四位。该片由四部短片串联而成：《乘风》取材于抗日战争时期冀中骑兵侦察队的故事；《诗》聚焦于20世纪六七十年代中国第一代航天工作者的故事；《鸭先知》以改革开放为时代背景，讲述中国第一支电视广告诞生的过程；《少年行》则放眼未来，讲述了人与机器人的奇幻相遇。从局部来看，四个故事各有特点，和而不同；从整体来看，全片更是以父与子的主题脉络表现出内容的独特之处。可以说，即使在群星荟萃、佳作迭出的2021年主旋律电影谱系中，《我和我的父辈》依然可以独当一面。与此同时，作为"我和我的"系列电影的第三部，同《我和我的祖国》中的祖国与《我和我的家乡》中的家乡相比，《我和我的父辈》摒弃了以空间为内核的故事落点，将父辈作为切入视点与脉络基线，更具鲜明的指向性。

与影片内容相呼应的是学界的广泛关注与讨论。杨俊蕾认为，该片在结构布局的形

式美感与观众笑点的预期布置上格外突出，但是在文本间的串联与人物形象的延续上却稍显松散。[1]陆绍阳认为："《我和我的父辈》强化了'记忆'和'情感'的表达，在一段无法抹去的记忆背后，让观众体悟情感的浓度和'父辈'的精神遗产。"[2]虞吉认为，《我和我的父辈》中"主题的游离与主题性内含的递减导致了结构性黏性和'乘积效应'的极大弱化"[3]。

与此同时，多位专家学者亦从不同的切入角度对该片进行了阐释与评论。其中，聚焦最多的是影片的叙事模式与精神传承。如胡永春、贾云哲认为，该片采用儿童视角的叙事策略、借助穿越时空的线性叙事，"串联起家国情怀血脉相连、代代传承的感人篇章"[4]。李晓红认为，影片着重把父子之间的代际冲突放在家国叙事的宏大背景中展现，唤起观众的情感共鸣，"在表面的代际冲突之下，几部影片都不约而同地展示了深沉之爱"[5]。韩爽认为："'父辈'一如标题所示是定格在父辈关系层面，以代际叙事延续集体记忆，以父辈对事业的接力书写奋斗中的国家建设者筚路蓝缕的开拓精神。"[6]林默认为，父辈表征着传承与方向，"当一个人凝视自己的父辈，他会看到自己的来处；当许多人在大银幕前看我们的共同的父辈，这些人就一起看到了前路"[7]。高崇武以单片《诗》为例，通过拍摄地点的真实性、故事情节的艺术性与影片渲染的时代性三个角度诠释了艰苦奋斗的航天精神。[8]此外，韩浩月将该片放入2021年国庆档中加以审视，认为"它以'父亲'为主题，来映衬国家成长与时代变迁，做到了个体视角与宏大叙事相交融，这是对此前同类影片成功经验的继承，也是对两种观影心态的综合"[9]。揭祎琳将该片置入"我和我的"系列中加以考察，认为该片"通过讲述个体与父辈、个体与家乡、个体与国家息息相关的故事，增强了观众的身份认同和国族意识，展现了中国电影美学的发展"[10]。张诗雨除了系统地评述了影片的传播价值之外，还从网络媒体的传播、

[1] 杨俊蕾：《开放而流动的同主题影像叙事——从〈我和我的父辈〉思考短片集锦的形式美感、延续性和文化全球化》，《电影新作》2021年第5期。

[2] 陆绍阳：《记忆、情感与家国叙事——〈我和我的父辈〉的情感表达》，《当代电影》2021年第11期。

[3] 虞吉：《〈我和我的父辈〉：集锦的现实性分析与历史性审视》，《电影艺术》2021年第6期。

[4] 胡永春、贾云哲：《电影〈我和我的父辈〉的叙事模式探析》，《视听》2022年第2期。

[5] 李晓红：《代际冲突与家国叙事：电影〈我和我的父辈〉的情感表达》，《视听理论与实践》2022年第1期。

[6] 韩爽：《追念和传承的当下意义及其他——评〈我和我的父辈〉》，《上海艺术评论》2021年第6期。

[7] 林默：《凝视父辈，看到了前路——评电影〈我和我的父辈〉》，《工友》2021年第11期。

[8] 高崇武：《天上写诗 追梦航天——评电影〈我和我的父辈〉之〈诗〉》，《国防科技工业》2021年第10期。

[9] 韩浩月：《从今年国庆档看主旋律大片的进化》，《东方艺术》2021年第5期。

[10] 揭祎琳：《光影中国：国庆三部曲"我和我的"系列电影解读》，《中国电影市场》2021年第11期。

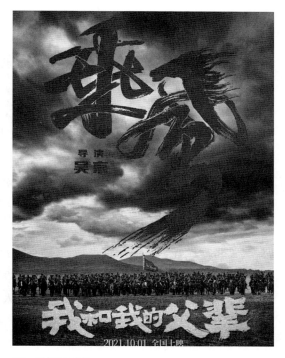

图1 《乘风》海报

多元化的传播侧面、粉丝文化的驱动等角度提出了借助互联网势力结合电影的艺术性与商业性的传播策略。[1]

总体而言,《我和我的父辈》延续了集锦式主题短片的结构策略,用不同时期的父辈记忆串联起父与子、家与国的故事脉络,通过细腻的情感描摹实现与观众的共鸣共振,继而以对"父"的认同唤醒观众对"父"之精神的价值认同。但是,段落之间的断裂感使得该片颇显形散而神不凝。此外,2021年新主流电影的轮番上阵与档期相撞也抑制了该片部分的票房成果。可见,如何兼具剧作形式、故事内容、市场反响与意识形态的多维考量,使其行之有效、用之合理,确实是当下新主流电影值得探索的方向。

[1] 张诗雨:《新主旋律电影〈我和我的父辈〉的传播策略》,《文化学刊》2022年第1期。

二、剧作分析

作为前两部"我和我的"系列的延续,《我和我的父辈》继续采用集锦式短片的模式,从"我"的视域出发,见证时代的进步与发展。与《我和我的祖国》以时间为序、以祖国为主体,《我和我的家乡》以空间为引、以家乡为落脚点不同,《我和我的父辈》则把表现重点放在了"父辈"这个具象的人身上,从而与观众更能相通与共情。

(一)历史作为远景:典型视域的叙事话语

《我和我的祖国》的七个单元分别对应新中国成立70年的历史节点:《前夜》对应开国大典,《相遇》对应原子弹首次爆炸,《夺冠》对应女排三连冠,《回归》对应香港回归,《北京你好》对应北京奥运,《白昼流星》对应神舟十一号飞船返航着陆,《护航》对应抗战胜利70周年阅兵式。《我和我的家乡》则把板块主题对应了五个2020年度脱贫攻坚、新农村建设的热点话题:《北京好人》是全民医保制度的代言,《天上掉下个UFO》是对乡村特色旅游推进地区经济发展的抒写,《最后一课》歌颂了乡村教师的坚守,《回乡之路》将网红直播卖货加入乡村脱贫致富的对策中,《神笔马亮》则响应了大学生村官、第一书记的政策号召。《我和我的父辈》在时间线上将坐标轴分为革命战争时期、社会主义建设时期、改革开放及新时代,分别对应《乘风》《诗》《鸭先知》《少年行》四个故事,将目光放到抗日战争、研制火箭、广告诞生、人工智能等大事件下的典型人物身上。

吴京导演的《乘风》取自抗日战争中八路军冀中骑兵团的抗战故事,在日军的"大扫荡"中,马仁兴作为冀中骑兵团的团长,在叛徒供出骑兵团动向的严峻情况下,迅速组织战士保护老百姓突围,与儿子马乘风、骑兵团的英勇战士一同刻画出一组舍生取义、以身报国的英雄群像。《诗》以1969年我国研制长征一号火箭、发射首颗人造卫星为背景,施儒宏、郁凯迎作为第一代航天工作者,在黄沙大漠中将青春与热血献给祖国的航天事业。作为影片中唯一的女导演,章子怡融入了更加鲜明的女性柔情,把研发火箭比拟成送给浩瀚宇宙的诗篇,浪漫含蓄又理智坚定。徐峥这次依旧把故事空间放在自己熟悉的上海弄堂中,把父子和解融入中国第一支电视广告诞生的背景故事中。讲述了参桂养荣酒的销售科科长赵平洋本着春江水暖鸭先知的敢为人先的精神,踏着改革开放的浪潮,成为创新改革的标志人物。《少年行》是沈腾执导的作品,带有强烈的喜剧特色。他将目光放到人工智能身上,通过机器人邢一浩的时空穿梭,不仅

完成了小小的寻父之旅，同时还延伸至未来的少年身上，可谓展现了对少年强则国强的殷殷期盼。

综上所述，"我的父辈"比"我的家乡"多了时代的跨度和历史的厚重，比"我的祖国"的历史表达又"世俗"了很多，"前瞻"了很多，其中的历史更像是一幅水墨画的"远景"，是父辈们拼搏牺牲、勇于创新的精神投射。这一历史因为赓续了父子关系，所以连接了家国情怀。

（二）亲情作为内核：交织父子伦理与家国情怀

父子伦理不仅是一种家庭关系的维系，更是融合小家与大家、血源赓续与精神传承不可或缺的手段。在《我和我的父辈》中，父子伦理与国家大义的冲突与融合，成就了最能触动人心的叙事张力。父子是血缘亲情，是血脉相承，是前人的火种，亦是后人的光明。

《乘风》讲述了传统的父子关系，有隔阂，也有着不为人说的温情。马仁兴是典型的中国式父亲，对儿子马乘风很严厉，会因为儿子不帮老乡收庄稼而不顾颜面，一脚把"偷懒"的儿子踹进河里；但在严苛的背后，则隐藏着他引而不发的铁汉柔情：激烈的战争中为儿子采艾叶治疗伤口、千钧一发的逃亡路上抱着尿了他一手的小孩。他不是不懂表达，只是找不到开口的方式，他将爱意藏在千万种表露方式中，只是拒绝开口。儿子马乘风显然是遗传了父亲的"嘴硬"，在被误解后不反驳一语，只是赌气离去；看到父亲娴熟地抱着孩子，会吃醋地别扭一句："你都没这么抱过我。"但幸好，两人的嫌隙在那个狼狈的雨夜被爱意填补，父亲那句"我只怕你不怕死。要死，死我后头，不然我没脸见你娘"让他感受到父亲深沉强烈的爱意，如同海面般波澜不惊，却也如此生机勃勃。但是在风雨飘摇的年代，家国大义、父子柔情，哪怕有一丝两全的可能都是对时代的慰藉。面对日本鬼子数十倍的火力压制，面对老弱病残殷殷求生的眼睛，马仁兴最终选择了乡亲们，让自己的儿子及三个战友面对死亡的胁迫。他可以承受丧子之痛，可以无颜去见死去的妻子，可他更怕无法告慰九泉下同样为国捐躯的英烈。手掌沾染着大掌柜身上遗留的儿子的鲜血，自己赋予的血脉以这种残忍的方式与自己重新融合，马仁兴无声地在芦苇荡中痛哭，平静的芦苇荡允许并包容了大海的哀号。

《诗》则是一篇父母给孩子的散文诗。大漠戈壁、黄沙漫漫，孩子们永远在无忧无虑地玩着游戏。他们看似不需要父母也可以玩得很快乐，所以他们不知道父母是做什么的——把航天事业以孩子的方式理解成"造鞭炮的"；他们不知道父母叫什么名字——

一起找父亲的孩子不知道父亲名字甚至还得问旁边的孩子；他们看似不需要父母——他们与父母的联系是远方一声声恐怖的爆炸声及脚下大地的颤抖；但他们一生都在寻找父母——哥哥在父亲牺牲后一直等父亲回来，妹妹长大后成为航天员接力了父母的航天事业；他们看起来像是无忧无虑、懵懂倔强的小孩儿，但是他们却理解生死这个宏大的命题——哥哥会为了小四眼说一句"做鞭炮的会被炸死"而与他打架，会一遍遍地对孔明灯祈愿"妈妈不要死"。自古以来，都是父母以无私的爱成全子女的梦想，在《诗》中，孩子则以自己的方式成全了父母。他们以稚嫩的身躯背负了异乎沉重的压力，原谅父母的缺席并因为追寻父母的身影而继承了父母的热情。"燃料是点燃自己照亮别人的东西／火箭是为了梦想抛弃自己的东西"，以施儒宏、郁凯迎为代表的航天人可以为了祖国、为了梦想牺牲自己，告诉孩子"火箭是为了梦想抛弃自己的东西"，而哥哥妹妹何其不是用自己的一生去证明"燃料是点燃自己照亮别人的东西"这句话，去告诉父母"去做值得的事儿吧，不必等"。

与前两个故事单元中亲情与家国情怀的取舍不同，《鸭先知》更想表达的是父子依附国家的发展而和解，转而相互理解的过程。在这里家国更像是背景、手段、动力，将渐行渐远的父子推搡着靠近彼此，理解彼此。冬冬一开始利用《我的父亲》虚构美化父亲的形象来获取老师、同学的认同，其实归根到底是为了达到自己的认同。父亲在冬冬的想象中无所不能，在现实生活中却是狼狈落魄、负重前行。冬冬的"没面子"不仅仅是父亲在学校门口卖鸭蛋造成自己所认为的与同学的"身份不对等"，还在于父亲要做就做"第一只敢于下水的鸭子"的大胆尝试。他一方面不理解父亲的敢为人先，把它归结为"不安分守己"；另一方面又从心底敬佩父亲，愿与父亲在公交车上为推销酒上演一出出闹剧。冬冬是一个矛盾体，但幸好变革的背景为他和父亲提供了一个心灵沟通的窗口。父亲大胆地拍摄了中国第一个广告片，也通过这个大胆之举获得了妻子的原谅、孩子的理解、事业的丰收。《鸭先知》也在这对父子身上窥见了改革开放之初父辈艰苦创业、砥砺奋进的勇气。

《少年行》作为从未来回溯现代的科幻片，带着新时代下父与子的情感想象。故事中多条情感线相互交织，如同一个闭环叙事，是对未来科技的美好畅想，也是救赎自己的涉渡之舟。第一条情感取舍线对应在小小与妈妈身上：小小的爸爸为了研发人工智能而牺牲，小小妈妈从此承担了父亲与母亲的双重身份；或许是因为亡夫的阴影，小小妈妈用奥数、古诗等方式堆砌小小的生活，以求淡化他对人工智能的热爱。但小小的热爱或许真的存在遗传，或许也可以说小小在用这种方式寻找父亲的痕迹，并继承了父

亲对人工智能的热爱。最终，机器人邢一浩的一句"他爸的梦想是让机器都能自主学习，你却想让孩子成为只会学习的机器"，叩响了小小妈妈为了保护孩子而无意识紧闭的城门，母亲的放手最终成全了孩子的梦想。第二条感情取舍线对应在小小与邢一浩身上：邢一浩作为未来的穿越者闯进了小小的生活，在接触中小小把父亲这个缺席者的形象投射到邢一浩身上，机器人被赋予了父亲的形象；作为外来者穿越到现在，机器人又被赋予神的意蕴。最后，小小急迫地想让邢一浩看到自己研发的飞机成功飞行的愿望没有实现，也含泪放弃了自己想让邢一浩留在不属于他的世界的私欲。而邢一浩在不顾一切选择牺牲自己去救小小时，已经产生了人性，这是他赋予自己的，也是未来的小小赋予自己的。当然，故事还有更多的感情投注：老师对孩子求知欲的呵护、母亲为孩子的牺牲、2050年的科学家对人工智能的继续研发等都成为一条细线，维系着社会与家庭、孩子与世界、未来与现在。

（三）叙事作为支撑：完整闭合叙事抚慰人心

完整的闭合叙事结构是根据故事情节的因果连贯性与时间连续性相互作用而产生的效果，即一个包含开端、高潮、结局的完整叙事结构。"所谓'完整'，指事之有头、有身、有尾。所谓'头'，指事之不必然上承他事，但自然引起他事发生者；所谓'尾'，恰与此相反，指事之按照必然律或常规自然的上承某事者，但无他事继其后；所谓'身'，指事之承前启后者。所以结构完美的布局不能随便起讫，而必须遵照此处所说的方式。"作为国庆档的重要作品，导演们在故事设定上慈悲地为我们设定了每一个完满的结局。

《乘风》中马仁兴最终带着骑兵团驰骋在战场上，为儿子及战友报了仇。而那个在河上生孩子的大春子则为自己的儿子起名叫乘风，他是逝去乘风的投影，是未来延续的火种。《诗》中长征一号火箭和第一颗人造卫星发射成功，妹妹则成为神舟号载人飞船的宇航员，迎来了她的首次飞行。父辈无数次叩问苍穹，而她终于可以带着父辈赐予的眼睛探索其中的奥秘。《鸭先知》中赵平洋的广告在电视上成功播放，参桂养荣酒也因此从滞销产品变成"一酒难求"，而儿子冬冬也继承了赵平洋的精神，在日新月异的上海建起了中国的最高建筑——上海中心大厦。《少年行》中的小小最终成为一名继承父亲遗志的科学家，使创造出的机器人邢一浩穿越回自己最需要父爱的童年时光，完成了人类第一次时空旅行实验，也完成了自己的救赎。

四部短片以不同的情感诉求、不同的导演风格创造了共同的对父辈的回眸，实现了

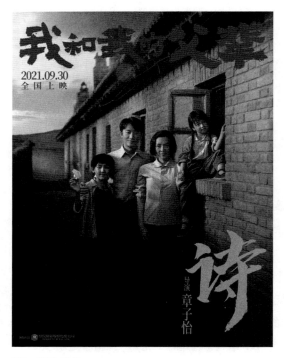

图2 《诗》海报

对生命轮回的表现，并完成了更为成熟的、有明确指向的多义性表现空间，诉诸不同年代的人对过去、未来的钩沉索隐。

三、艺术分析：诗意书写、以点绘面、变易流动

　　演员出身的吴京、章子怡、徐峥、沈腾四人虽然作为导演的阅历还不够丰富，但是长期以来的影视工作却涵养了他们独有的艺术格调，并在《我和我的父辈》中充分诠释了演而优则导的跨界挑战。总体来看，吴京延续了其军旅题材电影的创作惯性；沈腾延续了开心麻花的喜剧特点；徐峥与韩昊霖继续合作上演父子戏码；章子怡虽然是导演处女作，但风格独具。可见，全片虽然以父辈为线索与主题，但四部短片各具特点。在相互串联的关系中，一方面表现出共同的诗意美学追求，另一方面差异化的

短片特色也提供了以不同侧面回忆父辈的可能性，并在前后拼接中营造出变易流动的旋律之美。

（一）诗意书写：诗化的形式语言营造意象的审美格调

帕索里尼认为，电影的本质应当是诗，因为电影是梦幻性的，还声称"为了创造一种'诗的电影的语言'，人们必须用诗的语言来叙事虚构的故事"[1]。帕索里尼追求诗一般的电影技巧和风格，并以此探索电影的形式可能。同样，中国美学家亦将诗作为艺术的美学追求，学者罗艺军更是提出了"中国美学的精髓在于诗，而不在于叙事"[2]的观点。相较而言，中国的电影诗美学更具有自身的传承性，追求凝神写照般的感性直觉，强调情景交融的意象之美。

在《我和我的父辈》中，我们不仅发现了其中蕴含的商业元素与意识形态旨归，更从中可见四位电影导演有意无意间的诗性美学回归。具体而言，这种美学追求在该片中主要包含两个层次：一是诗化的形式语言建构。从整体来看，全片由四部时长相近的短片拼合而成，构成了四句诗般的结构样貌。从局部来看，则大量使用了对比、倒装、借代、欲扬先抑、夸张等诗歌修辞手法。在《乘风》营救村民的一段戏中，整个村庄十分空旷、寂静无人，而当战士打开地窖、探头望去时，镜头中展示了密密麻麻的避难村民，前后形成了鲜明的对比，喻指日本侵略者对中国人民造成的伤害。在《诗》中，哥哥携带妹妹跑去山上燃放孔明灯，随后又闪回至妈妈与哥哥交谈的场景，并告诉哥哥"爸爸做的东西，和这个灯笼差不多"。因此，该片是以倒装的手法揭示燃放孔明灯的因果关联，又以借代的手法将其比作父母，寄寓着思念、关怀之情。另外，片中的无名诗也起到了升华情感的自反作用。通过画外音的朗读，"仿照诗歌中顶真修辞的回旋反复结构，渐次感染着观众的同理心和共情感"[3]。《鸭先知》的开头场景同样使用了诗歌中欲扬先抑的手法。在题为《我的爸爸》的作文中，赵晓冬在课堂上赞扬父亲的精明能干、乐于助人，可随后小胖却公然揭短，引起班里同学们的"嘲笑"。这种剧作设置不仅将父亲赵平洋的形象从"高大可敬"打落至"矮小可耻"，也细腻地描述了赵晓冬认

[1] [意]皮·保·帕索里尼：《诗的电影》，载于李恒基、杨远婴编《外国电影理论文选》，北京：生活·读书·新知三联出版社2006年版，第485页。
[2] 罗艺军：《中国电影诗学断想》，《文艺研究》1999年第4期。
[3] 杨俊蕾：《开放而流动的同主题影像叙事——从〈我和我的父辈〉思考短片集锦的形式美感、延续性和文化全球化》，《电影新作》2021年第5期。

为父亲"丢人"的原因所在。《少年行》校园游戏的一段戏中，开心麻花再次使用了夸张的修辞手法，将邢小浩营造成一名超人般的人物，并在与同班同学的对比中，渲染了强烈的喜剧效果。

二是诗意的营造。"中国美学家给予'意象'的最一般的规定，就是'情景交融'。"[1]如果说"形"是实的，那么"神"便是虚的。诗意，便是在形中显神，象中显意，于情景交融之际营造出境生象外的意义指向与审美格调。《乘风》的高潮之处是用一段平行蒙太奇来加以呈现的：一边是陷入日军包围的马乘风，一边是船上待产的大春子。在剪辑的交互作用下，马乘风突围冲击的惨烈画面与大春子分娩的喘叫声相互交织，共同碰撞产生了生与死的高峰体验。"多样的情感形式诞生于身体的感触经验，因际遇不同，情感总在悲苦与快乐间变化流转，这种情感的流变即是'情动'。"[2]在情动效应下，观众的情绪感受也在生与死的体悟之间随着影像的表现张力而循环往复，迸发出强烈的情感宣泄。而马乘风的牺牲与新生儿的诞生同样也构成了鲜明的意义指向，即革命战士用鲜血换来了胜利与和平的希望。相较于《乘风》中情绪的外放与迸发，《诗》中的情感显得含蓄、内敛，也更为浓厚。在柔和的背景音乐与舒缓的镜头移动下，哥哥携带妹妹在静谧的山中燃放孔明灯，画面背景的冷色与孔明灯的暖色呈现出鲜明的色彩对比，哥哥的哭声也与捂住妹妹耳朵这一细节相交织。可见，影片是一种含虚而蓄实的情绪表达，在冷静的外表下裹挟着深沉的情绪流动。同时，也显露出更深层的意义指向。孔明灯在古代多作为军事信号使用，在现代多出现于重大节日之中，象征着祈福。因此，片中这一符号所指也延伸至两种意指层面：一是以孔明灯表明人造卫星在我国的战略地位；二是对亡人（生父母与养父）的祈福与生人（养母）的祝福。借此，导演也抒发了对中国第一代航天人的缅怀与致敬之意。

（二）以点绘面：差异化的父亲形象拼合父辈的群体特征

区别于1991年的《开天辟地》、2009年的《建国大业》等影片，近几年的主旋律电影从革命领袖人物的"高"视野走向了平凡小人物的"低"视角，并构成了新主流电影中人物谱系的多元化书写。就2021年的国庆档而言，《长津湖》《我和我的父辈》《铁道英雄》三部影片均从小人物的创作视野出发，以不同的历史背景、类型特色与影视

[1] 叶朗：《美学原理》，北京：北京大学出版社2009年版，第55页。
[2] 汪民安：《何谓"情动"？》，《外国文学》2017年第2期。

风格献礼中华人民共和国成立72周年华诞。而在这三部影片当中,《铁道英雄》以抗日战争时期为影片背景,以捍卫家园为剧中人物的共同目标;《长津湖》以抗美援朝时期为影片背景,以赢得长津湖战役的战略目标为剧中人物的行动核心。而《我和我的父辈》则跨越了从1942年至2050年百余年的时间脉络,不同的历史背景也决定了四部短片中的核心人物具有不同的历史底色。因此,父亲的形象也呈现出明显的差异化特征。

吴京导演的短片《乘风》中的父亲是冀中骑兵团团长马仁兴。影片通过其营救百姓、指挥作战、冲锋杀敌等故事片段成功地将父亲与八路军战士的形象合二为一。章子怡导演的短片《诗》中的父亲是一名人造卫星研制工作者,其中,简陋的居住环境、危险的工作条件、父母对子女的身份隐瞒等细节的描摹,共同将中国最早的一批航天人默默无闻、艰苦奋斗的品格显露出来。徐峥导演的短片《鸭先知》取材于中国第一支电视短片诞生的故事,该片首先通过诙谐幽默的语言将父亲赵平洋塑造为一个精打细算的市井人物形象,继而大篇幅地描述其投拍广告的完整历程,赋予父亲有眼光、勇创新、敢先锋的性格特征。沈腾导演的短片《少年行》中的主人公小小是一名丧父的儿童,而仿生人邢一浩却成为代替父亲身份的所指,通过一系列的校园活动满足了小小的父亲想象。

就父子关系而言,《乘风》中的马仁兴具备严父与慈父的双重特征。在开片父子俩第一次见面时,马仁兴一脚将马乘风踹入水中,展现出管教的一面;而在马乘风受伤时,马仁兴给他抹拭伤口,则展现出关怀的一面。《诗》中黄轩所扮演的父亲是片中哥哥的养父、女儿的生父。通过假装打孩子、学狼叫、玩跷跷板等一系列细节展示,刻画出一个与孩子关系亲密的慈父形象。《鸭先知》中徐峥所扮演的父亲与孩子是一种亦父亦友的关系。赵平洋既缺少马仁兴身上严厉的大家长气息,也没有像《诗》中父亲对孩子隐瞒事实,而是戏剧般地与儿子赵晓冬建立起同一阵营,背着妈妈韩婧雅一起促成广告的拍摄完成。而《少年行》中沈腾扮演的父亲邢一浩是一种替代关系:一方面是作为同学们眼中的小小父亲,替代了小小内心缺失已久的父亲情感;另一方面是在小小面临自己制作的飞机模型升空失败时,通过话语的鼓励替代了亡父的精神支柱作用。

父亲是一种关系指称,在以"父"为题的影片中自然也刻画出父的对应关系——"子"。因此,影片中的父亲形象首先是孩子眼中的父亲。就血缘关系而言,四部短片中的父亲可分为生父、养父与代父(机器人);就交往关系而言,则包含了严父、慈父、

亦父亦友等多种类型。就身体特征而言，吴京饰演的马仁兴体格硬朗、战场杀敌，具有硬汉的特征；黄轩饰演的父亲童心未泯、富有浪漫气息，具备文青的特征；徐峥饰演的赵平洋个子不高、职工打扮，具有市井平民的底色；沈腾扮演的邢一浩在数字特效的加持下呈现出满满的科技感。其次，父亲也具备客观的社会身份。《乘风》中的父亲马仁兴是一名军人，《诗》中的父亲施儒宏是一名航天研究工作者，《鸭先知》中的父亲赵平洋是中药二厂的销售科科长；《少年行》中代替父亲身份的邢一浩是仿生机器人。可见，四部短片在父亲的形象塑造上存在着身体、性格、职业等诸多差异，虽然作为个体的"父亲"（Father）或许存在着一定的缺陷，但是众多元素的有机结合却使得集体的"父辈"（Fathers）臻于完美。

（三）变易流动：风格各具的短片串联整体的流转之美

《周易·系辞》中的"生生谓之易"，意味着生生不息，变化不已。唐代孔颖达说"天之为道，生生相续，新新不停"，便是将"在生中见新，在新中求变"这种变化意为宇宙运转的特点。生生相续，是谓变易之理。对此，朱良志也强调"生命常而不断，生命不是断线残珠的或有或无，而是一种'流'"[1]。可见，"变"强调"新"，指向事物之间的接续性，也就是"流"。"变"和"流"共同诠释了我国的"周流"美学思想。在以"父"为线索的《我和我的父辈》中，四部短片的风格差异较大，但是连接起来却产生了一种变易流动之美。具体而言，包含以下几个方面：

其一，类型与风格的变易流动。《乘风》是一部以战争为题材的影片，整体风格上突出大场面的军事对阵，显现出一股悲壮的革命色彩。《诗》与其说是一部关于航天的影片，不如说是一部以家庭为核心的影片。家庭关系与航天事业的交织是影片描绘的重心。对亲人死亡的刻画上虽不像《乘风》一般悲壮，但却饱含了浓浓的悲情基调。《鸭先知》则是将中国第一支广告的诞生作为重头戏，整体风格上呈现出市民喜剧的特色。与之相应，《少年行》虽然也带有强烈的喜剧色彩，但却是以科幻为影片类型，并在开心麻花原班人马的合力打造下呈现出小品喜剧的特色。综上可见，随着电影时间的展开，四部短片相继呈现出从军事到家庭再到科幻的类型题材变化，也交织着悲剧与喜剧的变动转换，并在变动中给予观众全新的审美体验。

其二，镜头语言的变易流动。《乘风》的镜头焦点是战斗场面与人物刻画，因此，

[1] 朱良志：《中国美学十五讲》，北京：北京大学出版社2006年版，第64页。

部队集结、战争交锋等场面使用远景镜头加以呈现，继而表现出战争的视觉奇观；而人物刻画则使用近景镜头，凸显出马仁兴热血刚硬与铁汉柔情的一面。章子怡的处女作《诗》则多使用运动长镜头，继而营造出缓慢抒情的艺术效果。在开篇之处便使用近两分钟的运动跟拍长镜头呈现孩子们街巷乱窜、玩耍打闹的场景，显现出较强的场面调度能力。徐峥的《鸭先知》借鉴了《布达佩斯大饭店》《犬之岛》等作品的导演韦斯·安德森的拍摄风格，有极端对称的构图、横向移动的摄影，追求画面的纵深美感。而《少年行》的拍摄风格则紧跟人物的表演，常用于揭示喜剧包袱。如马黛玉打孩子时的仰拍镜头、邢一浩去4S店充电时的摔倒镜头、学生妈妈给儿子系红领巾时的切换镜头等，无一不与演员、笑料相衔接。可见，四部短片的镜头语言各有特色，相互之间的串联不仅使影像风格在对比中凸显新意，更表现出一种镜头的变换美感。

其三，色彩影调的变易流动。《乘风》整体以青绿色调为主，即使是在自然场景下也刻意压低明度，营造出冷峻的战争氛围。《诗》的色彩对比则较为强烈，时而以黄暖色调为主，时而以蓝冷色调为主，二者相互交织。在片中放孔明灯一段中，背景的蓝与孔明灯的黄更是形成了鲜明的对比。与之相反，《鸭先知》的色彩对比度则较低，受韦斯·安德森的影响，全片带有糖果滤镜般的色彩基调。相较之下，《少年行》的色彩虽然风格并不突出，但是依然保持了较为明亮唯美的画面基调。总之，不同的导演展现出了不同的色彩倾向，在低对比—高对比—中对比之间，导演们都使用了自己擅长的影调明度。二者相互穿插，使得全片呈现出富有层次感与变化感的旋律韵味。

其四，季节意蕴的变易流动。《乘风》开篇是收割麦子的场面，因此该片的时间设定是九十月份的秋季。秋季是收获的季节，也是生机渐隐的季节，在古人的观念中，秋主肃杀，这也契合了该片的战争倾向。《诗》并无明确的季节指向，但从剧中人物的着装来看，大体处于夏秋季节。而20世纪60年代的航天工作受国际形势的影响，很多工作都是隐蔽展开的，这也契合了"冬藏"的意蕴。《鸭先知》以改革开放为历史背景，"春江水暖鸭先知"也点明了该片带有"春生"的季节意蕴。而《少年行》则描绘了2021年至2050年间我国的科技发展，带有"夏长"的意蕴。因此，影片的季节意蕴同样带有两重节律之美：一是实景所显现的真实季节；二是带有秋肃、冬藏、春生、夏长的意指季节，彼此之间构成了一种时间上的轮回与流动。

图3 《鸭先知》海报

四、文化分析：空间为章、代际为轴、传承为题

近几年，新主流电影多以高概念、大制作、重工业的样貌出现，汇集全明星阵营，以带有奇观化的影像场面吸引观众的注意力，继而讲述中国故事、塑造中国人物、弘扬中国精神。陈旭光认为，电影从"主旋律"到"新主流"经历了守正与创新的多样化书写，"新主流电影在满足主流文化价值导向的前提之下，自觉考虑大众市场，在电影的文本剧作、叙事风格等层面融入商业性元素，开启了自身类型化建构之路"[1]。正如上文所言，《我和我的父辈》中的四部短片分别以题材、类型、风格、商业等方面探索形式与内容的创新，而创新又以守正为核心，虽然四部短片各具特色，但都共同展现出对当下文化语境的价值引领作用。具体而言，则是以空间为章、代际为轴、传承为题作为影

[1] 陈旭光、刘祎祎：《论中国电影从"主旋律"到"新主流"的内在理路》，《编辑之友》2021年第9期。

片肌理，询唤与强化着受众的空间归属、记忆认同与精神赓续。

（一）空间为章：文化地理的归属指向

《我和我的祖国》《我和我的家乡》《我和我的父辈》之所以被称为"我和我的"三部曲，很大程度上是基于形式与风格的承接性：采取短片集锦的形式抓取重要的历史瞬间，将祖国、家乡、父辈放置于普通人的故事当中。在此基础上，时间的"线"与空间的"面"成为梳理影片内在逻辑的重要坐标系。《我和我的祖国》倾向于以时间为轴，通过串联七个故事献礼中华人民共和国70周年华诞；《我和我的家乡》以空间为坐标，通过串联五个故事致敬我国脱贫攻坚战的重大成果；作为风格上的延续，《我和我的父辈》既有鲜明的时间"线"，也有突出的空间"面"。而相较于时间的梳理，空间的章节特征更为典型，四个故事也可以说是以四个空间维度拼接而成的。因此，有必要从空间理论对此加以诠释，探析其背后的深刻意蕴。

"（社会）空间是（社会的）产物"[1]，这是列斐伏尔空间理论的核心。他从三个方面认识空间：感知的、构想的、生活的，分别对应的概念是空间实践、空间表象、表象性空间，即物质领域、精神领域、社会领域。[2]首先是物质空间，即通过人的感知所能观察到的空间。《乘风》所描绘的是自然空间，在电影镜头的扫射下，冀中山丘平原的明媚风光、成熟的庄稼地等景观成为该地的最佳诠释。《诗》所描绘的是村子与荒漠的空间集合，村子中的大平地与跷跷板等是孩子们娱乐的场所，而时而发出爆炸声的荒漠深处则是孩子们眼中的神秘地。《鸭先知》描绘的是上海的街巷空间与城市空间，街巷空间是赵平洋一家的居住地，而城市空间中林立的店铺牌、电影海报、洋房楼等则表征着20世纪七八十年代上海的城市面貌。《少年行》描绘的既是城市空间，也是科技空间。智慧4S店、未来的科技空间等都赋予了深圳以智慧、科技的标签。感知的空间不仅作为背景出现，而且还参与到影片的叙事当中。在《乘风》中，原本生态与健康的自然空间与乡村空间随后变为了被破坏的怪诞空间，在日军飞机的扫射下，八路军战士的鲜血洒在山间小路上；同时，空旷的村子里没有人，狭小的地道里则挤满了人。这两个场景都以空间表现为能指，揭示出日本侵略者对我国土地空间的践踏。在《诗》中，漏水的屋子为母子俩的矛盾爆发铺设了情绪基调。在《鸭先知》中，逼仄的街巷使得邻里间

[1] ［法］亨利·列斐伏尔：《空间的生产》，刘怀玉等译，北京：商务印书馆2021年版，第40页。
[2] 同上书，第18页。

的距离挨得很近，这也为拍戏时灯光打到邻居家，进而引发矛盾插曲做了铺垫。同样，《少年行》中小区健身园的设施也服务于邢一浩与马黛玉夸张化的喜剧表演。四部短片分别以冀中、呼和浩特、上海、深圳为空间背景，在空间的衔接上也表现了由乡村到城市、由过去指向未来的变迁肌理。

其次是精神空间。"精神空间是意识领域的空间，它通过具有支配地位的象征体系和符号再现了空间的生产和生产关系。"[1]精神空间包括文化、精神、意识形态等方面。《乘风》中村口出现的"收复国土，抗战到底"八个大字，《诗》中村里墙上印刷的鼓励劳动、奋斗、服务的口号，《鸭先知》中老师办公室出现的"严于律己，为人师表"等，这些文字附着在空间当中显现出鲜明的价值导向作用，不同程度地反映了各个时代的意识形态底色。就此而言，《诗》中人造卫星发射成功时群众拉横幅、挥国旗的庆祝场面尤为典型，通过赋予物质生产成功以精神象征意义，实现了价值上的升华。同样，在《鸭先知》所刻画的时代背景下，电视中"禁止广告"与"开放广告"的区别也建立于电视所承载的价值导向差异中，表征着政治的与市场的两种意识形态。《少年行》中小小的"秘密小屋"也是将物质空间赋予了爱好、理想等价值意义。《乘风》结尾处抗战胜利时期村子里搭建了一座戏台，上演着河北梆子《秦英征西》的戏码，此处导演将空间与文化相结合，披露出英勇杀敌、抗战救国的价值承载。

最后是社会空间。社会空间是指体验或生活的空间，同时受到物质空间与生活空间的影响，"表现为各种社会活动或者互动关系的连接链条"[2]，因此具有高度的个体化与在地化特征。在《我和我的父辈》中可以发现，人与人之间的形象互动组成了社会空间的重要元素。我们可以将其分为私人空间与公共空间两个维度进行考量。就私人空间而言，家庭是承载父母与子女交往的重要场所，在片中主要表现为争吵、交谈、教育等。如《诗》中妈妈在房中与哥哥争吵；《鸭先知》中韩婧雅在房间里抱怨赵平洋让家里堆满了酒；《少年行》中马黛玉在家中用鞋底打小小等这些交往方式均出自私人空间。值得注意的是，《鸭先知》中小胖爸与小胖妈在房间中准备行房事的时候，赵平洋拍戏的摄影灯光误打进来引发小胖爸的愤怒，这种情绪反应的合理性正是建立于私人空间的象征性打破之上，阻碍了夫妻二人的亲密接触。与之相反，《乘风》全片并无一处私人空间的呈现，而是以公共空间为主，描绘八路军战士的生产与作战活动，强调交往的集体

[1] 张家翰、朱丹红：《"空间三元辩证法"视角下的纪录片解读——以央视纪录片〈一带一路〉为例》，《东南传播》2021年第10期。
[2] 刘怀玉：《〈空间的生产〉若干问题研究》，《哲学动态》2014年第11期。

性。此外，公交车、校园也成为重要的公共空间场所。在《鸭先知》中，公交车成了赵平洋与赵晓冬表演的舞台，二人的关系也从父子切换至"陌生人"。身份的叠错与社交形式的变化共同指向了陌生化空间的交往可能与幽默效果。在《少年行》的校园活动中，游戏由一种娱乐活动转变为象征活动，承载着孩子赢得同学认可，增长"面子"的效用。

"空间理论认为每个地方都是由不知名的、陌生的'他者'变成家园，变成生活记忆的，在这个过程中，关于这个地方日常生活场景的集体记忆，直到上升到地域性的认同感。"[1]在电影媒介的加持下，冀中、呼和浩特、上海、深圳这些对于受众而言有可能陌生的地域变成了一个集体共享的空间。平原、山丘、荒漠、村落、城市、街巷等空间样貌不仅展现了祖国的大好河山，更呈现出中国人民的空间实践，并将富有中国特色、中国文化、中国精神的象征符号贯穿其中，实现了同与异的空间认知。因此，影片所唤醒的空间归属感并非针对某一地域，而是建立于多样化基础之上的全中国，并通过空间承载的生活、交往等社交形式强化受众的熟悉感，显现出接地气、近人情的一面。

（二）代际为轴：忆父叙事下的记忆黏合

《我和我的父辈》以"我"和"父辈"为关键词，其中"我"是主语，"父辈"是宾语。因此，影片先验般地暗含了"我眼中的父辈"的叙事视角，四部作品也构成了父亲对"我"的关爱与启蒙的记忆化书写。《乘风》中马乘风的父亲是自己的军事长官，指挥马乘风进行军事作战。《诗》中的父亲是人造卫星研究工作者，在孩子眼中既是像做鞭炮般的危险职业，也是不知道具体做什么的神秘职业。《鸭先知》中的父亲赵平洋是中药二厂的销售科科长，孩子眼中的他精打细算，常常令自己在同学面前"社死"。《少年行》中小小的生父早已去世，仿生人邢一浩给予了他父亲的温暖，令其获得父亲所带来的满足感。这些片段共同构成了对父亲最鲜明的记忆。

20世纪80年代，扬·阿斯曼与阿莱达·阿斯曼夫妇首次提出了"文化记忆"的概念，并认为"'文化记忆'所涉及的是人类记忆的一个外在维度"[2]。它既可以理解为记忆保存与传承的过程，也可以理解为筛选、加工、重构后的结果。在影片跨越百年的历

[1] 周怡、刘敬华：《城市空间生产的"镜像"表现——电视纪录片〈北京记忆〉的空间性生产分析》，《当代文坛》2011年第1期。
[2] ［德］扬·阿斯曼：《文化记忆：早期高级文化中的文字、回忆和政治身份》，金寿福、黄晓晨译，北京：北京大学出版社2015年版，第10页。

史岁月中，要做到精确记忆并不容易，必然要将大量冗余的信息加以凝结、压缩、象征化处理。因此，四部短片、四个空间、四段时间成为具有代表性的记忆截取片段，构成了最为鲜明、重要的"闪光灯记忆"[1]。这其中便包含了很多鲜明的细节作为记忆的佐证材料。《乘风》对父亲教育儿子与关心儿子的细节进行描摹，刻画出父子关系中的两极形态。《诗》中父亲假装打孩子、学狼叫逗孩子，成为哥哥记忆中最温情的片刻。《鸭先知》中反复出现的"春江水暖鸭先知"这句话成了孩子从父亲那里受益、获得启蒙的关键信息。《少年行》中邢一浩的到来构成了成年小小口中"不一样的童年回忆"。同时，《我和我的父辈》的英文名是 My Country, My Parents，因此，对父辈的回忆也包含了包括母亲在内的家庭整体。《诗》中妈妈替死去的父亲写诗，《鸭先知》中妈妈支持父亲拍广告，《少年行》中妈妈独自养育孩子，这些都共同组成了"我"的记忆中鲜明的"父辈"时刻。纵而观之，四部短片对父母的刻画不尽相同，但都具有个体性、亲历性、情绪性的特点，也正因为如此，才更能体现"忆父"故事的鲜明形象。

真实是记忆的底色，也是使记忆内容赢得观众认可与信任的重要原因。《我和我的父辈》中前三个短片均改编自真实故事。《乘风》的编剧俞白眉曾表示："电影中每一个人名、地名都不是杜撰。"[2]剧中出现的每一个有名有姓的人物都有真实的历史原型。1942年"大扫荡"中，身为交通参谋的马乘风在突围中壮烈牺牲，是四战四平作战中我军牺牲的最高将领，至今，白城市还矗立着马乘风将军的墓碑。《诗》虽然没有具体的人物原型，但是剧中的职业是真实存在的。在采风期间，章子怡带领团队采访了大量老一辈的航天人，并将了解到的当年的生活与工作状态呈现在银幕之上。《鸭先知》取材于中国第一支电视广告诞生的故事。1979年1月28日，上海电视台宣布即日起受理广告业务，并播出了参桂补酒的广告，揭开了中国广告史的第一页。有据可循的真实人物与真实事件，不仅一定程度上还原了历史真实的一面，更增添了观众认同的可信度。同时，该片还吸收了历史纪实材料，将真实的影像片段嵌入故事序列之中，与故事所描述的时间事件一一对应。如神舟号载人航天飞船的发射实录、改革开放以来的部分真实广告集锦片段等。不仅能够与积淀在记忆深处的场景、形象、细节等标识匹配契合，更以再现的方式制造出另一种影像奇观。

陈凯歌在关于《我和我的祖国》的访谈中曾提到："片名中的'我'字，表明其实

[1] 吕厚超、李敏：《闪光灯记忆的理论模型》，《心理学动态》2000年第3期。
[2] 新浪娱乐官方账号：《俞白眉谈吴京吴磊演的父子原型 都是历史真实人物》，2021年10月2日，新浪娱乐（https://baijiahao.baidu.com/s?id=1712465416353098013&wfr=spider&for=pc）。

所有的中国人都是这个'我'。选择这个题目，电影讲述的主体就不再是个人，而是个人与国家紧密相连、相互依存的关系。"[1]推而言之，《我和我的父辈》讲述的也不再仅仅是"父辈"，而是"我"与"父辈"的亲密关系，这里的"我"也不仅仅是剧中人物，而是包括观众在内的每个人。因此，忆父叙事是为了唤醒观众记忆中的父辈形象，继而抵达内心深处的情感共鸣与记忆确证。

（三）传承为题：与父和解的精神赓续

章子怡在访谈中曾提到，父辈"这两个字也包含着一层'传承'的意思在里面，这是一个血脉的传承，一种精神的传承"[2]。在影片中，父与子的关系主要表现在三个层次：首先是血缘上的关系，如《乘风》中的马仁兴与马乘风、《鸭先知》中的赵平洋与赵晓冬；其次是地缘上的关系，如《诗》中的哥哥以养子的身份居住在养父家；最后是精神上的关系，如《少年行》中小小与死去的父亲及象征的父亲（邢小浩）都为了科学理想而奋斗。三层关系表征了"我"与"父辈"的三个侧面，其中血缘与地缘并不贯穿始终，建立精神共同体才是影片串联的主题所在。而这种精神是以"父"为化身的价值引导，因此，它并不是一种说教，也不是意识形态的硬性灌输，而是建立在父子求同基础之上的求和。这种创作思路也决定了片中父子关系初始处于一种对立的矛盾状态，父子之间矛盾化解的历程也构成了价值认同的一体两面。

照此看来，四部影片所讲述的便是四种矛盾与四个和解的故事。《乘风》中父与子处于一种暗自斗劲的状态。马乘风是抗大的毕业生，又是团长的儿子，所以心气高傲。面对父亲马仁兴对自己时而严厉、时而袒护的态度，他一方面认为父亲有意挑刺，如片头父子相见时，马仁兴不问青红皂白便将他踢入水中；另一方面又认为父亲瞧不上自己，曾直言："你是总觉得我怕死是吗？"在这种斗气状态下，马乘风全剧没有叫过一声"爹"。《诗》中的哥哥因为生父的死亡，所以内心缺乏安全感，什么事情都藏在心里，按照自己的想法来行动，甚至唱反调。如宁愿挨打也不愿说出打架的原因，背着大人组织村里的孩子调查父亲的动向，质问母亲父亲的生死等。可见，父亲的去向是母亲刻意回避的话题，也成为母子隔阂的主要原因。《鸭先知》中赵晓冬处于对父亲的赌气

[1] 刘佳一：《电影〈我和我的祖国〉总导演陈凯歌：长路当歌，少年凯旋》，2019年8月19日，光华锐评（https://baijiahao.baidu.com/s?id=1642267623982351258&wfr=spider&for=pc）。

[2] 刘阳：《章子怡谈〈我和我的父辈〉：这是血脉的传承，也是精神的传承》，2021年10月1日，人民日报政文（https://mp.weixin.qq.com/s/bwFYnumr46qw_zUub18vTA）。

状态中。在课堂上，小胖当众揭发了赵平洋吹牛、药酒销售失败、校门口卖鸭蛋的"事实"，令冬冬十分丢脸，而父亲在老师的办公室非但没有承认"错误"，反而对老师推销药酒，更印证了小胖在课堂上的言论。于是，赵晓冬故意不与赵平洋搭乘公交，有意"远离"父亲。而《少年行》中小小生父的死亡使母亲强烈反对他做科学实验，邢一浩的到来歪打正着地又令小小挨了妈妈的打，所以小小起初也对邢一浩抱有"敌对"态度。

从四部短片来看，父亲并不必然是血缘上的生父，更重要的是一种身份的象征与在场，因此影片的和解也充满了象征的意味。在《乘风》中，马乘风的牺牲使马仁兴的内心陷入愧疚当中，脖子上的伤疤也蕴含着替子受过的表达意味。抗战胜利后，面对与儿子同名的"乘风"时，导演使用了一组"慢镜头＋舒缓音乐"的方式表现二人的相拥画面。这种表现方式具有双重的和解意味：一是做出了与儿子想做但又没有做成的动作；二是实现了严父向慈父的身份转变。因此，父子的和解是借助马乘风的化身小乘风而完成的。在《诗》中，哥哥与其说是与父亲和解，不如说是与母亲和解。这一诉求的实现是通过母子间的谈话与哥哥燃放孔明灯时呼喊"妈妈，你不要死"的话语完成的。这一转变标志着哥哥对母亲由责怪到理解的态度转变，并以哭喊、祝福的方式进行宣泄性表达。在《鸭先知》中，赵晓冬对父亲赵平洋的态度经历了从丢人到骄傲的转变。之所以说丢人，是因为外部力量（小胖）打破了赵晓冬对父亲的崇拜价值，而骄傲也是缘于外部力量（广告的成功）赋予了赵晓冬对父亲的崇拜价值。同样，在《少年行》中，小小之所以变得喜欢邢一浩，想让他做自己的"父亲"，也是在于邢一浩取代了缺席的父亲身份位置。

这四种和解的共同之处在于都以"承认"作为前提。《乘风》中，小乘风第一次见到马仁兴时便主动伸出双手表示喜爱；《诗》中，哥哥偷偷捡起扔掉的"诗"，暗指对母亲关心自己的在乎；《鸭先知》中，赵晓冬的认可建立于父亲的成功之上，并进而将"春江水暖鸭先知"作为自己的座右铭；《少年行》中，小小的认可建立于来自"父亲"关心的获取之上。这样，影片成功地从和解的故事内容当中探查到价值观念输出的重要切口，正如片头处一幅幅大手牵小手的画面一样，表达着父子之间的握手言和与价值接力。于是，对"父"之身份的承认也自然地转移到对"父"之所承载精神的认可。《乘风》中前仆后继抗击侵略者的革命战士象征着抗日精神；《诗》中不惜牺牲建设新中国的科研工作者象征着两弹一星精神；《鸭先知》中勇于创新、激活市场精神的时代新人象征着改革开放精神；《少年行》中前仆后继、不惧失败的科研人员象征着科技创新精

神。这一精神赓续在剧中人物的未来描述中则更为清楚、明确,《诗》中的妹妹施天诺成为一名航天员;《鸭先知》中的赵晓冬成为一名建筑工程师;《少年行》中的小小最后成功实现了研发人工智能的梦想。职业与身份上的继承与精神的传承互为指涉,通过父子间的"同"与"和"消弭代际差异,树立起身边的楷模榜样。通过代际间的纵向追溯,该片实现了精神赓续的价值表述;而通过横向铺陈,四种精神体系也共同写就了中国精神的一体多面。

五、产业分析

2021年,随着中国进入后疫情时代,中国电影也在困境中以惊人的毅力顶住疫情的压力,迅速调养生息,展现了顽强的生命力与创造力。其中,《我和我的父辈》总票房在上映第八天便冲破10亿元大关,成为主题性献礼影片探索之途的不可或缺的有力延续。在电影行业纷纷进入资源共享、优势互补的大联合时代的背景下,《我和我的父辈》于内容与生产上的优势结合方式尤为值得我们探讨分析。

(一)紧抓政策红利和献礼机遇

电影承载着意识形态表达与输出的重要功能,尤其是在当下的时代语境中,新主流电影更是以国家意志整合多元文化与价值观,正向书写革命历史与建构民族共同体想象为核心命题。"文化领导权不仅是对当前舆论场中的意识形态话语权的争夺,更应主动建构社会主义的先进文化,以引领繁荣中华文明。"[1]可见,文化领导权的有效建构已成为我国实现文化强国的重要战略出发点。

《我和我的父辈》的成功便是抓紧政策红利与献礼机遇,主要表现在如下几个方面:

其一,紧跟国家政策导向,坚持以人民为创作中心。2014年10月15日,习近平在文艺工作座谈会上的讲话中指出:"人民既是历史的创造者,也是历史的见证者;既是历史的'剧中人',也是历史的'剧作者'。文艺要反映好人民心声,就要坚持为人民服务、为社会主义服务这个根本方向。"[2]该论断高扬了人的历史主体价值,指出了文艺

[1] 胡晶晶、葛涛安:《中国共产党文化领导权的转型脉络与治理视域下的现实重构》,《中共南京市委党校学报》2018年第2期。
[2] 习近平:《在文艺工作座谈会上的讲话》,《人民日报》2015年10月15日。

创作的立足与出发点；同时，新的要求也呼唤新的艺术生命与活力。《战狼》《守岛人》《中国医生》《攀登者》《悬崖之上》《长津湖》等一大批电影作品以平民个体为切入视点，以军旅、攀岩、医疗、悬疑等题材书写中国故事，讴歌为人民服务的价值精神。而就《我和我的父辈》而言，更是抛开了革命伟人的形象塑造，以军人、航天工作者、市井平民、科研工作者四类人群为故事主体，贴近大众的日常生活，塑造出既接地气又具价值内核的父辈形象。

其二，抓住献礼机遇，呼应建党百年。献礼片"指的是中国电影文艺工作者，为了庆贺、纪念、标志在中国社会发展进程中发生的具有重大转折性意义的里程碑式历史事件，而拍摄的具有明确指称意义的宣传性影片"[1]。2021年恰逢中国共产党成立100周年，《我和我的父辈》以四代人的故事书写奉献精神与家国情怀，成为本年度国庆黄金档中最具献礼性的影片之一。

其三，国企牵头，政府支持，民营企业联合出品。《我和我的父辈》由中国电影股份有限公司领衔出品，由上海电影（集团）有限公司、北京博纳集团有限公司等三十多家企业联合出品，最大限度地汇聚了资金、创作、宣发等力量，分散投资风险与拍摄压力。同时，四部短片的创作也获得了中共赤城县委员会、国家航天局、上海市静安区政府、广东省电影局等各级政府、企事业单位的支持，一定程度上降低了拍摄成本，促使影片顺利完成。

其四，官媒宣发，舆论助推。在影片上映伊始，人民日报、央视频等有影响力的官方媒体纷纷助力推广、评论，使得整部影片"宣发—创作—推广—评论"的产业链条能够借助官媒的影响力变得更加完备。

（二）延续品牌口碑和集锦优势

2019年《我和我的祖国》作为新主流电影在集锦式电影之途的大胆尝试，取得了可观的成绩；2020年《我和我的家乡》同样以国庆档的"镇片之作"，接力了《我和我的祖国》所延续的光耀，成为国庆档仅有的一部破20亿元的影片；作为"我和我的"系列第三部电影，《我和我的父辈》在2021年的春节档饱受关注与期待。三部电影一致的风格特点是，都抛却了开门见山地表露国家主流意识形态的方式，转向平民化、人文化的艺术表达，从细微处见真情，从小爱中求大爱，形成了"以小片组大片""以少投资

[1] 乔晓英：《献礼片：从1959到2009》，《电影评介》2009年第23期。

博多票房"的成熟的、积极的、稳固的联合创作工业化美学。

《我和我的祖国》上映后获得票房31.7亿元,《我和我的家乡》获得票房28.3亿元。仅从票房来看,"我和我的"系列的前两部影片可谓斩获佳绩,广受认可,持续吸引着受众走进影院,感受家与国的情怀与魅力。作为系列电影的衍生之作,《我和我的父辈》接续了前两部的电影模式,以独立成篇的单元集锦电影模式,由小人物、小家、小爱凝聚成国家主题的宏观表达方式,其中又容纳了国家主流文化、平民价值观、青少年思想表达等多元文化的消费需求,从而满足了各个阶层的情感消费需求,实现了文化消费、价值消费及文化表达的双重生产。

三部"我和我的"系列电影最终赢得了超过75亿元票房的耀眼成绩,形成了独特的品牌效应。这一系列的成功充分体现了集锦式创作的魅力所在。就策划方案而言,《我和我的父辈》以"我"和"父辈"为主题,吸纳吴京、章子怡、徐峥、沈腾四位导演联合创作,最大限度地调动艺术创作激情,并借导演的号召力实现宣发效应的最大化。在具体规划和特殊设置的拉动下,不同风格的导演通过内部规范与自我拉扯,建立起一条与核心相符却各自成节的创作链条。就叙事策略而言,各自成片的段落结构由不同的导演团队主持创作,打破了传统的叙事顺序,内容更加多元丰富。"就影像视觉美学而言,因受时长限制,集锦式电影的每一个段落情节都比较简单,节奏明快,颇为符合当下快节奏的社会心理。"[1]尤其是在短视频文化的影响下,"短化"的故事时长、碎片化的观赏时间与前后相异的视频文本等短视频美学,已逐渐更迭着受众的欣赏习性。因此,集锦式创作既是对传统电影文本的创新,也是对当下观影人群的接受心理和娱乐方式的契合。此外,"我和我的"系列三部影片,共16部短片,分别选取不同的时间与空间视角,相互之间也形成了网状化、互补式的段落矩阵。

(三)发挥主创的明星效应和"积极人设"

与《我和我的祖国》《我和我的家乡》中所选择的导演强强联合不同,《我和我的父辈》在导演选择上更加大胆,选择了演员出身的导演,甚至是没有导演经验的明星。

这次的导演选择分为明显的两类:有执导经验并取得出色票房成绩的一类,包括《乘风》的导演吴京与《鸭先知》的导演徐峥,他们作为影片的票房保证,分别出现在

[1] 陈旭光、李永涛:《短视频时代新主流"集锦式"电影的叙事、文化及工业美学》,《南京师范大学文学院学报》2022年第1期。

第一单元与第三单元中,为影片代入观众情绪、延长观众兴趣点起到了至关重要的作用;另一类则是"新生代导演",包括《诗》的导演章子怡与《少年行》的导演沈腾,他们虽然没有执导经验,但是充分利用自己对艺术的感知及体验,加之自身的明星效应,使章子怡与沈腾在各自单元中也展现出不俗的效果。吴京素来以硬汉形象出现在电影中,无论是《战狼》《长津湖》,还是《流浪地球》《攀登者》,他的影片总是流露出强烈的爱国主义与敢于自我牺牲的奉献精神。在《乘风》单元中,吴京依旧延续了自己的风格,把自己对中国式父子关系的理解融入军人父子身上,不仅能让观众从乘风父子身上感受到类似的父子矛盾与别扭,还能在两人因误会互相赌气时会心一笑,产生"原来都这样"的念头,从而拉近了银幕人物与观众之间的距离;在认同这种情感的同时,也强烈地感受到战争年代感情的无可奈何与英烈们壮烈献身的热情。章子怡作为《我和我的父辈》中唯一的女性导演,靠着自己的母性柔情,将父辈精神如同一弯银月般漫射进观众的内心。她把观众当成剧中的孩子,把孩子认作国家的希望,她让我们追寻英雄的目光始终归属在"继承"这件事上。徐峥大胆地把父辈这一主题投射在中国亿万家庭的一个缩影中,于是他的家庭更接近传统意义上的家庭,但这个传统意义上的家庭在祖国大家庭下正日新月异地变化着,"我与父辈"这个血缘的延续观念在他的理解下更像是新中国继往开来、砥砺前行的旅程。沈腾异想天开地把父辈落在现代人身上,进而延伸至未来,成年的小小创造了邢一浩,并让他与童年的自己相遇。自己给自己创父这一双向关系,彰显了科学探索无穷尽的奥秘,是未来的可能与现在的坚韧双向努力的目标。他们都不约而同地选择儿童视角去表达与父辈之间的代际与爱意,以更接近人民的情感去交融人民的精神需求,也因此打动了受众的内心,实现了情感的共通。

2021年11月国家电影局印发《"十四五"中国电影发展规划》提出:"坚持以人民为中心的创作导向和工作导向,自觉为人民抒写、为人民抒情、为人民抒怀,更好适应人民精神文化生活新期待,促进满足人民文化需求和增强人民精神力量相统一。"《我和我的父辈》选择四位导演,除了看重他们自身的明星效应,更多的是关注他们来自普通人群对特殊年代特殊事件所产生的大众理解,而这种由普通视角所带来的观念与想法,则更能与当代的观众激活关于亲情与传承的情感链接。不同于专业导演对情感的把控与艺术表达,他们的作品在朴实无华中更容易侧重生命记忆体验的表达,从而唤醒普通群众深层次的亲近与认同,更容易跟随他们的目光把记忆与情感全身心无防备地诉诸电影,从而实现国家、导演、观众在价值观与精神上对共同的亲情记忆间产生的代际链接效应。而专业导演与非专业导演都展现了各自的优势,使《我和我的父辈》被多种风格、

多种类型、多种情感表达充盈着,从而共同吸引了多层次、多元化的人群对这部影片的热情与期待。此外,王菲献唱《如愿》作为《我和我的父辈》主题曲,空灵而深情的嗓音、血脉传承的情感羁绊与故事内容的混剪片段相互呼应,一经推出便广受好评,斩获豆瓣8.0分的佳绩,极大地激活了受众的情感共鸣,唤醒了对"天后"的情感记忆,以歌星与影星相联合的态势,共同辐射出明星效应。

(四)巧借媒介优势和传播平台

身处互联网时代,《我和我的父辈》显然明白如何把自己的优势暴露在大数据之下,以达到间接吸引收视群体的扩散效果。在注重品牌塑造及延续的同时,也不忘将自己的优势、卖点转化成可以吸引舆论关注、联系社会热门话题的敏感点。除了传统的举办发布会、点映式等活动,营销方式与新媒体的结合也给予电影全新的发展机遇。陈旭光认为:"以抖音、快手等为代表的短视频为电影营销提供了新模式,如渐进式营销、'话题+演员'渲染式营销、长尾营销等。"[1]作为新媒体的代表,短视频一方面具有天然的受众黏性,可以持续增长电影的曝光量;另一方面与其他媒体一道,互为掎角之势,形成了宣发与营销一体的产业矩阵。

具体而言,各路媒体的齐心协力,使得《我和我的父辈》既体现了主创团队的宣发策略,也表征了一种网络化生存的美学特征。其一,是以渐进式、阶段化的宣发覆盖至影片的预告与档期之中。在影片上映一个半月之前,《我和我的父辈》官方微博官宣了导演阵容,并上传了《我和我的父辈》的先导片,获得了975万次的播放量。而抖音则以"电影我和我的父辈"为宣传账号,从2021年8月13日至2022年2月2日共推出105部短视频作品,不断抛出卖点,制造热点,吸引流量。目前,该账号已斩获106.8万粉丝关注、4062万条点赞数量。除此之外,猫眼、淘票票等购票平台,早在影片筹备之初便设置"想看"与"看过"的选项,并主动公布主创人员及故事大纲,从而引导各类型观众去期待与关注,达到为影片引流的作用。依靠新主流电影题材的特殊身份,一些主流媒体还会凭借自己的宣传优势,组织网络互动活动吸引大众参与。人民日报新媒体曾发起"'我和父辈合张照'全网互动征集"活动,通过抖音、快手、B站等短视频平台分享社会中更多的父辈故事。

其二,是迎合受众喜好,以"标签+演员"的方式持续制造热点。在微博上,一方

[1] 陈旭光、张明浩:《2021中国年度电影产业报告》,《中国电影市场》2022年第2期。

面以主创人员为主角建立多个话题,如"吴磊我和我的父辈骑马路透""吴磊拍马战炸伤脸""章子怡我和我的父辈拍摄趣事""我和我的父辈沈腾马丽再合作"等;一方面结合历史,实现历史与影视的融合,从而唤醒群体共同记忆,如"我和我的父辈致敬中国航天""我和我的父辈抗日群像""我和我的父辈致敬平民英雄"等;另一方面与观众的反应相互链接,进一步吸引受众兴趣,拉近电影与观众之间的心灵距离,达到宣传效果,如"我和父辈的故事""我和父辈最爱的歌""带着父辈看父辈"等。而抖音则以碎片化信息方式,靠分享片场彩蛋、现场NG为兴趣点吸引观众目光,如张艺谋的NG片段、吴磊骑马、不同观众看到影片的临场反应等。在上映期间,《我和我的父辈》片方紧随时势,组织抖音直播活动,除了《我和我的父辈》的剧组成员,还邀请《我和我的祖国》《我和我的家乡》的主创人员进行联动,现场连麦、抽奖等环节又引发了一波热度。

其三,是注重长尾效应,不断发掘影片潜力。虽然《我和我的父辈》上映时间为2021年9月30日至11月30日,但是下映后还一直发布相关活动的信息。如抖音官方账号"电影我和我的父辈"在2021年10月26日发布《乘风》拍摄现场花絮;2022年2月1日至2日分别发布"西瓜视频,限时免费独播"的推广信息等。当然,长尾效应也并不仅仅局限于信息与活动的延时发布上,还体现在制作、营销、放映、评论等多方面。就制作而言,腾讯视频持续放映二十多集的电影预告,并独家推出《我和我的父辈》电影幕后纪实节目",深度展示电影制作的背后故事,并斩获3357.2万次的播放量。就营销而言,电影相继发售帽子、海报等周边产品,不断汇聚市场销售额。就放映而言,影片在撤档后,与乐视视频、咪咕视频、芒果TV、西瓜视频等平台合作推出线上播放版本,并通过与平台分账的方式持续产生营收份额。就评论而言,影片在报纸、期刊、杂志、自媒体平台上的讨论仍在进行,受众可以凭借自身观影经验与网络评论内容相互印证,不断形成全新的解读视野。可见,电影《我和我的父辈》的成功并不单单是某一媒体的胜利,而是影视、院线、报纸、短视频、自媒体等媒体联合的成果。尤其是在网络化、碎片化、多元化的时代语境中,整合各类媒体优势、巧借传播规律,已经成为电影营销制胜的必由路径。

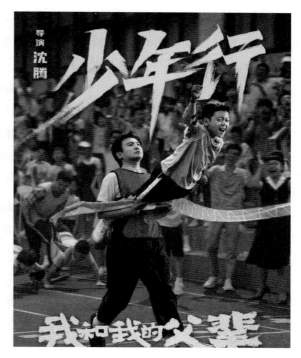

图4 《少年行》海报

六、全案整合评估及对中国新主流电影的影响

　　无论是策划创意、题材选择,还是意义表达、主题诉求,《我和我的父辈》可以说都与《我和我的祖国》《我和我的家乡》一脉相承。"父辈"一词与"父亲"不同,更具文化性和象征性,既可以是一个"亲人",也可以是一方"家乡"、一个"国族",影片在"寻父—尊父"的故事中也自然链接了时间上的"辈分"和空间上的"祖国",充分彰显了集锦式影片结构的优势。

　　该片虽然将集锦数量由系列之前的七个、五个减少到了四个,但在剧作上还是涵盖了过去与当下、战争与和平、历史与未来。该片依然以"大历史"作为"小故事"的远景,在典型的时空视域中讲述"同一个父亲"的"同一个梦想":让"儿子"/新生的生命活下来(让"血脉"/民族的生命得以赓续),并活得更有尊严(活得更幸福)。不管是《乘风》《鸭先知》中的"真父子",还是《诗》《少年行》中的"假父子",其无

私奉献的亲情内核都很好地嫁接了不畏牺牲的国族精神，在父子伦理之上对接了家国情怀。这一儒家传统的价值架构很好地演绎出当今影视中的文化认同和文化归属，并借助完整的闭合叙事抚慰了人心、人情和人性。

其实剧本的题材、线索与结构本身就明确指向了艺术追求和文化阐释的目标和终点。在艺术层面，该片视听语言上用诗化的形式语言营造意象的审美格调，形象塑造上借助差异化的"父亲"形象拼合"父辈"的群体特征，艺术风格上借助"悲剧—正剧—喜剧"的多面互补串联整体的流转之美。在文化层面，该片围绕"我"与"父辈"这一人设关系，在"寻父""忆父"的故事中将个体记忆和时代记忆黏合在一起，并在"认父""尊父"的和解中将代际冲突、文化冲突消弭于无形。同时，正如前面论述的，作为风格上的延续，《我和我的父辈》既有鲜明的时间"线"，也有突出的空间"面"，很好地在时空互补中完成了精神赓续。

不可否认，国家整体发展战略上对文化宣传的重视为电影的发展，特别是主旋律电影的发展提供了千载难逢的机会。这一机会既有不断升温的、极易共情的群众心理基础，也有国家资本、企业资本的同一流向和扶持。在这个大背景下，新主流电影打破了主旋律电影影院门可罗雀的魔咒，自信地占据了影院的"C位"。该片迎着"我和我的"系列积攒的口碑，打出徐峥、章子怡、吴京、沈腾等闪亮的明星旗帜和健康的社会人设，借助运营团队成熟、规范、认真的"海陆空"全媒体传播，再次获得社会口碑和市场金杯的双赢，强化了集锦式电影的品牌效应。

对新主流电影来说，"我和我的"系列在温情平视的小人物身上找到了历史流向的合法性，无疑与大制作的《建国大业》《建党伟业》《建军大业》共同构成了新主流电影两个大的分支，既是产业运营上的不同选择，也是价值倾诉上的不同面向。前者丰富了新主流电影的生产模式，让市场看到不仅大制作的《战狼》《红海行动》《战狼2》《长津湖》等能够获得成功，小成本的电影依靠创意策划、集思广益，也能集腋成裘，成就精品，无疑可以给更多的民营企业以信心；后者拓宽了新主流电影的价值空间，让其"新"不仅仅是吸引眼球的"新技术"，更有震撼心灵的"新思想"，在这个改革的"新时代"中融合主旋律电影与当下新主流电影的价值共性，并尝试探索基于人类命运共同体的价值区间。

七、结语

总之，虽然中国电影同时面临国内外环境变化的挑战、疫情挤压及人民新的精神需求满足等重大考验，但《我和我的父辈》迎难而上，依靠品牌市场热度与良好的产业属性等因素，较为成功地实现了丰富、多元的产品打造，完成了新生代、新主流、新观念的完美融合，为未来的产业融合注入了自己独特的动力。正如陈旭光在《中国新主流电影的"空间生产"与文化消费》中指出的，一些中小成本新主流电影，以"内向化""民生化"的趋向，由个人、家乡、家园而通达国家主题，以对农村题材、乡村空间的"空间生产"，美学格调上的青年喜剧性和青年时尚性等，满足了包括国家主流文化、市民平民文化、青年文化等的多元消费需求，达成文化消费的"共同体美学"趋向。

不过值得注意和警惕的是，尽管我们认为《我和我的父辈》强化了"我和我的"系列的品牌意识和IP价值，但是，这不意味着集锦式是万能的，是不需要其他条件的必胜法宝；尽管我们认为《我和我的父辈》探索出了一条较低成本的新主流电影制作路径，但也不意味着成本是考量作品整体价值的唯一重要因素。良好的产业化思维和工业美学追求，不断创新的艺术理念和价值表达才是新主流电影乃至所有电影的正途。

（宋法刚、陈鸣）

附录:《我和我的父辈》总监制访谈

受访：黄建新（《我和我的父辈》总监制）
采访：刘阳（人民日报政文）

刘阳:《我和我的父辈》已经是"我和我的"系列电影的第三部了，您认为这个系列对中国电影和中国观众来说意味着什么？

黄建新：这个问题要回到2019年，那时候是中华人民共和国成立70周年，我们就说策划一个能够在10月1日上映，并且引发普通观众共鸣的电影，我们想到了用一个段落式的拼接形式来表现各行各业的发展。第二个就是我们要拍普通人，拍普通人饱含着对国家、对亲人、对事业的热爱。那时候我们就讨论到有一首歌叫《我和我的祖国》，我们觉得应该把"我"放在创作视角的第一位，叫"我和××××"。

2020年有了《我和我的家乡》，再到今年，我们考虑这个系列是不是可以再做一部，做一部关于传承的故事，就是说中国人的精神是靠什么在支撑，我们的民族之魂是靠什么累积起来的，我们其实是在寻根。

刘阳：这部电影想要表达的主题是什么？

黄建新：《我和我的父辈》里的四个篇章都表达了有继承关系的爱。比如吴京演的那个父亲，为了保护老百姓牺牲了自己的儿子乘风，最后张天爱扮演的那个角色生了小孩，她就起名叫乘风，这就是一个爱的故事。再比如徐峥用轻喜剧的方法来处理孩子跟父亲之间的爱的故事等。爱是贯穿这部电影始终的东西，是我们一直在传承的东西。

刘阳：为什么选择这四位导演？

黄建新：这次的四位导演同时也是演员，他们中间吴京和徐峥是已经比较成熟的商业片导演，章子怡和沈腾是我们发掘的比较有潜力的新人导演。我们希望四位导演拍摄的四个篇章是可以向四个方向极致地走的，比如有动作系列的、饱含激情的电影，也有充满爱情的、委婉得像诗一样的电影；有《鸭先知》这样有清晰戏剧模式的电影，也有像沈腾这样总能给你带来很多神奇笑点的电影。所以说这个电影是一个适合全家人去看的电影。

刘阳：拍摄这部电影遇到的最大困难是什么？

黄建新：每个篇章能够呈现的片长时间不够是一个比较大的困难。每个篇章用三十多分钟就要完成一个完整的故事，因此对于体量的控制、情节的控制、情感因素的控制、人物关系的控制就变得很难。

刘阳：这四个篇章里分别有哪些情节、哪些片段是让您印象特别深刻，特别打动您的？

黄建新：吴京的部分一定是最后那一战，因为那是一种激情、一种压倒之势，最后冲击日本侵略者的场面是很难的。

章子怡的部分让人印象深刻的是影片体现了她作为一位新人导演的导演思维。这部分最后陈道明帮着妹妹梳头，然后插回过去妈妈给妹妹梳头，然后到火箭升空，妹妹的一滴眼泪流下来，再回到孔明灯升起。这不是一个简单叙事，而是一种情绪和心理叙事。

徐峥的部分难的是恢复上海当时的状态。在那样一个变革时期，什么样的想法、怎么样去推动他把他的工作做好，让他把厂子救出来，并因此有了中国第一支广告……影片让我们看到了改革开放之初的整体状态，那个分寸是挺难拿捏的。

沈腾的部分是一个想象和穿越的故事，它不是一个硬科幻故事，只是一个情感科幻的故事。他利用这样的方法表现了一个孩子在成长过程中爱有多么重要。

刘阳：很多观众都认为片尾王菲演唱的主题曲也为电影加分不少，您怎么看？

黄建新：王菲的声音有着特别空灵的感觉，那种空灵容易让你在看电影的时候情感上得到一种形而上的提升，她的歌声会让你有所思有所想，可能会有一个自己的小总结，这对我们的电影有很大的帮助。

刘阳：您能分别评价一下这四位导演吗？

黄建新：吴京依然每天都充满激情，他是中国动作电影的优秀代表之一。章子怡第一次导戏，我看到了她对人物心灵诠释的能力，希望她以后做导演的时候坚持自己的这个追求。徐峥是老导演了，已经有自己的风格了，他很擅长娓娓道来，不慌不忙地去处理东西，很有趣。沈腾的那种幽默感是与生俱来的，他经常随便一句话就能把你逗笑，希望他对中国喜剧电影的发展有所推动，给老百姓带来真正的快乐。

刘阳："我和我的"系列还会延续下去吗？

黄建新：我不知道，因为其实越做越难，大家也需要有突破。当然一旦有了一个系列我们就会希望它越来越好，因为如果拍不好，这个系列就会消失；只有拍得好，一个系列才能长久存在。

刘阳：如果用一句话来推荐这个电影，您会怎么说？

黄建新：每一个人都渴望幸福，渴望和睦，渴望爱情，渴望未来，这个电影给了你一个解释，你会知道那个源泉在哪里。

（节选自《上观》，2021年10月2日，https://export.shobserver.com/baijiahao/html/411075.html）

2021年
中国影响力电影分析案例九

《1921》
1921

一、基本信息

类型：剧情 / 历史
片长：137 分钟
色彩：彩色
语言：汉语普通话
内地票房：5.04 亿元
上映时间：2021 年 7 月 1 日

录音：杨菁奕
制片人：任宁
出品：腾讯影业文化传播有限公司、上海电影（集团）有限公司、上海三次元影业有限公司、中国电影股份有限公司、华夏电影发行有限责任公司、中央党校大有影视中心有限公司
国内联合发行：浙江博纳影视制作有限公司、华夏电影发行有限公司

二、主创与宣发信息

导演：黄建新、郑大圣
编剧：余曦、黄建新、赵宁宇
主演：黄轩、倪妮、王仁君、刘昊然、陈坤、李晨、袁文康等
摄影：曹郁
剪辑：于柏杨

三、获奖信息

第 34 届中国电影金鸡奖最佳导演、最佳编剧、最佳剪辑、最佳摄影、最佳录音等
第 16 届中国长春电影节金鹿奖、最佳编剧等
第 34 届东京国际电影节中国电影周金鹤奖
第 28 届大学生电影节"光影青春"优秀国产影片

献礼片的创新实践

——《1921》分析

一、前言

在中国共产党建党100周年之际,影片《1921》不仅用历史再现的方式直观呈现了中国共产党诞生过程中惊心动魄的较量、瞬息万变的局势,以及第一次全国代表大会的核心面貌,更重要的是塑造了活动在那段历史舞台上的青年面孔,并通过典型的艺术形象和丰富的思想感情高度地传递了时代特征。

影片涉及二十多个国内重要历史人物,采用重点和局部结合的方式,以毛泽东、李达为中心,作为影片的叙事主干,把李大钊、陈独秀等围绕在他们周围的重要人物作为叙事支干,形成众星捧月的效果。同时,创作者加入共产国际与日本特高课等线索,形成六个空间维度的叙事视角,使影片难得地呈现出一种丰富的国际视角。由此,影片在尊重历史史实的基础上,改变了传统的"以我为主"的叙事框架、明显聚焦国内历史叙事维度的"以我观我"的叙事视点,也没有用脸谱化的方式去故意丑化和贬低对立人物,而是采用了全景式展示的叙事技巧,辅以情感动人的诗意细节,在大银幕上为当代观众展现出那段历史画卷的点点滴滴。学者李道新认为,影片形成一种整体性思维,开创了节庆献礼片与新主流电影的创新实践。[1] 学者赵卫防认为,影片的主题深度以及对悬疑、动作等类型的书写和创新上,助推了新主流大片的美学精神与风格。[2] 学者张斌认为,影片在年轻态方面取得突破,是对新主流电影的美学扩容。[3] 上述学者的观点都表达了对于影片在创新实践方面的积极作用。

[1] 李道新:《〈1921〉:走向一种整体思维的中国电影》,《当代电影》2021年第7期。
[2] 赵卫防:《〈1921〉:建党题材的创新与新主流大片的美学赓续》,《电影艺术》2021年第7期。
[3] 张斌:《陌生化 类型性 年轻态——〈1921〉的三重创新与新主流电影的美学扩容》,《传媒观察》2021年第7期。

二、叙事分析

（一）剧作结构分析：空间化的历史节点

在当代若干表现历史史实的主旋律电影作品里，史诗感或者史诗化是不少创作者试图建构出来的影片品质。而围绕史诗化创作的叙事层面，往往采用较为丰富的叙事视角去关注历史对象的不断层次，从而形成一种地理横截面的故事效果，让观众得以回到历史现场，获得对于历史对象的全面且丰富的认知。但这其中，史诗感的建立依赖于不同叙事视角所建构起来的整体性与全景性，进而传达一种整体历史立场与价值观念，因此只有丰富的视角还不够。过往《建国大业》《建军大业》《建党伟业》所遵循的是围绕一个具体事件呈现事件发生前后的历史轨迹，史诗感的建立主要依靠的是一种线性历史逻辑的主流意识形态叙事，其故事内容往往是带有介绍性质、梳理性质的历史讲述，侧重于历史史实的当代影像化表达。

导演黄建新在采访中谈及影片叙事结构时认为："建党叙事固定在1921年这个时间点，就有了很高的难度。六个不同空间的故事素材放在一起在影片里去剪，并形成一个整体性的电影文本，这是很专业化的问题。"[1] 这个观点的提出有一个前提，那就是已经存在一部为建党90周年献礼的《建党伟业》，该片的叙事逻辑便是依照线性历史展开的，通过建党节点前后的国内诸多空间，细致地展现了关于建党历史的缘起、发展脉络及其重要影响。正是要区别于之前的作品，《1921》更为聚焦在建党节点本身，尽可能多空间化再现历史重大事件的细枝末节。

诚然，如创作者所言，影片共分为上海革命空间、日本特高课空间、法国留学生空间、北京革命空间、湖南革命空间以及共产国际海外空间这六个空间，它们共同拓展了关于1921年历史面貌的立体性与丰富性。《1921》首先追溯了陈独秀和李大钊在北京革命空间的建党理念，然后重点围绕上海革命空间，穿插日本、海外、国内空间，并最终汇总在上海建党这一历史时刻。显然这种空间化的历史讲述，有别于过往线性的历史对象讲述的单一性，将线性的1921年变为动态的、可分割的空间历史，形成了革命历史的普遍性与特殊性的互动结合，并将历史时刻的隐喻关系展现出来，即任何历史都不是因果发展的必然逻辑，它的错综复杂才是回到历史现场的最好选择。

在这六个空间维度中，上海革命空间是其他空间汇聚其中的复杂场域，这不仅体现

[1] 黄建新、李道新：《〈1921〉：献礼片的创新实践与中国电影的整体思维》，《当代电影》2021年第7期。

在上海本身作为租界地的复杂性上，如影片多次呈现共产党人利用不同租界的规矩进行暗中活动，更重要的是它体现出不同势力角斗的生存竞争场域以及不同进步思想较量的革命立场场域。从空间政治地理的客观复杂性，到潜在势力的思想复杂性，影片为观众提供了较为庞杂的各种线索，以供人们去体会和感知那段历史。而这也是影片试图传达给一般观众的历史理念，即在这种复杂局面下，共产党依旧建立起自身的历史合法性，并有效地表述、辨析了中国共产党在建立之初的初心观念和历史立场，如是否依赖共产国际的介入、是否实施暴力革命的领导权、如何代表中国当时最普遍的群体利益等。

在复杂性场域之中，影片以上海的李达作为主要叙事线索，以他的小家设置一种亲和视角，凸显出这位建党核心成员的关键作用。自中国电影产业化进程以来，在诸多主旋律献礼片中，由于大革命叙事对于关键人物的取舍，使得李达并没有作为一个关键视角得到呈现。另外一点是李达的武戏几乎没有，文戏内容则过多——这对于主旋律电影谋求商业诉求是有挑战的。黄建新导演选择直面这位重要人物的策略是打造他的革命轨迹和家庭轨迹，以年轻的李达夫妇构成的小家遭遇（以及让黄轩和倪妮这两位人气主演进行饰演）来生成一种情感投射镜像，让当代年轻观众去体味和投射，进而认同这对夫妇经历的痛苦、惊险与温暖，让"历史史实"与"个体温情"形成一种情感结构、一种当代与历史的情感链接。

（二）叙事视角的国际化：共产国际与日本视角

如果就叙事视角来看，《1921》是近年来主旋律献礼电影中最有国际化特点的一部作品，不仅为建党历史的再现提供了共产国际介入的特殊视角，还围绕共产国际顺带引入当时共产主义的远东布局。

在以往的政治献礼片中，叙事视角主要采取的是一种"以我为主"的叙事框架、"以我观我"的国内视角，以此将历史史实紧紧围绕在社会主流意识形态之中。从叙事策略来看，这样的故事视角和叙事结构的目的在于构筑自身社会神话的故事讲述，相当于2008年北京奥运会的叙事逻辑，即展示中国形象的同时建构一种整体的、主体的历史立场。《1921》所面对的社会语境不再是"大制作—大历史—大工业"的社会结构关系，而是如何基于新时代的当下语境，"讲好中国故事，总结中国经验，阐释中国实践"成为故事讲述的潜在社会话语诉求。

因此，1921年的国际化视角建立在以往政治献礼片的故事创作前提下，为了更加聚焦建党事件，不再选择从宏大叙事的大叙事维度进入，而是借助共产国际代表和共产国

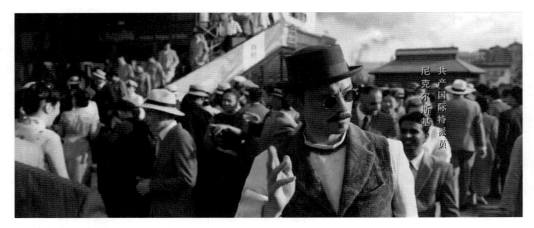

图1 《1921》中的国际视角

际远东代表尼克尔斯基的个体视角,将建党放置在宏大的国际共产主义运动这一历史背景中。

加入国际共产主义运动的历史背景,补足了过往聚焦国内历史背景中的建党逻辑,不仅更加全面地为当代观众呈现出相对客观的历史记忆,揭示出当时历史环境的恶劣与不易,同时还利用共产国际的视角介入,引申出关于"独立"问题的历史价值理念表达。在影片里,作为共产国际的代表,马林进入上海的叙事线索是一段折转多国多地的艰辛旅途,他的身上肩负着两个任务:一是促成中国共产党的成立并争取它作为共产国际的权力分支;二是掌握日本共产运动的实际情况并给予经费和意见指导。通过这一视角,观众对于建党语境的历史真实有了较为明晰的识别:一方面是围绕李达等人与马林的接触,揭示了中国共产党建党的独立性问题;另一方面围绕日本共产党代表近藤与马林的接头,表明了远东共产国际运动的指挥权、经济归属权等问题。正是在这种视角的设立与对比中,完成了对于影片历史立场的一种真实性讨论和传达。

平行于共产国际的另一个国外视角,是以日本特高课追捕日本共产党代表近藤为线索展开的。相较于共产国际所代表的"正义"视角,那么日本特高课显然是"邪恶"视角,但两者共同采用的是一种建立在谍战类型电影常用的潜伏和追捕视角——马林为潜伏,特高课为追捕。在采访中,导演黄建新谈及影片创作史料源自日本警视厅资

料[1]，这份资料详尽记录了中国共产党开会的具体时间，以及日本共产党作为参会代表的珍贵历史档案。正是基于对历史史料的新挖掘，影片别出心裁地设计了这条线索，并围绕日本特高课的秘密追捕，从另一个维度为当代观众呈现了中国共产党建党之初的不易与惊险。日本特高课的追捕视角一开始以关注日本共产党代表近藤为出发点，然后在拦截旅日共产小组成员与李达信件的具体调查之中，开始慢慢察觉到远东共产国际在上海与中国共产党有所接触，进而对日本代表进行暗杀。同时，日本间谍大川在上海空间的情节展开中还敏感地触及李达等中共代表，更是增加了历史的复杂局面。

正是在上海巡捕房、日本特高课、马林及共产国际之间形成了三股彼此有交集的叙事线索，使得《1921》能够走出以往主旋律献礼片类型化不足的限制，为影片增加了一定的商业可看性。

三、美学分析

（一）现实主义与浪漫主义结合的整体风格

革命的现实主义与革命的浪漫主义结合，是中国文艺创作的经典方法，也是具有独特中国文化自信的一种历史创作理念。这种创作方法最早出现在毛泽东主席对中国新诗的相关指示中，一开始主要是涉及内容方面的现实主义与浪漫主义的结合，通过观察生活、还原生活与表现生活，将写实与抒情、客观现实与革命理想、实事求是态度与革命理想气概、具体革命实践与历史抒情情怀相结合，实现文艺创作的辩证统一结果。后来，随着具体文艺创作的展开，许多历史题材影片都很好地将二者结合，生发出从主旋律电影到艺术电影领域的丰富实践。可惜的是，这样的经典创作手法在当代偏重好莱坞、欧洲美学的具体创作中不再得到重视。比较明显的案例是在诸如《湄公河行动》《红海行动》《辛亥革命》等影片中，类型化、好莱坞化的现实主义逐渐成为新一代创作者的主要创作手法与理念。但对于黄建新导演来说，从《建国大业》《建党伟业》等历史史诗作品开始，这种经典手法屡次敲开当代观众的情感之门，成为年长一代创作者最为鲜明的标签之一。

在宏大历史题材中，基于历史人物的真实行动逻辑基本上是无法改动的，留给创作

[1] 黄建新、李道新：《〈1921〉：献礼片的创新实践与中国电影的整体思维》，《当代电影》2021年第7期。

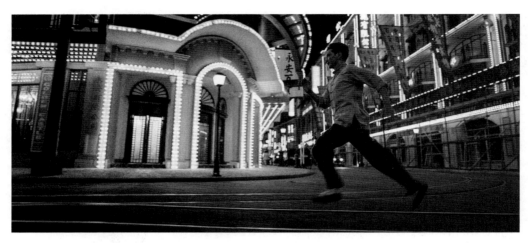

图2 《1921》中的青春夜跑

者想象空间最大的地方便是通过抒情的方式去深入挖掘历史人物的情感状态、精神气质,增加影片的艺术气质表达和共情效果建构。在《1921》里,围绕建党前夜的情绪积累,李达和毛泽东有两段不同的抒情处理:李达在经过会议表决前一夜的会议整理和写作后,于清晨突然打开天窗站在屋顶振臂高呼,对应着影片要表达的太阳初升的意味。这一段天台场景是李达作为文戏部分的唯一较有动作美感的运动拍摄,豁然开朗的场景处理与慢镜头的唯美处理,传递着李达的激动内心与按捺不住的理想主义气质。相对于李达仍然较为静态的抒情化处理,毛泽东的段落则采用了运动抒情的处理方式。当他在法租界被拦下后,毛泽东沿着霓虹灯闪烁的上海大街在夜幕中奔跑着,并且穿插着时空变幻的写意处理,使得对于这位历史人物有了更加多维度的形象塑造。平行于奔跑在上海夜晚的十里洋场之中,毛泽东的内在时空返回自己的童年时刻,闪回着父亲的追赶和母亲在后阻拦的场景,既表达了一种向往自由、告别过去的坚定信念,又传达着一层逃离旧父权制度、奔向新中国美好未来的信念寄托。正是通过现实与过去的切换,以及奔向太阳、告别过往等意味的传递,《1921》用大抒情的方式,将革命者建党前夜的不安、焦躁、兴奋与激动状态,先用写实手法将观众代入具体的历史场景中,后用写意手法完成浪漫化、唯美化处理,最终形成两段极为典型的革命现实主义与浪漫主义相结合的当代案例。

除了采用大抒情的两结合手法外,影片在多处还别出心裁地完成了一些独具创意的

美学处理。在影片开头处，先是借陈独秀作为革命者的深切目光进入历史史实的具体呈现，让观众从一开始便完成对于革命者视角的缝合，感受到陈独秀内心的煎熬与压抑，而这正是国内主旋律电影较为少有的影像处理方式。如斯皮尔伯格的传记片《林肯》开头，便是借用林肯的目光视线将观众缝合进《葛底斯堡演说》的诵读之中，并且回答了黑人士兵对于主流价值的质问。另外一处则显得相对较为笨拙，就是住在李达家对面的小女孩。这一人物设置显然处于超写实状态，是李达夫妇内心期待及精神理念的具象，也是象征新中国未来景象的符号，象征意义大于现实意义，过于直白地交代了革命者内心所映射出来的新中国未来图景。

（二）悬疑与动作类型的创新探索

近年来，相比以往主旋律电影在创作时所遵循的宏大史诗策略，新时代的主流大片在兼顾这种策略的同时，也在一直尝试进行类型化突破的可能，显示出创作者在新时代语境下锐意进取的创新维度。无论是喜剧、集锦，还是战争、枪战等元素，它们无不反映出观众在左右电影市场时的强大动力，尤其是疫情给产业带来的巨大冲击，如何最快速度地采取贴近观众审美的影像创作，成为创作者普遍聚焦的重中之重。

如上面所分析的国外视角，共产国际与日本特高课的叙事视角不仅拓展了影片的叙事空间，还为《1921》提供了较为难得的悬疑元素与动作元素，尝试为故事提供一定程度上的类型化色彩，主要表现为悬疑与动作。悬疑元素主要围绕日本共产党代表近藤、特高课特务大川以及日本共产党秘密成员重田要一三人展开。影片一开始就设置了特务大川追踪近藤并实施暗杀的情节，让观众始终关切着日本共产党员代表近藤的最终命运。与此同时，跟随大川背后还有一道黑影，始终让人无法看清行动方向，由此叠加了两个行动悬念，形成类似"螳螂捕蝉，黄雀在后"的套层结构，牢牢吸引观众注意力并引导人们在观看时去揣测种种可能。更为重要的是，这条线索还与建党线索发生一定程度上的交集，在特务大川前往打听李达的消息时，影片从一个新的维度向观众呈现了建党的复杂性。此外，影片在处理暗杀情节时也带有强烈的写意色彩，让小丑的惊险表演对应着特高课的残酷暗杀，形成一种类似平行蒙太奇的镜头序列。影片将悬疑元素进行唯美化处理，为新主流大片的创作提供了一种具有典型性的案例参考。

正是由于这条悬疑线索的平行存在，加上上海租界巡捕房对马林、尼克尔斯基的追捕，形成了两条敌对动作线索的并置，也凸显出影片对动作类型元素的强调。平行于日本特高课的谋杀悬念，上海租界巡捕房对马林和尼克尔斯基也进行监控，并暗中破坏他

们与中国共产党的联系与交流，构成了追捕与阻挠的矛盾对立关系。其中，马林、尼克尔斯基与程子卿之间的无声追车戏是一次难得的尝试。在好莱坞电影体系中，追车戏是调节前后事件段落的一种有效的动作手法，是推动追捕戏紧张情绪的必备手段。影片巧妙设计了几处追车戏，借助电车之间的智斗体现出创作者的别具用心。影片之所以这样设计，在于围绕建党事件的动作戏并不具备可看性，创作者也没有突出那段著名的历史史实——敌特上门搜查，发现异样，党代表们纷纷躲避前往嘉兴会合。由此，如何利用历史空白进行大胆想象，并且尽可能地为历史提供更多的可看性、商业性，是创作者需要综合考量的，也是新主流大片创新的可能所在。

（三）凸显青春美学的类型气质

在《1921》的类型化尝试中，"青春"也是影片主要借鉴的类型元素。无论是从演员选择上的青春化，还是部分借助偶像化的群像塑造，都为影片注入了更多的商业色彩。在影片里，青春力量分别代表了两个方面：一是青春女性，再现大历史语境中的青年女性和女性力量；二是青年共产党代表，还原当时历史语境中的年轻人样貌和年轻人气质。正是有了这些女性的、年轻人的叙事视角与真实样貌的具体还原，才使得《1921》构建了独特的青春群像。

立足于叙事方面的突破与创作，影片《1921》中的诸多女性人物得到较为丰富的呈现。从王会悟、高君曼作为贯穿故事的叙事视角，到杨开慧、刘清扬、黄绍兰等次要人物的惊鸿一瞥，聚焦女性形象并且将她们在大历史中的具体细节加以展开，是影片创作的突破。作为影片中的主要叙事人物，身为李达妻子的王会悟有三个叙事功能：首先，通过与李达的交汇，讲述革命者的家庭小温暖与不易，侧面展现李达作为革命者的精神状态与理想信念。其次，通过王会悟的行动线索，如协助开设学习班、寻找开会地点、会场放风保卫等重要事件的设置，凸显出她在建党事件中的串联作用，第一次将女性历史人物的历史活动置入建党的历史现场中。最后，王会悟与高君曼、黄绍兰等同时代知性女性的沟通与交流，无论是讨论女性的家常琐事，还是沟通建党秘密，都塑造出当时女性独立、知性、生活化的亲民形象。

如果说诸多女性角色为影片提供了一抹亮色，那么众多青春化的一大代表则为影片注入一种难得一见的朝气与活力，这也是回到历史现场的重要叙事策略。在历史史料记载中，平均年龄只有28岁的13名一大代表中，其中最年轻的刘仁静只有19岁，正是李大钊在《青春之中国》一文中所谈及的国家希望和民族希望之所在。为了呈现这些青春

人物，影片起用了一批年轻演员，意图用青春化的脸孔匹配历史人物的青春形象，用观众熟悉的年轻演员面孔来代入当年那些风华正茂的青年革命人物。年轻化的革命人物在剧中承担着三个方面的叙事功能：一是还原历史现场，如同《建党伟业》中一样去真实地再现历史原貌；二是通过年轻人的历史面貌与当代年轻观众进行情感呼应，让两代人之间产生认同与理解；三是借助历史上青年群体的不惧风雨、不惧困难与年轻气盛，去呈现建党理念的复杂性，并真诚展现他们对于中华民族未来的具体立场，从武装革命的斗争形式，到党员参政的政治斗争倾向，再到革命未来发展方向等。

遗憾的地方在于影片虽然很好地找到了青春要素，但是对于人物的塑造和呈现并没有展现出应有的青春精神与青春美学。青春精神是解答人们为什么产生信仰，以及他们与信仰之间的关系是什么；青春美学是指匹配青春人物行动的青春化影像，无论是热血、燃还是颓废、焦虑等，两者共同作用才能从影像风格、镜头表达中让观众获得另一个层面上的青春感知。前者在影片中最明显的体现是毛泽东的奔跑，这种浪漫化的抒情手法呈现出热血与燃的意味，通过跑来完成对于人物内心世界的表达。除此之外，影片的整体风格还是偏向历史写实的沉稳风格。

四、文化分析

（一）革命时代中的女性力量呈现

在以往的主旋律电影中，也出现诸如宋庆龄、杨开慧、蔡畅等女性角色，但与男性历史人物相比，无论是人物形象刻画还是故事内容展开都没有得到太多的创作关注。这固然有历史主流叙事的视角局限，也是当代创作者在讲好中国故事方面的史料挖掘匮乏和故事创新能力不足。纵观中国电影产业化进程，自十多年前的小妞电影、青春片等当代创作现象以来，产业研究往往都会将其指向当代女性观众的消费能力、情感结构等方面，不仅表明当代女性经济地位的提升，更表明电影产业在创作细化方面的深入挖掘。具体在主旋律影视剧中，无论是以《秋之白华》为代表的电影作品，还是以《恰同学少年》为代表的电视剧，相较于以往的女性角色多作为花瓶人物登场，女性历史人物的情感塑造依然是较为重点的创新点，但总体上她们与历史大叙事之间还无法真正形成叙事关联。

在西方当代政治正确的电影文化氛围中，女性力量往往被视为一种表明女性独立意

识、告别父权意识、解构男性社会话语体系的文化形态表达，紧紧围绕着性别问题、身体问题展开批评与讨论。但在国内历史文化语境中，无论是新文化运动还是五四运动中，历史上的女性人物表现出一种独特的身份觉醒与情感认同，这便是百年前革命女性在头脑与精神维度的双重独立。在百年前的历史风云中，许多参加革命活动、社会运动的女性个体，往往有着较好的教育修养和家境基础，她们或多或少都会主动学习与接触国内外先进理念，将自身的精神独立视为标签，并且能够与底层民众共情，积极投身新中国、新世界的斗争之中。可以说，这些进步女性的社会语境是基于民族独立与解放运动的背景展开的，她们的文化逻辑与身份认同并不是指向解构与批判，而是指向自身与当时社会命运的同构，以及与其他女性之间的理解与羁绊。

中西女性文化及其话语形态的社会语境差异，让《1921》中呈现出的女性力量是一种带有进步意义和独立精神的文化表达。尤其是串联起剧情的主要人物王会悟，她身上所展现出的社会属性要远远高于家庭属性和传统属性，革命属性要远远高于个体属性。在历史史实里，王会悟不仅担任中华女界联合会秘书，还与李达共同翻译国外先进著作，协助开办女子学校，创办党内第一本女性刊物《妇女声》，是一位积极推动妇女解放事业和传播先进理论思想的进步革命女性。影片《1921》截取王会悟人生中的一小段历史碎片，突出她在建党事件中的重要作用。从落实一大会议前的会务工作，到筹备开会地点住宿，再到开会时的警戒、开会中期的地点转移问题，只有23岁的她几乎无处不在，成为一大会议重要的保卫者和见证者。与王会悟的个体行动形成并置关系的有宋庆龄、第一位女共产党员缪伯英、李大钊的学生陶玄等女性代表，她们共同展现出大革命时代中的女性个体力量，建构起反帝反封建背景下的女性主体性，这既是一种创作者面向历史题材的创作自信体现，也是社会主流意识形态的文化自信彰显。

除了个体形象所折射出的女性力量外，影片还展现出当时环境下的女性团结互助的一面，形成不同面向的女性主体与群体建构。在影片中，无论是女校校长黄绍兰、总商会女儿杨淑慧等非革命女性，还是缪伯英、高君曼等革命女性，她们并没有统一在以革命立场为基础的文化塑造和形象建构上，而是围绕她们身上非革命的、更多源自女性身份的独立、理解、自信、知性、勇敢等特质，强调她们自身力量所折射出的主体性与主体意识，并通过她们之间的彼此认同、关爱，构建出以往革命叙事中所不具备的温情力量和情感力量，由此形成一种立体化的女性文化建构。

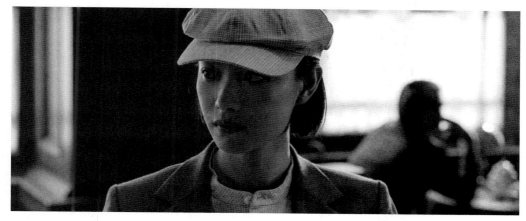

图3 《1921》中的女性形象

（二）关键历史问题的真实讨论

相较于以往的主旋律电影，《1921》尽可能地提供丰富的历史视角，如共产国际、日本特高课、青年党代表、工人运动领导者、革命女性、上海巡捕房等，尽管这些视角有的较为碎片化或仅仅是片段，够不上情节或事件，但它们共同构成建党事件前后的庞大横截面，并且不回避个体革命者的历史立场，直面历史问题的原貌，意图处理好"讲好中国故事"与"四个自信"之间的重要关系。

"四个自信"是习近平总书记在庆祝中国共产党成立95周年大会上提出的重要理念，代表着"道路自信、理论自信、制度自信与文化自信"的有机统一，成为"讲好中国故事"较为重要的创作参考。在《1921》里，道路自信与理论自信是影片所主要传递的创作态度，共同构建了建党重大事件中的不同历史理念交锋与不同价值立场对比，形成回到历史现场与历史具体语境中的创作理念。

如前所述，《1921》通过加入共产国际的叙事视角，对诸多历史问题进行细节还原与概念辨析，为当代观众呈现出具体、清晰的历史立场与价值表述。在影片中，这些历史问题主要集中在建党理念的相关标准及其原则上，包括是否需要共产国际的具体指导、文本翻译的革命主语、参政议政的革命思路、无政府主义还是暴力革命的斗争方式等。如果套用文化研究的神话讲述结构来看，围绕这些历史问题的真实讨论都是基于当代主流价值观念的镜像映射，都反映着当代历史观念对于过往历史问题的既定看法。在

影片中，关于共产国际与中国共产党的关系讨论一共有四处：一是马林、尼克尔斯基在上海与李达、李汉俊见面，双方触及共产国际对于远东共产主义运动的指导权与经济权，李达也将中国共产党的独立性议题抛给马林；二是张国焘私下会见共产国际代表马林，塑造出党内投机主义倾向的历史在场；三是李达与李汉俊就张国焘私下会见马林再一次表达建立中国共产党的独立性问题，显示出党内从一开始就独立性与合法性并没有形成一个统一的价值和立场认知；四是马林与尼克尔斯基作为共产国际代表，参加中国共产党成立的最终表决。这四处非常真实具体地呈现了中国共产党在建立初期的历史独立性与发展合法性，而这正是中国共产党在建党百年历程中所逐步形成的基本立场与原则方针，同时，这样的剧情逻辑也表明中国并不是孤立于国际社会，只是无论何种情况下都不能放弃自身的主体性身份。

除了直面建党独立性，影片还真实地再现了党内代表之间的开会讨论内容与政治主张，这样的观点与立场交锋并不常见于主旋律献礼片中，也显示出创作者敢于直面历史，敢于呈现历史面貌的创作自信。最为直接表明立场交锋的地方在于影片的其中一条主线，即如何领导上海工人进行抵抗运动，用何种斗争方式去面对今后的斗争运动等。围绕这两个问题，影片设置了毛泽东（农村学子）与萧子升（城市学子）的辩论、刘仁静（平民）与李汉俊（家世）的争论，他们彼此不同的成长背景、理想信念与革命立场都是当时社会语境中较为真实的普遍存在，也从另一个侧面反映出当时的年轻人为什么能够在错综复杂的各类思想之中寻找到马克思主义，并艰难达成建党共识的历史进程。与此同时，影片也较为大胆地去捕捉历史人物的烦恼、焦躁与消极，尤其是李达通过火柴表明"火种在何处"的隐喻，毛泽东在法租界烟火中感受到的复杂，周佛海对于建党事宜的消极态度等，让观众能够全景式感知革命历史人物的一举一动，代入他们身上的活力面、觉悟面、倦怠感、消极感等，从而去思考在复杂的社会语境中自己又将会如何选择。

敢于直面历史语境和每个革命者的革命立场，敢于呈现不同的历史理念表达，敢于让不同的价值、理念、思想进行交锋，恰恰体现出新时代主旋律电影及其创作者的创新与自信。其中，"道路自信"体现在影片开头，陈独秀与毛泽东谈及对于中国革命形势的认识，即需要重新建立组织，发动全国力量，在马克思主义学理的指引及布尔什维克组织的保证下开辟新的道路；同时，也体现在李达等人所表达的中国共产党的独立性上。"理论自信"则是在校对《共产党宣言》时谈及要用"人民"来指代具体发动革命的主体等地方。这些历史细节的碎片化呈现，固然影响了整体叙事策略和故事的完整与

统一，但它们见缝插针般的存在正表现出主旋律电影需要走出自我感动、自我歌颂的宣传策略局限，用差异化的碰撞与冲突完成价值理念的传达与表述。

五、产业分析

恰逢建党百年，2021年的暑期档具有了特殊意义。一大批新主流献礼电影集体涌现，成为2021年暑期档的一大亮色，为庆祝中国共产党成立百年营造出浓烈的电影氛围。《1921》作为其中的代表性作品，市场表现亮眼，总票房超过5亿元人民币。根据灯塔App的数据显示，影片曾连续8天位居票房冠军，上映首日拿下四成票房、七成收益，远超同期其他影片，成为在市场上实现突围的一部作品。

（一）新主流+青春化：新主流电影立足青年市场

近年来，包括《战狼2》《长津湖》等在内的新主流电影纷纷取得市场层面的成功，成为当前中国电影市场上被观众广泛期待的电影类型。伴随着中国的崛起，越来越多的国人爱国热情日趋高涨，愿意主动选择新主流电影。不同于之前主旋律电影的强宣传、轻塑造，新主流电影将商业书写与主流表达成功结合，找到了一条行之有效的产业路径。黄建新作为曾经执导过《建党伟业》《建国大业》、监制过《建军大业》的资深电影导演，在主旋律电影、新主流电影的创作上已经积累了相当丰富的创作经验，这为《1921》的市场成就提供了基础性的保障。

创作者并没有停留在纯粹的艺术创作层面，而是在整个创作过程中始终从市场层面进行考量，他们将革命、青春与电影类型等元素结合起来，旨在拍摄一部具有青年元素的商业化作品。在创意层面，通过研读党史，导演在日本发现了一条具有类型化可能的叙事线索，进而确定了以李达、王会悟等年轻人为主线的故事架构，通过讲述一群那个时代的青年群体的"创业故事"，完成与当代年轻人的对接。比如日本特高课密探对李达的追踪，共产国际代表马林和尼克尔斯基与法租界密探之间的暗战，就带给观众看谍战片的感觉。在演员选择上，导演选择黄轩、倪妮、刘昊然、王仁君、王俊凯、胡先煦等年轻演员，兼顾流量与演技，积极提升了项目的新鲜感和亲切度，历史被年轻演员的青春形象激活，与观众进行了心灵层面的对接。比如年纪很小的刘仁静、王尽美等人来到上海，在哈哈镜面前前仰后合，年轻不仅成为创作元素，亦成为

主导发行与宣传的元素。不仅如此，电影明星作为电影工业体系的重要表征，也会对粉丝形成票房号召力。

也就是说，影片在整个创作过程中，是以"青春"作为贯穿性元素而直接面对市场的。根据灯塔App的数据，《智取威虎山》的19岁以下观众、20～24岁观众占比分别不足4%和30%，但这一数据在《1921》时已经提升为15%和34%。年轻观众成为这部电影的绝对主力。

（二）新媒体+青春化：利用新媒体手段形成年轻观众的共鸣

除了创作层面的青春化，整个制作团队在影片的营销和发行阶段也始终做到了"拥抱青春"。利用影片受众群体年轻化的特点，影片在整个营销和推广方面抓住了"青春"这一核心概念，通过主旨层面形成对年轻观众的吸引。在具体的策略和渠道方面，创作团队充分利用新媒体手段，将历史题材电影营销的主阵地放在新媒体平台上，成为年轻观众接受、接纳这部影片的主要路径。

影片从开机到宣传，始终把握"青春"这一核心概念，形成观众传统印象里革命者形象与青年演员形象的巨大差异，进而激发观众对影片的好奇心，以形成"想看"的心。在3月8日妇女节当天，电影《1921》特地官宣了影片的女主角真容，倪妮、佟丽娅、殷桃、欧阳娜娜、宋佳、宋轶、周也、赵露思等年轻女演员的形象海报被发布出来，年轻、女性与革命者的概念对撞，进一步促进了观众对影片的好奇。

在营销渠道上，影片充分利用互联网平台进行线上传播。电影并没有专门为影片谱写主题曲，而是将抖音等新媒体平台有过广泛传播、被年轻群体广泛接受的歌曲《少年》进行改写，形成影片的推广曲，耳熟能详的旋律快速连接起已是歌曲粉丝的年轻观众。不仅如此，电影还专门发布了包括胡先煦、张雪迎、窦骁及歌曲原唱等人在内的推广版MV在互联网上传播，其中出现的电影时空与当前年轻人的对应画面掀起了大量讨论。"从前那个少年"与"当前少年"的奋斗、努力、敢于承担直接连接起来，形成了较强的情感共鸣。

（三）新主旨+青春化：新主流电影与家国情怀的链接

面对疫情，中国人凸显了强大的国家凝聚力。越来越多的年轻观众愿意走入电影院、走进历史书，了解和接纳中国的历史、党的历史，新主流成为观众喜爱的电影标签。影片《1921》时时刻刻注意将国家话语、主流价值、文化认同与创作、发行、营销

等各个环节连接起来。年轻人面对国家命运中所呈现的家国情怀、英雄主义,面对个人情感与时代责任之间的冲突,面对现实困境时退缩与奋进的挣扎,都被当作核心的叙事内容呈现出来,亦成为影片与年轻观众连接的切口。

影片选择在2020年7月1日开机,并同日发布三款概念海报——新生、冲破、希望。在进行线下路演的过程中,剧组先后到一大会址进行学习实践,到各大高校进行路演,同时启动由演员录制的领读视频"百年百校·青春诵读"征集活动,号召全国青年学子以史为鉴,参与到对党的宣传中来,主动宣传主流价值。在点映过程中,导演黄建新带领主创团队沿着先辈的奋斗路,来到上海、延安、西柏坡、长沙、武汉、重庆、北京等红色地标所在地,强化了影片的红色基因。在某种程度上说,电影《1921》成了年轻观众群体在建党100周年的特定时期进行情感献礼的必然选择。影片通过前期的点映、看片等活动,不断强化这种"爱党"元素,强化影片的主流意志,进而保证了观众的好奇和较高的排片。

2021年的电影市场注定是不平凡的一年,经历过疫情中的影院寒冬,电影市场在防疫经验日益丰富的背景下在谨慎中逐渐回归正轨。疫情反复加上极端天气,多部重量级影片紧急撤档,2021年的暑期档并不热闹,整个档期(6月1日—8月31日)以近74亿元的票房收官,总票房不及2019年同档期票房的零头(2019年暑期档票房为177.78亿元),其中《中国医生》以13.21亿元的票房问鼎冠军,与2019年的冠军《哪吒之魔童降世》近50亿元的票房差距较远。并不热闹的暑期档也给《1921》带来了一定的外部优势,没有商业化大片的夹击,《1921》的市场成功来得坦然。尽管影片尚不足以与同类型其他新主流电影的市场表现相提并论,但考虑到疫情等原因,仍不失为一部在产业层面上可圈可点的电影作品。

六、全案评估

作为2021年最受瞩目的主旋律献礼片,《1921》继承并延续了以往主旋律献礼片的主流历史叙事策略,同时通过青春化、国际视角、女性力量、类型杂糅等多种创新方式,突破主旋律献礼片的创作局限,成为主旋律电影创作序列中的艺术力作。

《1921》采取空间化的历史线索呈现,引入以往主旋律电影少有的国际视角,打破了过往"以我为主"的叙事策略,增加了建党事件的历史深度与历史厚度,也增加了历

史事件的复杂性，形成一种对于历史整体性的创新表达。同时，影片突出革命现实主义与浪漫主义相结合的美学风格，在还原历史现场的同时用抒情化的方式去表现革命者的内心状态，让人们能够进入他们的精神世界去生成感受和理解，进而完成情感认同。难能可贵的是，影片加入了一定程度的类型元素，围绕叙事加入悬疑与青春特质，探索主旋律电影的类型发展可能，实现主旋律电影的类型创新。正是通过上述叙事设置与美学表达，使得影片难能可贵地显示出一种当代自信，敢于呈现与西方女性力量不一样的东方女性气质，敢于直面历史现场，敢于让不同的历史观念进行交锋，让更多的具有鲜活个性的革命者及其革命理念呈现给当代观众。

从市场分析看，《1921》采用的是青春化的主旋律宣传策略，从营销、市场、新媒体手段等多方面直接对应当代年轻观众，凸显出主旋律电影的创新意识与探索精神。

七、结语

《1921》是对以往主旋律电影创作的一次总结，它尽其所能地回到历史史实，从中找到可以创作的历史碎片，并由此展开自身创作的可能想象与艺术空间。但其艺术创新、类型突破等优点也无法抵挡该片在诸多平台上的分数落差，平均分较低的打分表现是当代年轻观众给出的一种态度。相比之下，《大决战》系列在网络平台上的走红和爆梗成为新主流电影应当思考的一个有趣参考，且不论影片兼具现实主义、浪漫主义与表现主义等多面向的艺术风格特点，仅仅是个中段落与台词考究等细节都成为网络Z世代再熟悉不过的内容。正是从这一点来看，新主流大片的创新之路才刚刚起步，它仍将继续探索与当代观众的情感链接与审美同构。

（李雨谏）

附录：《1921》导演访谈

受访：黄建新（《1921》导演）
采访：李道新（北京大学艺术学院教授）

李道新：黄导，从《开天辟地》到《建党伟业》，建党献礼片已经成为献礼片和新主流电影的重要组成部分。我们都知道您也是《建国大业》和《建党伟业》等影片的主创之一。这一次，您为什么还会接受这个挑战，继续拍摄《1921》这部建党献礼片呢？

黄建新：中国共产党建党100周年是一个非常盛大、值得纪念的特殊年份。上海作为中国共产党的诞生地，既有中共一大会址，也有中共二大、中共四大会址，见证了中国共产党的早期发展历程；不仅如此，中国工人阶级的壮大和阶级觉悟的提高，以及最早成功的中国工人运动也都发生在上海。五四运动以后，《新青年》杂志搬到上海，陈独秀也来到了上海。五年前，上海市委宣传部找到我，觉得应该以中共一大在上海建党这一开天辟地的伟大事业为题材拍一部电影。

刚开始，我总觉得中共一大这个角度不太好找，于是回过头再去看《建国大业》和《建党伟业》两部电影，觉得很像编年史，跟传统意义上观众理解的那种故事片不太一样，是比较少见的类型。观众当然也能接受，但这种电影需要以相当的历史素养和知识储备作为前提，不然的话，由于涉猎的人和事件太多，给观众的感受也是不太容易深入的。当然，编年史电影也有优点，可以当作一个历史的参照系让观众产生进一步去探求的兴趣，缺点就是人物塑造会相对较弱。

电影最好还是不要按照历史事件的编年进程拍，而是要以人为中心来叙事和表情达意。有了这样的想法，就觉得新的电影可以转换一下思路。后来，我们又回到史料之中，查找20世纪20年代前后的历史文献，发现20年代实际上是一个与众不同的年代：全世界都在发生巨变，中国也是如此，并正在以其酝酿的思想启蒙和革命氛围重新获得世界的关注。五四新文化运动的意义，必须跟思想革命的先驱和国民意识的觉醒紧密地联系在一起。当然，这样的价值观不需要在影片中直接说出来，而是可以通过人物的塑造及其关系的建立，以及人物的行动与性格的刻画予以表现。

正是基于这种想法，我们决定《1921》的叙事结构主要只取横截面，基本不做纵轴了。叙事的主干就在1921年4月至8月，平行或者横向展开多条线索和多个人物；期

待观众也会跟着这些线索和人物，并以人物为中心去建立认同。但问题也随之出现：第一，中共一大代表都很年轻，并且来自不同地方，如果没有足够的素材塑造贯穿性人物的话，横截面就仍是泛泛而已，仅为一个缩小版的纵轴，也就是回到了以前的编年史叙事；第二，如果要解决贯穿性人物的问题，就要设置戏剧性的对立面人物，需要建立人物的动作线和反动作线。这两条线不成立的话，人物内心世界的变化和外在力量的互动也就失去了依据，无法让观众得到人物潜意识里的感受。即便能找到几个点，拍了几场戏，但没有情节和情节反转，始终不会有实质性的进展。

于是，我们继续钻研史料、爬梳文献。我们联系了上海的党史专家、一大会址博物馆，还有民国社会生活、上海租界研究等各方面的学者，开了好多次会。专家学者跟我们讲了很多事情，说到在当时的上海，工人阶级的地位还是不低的，因为上海工人是中国工人阶级的主体，也是中国最早的工人阶级，他们的罢工真有成功的先例，这是一条可以加入的动作线。另外，共产国际也是一条必须加入的动作线。我们先从马林开始。马林是共产国际代表，在向世界各国输送经费、输出革命。另外，共产国际远东书记处代表尼克尔斯基也有点像秘密工作者，他们都是被各国监控的对象。他们一到上海，法租界巡捕房就开始派华人探长黄金荣盯上他们了。这条线比较简单，跟踪与被跟踪的关系是成立的。但也有一个大问题，这条悬疑的动作线跟一大会议之间没有特别直接的关联性，这是历史事实，无法展开虚构，因此不能用力太大。但黄金荣跟上海的烟草工人运动有关系，在以往的一大会议故事里，很少有直接对位于工人运动的故事情节，正好可以将此勾连。在当时，李中领导的上海烟草工人，发动了一个八千人的运动，到8月初还取得了胜利。李中是共产党员，黄金荣在租界巡捕房管华人，要向上爬就不能让工人闹事。于是开始跟工人谈判，甚至直接对工人动手。

李道新：《1921》是建党献礼片，也可以说是一部应时而作的影片，但是您最先想说也最感兴趣的还是整部影片的创意、结构、叙事及其创新，试图把特定年代的历史命题，置换成一个特定空间的人的命题。也就是说，是在把影片创作当成一部具有作者印记的艺术探索。

黄建新：我就是想在这一次，用电影本身而不是其他文本的叙述方式拍一部电影。我们曾经讨论过多种建党叙事，都是可以通过文字写作完成的，但将建党叙事固定在1921年这个时间点，就有了很高的难度。六个不同空间的故事素材放在一部影片里去剪，并形成一个整体性的电影文本，这是很专业化的问题。

李道新：是的，这个题材确实很难拍。中共一大13位代表，大多是年轻人，并且是从全国不同的地方聚拢到上海的。到底如何有效地将他们整合在一起，非常考验创作者的功底，尤其需要以人及其内心世界与外在力量之间的互动为中心，在有限的片长里完成这个任务。

黄建新：这个是非常明确的。我们还有意外的发现。因为涉及日本共产党，我们想到日本拍，就委托团队在日本找资料。他们在日本警视厅的档案馆居然查到了中国共产党要开会的资料。这个资料国内都没有，我们都愣了，就把复印件给一大档案室看，他们也不知道还有这个资料。资料上表明6月30日在上海要开中国共产党成立大会，他们认为当时的日本共产党是要来参加这个大会以表祝贺的，所以影片才会有日本共产党在上海被跟踪这条线。资料上大部分代表的出处都写上了，如来自长沙、武汉等。这个史料证明，日本那条线不仅是成立的，还有值得关注的悬疑惊险的故事发生。

李道新：影片给人印象很深的地方，就是这些新史料的发掘和使用。其实，在这种题材的电影里，使用新史料有时候也是需要冒险的。黄金荣的线、日本共产党的线，确实比较大胆，想必也会有观众产生疑惑。后来我想，您之所以敢于这么做，应该还是出于叙事创新或者创新叙事的冲动，这来自您做了多年献礼片和主流电影的自信，而我倾向于把这种自信看成献礼片和主流电影本身的自信。

黄建新：应该有这种冲动，也有这种追求。我是一个职业电影人，做了一辈子电影，知道电影的根是什么。我的潜意识里非常清楚，也知道观众在这类电影里期盼的是什么。在我看来，主流电影有两种，比如徐克的《智取威虎山》，有很好的故事，充满传奇性；比如《我和我的祖国》，有感人的瞬间，直击观众的情怀。但《1921》这种立足党史的主流电影，虽然历史本身很复杂、很精彩，也很伟大，但一旦进入叙事文本的艺术类型里，就一定要抓住人物的个性、性格及其显现的独特魅力。更重要的是，即便要以人为中心，也必须尊重历史本身的真实，以及历史研究的第一手文献。在两小时的片长里，故事是不能乱编的；但如果有了新的史料，创作者的想象力就会被激发出来，驰骋于新的物理空间或者心理空间，通过史料的排列组合重新激活故事情节和人物关系。因此，我才发现日本共产党的史料，以及影片设定的相关线索之所以重要，是因为这条线从头到尾跟黄金荣的线对上了，也跟社团活动的线对上了，还跟104、106两个门牌号码的线对上了。特别是杂耍场中小丑目睹日本人之间的谋杀，看起来似乎都是偶然，其实是在暗示历史的残酷与悲情，以及建党叙事中的人的命运。这是比建党叙事本

身更大也更客观的一个命题。

这样，我们的思想中存在两个逻辑：一个是历史大逻辑，另一个是故事小逻辑。这一次，历史大逻辑已经有了相对充足的准备，在筹备讨论的时候也比较容易理清楚；但故事小逻辑就很难，必须反复地去寻找，不断地去建构。我们刻画的不是一个人，而是一群人，比如说萧子升跟毛泽东的关系，他们是好朋友，但是天天争论。我喜欢拍争论，因为可以表现青年毛泽东的另外一面，这是很有意思的部分；这个故事小逻辑正好展示了人物性格的丰富色彩，这是我们特别重视的。萧子升只在影片里出现过两场，两场都是跟毛泽东争论。只有在故事小逻辑里，才有可能呈现生命本真的状态。这种生命的力量超过了任何理论的力量。

叙事对位与潜意识对位：《1921》与中国电影的整体思维

李道新：影片的意图，以及编导的功底，确实体现在以人物为中心，并且尽最大的努力把需要突出的几个人物的个性及其相关的情节和细节都非常精彩地表达出来。其中，毛泽东、何叔衡与李达等就特别动人。影片里，李达与何叔衡讲的故事，是有历史依据的吗？

黄建新：何叔衡讲的故事就是在这个咖啡馆里构思的。我跟演员张颂文约着见面，本来不熟，在那个角落里一下就谈了接近七小时。我们一直在聊何叔衡的理想是什么，参加革命的理由是什么，他从秀才投身革命追求的是什么。不要老说是为了解放全人类，他得有一个原始起点。你所说的这个故事就是为了人的尊严，就是想站起来，用自己的眼睛看他想看的世界。

李道新：这个故事非常有感染力。

黄建新：是的，也确实动人，拍摄现场很多人都听哭了，再加上张颂文的表演特别走心，并且自然流露，最后他的眼角湿了，下意识地抹了一把，还拿扇子掩饰了一下。这时候，一般镜头会对准演员面部，但我却给了画外，反而更加令人泪目。另外，李达说自己带人抵制日货、焚烧日货，但一划火柴发现火柴是日本人的，瞬间崩溃。这种崩溃感能想象出来，他希望中国强大，但没有明确说出来，我们得有自己的火种。逻辑就是这样，听讲的人跟他是有双重对位的，叙事层面的对位与潜意识层面的对位。我也一直在追求这种潜意识对位，如果能把潜意识对位打开，电影的内在力量就会产生，就像这一场给人的反应一样，是特别强烈的。不少人看完都说，火柴这一场戏令人热泪盈

眬。这场戏里，演员黄轩的表演也确实精彩，我跟黄轩一起聊，我只能拍两条，不然就会丢失即兴感、微妙感，这两条不能出错。摄影师曹郁是自己扛着摄影机拍。通常情况是别人掌机曹郁指挥，曹郁很大的优点是眼中有戏，他知道演员这时候应该怎样，镜头该在哪里，观众最想看什么。这会让导演的想象力得到特别大的满足。我们还有一场戏，一大代表们就理论问题互相争论，毛泽东说农民问题那一场，好长的一个镜头，扛着拍的，穿进去摇近景，推出来再摇，跟着走再拍再用全景，你想看的东西摄影机一定都会给你看到，这很难。

李道新：您刚才说的潜意识对位，我也特别感兴趣。您是在何种程度上理解潜意识的呢？潜意识对位既包括导演主体，也包括摄影机和演员，以及各种电影元素之间的互动吗？

黄建新：我说的潜意识，是任何一个人在成长过程中所积累的一切，都会有潜意识储存。有时候，不经意的一句话，就可以惹得人泪眼蒙眬。那不是理性表述的过程，是瞬间打动人的点。我们老说内心最柔软的部分，是藏在底下的潜意识，电影做得好，就是能够通过各种手段，用感性的方式激活潜意识。潜意识用理性是激不活的，我讲这个道理，是要强调感性方式，强调潜意识。我一直在说这两样东西，一辈子都在追这个感性方式和潜意识，想着如何激活它们。我总说电影拍到最后，一定得有潜意识层面。好的作品是能激活潜意识的电影。这个经验从哪里来的呢？从《黑炮事件》来的。当初拍《黑炮事件》的时候，我并没有主观的想法。比如《黑炮事件》最后有一场推砖头的戏，本来是我拍的片头，后来讨论说这个放片头没有用，一上来就跟观众传达意义，故事都还没开始呢！可是，放到片尾好管用，激活了潜意识，观众和评论家跟我的理解也都不一样，这种差别就是那个潜意识，是无关道理的对错和思想的深浅的，而是激活了联想。由此我也意识到，电影有一种力量来源于潜意识。《1921》如果能够激活这种潜意识，这部电影就生动丰富了。

李道新：我认为潜意识激活是目前中国电影界针对电影的一种深度思考。您觉得目前大家都在谈论的共鸣和共情，跟潜意识激活之间存在着何种关系？

黄建新：潜意识激活应该是高于共鸣与共情的。共鸣与共情可以用煽情的方式得来，潜意识激活却不行，无法依靠煽情。

李道新：需要发掘创作者与接受者更加深邃的层面。能够进入潜意识，应该跟此前导演多年来的艺术电影探索有关，是一种逐渐积累的电影感觉。

黄建新：《黑炮事件》是偶然感觉有点蒙，《背靠背，脸对脸》就稍微懂得了一些，后来梳理得更加清楚了。好的电影就是要努力激活潜意识。

李道新：我最近正在做相应的中国电影美学研究，试图回到郑正秋、蔡楚生、吴永刚、费穆以至胡金铨、侯孝贤等导演那里，找到属于中国电影自身的美学思想。我发现您说到的激活潜意识，似乎跟上述中国电影美学里的"空气"说和"同化"论比较接近。在一部电影里，创作主体和接受主体、编导跟演员、演员跟摄影师、摄影师跟美工师等，每个人之间都能形成"空气"，最后我与戏、戏与人、人与景、景与物、物与事、天与地等，一起同化，达到"通天下一气"的整体思维境界。

黄建新：有点关联性，我还没有想过这个问题。一个好的摄制组，就得是一个整体，而且不是剧本层面的整体，是至少要保持在联想关系层面的主体。大家都是在联想关系的层面理解剧本，这个还不是潜意识，因为潜意识是激活以后才产生的。我可以举个例子，摄影机完成联想，演职员可以参与到什么程度？演员会思考为了创造联想，表演应该控制到什么程度？两个人之间对戏，应该产生什么样的感觉，分寸控制如何，眼泪出来还是不出来？总之，联想是可以讨论的，可以通过制作执行方案或落实到技术层面予以完成，可以研究到最毫末的细节。但潜意识是没有办法讨论的，这是不同层面的问题。潜意识是所有想象的结果，要有结构想象和整体想象，最后的完成是去激活。通过一个体系性的生产，创造一种感性的氛围，通过激活潜意识让这种氛围产生力量。这只是一个永远追求的过程。

李道新：太好的阐释了！潜意识也是分层次的，个人潜意识、民族潜意识等，都有很深厚的东西。我也一直在寻找，中国电影到底有没有属于我们自己的思维方式和美学精神。

黄建新：中国电影的美学问题，20世纪80年代以后谈得不多了。特别是在主流电影、商业电影之后，大家讨论的大都是电影和观众的关系，而从一般心理学和精神分析学出发，使之作用于创作与接受方面的讨论并不多见。中国电影要提高，必须思考这方面的问题。有时候我们讨论电影，经常凌晨三四点都不睡觉，大家都知道心气应该往哪里去。但是，是不是会有一群人跟你有相同的体会，就得靠运气。

抒情性与诗意表达：关于建立电影影像系统的思考

李道新：刚才谈到，从《建党伟业》到《1921》，您是有叙事和影像方面的整体思考的。

黄建新：是有如何建立电影影像系统的思考。就《1921》而言，我希望有很明确的抒情性和诗意表达，这是我们的突破点。关于诗意表达，有两个问题需要讨论。一般来说，诗意表达进入美学的层面，必须超越普通的叙事，但在美学层面上探讨如何完成诗意表达是很难的事情。一旦情节进入，诗意表达就不见了，必须很好地平衡叙事和抒情的关系，必须准确地组织画面，构成意象化的、诗意性的情节。在接受美学里，这就是爬不过去的坎儿，光有想象还不行，需要跟具体的镜头和画面，以至声音和光影联系一起。比如说，影片中受到好评的部分，毛泽东在大街上奔跑，其具体的背景是什么，升格画面升多少格才会摆脱写实的束缚从而获得诗意？在毛泽东的闪回意识里，家乡风土人情该怎么切入，等等。所有这一切，一旦情节化，其中的抒情性和诗意表达就荡然无存了。因此，在拍摄现场，我们跟摄影师经常讨论，这个镜头应该是大全景，那个画面应该是慢速，机器是先稳定再不稳定，需要稳定的移动也需要不稳定的移动等，都是非常细微的工作。

李道新：确实，叙事抒情中都很容易太过写实。

黄建新：稍微不对就写实了。这就涉及电影创作的具象过程，这个也是有意思的。比如说，1921年前后，上海的霓虹灯很少，亮度也是不够的，但我们看美国电影，发现那个时代的纽约都是使用灯泡。我们就问上海专家，他们说上海当时也是从国外学来的，用灯泡，特别在公共租界，灯泡一个挨一个。灯泡亮度够了，但又不会炫目，不像霓虹灯那样，没有"幻"的感觉，而是一种"融"的感觉，跟我们需要的抒情性和诗意表达是合拍的，所以我们装了一万多个灯泡。这就需要创作经验、工作水准以及各部门的配合。

李道新：我觉得王仁君的表演是成功的。

黄建新：我跟他见第一面是在隔壁的咖啡厅。我跟他说，我希望毛泽东有一段奔跑的戏，你跑步姿势怎么样，他说还行，我说你一定要练，我希望你的脚尖是弹地的，不要脚后跟那种。于是，他就天天跑，特别累。我说一定要这样，有跃动的感觉，才能表达出毛泽东的青春气息和向上的心劲，否则，这段戏就没有象征意义了。

李道新：何叔衡牺牲的那场戏很诗意，也很感人。

黄建新：何叔衡牺牲的时候，在大银幕上能看到何叔衡嘴角有一丝笑意，但眼睛里是有泪水的。这是一种非常复杂的心理表现，超越了写实的效果。何叔衡跳下悬崖后，我接回了1921年8月上海工人大罢工的万人群像，用了九秒钟的静默表达对先驱者牺牲的礼赞。这也是一种潜意识层面、超越时空限制的精神呼应。这种急速转换中的情节安排，空间跳动感特别强烈，容易让人感觉不太自然，需要在表演、景别、场景、光线等问题上仔细研究，甚至研究在演员表演中，回头应该回到什么程度，是否需要借助演员的视线进行衔接，等等。一部电影就是一个整体，就像书法一样，所有的元素都要融为一体。

李道新：这也是一种整体思维观。

黄建新：其实这都是整体思维的一部分。电影有美学层面、心理层面与制作层面，每一个层面之间的互动构成了这种整体思维。电影的诗意表达无须完整地复原现实，反而能带来一种整体的美感。

李道新：对于普通观众来说，能够从整体上体验美感；而对于专业人士，还可以从中获得更多的意义。

黄建新：我希望能达到这样的效果。每次拍摄，我们都做了充分的准备，但在实操阶段又不墨守成规，会根据现场拍摄的感觉随时予以调整，这对所有的剧组成员都提出了更高的要求。所以我们一直强调电影的职业性和专业性。像黄轩这样的演员，有相当多的表演经验，张颂文更没有问题了。王仁君在饰演青年毛泽东时，也被要求从整体观上分析毛泽东的精神气质，理解毛泽东的成长经历。毛泽东一辈子充满着求知欲望，陈独秀对他产生过重大的影响，在陈独秀面前，他一定是有学生的样子的；通过查阅历史文献，知道了毛泽东当年在上海，起初是在洗衣房打工，我们讨论很久决定毛泽东的出场，就是跟大家在一起洗衣服，既有亲近感，又充满了青春的活力。所谓心中有理想，眼中有光，就是这种状态。跟学生一样，眼神里有一种青春的单纯性和天然的生命力。

（节选自《〈1921〉：献礼片的创新实践与中国电影的整体思维》，原载于《电影艺术》2021年第7期）

2021年
中国影响力电影分析案例十

《穿过寒冬拥抱你》
Embrace Again

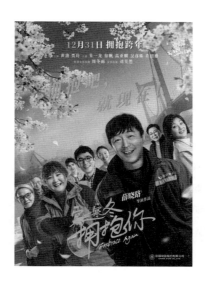

一、基本信息

类型：爱情、剧情、灾难

片长：125 分钟

色彩：彩色

语言：汉语普通话、武汉话

内地票房：9.37 亿元

上映时间：2021 年 12 月 31 日

评分：豆瓣 6.0 分、淘票票 9.5 分、猫眼 9.5 分

二、主创与宣发信息

导演：薛晓路

监制：向和

艺术总监：奚仲文

编剧：薛晓路、柳青、张铂雷、郝哲、王越

主演：黄渤、贾玲、朱一龙、徐帆、高亚麟、吴彦姝、许绍雄

摄影指导：李炳强

美术指导：李健威

剧本监制：薛晓路、束焕

剧本策划：姜伟、董宏杰、郭宇鹏、梅峰、徐艺

造型指导：吴里璐

视效总监：郭占华

后期制作总监：窦雨春

动作指导：张京华

声音指导：赵楠、杨江

声音制作总监：李星慧

录音师：武岳

原创音乐：金培达

剪辑指导：张一凡、邝志良

剪辑：叶濡畅

制片人：许建海、李路、郝砺

联合制片人：刘袁希

出品：中国电影股份有限公司、阿里巴巴影业（北京）有限公司、北京佳文映画文化传媒有限公司、上海拾谷影业有限公司

发行：中国电影股份有限公司、霍尔果斯联瑞木马影视传媒有限公司、上海淘票票影视文化有限公司、天津猫眼微影文化有限公司、北京果然影视文化有限公司

后疫情时代新主流电影的创作突围

——《穿过寒冬拥抱你》分析

一、前言

2019年年底暴发并持续至今的全球新冠疫情，让生活在巴别塔里的全人类经历了共通的、持续的身心创伤、经济压力和对未来的迷惘。在当代人类的百年记忆中，可能只有第二次世界大战和核武器的出现曾经给全球带来过如此巨大的心灵震荡和政治格局的捭阖。在疫情持续至今的两年里，病毒演化、变异几代，人们对疫情的认知经验也变成复杂情绪的交织：无知的恐惧、战胜的热血、相处的倦怠和小心翼翼地共存。

随着后疫情时代的到来——疫苗广泛接种、病毒局部传染暴发与病例动态清零、国内大多数地区生活正常，所有基于新冠疫情这一历史事实或当代事实而创作的故事都无法回避三个普遍共识与思考问题的出发点：中国政府抗击疫情卓有成效的工作力度，中国医生抗击疫情舍生忘死的艰苦付出，中国人民抗击疫情"舍小我，顾大家"的精诚团结。对电影从业者而言，疫情中有着无数能用于创作的故事，但如何在故事创作规律和国内电影工业生态环境中，用摄影机去讲述一个并没有远去、当下正在发生的复杂现象，使之产生普世性的共情效应和时代效应，难度不言而喻。

电影《穿过寒冬拥抱你》以时间顺序为叙事主线，讲述新冠疫情背景下封城的武汉，以快递小哥阿勇（黄渤饰）、外卖骑手武哥（贾玲饰）为代表的平凡人，先后选择主动担当城市志愿者，帮助武汉、帮助武汉城中的每个人渡过难关的故事。该片导演薛晓路在接受《环球时报》采访时说，这部影片是希望呈现在疫情这种比较极端的情况下给人物关系带来的奇迹感。如果没有疫情，这几对爱情关系、情感变化都不一定能发生。疫情非常残酷，但它也能在某种程度上突然给所有人一个停下来想一想和等

一等的机会。[1]

《穿过寒冬拥抱你》是国家电影局基于新冠流行期间全国人民不屈的抗疫精神而设的"命题作文",它既承担着歌颂抗疫英雄无私奉献精神的历史责任,又担负着抚慰当代国人心灵创伤的文化使命,因此,它的核心特点必然兼具"国家文化软实力的载体,也是国家意志与民众需求的精神汇聚"[2],即它在彰显中国政府抗击疫情的卓著成效的同时,又必须将观众的情感需求与国家意识形态的询唤保持在同一声部,二者相辅相成。在制作方面,它选择以拍摄情感故事、商业片为专长的薛晓路导演作为合作对象,符合陈旭光教授总结的新主流电影的制作特色:"政府牵头、国家主题、'国家队'主体与民企'地方队'合作、集中优势人才、多导演通力合作的新型电影工业模式……开始尊重市场、受众,通过商业化策略……弥补了主旋律电影一向缺失的'市场'之翼。"[3]自上映以来,影片收获了市场的认可,以多项破纪录的市场成就领跑2022年元旦档,《中国电影报》《中国艺术报》以及新华社等媒体从不同侧面对影片进行了报道。[4]根据《中国电影报》发起的观众满意度调查显示,《穿过寒冬拥抱你》以85.5分名列第二;从票房收入来看,它圆满地完成了电影作为一种文化商品和作为国家意志输出媒介的双重任务,基于此,可以称它为2021年年末阶段不容忽视的新主流大片。

此外,《穿过寒冬拥抱你》在学界也收获了专家学者的肯定,正如陈旭光所言:"《穿过寒冬拥抱你》细腻地表现了疫情下武汉的各色普通人,表现他们的坚守、爱情、亲情及灾难中的人生感悟,温婉动人。影片中这些素不相识,在匆匆人生道路上常常擦肩而过的普通人,在抗疫和爱的主题下,在反复出现的富有视觉造型感的'拥抱'动作中,汇成了影像艺术世界的'命运共同体'。"[5]在2021年迈向2022年的年末新岁,《穿过寒冬拥抱你》选择在跨年之际上映,或许恰恰是应和了片名的诉求,希望电影故事所传达的主题和力量,能够穿过年末的寒冬,拥抱银幕前的每一个人;饶曙光在文章中说:"观众可以通过破解《穿过寒冬拥抱你》的'物象'体系,去发现那些有生命的意

[1] 张妮:《专访〈穿过寒冬拥抱你〉导演薛晓路:"跨过艰难的时刻,彼此拥抱"》,2022年1月4日,环球网(https://society.huanqiu.com/article/46G1K2x5kHB)。

[2] 尹鸿、梁君健:《新主流电影论:主流价值与主流市场的合流》,《现代传播(中国传媒大学学报)》2018年第7期。

[3] 陈旭光:《绘制近年中国电影版图:新格局、新拓展、新态势》,《中国文艺评论》2021年第12期。

[4] 参见《2021年度观众满意度创新高》,《中国电影报》2022年1月12日;李博:《以"全民记忆"碰撞出"全民情感",引发"全民共鸣"》,《中国艺术报》2021年12月27日;王鹏:《用身处困境时的一丝幽默,带给大家更多信心与感动》,《新华每日电讯》2022年1月6日。

[5] 陈旭光、张明浩:《2021年中国电影艺术报告》,《艺术评论》2022年第3期。

象，在散发着本土文化气息的诗意浪漫的表达中，体味独特的、富有情趣的意境。"[1]而所谓"情趣意境"，恰恰是导演、编剧通过重新建构和召唤这段属于全民族所有人的切近的记忆，再现家国与个人在灾难面前的图景。

2021年先后出现了两部以国内新冠疫情为背景的新主流电影——《中国医生》和《穿过寒冬拥抱你》。前者直击2019年年末疫情重灾区武汉金银潭医院，以该院院长和几大科室主治医生为主角，讲述疫情初期一线医生和病毒搏斗的事迹以及在此当中医生、患者周遭的悲苦；后者同样直击疫情最猛烈的开端城市武汉，但是以武汉几组普通市民为主角，讲述平凡人在面对灾难时的互助和情感激励。前者冷峻、沉痛，后者温情、治愈；前者刚毅，后者贴心，体现出"刚柔相济的抗疫叙事"[2]。

对《穿过寒冬拥抱你》而言，选择以另类角度讲述抗疫故事，选择普通人而非传统意义上的英雄作为主角，选择灾难之下的日常化场景而非医院病房作为电影叙事的"一线战场"，势必要对电影工业美学中的创作逻辑、新主流大片的思想维度均做出突围与探索的尝试。作为后疫情时代新主流电影的又一力作，《穿过寒冬拥抱你》在创作生产、产业运作以及价值观念上都为同体量、同类型的电影作品提供了良好的示范，为中国电影业全面复苏，实现电影高质量发展贡献了积极的力量。

二、剧作分析：隔离空间、散点叙事、群像英雄

从电影类型上看，《穿过寒冬拥抱你》基本符合灾难片的定义特征：以自然界、人类或者幻想的外星生物给人类社会造成的大规模灾难为题材，以惊慌、恐怖、凄惨的情节和灾难性景观为主要观赏效果的类型，[3]也似莫·亚科沃所总结的八类灾难片当中"自然的袭击"[4]，更有许多学者直接将《卡桑德拉大桥》《惊变28天》《我是传奇》《传染病》《流感》等影片中出现的相似题材总结为灾难电影的分支——传染病题材或病毒

[1] 饶曙光、殷诗华：《着手成春　大爱无疆——电影〈穿过寒冬拥抱你〉之意象读解》，《当代电影》2022年第2期。
[2] 尹鸿、梁君健：《跨入新的发展节点——2021年中国电影创作备忘》，《当代电影》2022年第2期。
[3] 郝建：《影视类型学》，北京：北京大学出版社2002年版，第333页。
[4] 莫·亚科沃、齐颂、桑重：《地毯里的臭虫：论灾难片》，《世界电影》1990年第3期。

题材类灾难电影。[1]作为一种类型或亚类型，在大多数传染病或病毒题材电影中，恐怖的病毒是故事中最大的敌人，而人类无法轻易逃离病毒所覆盖的范围是造成这一恐怖的前提。《穿过寒冬拥抱你》作为一部基于现实人物事迹，讲述新冠重灾城市武汉的疫情电影，封城事实上让它天然具备了封闭的电影空间环境，而对于故事对手的侧重点的改写，也让它完成了对该类型电影的突破性叙事尝试。

（一）类型：隔离鬼怪的"鬼怪屋"

在布莱克·斯奈德的"救猫咪"剧作法系列图书中，作者将电影类型分为10种，其中"鬼怪屋"类型的三要素为一个"怪物"、一间"屋子"、一种"原罪"。[2]在基于希腊神话"米诺斯神牛"而发展出的鬼怪屋类型电影中，怪物是故事中最大的对手和反派，而无法逃离的封闭空间隐喻屋子。无论是海岛、医院，还是飞机、城市，这类可能出现危险的封闭空间，都成为增加怪物恐怖压力的重要砝码，让故事中的主人公无所遁形，必须主动或被动直面怪物，从而增强动作和场面的戏剧性，最终完成人物在"英雄之旅"中的成长。在大多数电影中，斯奈德所说的原罪都有基于人们恐怖想象的具体情绪，如贪婪、无知、饥饿、掠夺、复仇等，而这些具体情绪都由更具体的反派角色去承担，如《救猫咪：电影编剧宝典》中提到的《大白鲨》《异形》《致命诱惑》，怪物都有具体形象——海洋中真实的生物、外太空不明物种、美丽疯狂的蛇蝎女人。从银幕造型和动作场面设计上来说，这类怪物，对剧作者而言，都有较大的创作发挥空间，而以病毒传染病作为怪物的电影中，在不具有造型优势的前提下，大多数电影，如前文提及的《卡桑德拉大桥》《极度恐慌》《十二只猴子》《我是传奇》《感染列岛》《传染病》《流感》《釜山行》等都是通过展示病毒对人的体征的杀伤力——致死、变异——去表现封闭空间中鬼怪病毒的可怕。

在《穿过寒冬拥抱你》中，因为新冠病毒这一怪物的出现，昔日忙碌的交通重镇变成与世隔绝、门可罗雀的病毒孤岛，大到一座城市，小到城市中的每个家庭单元，都因为躲避病毒而封锁。病毒这个怪物的原罪是它不通人情、肆意蔓延，毫无选择性地侵害人的健康，让伟大的、渺小的、勇敢的、怯懦的各种人备受病痛折磨直至失去生命。在

[1] 如尹鸿：《向死而生：传染病灾难电影分析》，《名作欣赏》2020年第3期；张春、甘成：《传染病题材电影的历史、特征与趋向》，《传媒观察》2021年第4期；"病毒电影"的类型经验与文化逻辑》，《南京师范大学文学院学报》2021年第2期等。

[2] ［美］布莱克·斯奈德：《救猫咪2：经典电影剧本解析》，杭州：浙江文艺出版社2021年版，第17页。

《穿过寒冬拥抱你》中,病毒的杀伤力结果,即怪物的"武力值"——死亡、挣扎、恐惧、压力等信息最密集的交代是在影片推出正片名之前,相较于其他灾难电影或传染病题材电影,病毒的传播在《穿过寒冬拥抱你》的故事主体部分中出现较少。从整部影片的信息层看,大多数情况下,新冠病毒这个鬼怪都是以一种背景压力信息的方式出现的。故事主体没有选择发生在离病毒最近、争分夺秒生死一瞬的医院内部空间,而涉及情节推动所必须出现的医院,也多为医院门口、后院、接诊台。在四组主要人物中,医生主人公谢老因救死扶伤倒下,影片对其救治的经过只选择交代头尾;教钢琴的叶老师在疫情期间因个人顽疾离世,也只通过新闻信息在结尾传递给观众;直接感染病毒的配角医生、欠款老友的离世都通过遗像和家属的告知电话展现,所有关于鬼怪的可怕、最惨痛的信息,都避开了最惨烈的直接场面,也避开了故事发展主线。

与《穿过寒冬拥抱你》形成鲜明对比,同年上映的新冠题材电影《中国医生》,则把叙事的主要火力点放在因病毒传播而导致的医生接诊压力、抢救插管、死亡等场面中。和同类型传染病灾难电影或相似命题的国内疫情电影相比,《穿过寒冬拥抱你》主动在鬼怪屋类型中进行了突破:因地制宜利用还没有结束的疫情和观众切近的记忆,减少病毒这一鬼怪的破坏力和杀伤力的叙述信息,缩小惯常因封闭空间而产生的压迫、阻力叙事篇幅,将病毒鬼怪更多地作为建置故事的背景信息,在容量上为人物的情绪表达、行为动机腾出更多叙事空间。将鬼怪屋中的鬼怪进行隔离和限制叙述,对于该片导演兼编剧之一的薛晓路来说,这一类型的尝试突破显然并非任意而为,它和影片的叙事结构、群像英雄的人物塑造是有机匹配的。

(二)结构:线性散点多线叙事

《穿过寒冬拥抱你》在故事结构上选择了几个标志性时间节点交代人物关系和故事线索:1月23日武汉封城、1月24日除夕之夜、2月14日情人节、4月8日武汉解封。在这几个具有明显标志的时间节点之下,用线性时间的方式展开四组主要人物的故事。所谓散点,即是在同一天内,分别聚焦几组人物的生存状态,并试图制造看似无关的人物在这个结构中不自知的冲突、相遇、擦肩而过等。薛晓路在访谈中曾描述过这样创作的"匠心"。例如,1月23日封城,阿勇和老李在长江隧道遇到过。1月24日武哥拒绝阿勇当志愿者,抢单结识叶老师,阿勇向老李求助捐赠被骂。2月14日武哥因为叶老师决定当志愿者,她开心的状态被老李夫妇看到;老李夫妇因为朋友去世而终于开始互相理解、和解;前往抗疫一线的谢老因为看到桥上的老李夫妇相拥,她很感动,就给厨师男友

打电话,结果在视频电话里被求婚。这些相互作用力在编剧的时候费了很多心血。创作者期望达成的效果是,看似没有关系的芸芸众生在无意间却会改变另一个人的命运。观众是全知视点,会看到这种相互影响的力量。[1]这种散点当中的人物关系勾连,部分弥补了"鬼怪屋"中弱化的封闭空间压力,比如阿勇在长江隧道中与老李抢道,老李在电话中拒绝阿勇的捐赠建议,武哥在志愿者群里为叶老师询问美食被阿勇批评为"开小差",但更多的是这种不知而遇的关系——阿勇在车上对沛爷的关切一瞥,武哥在大雨中将欢快传递给李氏夫妇,而李氏夫妇的拥抱又将爱的扶持传递给谢老和沛爷——它让观众重新感知在看似孤立无援的情境之中,没有人真的是一座隔绝的孤岛。

对于薛晓路个人创作趣味而言,她在《我和我的祖国》的短片《回归》中就用过这种散点叙事结构方式去表达"四海一心"的爱国主题,而同期《我和我的祖国》《我和我的家乡》等一系列新主流电影也很偏爱这种形式。《散点透视、主体间性与"中心/边缘"紧张的消解——关于东亚历史叙事模式的理论思考》一文中曾提出,假若我们在东亚历史的叙述中采用散点透视的方法,我们就会有效地消解因固守某个立场视线的焦点而带来的"中心/边缘"的紧张,使我们的历史叙述文本获得极大的开放性以及处理某些历史问题的灵活性……[2]由此或可以推测,在新主流电影的叙事结构策略中,为了实现主流电影意识形态询唤的"中心"叙事功能,用"散点"这种灵活机动的"边缘"技巧,对宏大叙事进行陌生化表达,让曾经说教的、宣讲的、道德捆绑的宏大主题以开放的、灵活的、民主的亲切姿态呈现出来,完成主旋律意图,这一叙事策略在《穿过寒冬拥抱你》当中起到了有效的作用。

(三)人物:普通人的集体高光

《穿过寒冬拥抱你》在类型和结构上的选择,也是其故事中主要人物的特点决定的。和《中国医生》着力展现疫情期间医务人员无私奉献的事迹侧重点不同,《穿过寒冬拥抱你》的故事目的在于展现封城之下普通人的生存状况和精神面貌。它选择了四组主要人物关系:快递员阿勇背负着对妻子、儿子的内疚,在疫情期间主动做志愿者;离异快递员武哥偶遇教钢琴的叶老师,在渴望爱情的动力下主动做志愿者;失去

[1] 薛晓路、周夏:《〈穿过寒冬拥抱你〉:特殊境遇下的人性美好——薛晓路访谈穿过寒冬拥抱你》,《电影艺术》2022年第1期。

[2] 向燕南、张熙默:《散点透视、主体间性与"中心/边缘"紧张的消解——关于东亚历史叙事模式的理论思考》,《廊坊师范学院学报(社会科学版)》2010年第6期。

亲人的妇产科医师谢老在亲人、爱人的支持下重回医院；商人夫妇从独善其身到主动捐赠物资。

从塑造人物的技巧来看，阿勇起点较高，即在故事的开端部分就决定奉献，为了让故事主角的"伟光正"选择真实立体，编剧以"不公平的伤害"作为阿勇这一人物的主要塑造方式，并通过伤害的"施动者"的转变，塑造阿勇坚持选择的伟大。起初，阿勇离家做志愿者，妻子是不理解、不支持的，他的内心背负着对家庭的内疚和亏欠感。此时武哥，包括电话中他求助的商人都是不支持他的，他像一个孤胆英雄一样独身前行，对阿勇来说，此时遭受了"不公平的伤害"。在故事的中点处，阿勇向武哥袒露内心秘密，即恰恰是当年的孤勇，赢得了妻子的爱情。此处，既揭示了阿勇英勇行为的内心力量，又为后面妻子的转变做好铺垫；而和武哥的谈心，也意味着武哥早已是阿勇最忠实的盟友，至此，一切"伤害"都朝着愈合的方向发展。在快速建立人物认同的同时，编剧巧妙沿用"救猫咪"[1]技巧，人物一出场就带着"勇"字标识，载着两位医生赶赴医院救治病人。编剧对另一位主人公武哥的人物塑造则使用弧光手法，即让人物的起点较低。武哥刚开始明哲保身，甚至贪图疫情中需要帮助的人的小钱，而后在爱情和周围人的感召之下，去追求"不平凡"，加入了阿勇的志愿者队伍。

根据马斯洛的需求层次理论，这里面的每个主要人物的需求都是不同的，因此也传递了不同的情绪力量。阿勇侠义练武出身，渴望成为英雄，他的目标是自我实现，因此能够在疫情期间主动舍弃小家，顾全大家，做志愿者。武哥离异单身，面对困难自保为主，甚至有发灾难财的小市民心态，但是当她对叶老师产生好感后，摆脱了之前对金钱的安全需求，而变成更高层次的情感归属需求；在做志愿者追求爱情的过程中，她受到年轻护士无私乐观奉献的精神感召，也逐渐走向尊重需求和自我实现需求的层面。妇产科医师谢老放下家庭责任和晚年难得的爱情投身一线医护事业，去追求更高层次的自我实现；李氏商人夫妇则是在安全需求和归属需求满足的前提下，经过情感触动而转变，主动捐赠物资去实现尊重需求。故事中的所有人最后都朝向满足自我实现、尊重需求的高级阶段，大家一起组成了群像人物的高光，这一英雄群体不专属于某一职业、某一受教育阶层，而是遍布社会各个角落。故事从各行业阶层选择性地树立典型人物，最终完成对普通人群体的赞美与肯定。

[1] 救猫咪：写人物的一种剧作方法，以人物的行动，如拯救猫咪等，表达人物正面的品质，赢得观众的认可度和好感。

三、美学分析：影像语言、主流叙事、灾难书写

立足电影工业美学背景，作为新主流电影行列的又一力作，影片《穿过寒冬拥抱你》不仅在工业化水准上体现出类型生产的优势，在视听效果和技术美学的追求上也展现了创作者的极度真诚，有力彰显了新主流电影在形式美学上的纯熟度。基于陈旭光提出的电影工业美学体系下的电影四要素，文本形态的语言形式要素及其组构方式是其中重要的一个环节，与电影观、生产者、接受传播三个环节动态交织、相互构建，贯通成一个有机整体。[1] 在这一语境下，文本的美学创意、形态塑造并非单一地承担着作者艺术的表达功能，还与电影的综合评价息息相关，有着举足轻重的地位。本片以平实的影像语言、创新的地缘空间和隐晦的灾难书写共同构建了作品本体的美学特征，丰富了电影文本作为艺术品的期待视野与象征空间。

（一）平实有力的影像美学

从影像本体论层面观照，《穿过寒冬拥抱你》既遵循了现实主义的叙事风格，也不乏浪漫主义的感性表达。一方面，创作者基于疫情时期武汉的现实境况，极力还原疫情之下的城市原貌，将高度写实的宏大场面纳入影像叙事之中。不论是火车站、高速路，还是医院门口、城市桥梁，都运用了无死角、大景别的拍摄方法。基于这种表达，影片内部生成了诸多鲜明的对照空间。其一，影片开场，当阿勇接送医务人员夫妻抵达医院门口时，在场面调度上没有过多的运镜，而是用广角镜头和自由的镜头运动让抢救的医生、着急的病患在画框中交叠呈现。景深的层次如阿勇的主观视角一般，茫然无措地看着病毒突如其来之后的危机和混乱。承接阿勇行车穿过喷洒消毒水的场景，医院的"满"和大街的"空"形成了鲜明的对比。迷雾般的"空城"用慢镜头的方式呈现，有一种不真实的视觉感受，而这种不真实的真实恰恰营造了"危城"的意象，创造了悬念和留白的联想空间。[2] 其二，影片的开场和结局也存在清晰的对照空间，岌岌可危的封城时刻与焕然一新的解封景象相互对比，危机之中的焦灼和重生之时的温馨在差异化的镜头组接中，城市空间的实况信息得以明确交代。影像有效地引导着观众的情绪起伏、

[1] 陈旭光：《论"电影工业美学"的现实由来、理论资源与体系建构》，《上海大学学报（社会科学版）》2019年第1期。

[2] 饶曙光、殷诗华：《着手成春　大爱无疆——电影〈穿过寒冬拥抱你〉之意象读解》，《当代电影》2022年第2期。

配合着故事的进展,进一步凸显在叙事层面的艺术张力。另一方面,在情节的叙述和镜头的组接上,交叉蒙太奇的剪接手法将相同时间、不同空间的事件交织于一体,让本无现实联系的几组人物毫无违和地在画框中同时出现,浪漫化地赋予人物之间的交集,这也推进了情节的建置与解决。武汉的寒冬中,他们背负着相同的痛苦和压力,逐渐从各取所需向同一个目标奔赴。

在影调呈现上,创作者通过画面色温的调节来迎合叙事走向和主人公的情绪起伏。前半部分,影片通过阴冷的色调来营造疫情之下武汉的阴郁氛围,"空城"之下的平凡人在共同的困境中践行着同病毒的抗争。时间来到2020年3月,阿勇逐渐收获了妻子的理解,武哥正式决定踏上志愿者的征程,谢老也正式到医院完成自我的使命并接受了老伴的求婚。影调在此刻转为暖色,低沉的配乐转换为悠扬欢快的旋律,全国各地的救援物资纷纷到位,武汉的工厂企业有序复工,主人公们似乎收获了这场战争的胜利。然而,当武哥得知护士晓晓去世后,她用电动车驮着遗像相框行驶在空无一人的街头,原本接到女儿电话的兴奋心情瞬间转为低落,画面基调配合着武哥的情绪走向在此刻叠化转变,主色彩由暖色转为深蓝为主的冷色。这一细节设计配合着叙事的走向,武哥在此刻进入了自我的"灵魂黑夜"。随着画外音解封号令的响起,影调由冷转暖,春日阳光为寒冬后的武汉增添了一抹亮色。一组高速镜头与大调交响乐、合唱团哼鸣的声音相互交织,视听结合的力量感扑面而来,银幕内外的每个人又重新燃起了希望。春天没有迟到,武汉就此重启,人们身上厚重的防护服换成了色彩鲜艳的春装,暖阳下的群像展示与人们脸上洋溢的微笑似乎也表明,武汉人民已然回归原本的生活轨道,质朴但刚劲的影像手法丰富了全片的格调。

此外,现实主义日常化元素的拍摄和运用成为推进影像叙事的关键。影片开头,由于口罩紧缺,主人公阿勇不得不以印了一个"勇"字的手绢掩面,既在第一时间反映了医疗资源紧张的现状,又作为一种彰显人物性格的特殊道具,侧面体现出阿勇是一个行侠仗义、勇于克难的人。口红作为女性追求思想独立、外貌自信的意象,护士晓晓将其赠予武哥,也在精神层面完成了价值观的传递。[1]武哥对于口红的态度从羞涩地拒绝到主动地接受,也明确地体现出人物性格的转变,在参与抗疫志愿的旅程中,武哥不仅收获了友情与爱情,也重建了作为女性的自信。影片结尾,闻名于世的武汉樱花在画面中

[1] 饶曙光、殷诗华:《着手成春 大爱无疆——电影〈穿过寒冬拥抱你〉之意象读解》,《当代电影》2022年第2期。

绽放，象征着武汉这座因疫情命悬一线的城市有了新的生机；桥梁是武汉城市重要的组成部分，武汉因此被世人称为"建桥之都"，长江穿城而过，汉水弯绕而来，贯穿全片的桥梁元素，经由摄影机不同角度的塑造，被赋予了丰富的内涵。城市空间中的多处桥梁参与了场景叙事，其中的鹦鹉洲大桥更是贯穿故事情节的关键线索。正如导演所表达的："我们角色之间的关系一开始或多或少有着隔阂，阿勇和妻子之间就他做志愿者一事并未达成共识；武哥与叶老师之间对于'陌生人'的防备、刘亚兰夫妻之间的不和谐、谢老羞于和沛爷确定关系……如果你仔细注意，会发现他们最终都是在桥上消除了芥蒂，开始彼此认可、敞开心扉。"[1] 鹦鹉洲大桥在影像中的强调，蕴含了明显的隐喻指向——疫情阻隔了人与人之间的物理距离，却在精神层面搭建起一座心与心沟通的桥梁。此外，影片中平凡的人们在桥上相互拥抱、彼此动容，在富有视觉造型感的影像建构下，社会成员于疫情中命运相依的共同体叙事被激发出来。作为一层关键信息，桥梁充分发挥了叙事和象征的功能，有效地回应了影片的主题：病毒无情，人间有爱，穿过寒冬，收获拥抱和理解。

（二）新主流电影的创新表达

新世纪以来，随着中国电影工业的飞速变迁，新主流电影在国内电影整体格局中的位置越来越重要，日渐成为电影市场票房的主要力量，这与其电影工业美学的艺术追求和品质密不可分。回顾近五年的新主流电影，"不同于张扬型、外向型，极力彰显国家形象的新主流大片如《战狼2》《红海行动》等，《我和我的家乡》《一点就到家》等体现了新主流电影民生化、内向化、青年时尚化的新趋向，这些电影往往由个人、家乡、家园而通达国家主题，以对乡村的'空间生产'、美学格调上的青年喜剧性和青年时尚性等的表达，满足了包括国家主流文化、市民文化、青年文化等多元文化的消费需求，达成文化消费的青年亚文化表达和青年美学的再生产"[2]。随着创作者的视野逐步开阔、市场接受度的提高，大量新主流电影都在积极寻找一种以小见大、见微知著、聚焦平凡普通人的精神世界和物质世界的创新性主流表达方式，既符合市场观影群体的共情机制，也正面呼应当代的文化价值导向。在国家大事的背景下，关注人间烟火和平民叙事是本片的一大亮点。正如导演薛晓路所说："影片希望展现人与人之间的相互安慰和扶

[1] 薛晓路、周夏：《〈穿过寒冬拥抱你〉：特殊境遇下的人性美好——薛晓路访谈穿过寒冬拥抱你》，《电影艺术》2022年第1期。
[2] 陈旭光：《走向多元文化融合的"新主流电影"》，《现代视听》2021年第7期。

持。在我看来，中国人在疫情防控中的守望相助给生活带来了温暖。"[1]在新冠抗疫这一题材的表达中，《穿过寒冬拥抱你》没有像《中国医生》一样着重聚焦白衣英雄，而是从武汉市民中寻找故事，试图像《一点就到家》《我和我的祖国》等影片一样，建构小我与大历史的叙事话语，有效缝合了小我的在地性和大我的想象的共同体。

不仅如此，为了深化影片叙事的在地性，更真切地回应这段饶有地缘特色的历史记忆，影片特别制作了普通话版和武汉话版两个版本。在影片选角中，武哥、刘亚兰、叶子扬的饰演者贾玲、徐帆、朱一龙都是湖北人，包括影片编剧之一柳青也是湖北人。通过本地演员用本地方言讲好本地人的故事，清晰地反映出电影艺术的扎根性。方言这一重要的城市文化符号能够准确唤起人们对当地生活图景的想象，而方言丰富的内涵和灵活的表达，如影片中多次出现的用于批评人的方言"茖"（傻子），既彰显地方特色又增强了对白的趣味性和辨识度。除了方言元素的运用，地方美食也是在地表达的重要方式：武哥为叶老师送的虾爆鳝面，武哥和小护士一起吃豆皮，阿勇为儿子生日准备的豆皮蛋糕，成为几组温暖关系的重要链接，甚至谢老女婿一语双关地说出"粤菜挺好吃的"，也用对于地方性食物的接纳表达了对谢老再婚的支持。对在地性特色的强调既符合武汉的现实基因，又悄然卸下观众接收信息的防备，增加了影片好感度和观众缘，让新主流影片的思想以亲民的形式传达出来。

（三）隐晦生动的灾难书写

传统意义上的传染病灾难电影难以回避对病毒危机的呈现，通过在传染病的病理现象与社会现象之间找到一种象征性的结合，以隐喻的方式批判传染病带给人性的变异，进而引发人们对于人性的反思。[2]但本片却没有太多惊心动魄的场面书写，突破了既往标志性的奇观场面塑造，更突破了灾难中人性泯灭、贪欲横生的叙事策略，反而以一系列的情感场景进一步深化温情叙事主题。中国古典艺术观中素来有"大音希声，大象无形"的追求，将其投射到本片的创作上，即体现为"越是险象环生，越当虚化处理"，通过诗化处理灾难的面貌，关注人与人之间的休戚与共来烘托影片的感染力，进而反衬病毒之无情，人间之温暖。

对比同类型题材的《中国医生》，除了在叙事逻辑与视点上与《穿过寒冬拥抱你》

[1] 薛晓路：《拥抱生活　展现守望相助的力量》，《人民日报》2022年1月14日。
[2] 尹鸿：《传染病灾难电影里的人性反思》，《健康报》2020年8月29日。

有所不同外，在影像表现上也存在风格化的差异。《中国医生》熟练地运用调性蒙太奇的手法，利用镜头本身的情感内涵，在拍法和剪接上大做文章，从而达到掌控观众情绪、操纵叙事节奏的目的。例如，《中国医生》中细致地呈现了医生紧张的抢救过程，通过中景和特写相交织的方式，交代了医生插管的动作、病人急促的呼吸，甚至还通过内窥镜的真实还原，让观众看到病人喉咙内部的景象。医生与病人的情绪画面不断快速切换，加之抖动的拍摄手法，给人以极强的视觉震撼。利用视觉效果营造紧张气氛，给观众带来身临其境的紧张感，使观众的注意力高度集中。然而，这种常规式的拍摄与剪接方法，正是《穿过寒冬拥抱你》所有意回避的。纵观全片，没有正面展现病人的痛苦，更没有直观地书写死亡，有的只是克制地展现疫情之下人们内心的无奈与坚强。正如尹鸿、梁君健提到的，《穿过寒冬拥抱你》虽然对一些敏感事件和氛围做了一定的过滤，使其在人性的深度和现实的厚度上有所减弱，没有将这一题材的厚重性、震撼性充分表达出来，但是其艺术完成度、人物刻画力以及中国人精神的传达，都体现了电影的成就。[1]

在传统认知当中，灾难电影热衷于以形构恐惧的氛围为开端，以人类战胜挑战、克服恐惧为结局。《穿过寒冬拥抱你》则选择了回避沉重的现实，给观众留下对于光明的合理遐想。侯杰耀、陈少峰指出："在风险社会里，灾难电影以'感知风险'的美学形式成为风险文化的一部分，并且建构了风险社会的存在事实；通过个体命运叙事，灾难电影为处于'风险命运'中的无常人生提供了一定程度的伦理安全感，并且意图借助角色的个体伦理力量呼唤重塑社会合作的可能性。"[2]在"感知风险"时，《穿过寒冬拥抱你》更多运用了"勇气"而非"恐惧"，将大量重场戏放在抗疫的后方战场，刻意略过疫情最伤痛的记忆，浓墨写温暖、希望、勇敢、互助。通过一个克服恐惧、战胜灾难的较理想化的故事样本，为大众提供了一扇"感知风险"的窗口。比如，阿勇站在家楼下，身披"墨卫侠"的斗篷教儿子武功，既是父子和解，又是侠义奉献精神的传承；大雨中的老李夫妇为悼念故友相拥而泣，是独善其身思想转折的起点；触动爱情心弦的武哥在抗疫小护士的鼓励下表达情感，这一切温暖的关系都不是"直面疫情，联手抗疫"的类型化表达，但却均是疫情灾难之中互助理解的故事。以温暖拥抱去对抗隔离，以乐观积极去面对灾难，笑着流泪，充满希望是该片重要的创作美学原则。

[1] 尹鸿、梁君健：《跨入新的发展节点——2021年中国电影创作备忘》，《当代电影》2022年第2期。
[2] 侯杰耀、陈少峰：《风险社会的灾难式景观：一种针对灾难电影的社会学考察》，《北京联合大学学报（人文社会科学版）》2021年第4期。

四、文化分析：记忆操演和性别重建

电影能通过对时间和空间的创造性构建重新生产价值意义，女导演薛晓路在本片的叙述上展现出当代中国语境下女性知识分子之于社会文化的自身理解，她通过《穿过寒冬拥抱你》中的内容表达，参与了国家历史记忆的塑造。

（一）家国同构的媒介记忆实践

媒介技术高速发展的今天，集体记忆传承和传播最核心的功能在于连接历史与当下，而电影就是通过声音、画面、符号等信息元素与过去的、未来的、想象的时空产生关联，在集体观影行为结束后，形成某种集体记忆。新主流电影的题材让其本身作为一种文化传播载体，比其他纯商业娱乐题材有了潜在的更强烈的进入"历史"的需求，它试图通过对"故事"隐喻性的表达，以"纪念"的名义，对统治阶级认可的历史形成一种同声同气的注解。影片《穿过寒冬拥抱你》的创作素材来源于实地采访，把这类素材放在电影中——一个开放的、影像的、虚构的记忆场所——它必须面对与集体记忆共情，从而产生赋予意义的目的。社会学家皮埃尔·诺哈认为在加速的历史中，记忆需要依赖于得以"凝结或藏匿"的场所，但是它也意识到记忆与历史的不同：记忆和历史不是同义词……记忆是鲜活的，总有现实的群体来承载记忆，正因为如此，它始终处于演变之中，服从记忆和遗忘的辩证法则，对自身连续不断的变形没有意识，容易受到各种利用和操纵……记忆总是当下的现象，是与永恒的现在之间的真实联系……记忆具有奇妙的情感色彩，它只与那些能强化它的细节相容。[1]因此，想要或被需要进入"历史"的记忆，就需要各种媒介强化，让它从鲜活易变成为刻骨铭心，从容易被利用操控变成坚定不移，而这种强化必须与它最真实的细节相容。

作为新主流电影的《穿过寒冬拥抱你》，与时下的媒介演进、社会变迁和国家话语高度关联，承担着建构集体记忆、描绘家国想象的重要功能。以小人物故事的讲述有力地回应了传统儒家话语中个人对家庭、国家和民族的责任义务，将个人价值置于社会价值之中，在修己的同时注重入世的重要性，让个人与国家间的伦理情感得到平衡，强化了影片家国同构的政治意蕴。以疫情中的武汉为背景，基于大量的现实素材进行艺术创作，通过电影这个虚拟的记忆空间参与了新冠疫情这段国家记忆的重现，通过对灾难的

[1] 皮埃尔·诺哈:《记忆之场》，南京：南京大学出版社2020年版，第5页。

演绎将塑造国家奇迹、集聚民族力量、构建政治话语融为一体，建构起大众的"家—国"意识形态认同，弥合个人、阶级、民族的裂隙。

影片通过刻画特殊时代背景下的人物，叙述武汉抗疫志愿者的事迹，不仅是记忆的承携者，也是记忆对象本身。首先，如导演薛晓路所言："从采访中收获大量真实和真切的细节，这可以为剧本创作和塑造人物提供非常坚实的基础。"[1]故事电影本身为虚构的艺术，而对"真实"的强调恰恰是为了塑造"可靠"记忆的方式，黄渤饰演的阿勇取材于现实中媒体报道的"感动中国"的武汉快递员汪勇，二人同名恰恰是缩小"真实"与"虚构"的距离；剧中徐帆饰演的刘亚兰作为旅行社的负责人，在疫情影响下遭遇公司停转，文旅局为了舒缓社会经济压力，将大额的质保金退还，解除了刘亚兰的燃眉之急，也让其公司员工避免了被裁的风险。这一情节不仅将真实事件留存于艺术化文本中，更强化了疫情之下国家对于民营企业的关怀记忆，有力地塑造了中国政府在灾难中的正面形象。影片多处理想化的记忆操演与情节塑造，让主流的"家—国"意识形态准确抵达观众。2022年元旦假期，观众通过走进影厅的方式对这段国家与个人共同遭受的灾难记忆进行回顾，在温情的叙事中完成记忆创伤治愈和家国认同。

（二）建立女性身份认同感

早在主旋律电影的阶段，中国电影就开启了对于女性意识的询唤——通过完成女性的正确定位、焕发女性的价值感、稳定角色形态的方式唤起女性的身份认同，促使女性的空间性压制在多变的重大历史社会空间中，不断地走近、参与并逐渐走向话语中心。[2]身为女性导演的薛晓路，以女性知识分子的姿态，在本片中创造了几位不同阶层、不同年龄、丰满且有力的女性角色，她们基于自身的性别自觉为现实中女性群体的身份认同提供了有力的精神倚仗。以武哥、谢老、刘亚兰和晓晓为代表的四个主要女性角色为例，作为大龄离异青年的武哥，虽然没有理想的外貌，却依然怀揣对于爱情的渴望；虽然没有富裕的生活环境，却依然坚守最辛苦的工作自立拼搏。妇产科权威医师谢老，本已处在颐养天年的年纪，却在危难之时挺身而出；作为中产家庭妇女的刘亚兰，不愁温饱，却外出经商打拼，目的是获得丈夫和女儿的价值认同；年轻女护士晓晓那句"看上去很瘦，但浑身都是肌肉"，是这个敢闯敢拼、不畏牺牲的女性形象显著的标签。

[1] 薛晓路、周夏：《〈穿过寒冬拥抱你〉：特殊境遇下的人性美好——薛晓路访谈穿过寒冬拥抱你》，《电影艺术》2022年第1期。
[2] 秦芬：《国产主旋律电影女性意识的建构及传播》，《电影文学》2021年第18期。

在日常化的影像空间内，《穿过寒冬拥抱你》构建了这些情感细腻、意志坚强的女性形象，让当代巾帼英雄的理想范式深入社会空间，进一步参与了女性权力的运作。

在女性的社会地位和性别意识不断提升的当代语境下，不只是女性形象在电影文本中的塑造越发多元而深刻，广大女性观众也成为中国电影的重要消费群体，诸多现象的叠加，共同促进了电影叙事话语的转向和行业的结构性调整。根据灯塔专业版提供的数据，在双平台统计的全国"想看"用户画像中，《穿过寒冬拥抱你》的女性受众性别占比达到了76.5%。在操作层面，女性导演与女性观众的共情叙事已经是不争的事实，以一种感同身受的情感机制为创作前提，新一代女性导演善于将自己置于一个平等、多元的创作环境中，不仅将自己的女性身份作为一种标志和优势，且更多地将自己的生命体验融入创作之中，以女性的心态平和表达自己的愿望和想法，以女性的敏感来表现多元变化的世界。[1]身为女性的薛晓路导演充分发挥了自己在感性思维上的优势，不仅将女性元素运用得恰到好处，亮化了影片在性别叙事上的质感，也让影片的讲述模式突破了固化的类型化结构，流露出感性与柔情的力量。

作为当下中国导演群体中的中流砥柱，薛晓路对性别文化转向有敏锐的感知，纵向回顾其个人创作，早在《北京遇上西雅图》系列中就开启了女性书写的尝试，通过对边缘化女性角色的生存困境进行描摹，叙述女性在危机命运中实现自我救赎的精神胜利，流露出其对于男权社会的隐性批判。再到《回归》当中，薛晓路对于女警长干练果断的形象塑造，更是将女性放置于社会运转的重要地位，在表意层面强调了其对于独立女性的身份认同。这一次，借助《穿过寒冬拥抱你》这部电影，她所塑造的几位女性形象，不仅都有显著的女性性别自觉，还体现出在年龄分布、社会地位、外貌审美上的多元化，用更新锐、更贴合时代的女性视角有力地强调了新主流背景下不同身份女性的魅力，对于女性话语的生产和建构起到了深化作用，进一步丰富了社会对于女性的凝视维度。回顾薛晓路作为电影导演的创作脉络，《穿过寒冬拥抱你》是其第七部电影作品，在对女性的关注上，她从关注底层边缘叙事逐步走向书写时代女性，由此观之，新主流电影背景下的女性塑造或许将成为她今后的内容突破口之一。

[1] 张会军：《影像中的感性情感——女性电影导演研究》，《北京电影学院学报》2012年第6期。

五、产业分析：定位腰部、立体营销、借势发行

《穿过寒冬拥抱你》由中国电影股份有限公司领衔出品，阿里巴巴影业（北京）有限公司、北京佳文映画文化传媒有限公司以及上海电影（集团）有限公司等联合出品，自2021年12月31日上映以来，热度与票房势如破竹，一举打破贺岁档首日票房、跨年档首日票房、贺岁档首日人次、跨年档首日人次、贺岁档预售票房、跨年档预售票房、跨年档预售人次等多项影史纪录，高居同档期榜首。一系列成就的抵达，除了与影片本身的综合质量有关，同时也离不开新主流电影工业化背景下的产业运作。

（一）制作：定位腰部，践行"中层"电影工业美学

在全球疫情的影响下，电影市场的各项产业指数每况愈下，尤其在电影生产被迫终止、部分院线暂停营业或受挫关停的背景下，一段时间内的中国电影市场活力日渐衰弱。《八佰》《长津湖》等一批票房大卖的新主流大片的诞生，给予了从业者一定的信心，然而，鸿篇巨制的"头部"卖座大片在生产层面也意味着高投入、高风险，仅此一点就足以让许多电影制作机构望而却步。《穿过寒冬拥抱你》作为一档中小成本的新主流电影，在一开始就将自身定位为"腰部"电影，其收获的市场成绩不仅给予了同类型项目一定的信心，也代表了从大投资、大市场的大片形态向中小成本形态的转向趋势。

从生产制作上看，《穿过寒冬拥抱你》以高度的产业运作自觉，将影片的工业流程进行了合理规划，总体上符合"短、平、快"的特征。首先，项目于2020年10月开启剧本创作，计划于2021年内上映，为了提高制作效率，片方将影片的实际拍摄和后期制作的周期压缩在半年以内。创作团队分工明确，开拍前由导演薛晓路领衔五人的编剧团队，先确认故事构思和人物设计，随后前往武汉进行实地走访。基于大量的采访素材，编剧团队分工协作，一同构思分场与桥段并打磨修改，最终由薛晓路进行统稿和定稿。[1] 转眼来到2021年年中，除去前期创作所花费的时间，留给制作团队的时间已经极其有限，为了追赶年内上映的目标，拍摄团队克服了大量困难。正式开拍后，为了提高影片叙事的可信度，剧组在有限的时间内完成了大量的实景拍摄。与剧情设计中的"空

[1] 薛晓路、周夏：《〈穿过寒冬拥抱你〉：特殊境遇下的人性美好——薛晓路访谈穿过寒冬拥抱你》，《电影艺术》2022年第1期。

城"情境不同,时下的武汉早已恢复以往的生机与烟火气,武汉的道路早已车来车往、人头攒动,难以捕捉到落寞的武汉景象,城市环境的拍摄成了一大难题。薛晓路在访谈中提到:"我们还要在这种环境下,比如说要在下雨时要航拍,还要等待像雾这种特殊的天气环境,所以确实是好像给自己找了一个很艰难的任务。"[1]最终,通过制片方的倾力协调,在武汉市政府的支持下,部分路段实行了有限的戒严,剧组也顺利完成了拍摄。影片剪辑初版后,为了进一步了解观众反馈,片方特别组织了映前测试,根据一定的条件筛选出部分观众,并请观众在观看后对影片提出意见和评价。通过测试,团队意识到于普通观众而言,电影最重要的不是艺术水准、专业水平,也不是跌宕曲折的情节或其他条件,而主要是人物和情绪。于是影片改变了最初主创团队高度认可的时间顺序,转而以人物故事为单位段落进行剪辑,创作出最终上映的版本。

从前期的剧本创作到成片的上映,制作团队进行的一系列工作都有力地回应了电影工业美学背景下,专业化运作对于一部电影获得成功所带来的益处。特别是作为定位"腰部"的新主流电影,《穿过寒冬拥抱你》在制作上为电影行业开启了一种新的参照模式。陈旭光曾指出,电影工业美学主张电影生产应该是"分层"的,除了大投资、高概念、大营销的电影大片所代表的"重工业电影美学"外,中小成本的电影也同样有自己的"中层电影工业美学"或"轻度电影工业美学"。合理健康的中国电影生态应该是由作为重工业型或"头部"电影的大片与丰富多彩、数量众多的中小成本类型电影构成的,不能是"头部"电影"孤篇盖全唐"式的。[2]2021年11月5日,国家电影局发布了《"十四五"中国电影发展规划》,指出"每年重点推出10部左右叫好又叫座的电影精品力作,每年票房过亿元国产影片达到50部左右……涌现出一批龙头企业和各具特色的中小微电影企业"[3]。这一政策信号也表明,上级管理部门在谋划电影产业结构时,越来越注重"腰部"电影的力量;进一步说,"腰部"电影是实现中国电影产业高质量发展,推动建成电影强国的重要力量。我们有理由相信,有了以《穿过寒冬拥抱你》为代表的同类型案例的成功,加之上级政策倾斜,未来的中层电影工业美学将会在中国市场有更好的表现。

[1] 陈晨:《导演薛晓路谈〈穿过寒冬拥抱你〉:它确实来源于真实的生活》,2021年12月31日,澎湃新闻(https://www.thepaper.cn/newsDetail_forward_16074944)。

[2] 陈旭光:《当下中国"新主流影视剧"的"工业美学"建构与青年文化消费》,《电影新作》2021年第3期。

[3] 参见国家电影局《"十四五"中国电影发展规划》,2021年11月5日。

（二）营销：紧扣主题，立体传播

影片的全案营销由伯乐营销提供支持。作为国内资深电影营销团队之一，伯乐自2013年创立以来，服务了包括《芳华》《邪不压正》《我和我的祖国》《捉妖记》《夺冠》《八佰》等众多影片，在项目的定位、策略的选择以及创意的执行方面，伯乐都拥有资深的经验。在本片的营销策略上，团队紧扣故事主题、拓展渠道结构，创建了多元一体的营销格局，为工业化水准的电影营销模式贡献了范本。在营销渠道中，传播平台兼顾传统媒体和移动媒体，特别是聚焦以微博、抖音为代表的视频图文媒体，架构全方位、立体式的传播矩阵，有效提升了营销物料的到达率。在营销内容布局上，以图文视频的形式为主要抓手，基于影片的主题内涵进行内容挖掘，更在文本之外创建了广阔的意义讨论空间。精准优质的营销内容在全媒体覆盖的支持下，为影片的最终成功夯实了基础。

仰仗大数据算法的兴起和变迁，融媒体矩阵式营销已经成为国内院线电影营销的主打策略。《穿过寒冬拥抱你》特别选择了活跃度极高的抖音平台作为口碑传播的主阵地，不仅开设了官方账号，根据前期调研数据进行筛选式的推流，同时与专业的影评类账号合作，通过"半剧透"、先导式的片段化呈现对影片进行精准推介。网络化的媒体将受众的各种信息数据都暴露在网络之上，他们的行为可被监测，他们的需求可以通过互动的平台洞察，他们正在因兴趣和需求重聚，成为全新的营销体系诞生的基石。[1] 在平台算法的加持下，影片的营销既在产业转化的层面收获了较好的数据，又避免了博而不专的渠道资源浪费，有效地控制了营销运营的成本。

在营销内容的设计上，营销团队将片名中的"寒冬"和"拥抱"两个关键词作为所有物料的核心命题，既贴合了影片主打的温情叙事，又回应了后疫情时代的大众在经历重重难关之后所表现出的精神诉求。视频物料中，除了发布不同主角视点的六个版本预告片及花絮特辑外，营销团队还发布了宣传曲、推广曲、片尾曲及主题曲四支MV。其中，片尾曲《说好了不散》MV由金牌制作人钱雷操刀制作，北京天使童声合唱团合唱，孩子们用天使般的歌喉和坚韧而有力量的歌词，吟唱现实中孕育的勇气和希望，在传播中收获了行业内外的诸多赞许。此外，值得一提的是，上映前夕营销团队在微博发布一组海报，以"拥抱"作为主要元素，海报中的主角们与他们饰演的取材现实的"普通人英雄"相拥，明星具有识别度的脸成为背景，海报C位是一张张真实的脸，代表曾接受

[1] 黄升民、刘珊：《"大数据"背景下营销体系的解构与重构》，《现代传播（中国传媒大学学报）》2012年第11期。

图1—3 《穿过寒冬拥抱你》"拥抱大片"海报

过温暖和善意的每一个人，向穿过寒冬的人们回馈一个真诚有力的拥抱。黄渤拥抱的是被评为2020年度"感动中国"人物的武汉快递员汪勇，贾玲拥抱的是疫情期间一直跑单从未休息的一位女骑手，朱一龙则拥抱了一位援疆支教的教师。他们都是穿过寒冬给人们送去温暖的普通人的代表，让影片中的普通人与现实中的普通人产生真实的联结，借助社会对正能量榜样的好感认同度，进一步助力了影片的口碑塑造。

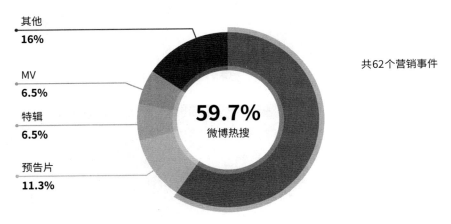

图4　营销事件分布图
（来源：灯塔专业版）

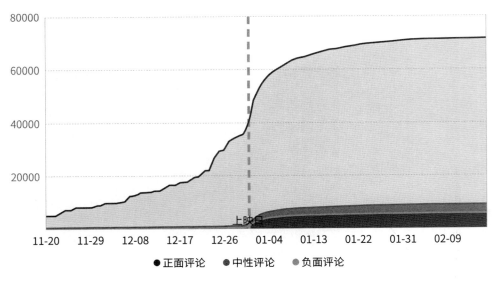

图5　舆情监测走势分析
（来源：八爪鱼）

多元复合的营销格局、具有全局意识的营销战略设计贯穿整个电影产业链，有助于打通上下游，实现与策划、制作、衍生开发等各个环节的对接，进而产生有效反哺。[1]事实证明，此次营销行动在总体上为影片成为爆款起到了极其重要的作用。根据灯塔数据统计，影片上映期间，全网共计62个营销事件合力推动了影片的传播热度，其中视频物料全网播放量达2438.8万次。在抖音平台上，仅官方账号的获赞量就达4084.4万次。由八爪鱼提供的舆情监测数据显示，影片从上映前直至下映，全网传播渠道的讨论量呈大幅增长，且以正面评论为主导，直至影片下映的1月31日后七天，每日的正面评论数量都控制在7万次左右。

（三）发行：定档跨年，温情拥抱

影片的主发行方中国电影股份有限公司携手联瑞、淘票票、猫眼及果然影视共同完成了发行工作。联瑞影业作为本片发行的主要执行方，在国内电影发行领域拥有相对成熟的经验，特别是在跨年档的发行运作上拥有独到的眼光，2021年的跨年档票房冠军《送你一朵小红花》的发行也是由其操刀，累计收获了14.33亿元票房。2021年间，联瑞出品或发行了《我的姐姐》《悬崖之上》《燃野少年的天空》《吉祥如意》《古董局中局》等在票房和口碑上拥有不俗表现的电影作品，为中国电影市场如何平衡艺术与商业贡献了一批良好的示范。

上映前六天，恰逢2021年平安夜，影片开启全国点映，以武汉为轴心辐射32城，同步举行了"云首映"。导演薛晓路和主演贾玲亮相武汉主会场，为电影的正式上映提前造势。最终，当日800余场排片中场均人次达135人，超过9万人参与点映观影，突破了同期纪录，也为其正式上映筑牢了口碑的根基。点映的核心价值是规避档期竞争，通过映前的口碑传播推动市场预期。观众若能在点映阶段形成与影片内容相匹配，又有着清晰明确概念的高预期引领，便能够抵达巅峰的审美体验。[2]《穿过寒冬拥抱你》借助平安夜的社会认同感，在点映场收获了可观的上座率，这一数据不仅为其在正式上映时争取到29.5%排片占比创造了有利条件，更在映前口碑的营造上获得了可喜的数据。点映结束后第二日，影片预售票房随即突破5500万元大关，猫眼、淘票票双平台累计"想看"人数突破90万人，影片的社会期待值节节攀升。

[1] 胡黎红：《中国电影营销发展评述：历史・格局・策略》，《当代电影》2018年第8期。
[2] 姚睿、余伟瀚：《中国电影的点映营销：现象、原理与应用趋势》，《北京电影学院学报》2020年第7期。

图6 点映宣传海报

平安夜点映后，在多方位口碑营销的助推下，跨年夜"拥抱场"再获成功。2021年12月31日22时2分，全国院线"拥抱场"同步开映，两小时的影片放映结束，正值2021年的最后一秒钟。银幕进入影片的黑场落幅，随即呈现出"拥抱吧，就现在"的字幕，这是创作团队特别设置的"拥抱彩蛋"。5分20秒字幕时长，让观众在温情交织中度过零点，既将创作者的诚意暖心呈现，同时也将影片文本之外的仪式感拉满。在动人的氛围下，新的一年拉开大幕，观众跟随电影一起穿过寒冬，将暖意拥入怀中。根据灯塔专业版数据显示，影片正式上映首日获得2.67亿元票房，占当日总票房的56.6%，位列第一。元旦新年之际，影片所收获的综合成绩似乎也与剧情主题达成了强烈的互文关系。正如影片主题所体现的，没有一个冬天不可逾越，没有一个春天不会到来。立足发行的角度，本片为2022年的电影市场开了一个好头，它的成功也昭示着后疫情时代中国电影正在走出寒冬的阴霾，迎接一个崭新的春天。

六、全案评估及反思

在剧作层面，影片基于灾难片的"封闭空间"模式进行创作，以类型化写作为出发点，又寻求部分突破，如多线散点叙事、对反派代表——病毒的"隐藏"，但是在多线交织的叙事中并没有丢失对剧作关键节点的凸显。例如，在影片的中点，主人公看似进入一种"伪胜利"：渴望爱情的武哥决定勇于追爱，自私的老李夫妇开始反思个人行为，武哥桥上的欢畅、老李夫妇桥上的拥抱与谢老桥上的爱情都遥相呼应，再加上阿勇和武哥成功帮助小猫生产作为一种安全感的象征，一切似乎进入了一种稳定状态。但是

在"灵魂黑夜"的部分，护士的去世、谢老的传染再次提醒人们，危险并没有远去，一切的安全不过是有人在负重前行。基于此可以看出，主创试图在类型片的常规剧作结构上寻求一种突破，减弱类型片结构所带来的戏剧性，回避英雄叙事的崇高激昂，增加日常感，引入温情叙事的优美舒缓。

在美学层面，影片内容聚焦大事件背景下的个体生命叙事，通过塑造一批朴实无华、坚韧果敢的平凡人形象，触发观众的强烈共鸣。尤其是特色地标、特色美食以及方言等在地性元素的融入，更是对中国电影扎根性与人民性的强调，这与当今文艺主流话语中"讲好中国故事"的目标不谋而合。此外，独特的叙事方式迎合了近几年新主流电影中散点叙事的新潮流，实现了对经典类型叙事模式的摒弃与突破，这或许也是帮助未来中国电影创作收获成功的一套行之有效的理想范式。在影像语言的处理上，导演有效地运用了空间场景、现实元素，同时在影调处理上通过层次的调节配合情节的走向，做到了温暖而不压抑。在总体上与剧本的质量匹配度较高，体现了薛晓路作为成熟导演的扎实功底。

在文化层面，影片首先立足于中国语境下的抗疫故事：一方面反映了中国政府对于人民生命财产的关怀与尊重，另一方面也体现了灾难当前举国上下万众一心的民族精神。其次，以电影为载体，影片承载了一段扣人心弦、荡气回肠的国家记忆，反映出中国电影人对于百姓的现实贴近。在后疫情时代，这也是社会急需的一种精神疗愈介质。此外，女性导演薛晓路在故事的讲述中流露出隐性的性别操演，为当代女性走近社会话语中心贡献了力量。不过，从更严苛的文化视角洞察影片的主题内核，除了家国同构的温情叙事和感人至深的理想爱情外，影片似乎还缺少一些关于人与人、人与病毒、人与世界之间的涉猎与反思。

在产业层面，影片从创作前期直至正式上映期间都围绕着"腰部"新主流电影的定位进行运作，高度符合了中层工业美学的生产逻辑。在制作阶段，基于明确的时间节点和效率管理，影片实现了高质量的工业化生产，为最终效益的实现奠定了良好的基础。在营销和发行阶段，借由联瑞、伯乐等经验丰富的团队协助，影片不仅实现了原有的市场预期，同时在总体上收获了良好的社会评价。即使网络舆论中有部分人认为该片强制煽情、弱化思辨，但从团队的创作意图来看，影片本身就是一部关注人间大爱的作品，"不事苦难"的谴责话语在这一层面上也便无关紧要了。总体而言，宣发对于影片的最终成功起着不可磨灭的作用。

七、结语

2022年盛大的冬奥开幕式中，张艺谋用一片巨大的写着所有参赛国家名字的雪花包裹了一枚小小的火炬，在冬奥火炬史上第一次出现了如此微弱、坚挺又备受瞩目的火光。在全球疫情仍然局部蔓延，每天都有生命因为病毒离世的当下，全世界最通用的纪念、表达疫情记忆的语言不是狂欢、胜利、热血、激情，没有普罗米修斯、超级英雄、圣人能够救所有人于水火，有的只是每个人戴好一只小小的口罩，去保护自己，保护别人。影片《穿过寒冬拥抱你》重塑了一种被冰雪包围却微光不灭的城市精神，它有力而内敛地表达了对武汉抗疫胜利的喜悦，完成了电影工业美学中"理性、克制、规范化"[1]的叙述，成为后疫情时代家国想象的重要图景之一。

<p style="text-align:right">（拓璐、胡正东）</p>

附录：《穿过寒冬拥抱你》导演、编剧访谈

（一）

采访者：周夏（中国电影艺术研究中心研究员、中国电影评论学会理事）

受访者：薛晓路（《穿过寒冬拥抱你》编剧、导演）

周夏：薛晓路导演您好，恰逢冬至那天，我观看了您的《穿过寒冬拥抱你》，感觉特别温暖。这个片名最终是怎么定下来的？

薛晓路：确定这个片名历时很久，从剧本创作之初一直到拍摄完成，大家起了几十个名字来选择。后来片名的确定也和当初去武汉采访时的一个小故事有关，那是疫情结束后没多久，马路上两辆车发生了剐蹭，两辆车的车主气势汹汹地从车里走出来，眼看

[1] 陈旭光：《"电影工业美学"缘起、理路及再思考》，《教育传媒研究》2022年第1期。

就要吵起来。这时一旁围观的人说了一句:"经历这么多了,怎么还不懂珍惜,要相互生气?"两个本来剑拔弩张的人听到后拥抱了一下,相安无事地回到各自车里。这就是片名中"拥抱"一词的由来。后来大家又一起完善,最后确定了现在的片名。

周夏:这部影片是抗疫题材,和《中国医生》一样,都是要把武汉抗疫期间的真人真事提炼出来,进行再加工、再创作,搬到大银幕。据了解,这部影片2020年2月就开始策划筹备了,您到武汉收集素材,有什么新的发现吗?

薛晓路:最开始故事只确定了一个主角,他的原型是2020年"感动中国"人物中的快递小哥汪勇。但是扩展为一个剧本感觉还是远远不够,所以我们一直在讨论和构思人物,力求进一步丰富。有了一些基本想法和方向后,我们又在2020年12月去武汉有目的地实地采访了十几个志愿者,大大丰富了人物和故事的细节,深刻体会到他们经历了什么,他们是怎样乐观和勇敢,以及经历这场疫情之后的改变。这让我对武汉这个充满烟火气的城市有了深刻的印象。比如片中重要的鹦鹉洲大桥就是我在采访中注意到的,我觉得它实在太好看了,一定要把它编进电影里。

周夏:这部影片是以家庭为主,结构是散点式的多线交织,没有特别集中的戏剧冲突,开头是除夕夜的四个家庭短片,我一度以为它快要结束了,结果后来还发生了许多故事,有点像大桥似的H形结构,立体交叉叙事,非常独特,当时是怎么设计这个整体结构的?

薛晓路:"大桥似的H形结构"这个形容很新颖,也很有意思。我们写的时候并没有想到这个描述词汇。因为是多组人物故事,所以肯定是一个散点、多线叙事的结构,但是同时,我们又希望这些独立的故事有某种有趣的交集,他们之间并不自知,但是这些交集会对他们各自的情感关系进程产生重要的催化。我从《北京遇上西雅图之不二情书》开始就很喜欢这种多线叙事的方式,也一直在尝试,其实《我和我的祖国》中的《回归》也是类似的多线叙事结构。这次的题材因为要表现群像,所以也很适合这样的一种结构形态。

它的优势在于可以多侧面、全景式地展开叙事,但是难点在于如何让这些看似无关的线索产生互相影响的作用力。在设计结构的时候,我们选取了几个重要的时间节点作为故事锚点。1月23日封城、1月24日除夕、2月14日情人节、3月后情况好转、4月8日解封,以及最终的解封后的尾声。在每一个时间点,我们都力图展示每组故事线的相互勾

连和作用力。例如，1月23日封城，阿勇和老李在长江隧道遇到过。1月24日武哥拒绝阿勇当志愿者，抢单结识叶老师，阿勇向老李求助捐赠被骂。2月14日武哥因为叶老师决定当志愿者，她开心的状态被老李夫妇看到；老李夫妇因为朋友去世而终于开始互相理解、和解；前往抗疫一线的谢老因为看到桥上的老李夫妇相拥，她很感动，就给厨师男友打电话，结果在视频电话里被求婚。这些相互之间的作用力在编剧的时候费了很多心血。我们期望达成的效果是看似没有关系的芸芸众生，在无意间却会改变另一个人的命运。观众是全知视点，会看到这种相互影响的力量。

周夏：片中所有演员都说当地方言，很生活化也很有烟火气，徐帆和朱一龙是武汉人，应该没问题，这方面对其他演员有没有困难？

薛晓路：方言确实是我们影片的特色之一，也是演员们的难题。黄渤、高亚麟两位老师就被方言"难死"了。尽管我们现场有方言老师，他们也努力学习，但是表演起来还是会说得南腔北调。后期制作中，他们二人都重新配了武汉话，在录音棚里一句一句地跟着方言指导模仿学习，真的非常努力！

周夏：影片有许多夜景的呈现，尤其是雨夜中刘亚兰和李宏宇夫妇在大桥上相拥而泣，互诉衷肠，这一幕很感人。老高女儿的电话揭示了真相，这个反转做得特别妙，也是我流泪最多的地方。这段重场戏信息量很大，是一场情绪大爆发的戏，拍摄时顺利吗？

薛晓路：这场戏不仅我动容了，我们的摄影师甚至当场落泪。从场景上看，这场戏不仅是夜戏，还大雨倾盆，两个主演必须穿着厚厚的防护服，操作上确实是比较难的。从人物情绪上看，这场戏是刘亚兰和李宏宇夫妻关系转折的一场戏，对于他们来说是重中之重，两人的情绪也十分饱满，十分考验演员的表演功力。我非常庆幸能遇见徐帆与高亚麟两位老师，他们克服了很多困难，超预期地完成了这场爆发戏，情绪十分到位，奉献了极为精湛的演技，谢谢他们！

周夏：影片虽然是比较正统的主流大片，但是作为女编导，您还是赋予了这部影片许多女性的柔情，尤其是女性视点下的女性表达。比如刘亚兰对于女性独立和尊严的渴望，还有小护士表达了对女性的审美自信，男导演可能不会这么拍。您觉得这是您作为女导演创作的特点和优势吗？

薛晓路：对女性的观照，并非只存在于女性导演中，我们一直都有能拍摄优秀女性题材作品的男性导演。当然，作为女性导演，我肯定会在描述女性角色上倾注一些个人的观察，比如女性在爱情中的姿态、在两性关系中的心态，等等。这应该是女性导演的性别自觉吧。但在描绘女性这方面，我们和男性是平等的。同样，我也会拍摄有犯罪、动作等类型元素、充斥男性荷尔蒙的作品。

周夏：您拍过文艺片、爱情片、悬疑犯罪片，这两年又拍了主旋律影片，好像没有题材和类型上的太多限制，各种风格都会去尝试。这次《穿过寒冬拥抱你》是哪一点打动了您？

薛晓路：我想说，《穿过寒冬拥抱你》最吸引我的是"人"。正如我前面所说，当我来到武汉，去接触那些在疫情期间"搭一把手"的志愿者的时候，他们挺身而出的瞬间真的很动人。当疫情过去，他们又默默地回到平凡生活中，好像当时的英雄举动从未发生过一样。这种普通人的力量是非常动人的，我们能从中看见人性的光芒。

周夏：您在拍摄《我和我的祖国》之《回归》这部短片中积累了哪些经验？这些经验又有哪些应用到了《穿过寒冬拥抱你》中？

薛晓路：这两部影片有挺多共同点，都在讲述宏大时代背景下普通人的故事。如何把大时代、大背景和小人物叙事相结合，如何找到结合点，把人物恰如其分地镶嵌进大背景中，是我一直感兴趣并努力尝试的。

周夏：在视听语言方面，能看出主创用了很多心思，有些画面拍得非常唯美。影像风格方面最初是如何设计的？摄制过程中包括后期，在影调和色调方面又做了哪些调整？

薛晓路：武汉本身就很美。只要你去过武汉，你就会爱上这座充满烟火气的城市。一方面它有着码头城市的特征，充满江湖味道，也孕育了阿勇、武哥这样率直、豪爽的人；另一方面，它也是一个十分浪漫的城市，是闻名的樱花之都，因此会有像叶老师这样书生气十足、充满生活情调与浪漫情怀的人。因此影片中我们在展示城市充满人情味的暖色调之外，也希望把画面处理得充满诗意，将这座城市的浪漫气质展现出来。

周夏：影片中还有许多新生命的呈现，比如之前提到的小猫产子、刘亚兰怀二胎，最后谢老也被抢救过来了，获得重生。这些都给大家带来了一种喜悦之情、幸福之感。整部影片是悲喜掺杂的，但更多是一种残酷之下的人性美好，这也是您想传达给观众的希望吧？

薛晓路：我们的影片力图呈现生活中的一切小美好，即便在极为困难的情况之下，人仍旧是乐观的。这并不是我赋予影片的色彩，而是影片在讲述我们普通人的时候自带的温度，自然而然流露出的希望。其实，拍摄这样一部作品，我也一直在想要传达给观众什么，但是在我们去武汉走访、撰写剧本、拍摄之际就会渐渐发现，那些真实可爱的人物一旦成为我们的主角，就已经为影片定下基调了。

（节选自《〈穿过寒冬拥抱你〉：特殊境遇下的人性美好——薛晓路访谈》，原载于《电影艺术》2022年第1期）

（二）

采访人：拓璐（北京师范大学艺术与传媒学院讲师）
受访者：郝哲、柳青（《穿过寒冬拥抱你》编剧）

拓璐：请问您二位是在什么机缘之下接触该项目的，并成为主创？

郝哲：2020年10月，我们受同为编剧好友的邀请，加入了薛导的团队，开始参与项目的创作。当时，我们想以受到全国表彰，并被《人民日报》评价为"生命摆渡人"的武汉快递小哥汪勇作为重要的原型人物，架构出一个在疫情背景下的平凡人的故事。这个项目的难度，一方面体现在内容的创作上，另一方面也体现在时间的压力上。特别幸运的是，整个创作团队在薛导的带领下，目标一致、配合默契，几乎是零磨合，用最高的效率投入创作。

拓璐：温情的电影基调也是在创作之初就确定的吗？

郝哲：对，这个基调从来没动摇过。主创团队搭成后便开始了对影片项目建立共同认知的过程，并最终达成共识：不消费疫情，走温情路线，以普通人为主体，采用多线叙事。2020年，市场上已经出现不少以疫情为题材的影视作品，其中很多再现了新冠肺炎疫情暴发后的现实场景和心理感受，《穿过寒冬拥抱你》团队从一开始就确定不再向观众展现真实苦难、唤起恐惧，而是希望用温情陪伴大家治愈伤痛、鼓舞力量。在人物选择上，不再重复塑造"伟光正"的大人物，而转向刻画真实可爱、勇敢坚韧的平民英雄群像。由此，影片的叙事方法也相应采用了更适合多角色、平民视角的多线叙事手段。

拓璐：你们和同为编剧之一的薛导是怎么相互磨合、一起工作的？

郝哲：薛导是这个项目的"船长"，她始终把握着航向和基调，提出剧作的基本出发点，比如去戏剧化。尽管强烈的戏剧效果能够提升影片故事情节的吸引力，也可以在一定程度上降低观看门槛，从而触达更多受众，但薛导依然选择将影片打造成一部用心贴近真实的诚意之作。在具体的工作方法上，薛导和我们几位编剧深度讨论后，我们先形成初稿，薛导进行最终的定稿。

拓璐：在具体写作中遇到了哪些至今印象深刻的困难？用什么方法比较有效地解决了这些困难？

郝哲：编剧团队几乎每天都处在封闭式写作的环境中，一次又一次推倒、修改、头脑风暴，仅用两个多月时间就完成了初版剧本。首先，我们觉得要按照一个科学的编剧方法工作，比如确定好故事大纲和分场后再进入对话，基于结构修改剧本，不然会陷入无穷无尽的工作之中，也没有效果。其次，在我们个人的学习研究中，将曾经学习到的理论知识反哺到创作中，并最终通过形式转化落到观众能理解的层面。

柳青：我作为武汉人，在创作过程中会代入一些私人情感。我最感兴趣的是武汉这座城市和这座城市里的人活着的样子，所以把日常经历、家人相处，以及在这个城市生活多年吸收的质感和细节放进创作里，而且都能够生效。我觉得，作为创作者把生命、生活当中体会到的感受和细节放在作品里被很多人看到，甚至触发共鸣，这本身就具有非常珍贵的意义。

拓璐：剧本完成到电影成片之间有什么差异？原因是什么？

柳青：从编剧到成片是一个从理想到现实的过程，编剧是不可缺少的一环，但并不是决定性的一环。这种现状在电影和电视剧中表现的程度也不一致，很重要的一个原因在于体量。就电影而言，素材拍摄完成之后，剪辑完全有能力在剪辑台上把故事重新讲一遍，所以一般情况下，电影本质上是导演的艺术。做编剧一定要跟导演密切合作，这样可以最大限度保持团队的前进方向一致并减少内耗。

郝哲：编剧的确是从0到1的那个人，他会建构起人物、逻辑、情感甚至是场景，为导演提供创作的激情或素材，但很可能最后呈现和文稿差别很大。因为剧本是非常早期的一度创作，是半成品，在实现过程中任何工种都可能会介入其想法和态度，任何环节都可能会与最初设想产生偏差。负责人对项目的定位坚定准确非常重要，如果有坚定的信念和清楚的诉求，即使遇到问题也能够迎难而上，并保证项目的最终完成。在项目成立初期，薛晓路导演就明确了这部作品的情感基调要温情，叙事手法要多线，整部片子的主题就是突破隔离。得益于清晰坚定的目标，影片名称从最初确定后便从未改变过。